オ 多 動 画传导读

【山水树石卷(上)】

宋卫哲 孙建军 王东 杨联国 崔星 编著 福建美术出版社 编

图书在版编目(CIP)数据

芥子园画传导读.山水树石卷.上/宋卫哲等编著;福建美术出版社编. -- 福州:福建美术出版社, 2018.5 (2021.10 重印)

ISBN 978-7-5393-3771-5

I . ①芥… II . ①宋… ②福… III . ①山水画-国画技法 IV . ① J212

中国版本图书馆 CIP 数据核字 (2018) 第 012261 号

《芥子园画传导读》编委会

主编:郭武

副主编: 毛忠昕 陈 艳 吴 骏

编 委: (按姓氏笔画排序)

王 东 毛忠昕 孙建军 李晓鹏 杨联国

吴 骏 宋卫哲 陈 艳 赵学东 柴 玲

郭 武 唐仲娟 崔 星

出版人:郭武

责任编辑: 吴 骏

装帧设计: 李晓鹏

出版发行:海峡出版发行集团

福建美术出版社

社 址:福州市东水路 76 号 16 层

邮 编: 350001

网 址: http://www.fjmscbs.com

服务热线: 0591-87620820(发行部) 87533718(总编办)

经 销:福建新华发行(集团)有限责任公司

印刷:雅昌文化(集团)有限公司

开 本: 889 毫米 ×1194 毫米 1/16

印 张: 51

版 次: 2018年5月第1版

印 次: 2021年10月第3次印刷

书 号: ISBN 978-7-5393-3771-5

定 价: 336.00元(上、下)

、本书依据市传『康熙原本』及『巢勋临本』体例而编。

加注释、今文意译及导读。二、原版文字中,除个别明显疏漏加以改正,其他皆保留原貌,并增

味,并增加了画法步骤、视频演示及技法讲解。 笔墨韵味,现根据原编辑者意图重新临摹,最大限度还原笔墨韵三、因技术条件限制,传本的技法演示部分没能很好地体现中国画的

近作品,供读者参考,对其中真伪有争议者,本书不做评判。原作精髓。本书依据传本的编选原则,尽量搜集与传本相同或相四、传本中有大量古代优秀绘画作品,但因技术条件限制,无法还原

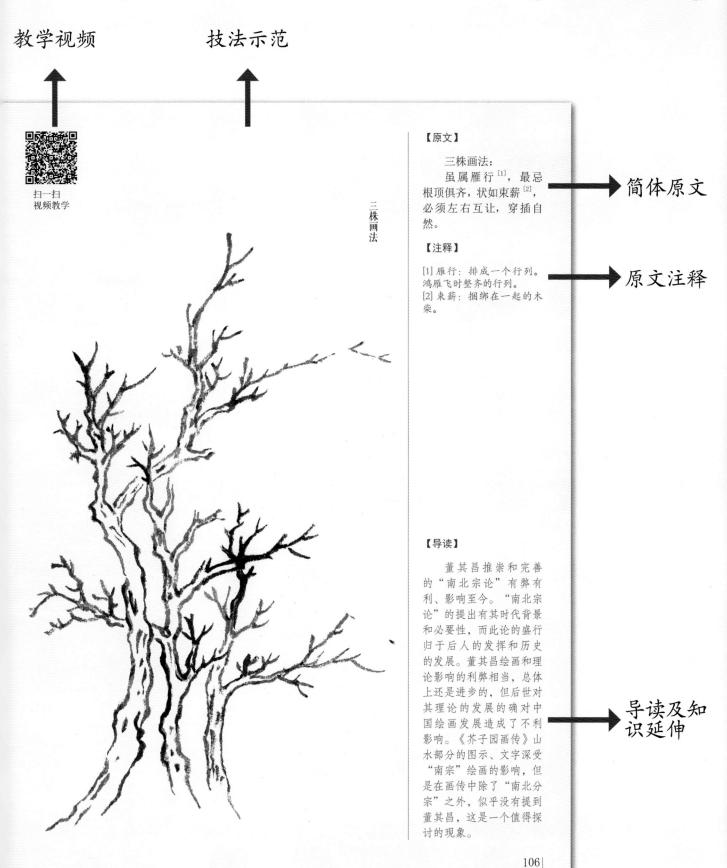

原作、仿作局部放大参考

作者像

作者简介

【作者简介】

董其昌(1555~1636),明代书画家。字玄宰,号思白、香光居士,华亭(今上海松江)人,万历十七年(1589)进士,授翰林院编修,官至南京礼部尚书,卒后谥"文敏"。

董其昌擅画山水,师瓒; 董其昌擅画山水,倪瓒; 瓦然、包蒙、兔子,免赃; 有秀时有明,温教雅。宗济为明洁传明,温教雅。宗治,古朴典雅。治说, "华亭亭骨村明,出代美。坛,为"华亭亭骨对明北出代美。坛与 "一个对明北北入,其影自成一格,能诗文。

【作品解读】

此图为近景画,坡石错落,勾勒圆浑。坡上疏林,用笔虽简而各蕴姿态。中景水面空旷,一山耸峙,在平远的构图上颇见险势。整幅画简洁朴拙,萧散空灵。

作品图例

作品解读

仿古山水图 董其昌 纸本 纵 23.8 厘米 横 23.8 厘米

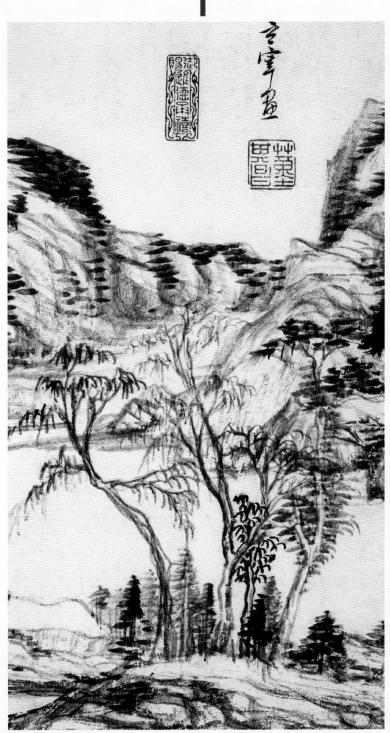

相长、尚西学中用。其山水气势磅礴,色彩壮丽 意蕴深邃,境界暗含高古之风。

孙建军

族大学学报》等发表论文多篇, 疆史地研究》《北方民族大学学报》《西北民 硕士,研究方向为少数民族文化、艺术。在《边 技术学院宣传部副部长, (一九八〇一)内蒙古赤峰人。兰州职业 著有《牧歌流 西北民族大学

王 东

作硕果颇丰,为敦煌学界认可的知名青年学者。 历史,亦涉猎艺术、文学,多才多艺,文章著 士生导师。文史底蕴深厚,治学严谨,主攻民族, 敦煌研究院副研究馆员, 一九八〇一)河南漯河市人,敦煌学博 西北民族大学硕

项目:

美术长廊》 承担甘肃省文联重点项目《丝绸之路上的 教育部人文社科青年项目(12YJCZH194) 主持国家社科基金青年项目(13CZS003)

省文物局规划项目1项

参与项目:

14JJD770004) 教育部人文社科重点研究基地重大项目 教育部重大课题攻关项目(12JZD009)

国家社会科学基金重点项目(14AZD064) 国家社科基金西部项目(15XZS020) 国家社科基金青年项目(14CZS004

杨联国

行者, 魏碑,兼隶、篆。山水、走兽旁征博引, 丹青道友, 一路鳞涩磔行, 西北民族大学。 蕴深厚,又善今人技法,以古人境界书当代笔墨。 虫草追求化境, 酷爱美术, (一九七一-)祖籍陕西,笔名行者 号浑道人。生于甘肃省兰州市。毕业于 受教于陇上诸位名师, 甘肃省美术家协会会员。 题材丰富、不拘一格。传统底 锲而不舍。书法精 访南北翰墨 花鸟、 自幼 浑

个人展览:

先生、董吉泉先生、周兆颐先生、周嘉福先生。

内有家学, 二十岁便精习古代山水

研习仿古山水。先后师从陈伯希前辈、 职于西北民族大学。幼承庭训,学习传统书画 史,民族文化艺术,近现代西北地方史。 现就 学历史文化学院历史学硕士。研究方向:民族 育家崔延和先生次子。二〇〇七年西北民族大

陈天铀

外有名师,

品四十余种,『元四家』『明四家』,董其昌, 有成。巨然、李成、范宽、李唐、宋人山水小

『四王』『四僧』等大师之传世名作,少三遍,

语 二〇〇八年兰州市博物馆举办 行者国画展 一心源吃

色 二〇一二年于甘肃省艺术馆举办『龙渊沁 杨联国国画展

凡古画原作及印刷品所能见者, 位置经营、笔墨纸张、款识印信,

无一不仔细研 细枝末节,

古代山水画理论方面形成了深刻、独到的见解。

临摹复制的实践学习和专业史论知识,

力求复原于纸上。多年来结合大量

余种三百多幅。无论尺幅大小依原作尺寸复制。 多五六遍反复临摹。二十岁前临摹经典山水百

《草虫画谱》天津杨柳青出版社 《金鱼画稿》天津杨柳青出版社 《草虫》《水族鳞介》湖北美术出版社 《扇面金鱼画法》天津杨柳青出版社

崔 星

省兰州市人。已故甘肃省著名书画家、

美术教

(一九七八一)字喜云,号真诚居士。甘肃

追捧。 需求 子园』是清代著名戏剧理论家、文学家李渔于康熙七年 不堪再用。光绪二十三年,嘉兴画家巢勋,按其临摹的『王 刊刻行世后受当时条件所限, 和 年(一七〇一) 概 刊刻售卖图书,『芥子园』也一度成为清代出版业的名牌。 戏班四处演出,开设书局『芥子园甥馆』,改良印刷技术, 后李渔以此处作为自己的创作基地, 在南京建造的私人宅邸, (一六七九)以木刻套色精印出版, 『花卉翎毛』谱, 《芥子园画传》 受此鼓励, 《芥子园画传》又称《芥子园画谱》成书于清代。『芥 因此一 与王概的胞兄王蓍、 再翻版。 共同编绘出版第二、三集, 李渔之婿沈心友再次邀托浙江画家王 世称『王概本』。 第一部『山水卷』于康熙十八年 至光绪时期,原版已大为磨损 取『芥子纳须弥』之意。 印数不多, 胞弟王臬, 著书立言, 一经出版便被世 《芥子园画 无法满足社会 『兰竹梅菊』 在康熙四十 并成立 建成

> 概本』 充实, 多次再版, 从不同角度诠释、 的流传。 对 由胡佩衡、 勋本』。中华人民共和国成立后, 《芥子园画传》进行重新刊印,极大地推动了『画传. 以石印法单色影印出版, 《芥子园画传》三集, 此后国内外出版界更是不断邀请业内画家学者 于非闇两位先生删增修订, 使这部画学巨制不断焕发出崭新的生命力。 翻印、 增广其形式、 并广增海上诸名家画作为 世称『巢勋临本』或『巢 在『巢勋临本』基础上, 人民美术出版社 内容和体量, 并

了学者心性灵性的自由发展; 疑也不绝于耳。 境等等主观、 由于时代的进步, 范例自学, 的理解, 内容浅显易懂, 起到了巨大的推动作用。作为开蒙教材, 子园画传》 目录编制多与原图不符, 作为以中国画技法传授为特点的图谱式教科书。《芥 归纳转换为图画的形。 的出现有其内在的必然性, 铺就了一条掌握中国画基本技法的蹊径。 客观、 如 : 将常见的客观物象依照前人样式和作者 认识的差异, 显性、 侧重介绍了图式图例和技法, 潜在的原因, 图示名称有些过于牵强等 忽视写生, 未能授人以 方便了学习者对照图式 立论的角度, 为中国画的普及 后世对它的 《芥子园画传 所处的 限制 但

等, 实面 子园画 既不盲目夸大, 评说者的经历等方面去梳理 的界限。 凡此种种, 目 传》 因此有必要从中国画的文脉、 的挞伐已经超越了一部画册所能承载和负担 不一 也不立足一隅, 而足。 甚至许多名士在文章中 一下它的实际价值和意义, 随意贬低, 『画传』的用途、 还原它的真 対 《芥

一、归纳图式作为学习的方法之一,是初学者开蒙

的手段和必经过程:

昆虫, 微的笔触在不大的绢素尺幅中刻画了多种鸟雀、 横 五代画家黄筌的《写生珍禽图》(作品纵 41.5 摹前辈名家或其师承的课徒墨稿入手, 以来就是中国画入门最重要的方法 黄筌为其子黄居宝临习提供的 行小字『付子居宝习』, 70.8 中 设色工丽华美, 玉 厘米, 画学习之初, 现藏北京故宫博物院) 造型准 练习用笔、 由此即知, 确生动。 幅范稿。 写形、 最著名者莫过于 这幅写生作品是 画 画 面 构图通常从临 可见临摹自古 家用精细入 左下角 龟鳖 厘 米, 注 有

> 是学习绘画过程的必经之路 规律不可或缺的门径, 至今日, 参考和进阶门径。 为大多数有志参与美术实践的 成书的基础条件之一。 婿沈心友家中藏有明代 随 着中 参考画册临摹依然是学习绘画技法、 国 画 思想理论、 这并不是 芥子园以图式化作为开蒙手段, Ш 《芥子园画传》 水画家李流芳课徒稿 印 《芥子园画传》 刷 人 技术的 提供了初学中 也是因李笠翁其 成熟、 的 体察创: 完备, 独 才有了 玉 创, 画 时 而 的

人物、 心 制学习者的创造力, 和今后成长的走向。 之气时常触发成年人的反思, 能感到异乎寻常的创造与想象, 的原生方式, 内化为才智。 亚杰研究发现:外部的事物必须经过动作性的操演才能 强烈探究欲望所引发的互动与共鸣。 性 的一 动作是体悟的一种引导。 太阳、 种启发。 来尝试探究未知世界, 花朵, 儿童大多都喜欢 芥子园』 形式上的区别并不明 反而使学习者的心理得到了启发 由此我们可以说, 并没有限制 画 瑞士认知心理学家让 的 这是一种纯粹的 三 程式化风 譬如 这种图样里的 通过这种看 图式的作用 儿童 显, 格不仅没有 儿 童 画的房屋、 渐 但 趋 表达 我 似 纯真 本能 是 成 们 皮 对 和 都

也不是它应该承担的责任。 『限制心理』的论调,是对一本开蒙读物的最大冤枉,

砥砺 就是一 时 者的思想, 书籍资料与学习机会得之不易, 有今人的便捷, 性不言而喻, 人言简意赅 遍的社会认知和约束里走向 自己的一套具有极高辨识度的笔墨语言, 间的 "打磨, 今天, 从大多数情况看, 种常态, 证验下会给今天的人带来很多启示 反而刺激了浪漫和激情的生发。 信息无孔不入, 精纯的学养结合天机时势所取得的 的文言记之于心, 但安徐正静的心却离我们渐趋遥远。 时 前人有前人的好处。 机的局限与单纯, 艺术家思想的成熟必然形成属于 品类庞杂, 『随心所欲不逾矩』 蹈之以 开蒙肇始背诵典章名著 行, 不但没有禁锢学习 古人受时机所限, 信息检索的方便 图式只是从普 在践行中 因此, 成 的甬道 就 将前 今人 不 在 断

二、《芥子园画传》以这种形式和时间出现是历史

发展的必然

我国宋代经济发展达到了前所未有的高度,社会化

母体, 烂恢弘的高度, 总希望后辈有出息, 生于父母, 材的程式化处理。 文人画家们在 『墨戏』的诉求驱使下, 感悟胸怀的文人画观念逐渐明晰。 绚烂之后复归平静, 来越不满足纤毫毕现的摹索, 日臻完备 教育雏形 而是专注于『道』 初 血 现。 随着社会经济实力的总体跃升, 脉相 无论思想意识、 中国画发展水平也在这一 他们并没有完全脱离甚至背弃造化 承, 后人也时刻惦念着光宗耀 伴随以笔墨为审美特征, 样貌性格相近但绝不雷 气气 转而向更高的层面 内动得合 理论体系、 『逸兴草草』的主角: 不断推 _____ 时 技法水平等 期 士大夫们 好比 进绘画 同。 呈 祖 抒发作 探 现 这并 前 人出 求 出 题 的 越 灿

这种程式中看到抗争与消亡的另一条通道, 直 书斋借以保留心底里抗争底火的目的, 菊取类比象。 藉心灵的通道。 面为了现实压抑下避祸, 接刻画忠臣烈女,替换为含蓄内敛符号化的梅、兰、竹 至元代, 在不尽人意的现实世界里, 汉族文人在当时特殊的历史环境下, 原来绘画中社会性宣传教化的样式, 另一方面出于心有不甘, 迫切需要一 所有人都能从 比兴共通的 条慰 沉寂 由 方

不是保守和

陈

旧,

而是一

种农耕文化精神的

延

续

精 和外化 式是文化发展的 风荷韵诠释内心, 蔽着信仰 神, 体现执守于文人内心的人格。 和 不屈, 产物, 选择隐喻的心灵外化途径, 以待天时的 是一 种以人文精神为核心的 执拗与现实的无奈。 程式化的形式下掩 程式化 用 载 冬 松 体

国情 学习前 的 大 个体存在于社会群体中保持的独立性, 出 括和相类, 傲于琴书』等待天时 被各种各样的原因 人必须根据实际做 去转化出来的是能量, 我之为我, 种 形式是他们 怀血 在历史的长河里看图式化的价值与形式, 由此 而艺术家个人对图 『独善其身』, 人的笔迹程式, 显 脉 现 反而使修习者自身思想的独立性变得越发突 融通所达到的 出产生清代『四王』作品典型化特点的 自有我在 独有的理解与际遇,是各家样貌中的 「排斥在理想之门以外时, 出 内求诸己式的自省与沉积, 际遇的到来。 相应调整和选择。 式理解 而绝不能还是那块馒头, 就像吃笼屉里蒸熟的馒头, 的继承与创造中。 种 相 创新应 对理性的均衡状态 程式化图式的 用 当历代失遇文人 与经世济民的 的 高 图式反 度则体 往往会选择 四四四 后世学 高 度概 吃下 聊 王 种。 映 现 寄 成 家 在 出

气的 们的 既要有自然外物的自然之相, 又不至于将抽象和逸兴推到 学画者获得了一条宣发情感快速上手的通 看待图式的 形式的内核里包裹着对精神文化的执守。 论体系的完备 式都能成为工具。 夺造化之工的独立存在。这种抽象的形式, 目的是什么, 并不是不要似, 方能显 的图式的 两极之间寻找出足够的空间实践 会拘泥于空色的观想与实相形式上的纠结, 在于矩形求神后达到通神合理, 世有真宰, 程式化的图式是一 工具与手段, 『墨戏』上。 现 出它的意义。 建立必须在修养学识上达到外在与内省平衡 问题并不能得到真 如何做到更加高级的内在合度这些 而 创造者丰富的学养和 而是将着眼点放在为什么形似, 敢草草』 文章、 自有其深厚的 『一法通, 种抽象形式, 『论画以 音乐、 既然书 『抽 又能体现创作者合于道而 相 万法通』, 形似, 颠沛、 理论作为支撑, 『中行』。 而不拘于形式的 风』狂悖的 画是探究天地 方面 它的构建缘起于 独立的 苦难等等这些形 见与儿童邻』, 图式的 道, 开悟的智者不 修习者 以 表现在文人 这种程式化 人格 绝路上, 另一 一问 画为寄 图式的 境界。 孤 万 着力点 出 题上 方 立 物 在 现 在 其 理 地 道 面 使

来源于他们对传统文化的沉淀与厚积。的境界中,这种借助笔墨形式看似草草的『一超直入』,《画禅斋随笔》)畅行在『形手相凑相忘,托化于神』《画产卷书,行万里路,胸中脱去尘浊……』(董其昌

术实践的人,提供了起步的阶梯。 三、《 芥子园画传 》为社会中大多数有兴趣参与美

地发挥其作用 教科书式读物, 堂入奥根本就是痴心妄想, 踏入更高的层面。 束进入下一个周期运动时, 的发展趋势是波浪式前进, 夫亦可祁天永年; 技可进乎道, 要正 借助一 造化自我立 艺可通乎神; 确认识它的价值与不足, 本 作为以介绍前人技法为主的 螺旋式上升』, 貌似回到了原点, 焉。 画传』传授的技法样式登 中人可易为上智, (魏源 才能 个周 实际已经 更好 事 期 结 凡 物

功课。可见临摹并没有成为书法学习过程中存在的问题。法帖开始的,很多学者都将临读研习法帖作为一辈子的『书画同源』,书法的学习是先从临摹前人的优秀

子园画传》 的,符合文化传承时代风貌,自己的教学体系。这也是《芥 身禀赋与际遇的不同, 形神辩证观念, 相径庭。 反而成为书法学习入门的唯一途径。 因此需要树立一套具有广泛社会影响举世公认 的初衷所在 有别于世界上其他 认知与学养的差异, 画 中国 一 种 ; 画 由于学画 其作品会大 有其独 一者自 特 的

开距离』的观点,真是远见卓识。 潘天寿先生在一九五六年就提出了『中西绘画要拉

于道, 地 的理念, 灵魂嫁接在他人肢体上的尝试,无异于自戕。中国 间应有的态度。 每个民族的艺术都是其灵魂的外化, 据于德, 艺术寄情养性的 依于仁, 1功用, 游于艺』 充分体现出自我居于天 《论语• 妄图将自己的 述而》 人『志

块土 大 棋无一不在其范畴之内, 此造就了产生文人画的土壤。 壤育出的 中 国 画原有一套完备的体系, 奇葩 『画功』 《芥子园 诗、 只是其中一个环节。 书、 画 史、 传》 印、 便是这 琴、

持人首先在一张纸的上下各画出两座山峰,然后用白色曾经在一部国外介绍中国山水画的节目中,见到主

的 只是一个木偶而已 图式没有注入灵魂之前 家创作的艺术品却 不断呈 与貌似合理的 恰恰能反映观众认知层次的深度。 的 自 透视及构成特点。 喷涂料, 现。 玩具积木拼凑的人物不会有生命体征, 喷涂成云层遮蔽中间部分, 视角所迷惑, 这种看似新奇貌似合理的解读背后 直在 就 用 他们 但深入的思考后就会有 像未经仙女点化的 的灵魂与过往者沟通 初起观众往往被新奇 来说明山 兀 诺 水画 艺术 曹 疑 问

子园画 注重的 我们 中 凑出 人的 适合于中国人的思维方式』。 的 视角解读东方艺术时, 的学习方法是行之有效的。 构 完整的 传》 事实 国汉学家雷德侯在他 成 元素汇编为图谱 之后, 构图, 以此方式有可 从 即使业余爱好者也能够用这些 而完成颇为可观的 的著作 谈到了 这段话说明在西方人眼 再次 能解析文人的画 但需注意以下三点: 证 『在充分研习了 《万物》 明 模件系统是多么 画作。 中 这一 作并将其 母 用 值 题 西 《芥 中 得 拼 方

这种工 画 作的 首 途径, 作 先, 的 通过图式的学习能使学习者找到 实质也仅仅停留在 从而完成建立中国 『拼凑』 画形式的 的 层面 准备工作, 一条『拼 单 -独的 凑 但

各部分与作者的思想贯通一气,形成完整的统一体,才图式在进行创作时需要有学者的学养作为支撑,使画面

能体现它的

价值

砌 图式的形成经历过一个漫长的思辨过程, 立的思想体系,认知能力和造型能力的综合运用为基础 可 观的 根本达不到创作的要求, 其次, 画作 し 而 画 己 作 不等同 于 因此拼凑仅仅是『完成颇 创 作』, 简单地罗列 创作以 作 者 为 堆 独

终生。 义。 的 来说, 化概念, 己 图式的思维方式, 本艺术语言后, 玉 五个层面 价值。 画 『神留千 第三, 在学习过程中也是极其重要的方法, 图式形象与中华文化内在的含义有 要通过观察写生, 仅仅是手段而不是目的。 并将汉字分为元素、 雷德侯提出中国艺术中的 对中国艺术家来说, 古 用树干和树叶作为齐物论的比 的 并不需要, 站在前人积累的高度上创造出 『图式』 师法造化, 也不能 (创作语言 模件、 模仿并不具有至高无上 因此初学者在掌握了 从一 『模件 单元、 对照体悟前 而终将它 很 喻, 但 (module) J 好 一对于学 序 才是最终的 的 对说 列、 借 人建 们 属于自 鉴 明中 总集 背 画 立 基 者 意 负

目的。

迪新时代文化的作用上来。

说,不必自堕拘泥于它的不足,而应将着眼点放在它启世也不断对其思想内容进行增删完备。对于今天的人来能突破时间的劫厄而垂名千古。『虽按古法,实出新裁』能要世也。』没有任何一件邀誉一朝『拼凑』的作品范围奕世也。』没有任何一件邀誉一朝『拼凑』的作品

杨联国

二〇一八年五月于金城

【原文】

序

今人爱真山水与画 山水无异也。当其屏幛[1] 列前, 帧册盈几, 面彼峥 嵘遐旷, 峰翠欲流, 泉声 若答,时而烟云暗霭,时 而景物清和,宛然置身于 一丘一壑之间, 不必蜡屐 扶筇, 而已有登临之乐。 独是观人画犹不若其自 能画。人画之妙从外入, 自画之妙由心出, 其所契 于山水之浅深必有间②矣。 余生平爱山水,但能观人 画而不能自为画。间尝[3] 舟车所至,不乏摩诘、长 康[4]之流。降心问道, 多蹙额[5] 曰: "此道可 以意会,难以形传。"予 甚为不解。今一病经年, 不能出游, 坐卧斗室, 屏 绝人事, 犹幸湖山在我 几席,寝食披对,颇得 卧游 [6] 之乐。因署一联 云: "尽收城郭归檐下, 全贮湖山在目中。"独恨

【注释】

[1] 屏幛:指绘有图画的屏风、软幛。

[2] 间: 距离; 差别; 不同。

- [3] 间尝: 间或, 有时。
- [4] 摩诘: 王维(698~759), 字摩诘。长康: 顾恺之 (348~409), 字长康, 小字虎头。有才绝、痴绝、 画绝的"三绝"之称。
- [5] 蹙额: 皱着鼻梁, 皱眉。 忧愁的样子。
- [6] 卧游:以欣赏山水画代替游览。

尚先送湖作潮 野生韵"上者》

樂。 也 崢 獨 必 蝋 嶸 2 觀 置 遐 展 所 妙 扶 幛 曠 筑。 從 腌 峰 於 外。 循 而 前。 E 丘 Ш 不 幀 欲 若 自 有 流 册· Th 自

必 病 心 觀 車 聯 山 有 問 在 經 披 難 所 對。 連 道 間 B 事 VI 矣 收 形 頗 猶 而 不 能 余 獨 得 城 幸 能 郭 恨 出 生 臥 湖 遊 自 遊 不 平 能 坐 愛 為 此 長 畵。 爲 道 臣 康 Ш 斗。 全 因 2 几 間 水 P 室 席。 貯 流 以 降 湖 册

滥。 備 書 傳 物 細 世 那。 那 Ш 至 翎 繪 如 為 所 出 抑 毛 因 山 圖 遺 畫画 玩 伯 花 水 家 相 事。 遂 法 卉 傅 自 洵 途 諸 相 曲 獨 秘 묘 P 因 意 其 册 背 部 泯 盡 予 謂 傳 冺 見 無 倩 而 體 何 奇

不能为之写照, 以当枚 生《七发》[7]。因语家倩 因伯[8]曰:"绘图一事, 相传久矣, 奈何人物、 翎毛、花卉诸品, 皆有 写生佳谱,至山水一途, 独泯泯 [9] 无传? 岂画山 水之法洵可意会,不可形 传耶? 抑画家自秘其传, 不 以公世耶?"因伯遂出 一册, 谓予曰: "是[10] 先世所遗,相传已久。" 予见而奇之。细为玩赏。 委曲[11]详尽,无体不备。 如出数十人之手, 其行间 标释书法, 多似吾家长 蘅[12] 手笔,及览末幅, 得"李氏家藏"及"流芳" 印记,益信为长蘅旧物。 云: "但此系家藏秘本, 随意点染,未有伦次,难 以启示后学耳。"因伯又 出一帙[13],笑谓予曰:"向

[7] 枚生: 枚乘, 字叔, 汉淮阴(今属江苏)人. 工辞赋。《七发》:辞赋 篇名。

[8] 倩: 旧称女婿。因伯: 沈心友,字因伯。

[9] 泯泯:灭绝,消失。

[10] 是: 指李流芳的课徒 稿。

[11] 委曲:事情的底细和 原委。

[12] 长蘅:明代画家李流 芳(1575~1629), 字 长蘅,号檀园,又号香海、 泡庵,晚称慎娱居士。

[13] 帙:包书的套子,用 布帛制成。因即谓书一套 为一帙。

居金陵芥子园时, 已嘱 王子安节[14] 增辑编次久 矣。迄今三易寒暑,始获 竣事。"予急把玩,不禁 击节[15],有观止[16]之叹。 计此图原帙凡四十三页, 若为分枝, 若为点叶, 若 为峦头, 若为水口, 与夫 [17] 坡石、桥道、宫室、 舟车, 琐细要法, 无不毕 具。安节于读书之暇,分 类仿摹,补其不逮[18], 广为百三十三页。更为上 穷历代, 近辑名流, 汇诸 家所长, 得全图四十页, 为初学宗式。其间用墨先 后,渲染浓淡,配合远近 诸法, 莫不较若列眉[19], 依其法以成画,则向[20] 之全贮目中者, 今可出之

記。 帙 難 釋 益 藏 書 笑 以 法 信 謂 圖 玩 赐 秘 爲 本 得 示 不 日列 隨 長 似 氏 吾 向 蘅 开 點 耳 DU 染。 物。 藏 增 金 長 伯 云 未 及 有 但 流 芳 倫 It

[14] 安节: 王概,字安节。 [15] 击节: 节,一种乐器。 击节,所以调节乐曲。后 也用其他器物或拍掌来 替代,即点拍。并以形容 对别人诗文或艺术等的 赞赏。

[16] 观止: 所闻见的事物 已达到最高境界, 无以复加。

[17] 夫: 那些。与夫: 以及。 [18] 逮: 及; 到。涉及。 [19] 列眉: "列眉,言无可疑。"用以形容明白显见。 [20] 向: 归向: 仰慕。

馬五 水 細 法。 濃 無 列 初 目 石 配 宗 岩 橋 合 具 式 道 者 其 間 室 用

實。所 腕 真 缺 丽 康 臥 熈 慆 時 畵 哉急命 咫 師 有 处 歲 書 付 可 非 論 山 地

腕下矣。有是不可磨灭之 奇书,而不以公世,岂非 天地间一大缺陷事哉! 急命付梓^[21],俾世之爱 真山水者,皆有画山水之 兵。不必居画师之名," 民之实,所谓"咫 尺应须论万里"者,其为 卧游不亦远乎?

时康熙十有八年,岁 次己未,长至后三日。湖 上笠翁李渔题于吴山之 层园。

[21] 付梓: 把稿件交付刻版、印刷。古时用木版印刷, 在木板上刻字叫梓, 因此把稿件交付刊印叫付梓。

【今文意译】

当今的人爱真山真水与画的山水没有区别。当画屏列于前,一幅幅画和画册摆满桌上,面对那峥嵘遐旷、青翠欲滴的峰峦,仿佛滴答有声的泉水;时而见到烟云缭绕,雾霭昏暗;时而见到时天气清明,景物秀丽;好像置身于山野丘壑之间,不必穿蜡屐拄竹杖登山,就已经享受到登临的乐趣。只是观别人的画总不如自己能画。别人画之妙,是从外面给你以感受。自己画之妙,则出自内心。这契合于山水的真实深浅就一定有区别了。

我生平热爱山水,但只能观别人的画,而自己不能作画,有时乘舟车所到之处,仿佛遇见王维、顾恺之这样的画家,于是我便谦逊地向他们求教作画之道。他们大都以忧愁的样子说:"此道可于心中领会,难以形传。"我很不理解。

现在我病一年多,不能出游,坐卧于狭小的斗室,过着隐居的生活,不与人往来。 还多亏有湖山在我小桌座位之前,日常都可披览,颇得"卧游"的乐趣,因而题写 了一副对联: "尽收城郭归檐下,全贮湖山在目中。"只是懊悔不能为它们写照, 只能把它们当作枚乘《七发》里的景物欣赏,从而对女婿因伯说:"绘图一事,相 传久了。怎么"人物""翎毛""花卉"各品都有写生佳谱,到画山水的途径却偏 偏泯灭无传?难道画山水的方法确实是只可于心中领会,而不可形传?还是画家自 己秘藏其书,不愿让大家知道?"因伯于是拿出一本画册,对我说:"这是先人遗 留下来的东西,相传已久。"我见后觉得奇怪,仔细玩味,确实全面详尽,无体不备, 好像出自数十人之手。它行间标释的书法,多似我家长蘅(李流芳)的手笔,到看 完最后一幅的时候,见到"李氏家藏"及"流芳"印记,更加相信为长蘅旧物之说。 只不过它是家藏秘本,随意点染,没有伦次,难以启示后学的人罢了。因伯又拿出 一帙画,笑着对我说: "在我居住在金陵芥子园时,就已嘱托王安节增辑编次很久 了,至今已有三年,才得以完成这件事。"我急忙拿着赏玩,不禁击节,有观止之叹。 这图原帙共计四十三页,分为分枝、点叶、峦头、水口,与坡石、桥道、宫室、舟车, 琐细要法, 无不毕具。安节于读书之余, 分类仿摹, 弥补原稿的不足之处, 扩充为 一百三十三页,变为上尽历代,近辑名流,汇各家所长,得名家全图四十页,为初 学者的宗式。依照这些方法成画,那么,以往全部贮于目中景物,如今就可出于自 己运腕的笔下了。有这样不可磨灭的奇书,而不将它公开在世上,难道不是天地间 一大缺憾的事吗? 我急令付梓, 使世上爱真山真水的人, 都有画山水的乐趣, 不必 得画师之名,就已得到画家的本领。真所谓在咫尺近处也蕴涵万里之遥,用它作"卧 游"不是也可到很远的地方去吗?

时康熙十八年,岁次己未,长至后三日,湖上笠翁李渔题于吴山之层园。

豆。君さ 松此 析 13 湖 弘 鱼心 十人系以論 序 地 ちょ 浴石印 系 确 え工ををいるのろと 3 最形 園 大」 西刊で三易空者 安海事。子養 君子な 亦。绿。 国 果心气生 園 不收 de 查傳 a Z 度整器 何 榜之情 因東 西 直 分溪将听 るろろ 为 斷 2 指館今先 董家優易自 启 4 47 W. O 十有二篇種 13 AY 13 松行版 鱼家 水王安節汽生 性 沙予西知 d' 4) 4 播 + 见 茶 .. } 有 南西及 经 先生在藏 A. 13 入公弟子 橘 謝 最平古 縣 徐 4 老 青家因不家置 /2 粉 摆 数 悠 蓝 A 時 友名 微 重 131 Enz H 質私 為南齊 で着本。 河 43 校 19 3 有 二百 7 序於 处 據以應 湖 Z, 到 此天师被 堂及 义 00 Z. 重 改 21 之 2

【今文意译】

序

《芥子园画传》为秀水王安节(王概)先生所摹,湖上李笠翁作序刊印,经过三年才完成。它摹绘的精美、镌刻的工致,世上是没有能与它相比的,久已风行国内。画家已无不家置一编了。看这本书成于康熙十八年,至今已二百余年,原版初印的本子已绝不可得。那种坊间经过许多人翻刻的,都不免存在讹误,失之毫厘,谬以千里。欲求善本实在不易见到。鸳湖的巢子余(巢勋)君,是得到张子祥(张熊)先生师亲传,达到高深地步的弟子,有时与其师谈及《芥子园画传》的精妙,想以先生所藏的善本,重加校刊。事情还没办,先生已亡。今先生文孙益卿、茂才,能够完成先辈之志,终于以付石印。因巢君请小楼主人王松堂求我作序,我于此事确实是门外汉,怎么作序呢?然而,因重于松堂和巢君之命,又不敢固执己见,坚辞不受,于是就见闻所及,收集、拾取一些材料以应答他们的要求。画传本始于何时呢?以我所知,最早作画传的人是南朝齐的谢赫,作有《古画品录》,品评画家的优劣,对所评的画家,自陆探微以下,共二十七人,分为六品,各个予以评说。画家们所称的"六法"就始于这本书。其次,有南朝陈姚晨所

うる 承 体 B 道 英古 白景元指 清 慢 有 存 朝 奉 始。 據 To 之 802 O 目形 老 此 之声。 老 羽 為 多神 極 言 到 图 孔" F 10 有 め 中。 體 因 有是 R 物 尚 74 多卷 数 2 為畫 クルメ 末 MO 13-1 林 酒 な者 为 彩 景 Z. 木。 7 35 多分 百 棒 绿 Q 論司 之兩 道 角 前 3.0 百 2 海 10 焰 八く 次 献 三等。这品 天 存 若 老 1 35 百 便 松 7 3.1 五 A2 B 五 重 證 平 1.7 元 小 隋 卤 為 \$ 稻 i 1 Z, 7 Vi 柳 老 · TR 皆罰中 か 有 人艺 五 在 極 海 利 1 [] A-1 も 巷 家 隋 ē 16 10 13 唐 家 TRO 3-1 相 ス A V 五 かた 基 17 とか 人七 例 分 劃 南 名 ... 前 \$ 等。 净。 者 iE 看 T. 手。 月 鱼 I 本 70 清 あれ 五 え 粉好 but 初 形 多 启 石。 岛 書 雪 己。 Fo 家 到 m 論 名 रे ょ 装 展 子は 89 \$30 た。 舊 清 ż 一日日 浩 14 南 五 軟 inc 3 稻 五 NI+ 藏 K 事。 石 本 松 2 16% 撰 13

撰的《续画品》,大概是继谢赫的《画品》而撰写的,所录共二十人,系以论断,十六篇文章,只叙时代,而不分品第,与谢赫的书体例不同。再其次,就是《贞观公私画史》,是唐代的裴孝源所撰。这本书虽以贞观画史为名,实际上,所录的都是隋代官库的画本,所记壁画也终于隋代的杨契丹。总之,这本书大概记隋室旧藏至贞观初尚存的画而己。它前列画名,后列作者的名字,而以梁太清年间目录上的有无,分注于下。那么,若要查考隋以前名画的目录最古的就莫过于这本书了。至张彦远又有《历代名画记》之作。它前三卷都是画论,四卷以下全是画家小传、逸文轶事,引据浩博,多可用来提供考证,不仅仅是品评绘画而已。《唐朝名画录》为唐代朱景元(朱景玄)所著,将所录画家的作品分为神品、妙品、能品、逸品。它将神品、妙品、能品各分为三等。逸品则不分等。画家之作被称作逸品,就是从景元开始的。又有《画山水赋》并附笔法,相传为唐代荆浩所撰。然而它的文字全因滞涩而不通达,差不多均出于他人的依托,因流传已久,而且所论的画法,时常有可以采用之处,就也得以传至今日,至宋代,刘道醇有《五代名画补遗》之作。这是因为先有胡峤所作的《梁朝名画录》,而刘氏补其遗,与他的另

3 清 南 西 -1/2 弘 為 五 五 杨 才名 ויו 者必季萬 之。 勾能 意思 经。 め因 在 吃 遂 犯 2 1 小 博 待。 有我人 将 记 石 国 猪佐 面 面 湯 A 克ユー 不 起. 水 战 1/2 家是 例 著 老 國 世 論 京 部 27 3 + 41 学 罗五 上 平 2 多深 × 乾 1 法 鱼隆 此 省。 軸。 有 To 10 檢 柱 德 别 華 るだ 锚 R 还黄 盘 为。 隅 4 者 有 五 g 10 五 ツャ P 4 + ĭ 3 的 身 为 思文補 国 3 勘 17 心 L 为 ני 弱 初。 之大 20 118 分 抵 传。 4.1 I 社 類。 10 米 0 拟 清 は -3 13 僧 南 神 13 1 言 刻 都 見 The 7. 驱 訴 杂 載 447 事 图 猫 ž 2 季 节 I 杜 图 夜 る板 文 给 石 朝 说 神 21 五见 THE 藝 8 级 TO 二百 敌 人鱼花 考高 家之 到 でを 20 め宋 1 廟 石里 14 7 明 耳。七经 か 五 Z 8-1 13 141 大阪。 岛 为裕 凝 + K 窓 郊 去 故 質 33 1/2 油 ? 3 溶 35 宣 拉 益 播 1. 五

一部画史著作《宋朝名画评》(《圣朝名画评》)并传于世,蔚为大观。《宋朝名画评》分为六门:人物、山水林木、畜兽、花竹翎毛、鬼神、屋木。每门又各分为神、妙、能三品。古画的分类记载,是自这本书开始的。黄休复的《益州名画录》继之,所录全是蜀中画手,始于唐代乾元,止于宋代乾德,共五十八人,以逸、神、妙、能四品分它们的隶属,与朱景元的书系同一体制,只是把逸品移在了三品之上;他们的见解也仅稍有差异罢了。大概续张彦远《历代名画记》而作的,则有宋代郭若虚的《图画见闻录》,所记起于五代,止于宋熙宁七年,所分的门类为四门: 叙事、记艺、故事拾遗、近时,所论多深解画理。因此,马端临的《文献通考》称这本书为书画的纲领。宋代郭熙著的《林泉高致集》,分山水训、画意、画诀、画题。他的儿子郭思又补以注释,并续了两篇:《画格拾遗》,记郭熙生平真迹;《画记》,仅记述郭熙在神宗时得宠所遇的事。李廌有《德隅斋画品》;米芾有《画史》。而《宣和画谱》却不著作者姓名,以十门分类,总共载有二百一十三人,画六千三百九十六轴。识者讲,大概都是米芾所鉴别,所以其书都在《博古图》上。这可以说是画学上的大观了。此外如宋朝邓椿的《画继》、元朝汤垕的《画鉴》,都足以观看。而国(清)朝则有《石渠宝笈》。此外,如周亮工的《读画录》、王毓贤的《绘事

之月山 3 参约 冤居在 矛利 好者 名を呈四審をある文者こ名 有色冠者安沙台生活不 必得中哥卷以本下皆生氣故氣 孙 南牖下江陰遠 42 A 发力之若成为老大至飲 湖之類胸中 あ之成七石 者之有 姐 陰高昌寒食世桂管何 十有三年。太歲 明 紀紀 2 功於藝事心豈浅鲜我 13 交马以西此三五次 ¥ N 加蘇 4 海白 2, 殖 ì 人得天下之寝續於下中者皆 裕動謹 中至四 解 社 12 厚 疆 9 おめぬ兵。東君之五直造 妈 团 ~ あるな見分下之名。 师。 着。 豬豬在海上界座小孩 1 種 젲 火 乙至 類 湘 在初处 濟 背 生氣亦是自今生。 献 相處不得長生花 4 ~ 4 人言著僧 脸 40 鞠 書記る 4 な 有燕藥 華多於 る人か 事

备考》、厉鹗的《南宋院画录》、邹一桂的《小山画谱》,大都对画理有所发现阐明,足以为后学者指明学习途径。而《芥子园画传》就是综合了各家之大成,加上勾皴各法,无不毕具,又增以海上名人画稿,即使未得门径的人看了,也不难自寻门径,逐渐得知其中的奥秘。然而,这本书有功于艺术事业,难道仅仅因为浅显吗?前人说,善于绘画的人,必得长寿,不外乎由于笔下充满生气,因而气类相互感应得以长生。然而要有生气就必须明了生理。不解生理,那么生气也不能凭空自生。这本书,就明明白白用生理满足人的需要,使天下受益于其中的人都能登上仁寿之域。作者的存心是怎样的仁厚啊。巢君的画,造诣直达荆浩、关仝的巅峰;胸中的意象经营足以使人察看到他是不是具有经世济民的德行,并证实他是不是明白礼乐法度的人。我和巢君虽然不是深交,但从他所作的画看,已足以知道他的为人了。而益卿、茂才的善承先辈之志的精神,更足以使人钦佩。我知道,这本书一出,足以使人得名于世,足以使人得寿于世。受益于这本书而有成就者的名、寿,是全都可以预料到的了。

光绪十有三年,太岁在疆圉大渊献鞠有黄华之月,山阴高昌寒食生桂笙何镛识于海上皋庑小隐之南牖下,江阴建初苏裕勋谨书。

山水树石卷(上)

一回学浅说

设色各法

树谱

古今诸名人作品赏析

山水树石卷(下)

山石谱

古今诸名人作品赏析人物屋宇谱

为画 中的最大障碍。 彩等步骤, 对步骤和 稿的形式呈 所示技法部分都是由局部而来, 在全画步骤完成前一 画稿亦要有虚实、深浅、 首先 并非 要明确一个概念, 具体技法的 给观者的感觉可能会显得有些单调和不完整 现 成 所以本书在 画, 将勾勒部 定要留有余地。 观察。 初学者要将二者之关系理清 前后等关系,不能将最深墨定死: 分, 但由于缺少晕染、 山水部分的表现全部都以 《芥子园画传》 皴法部分抽 这是学画者在学习过程 由于 《芥子园 出 中的图例皆 皴擦、 易于读 画 虽是 传》 赋 者

以便更深入地掌握古人绘画技法。 故需要读者与本书所配的古代画家原作进行对比和探究,但很多古人的风格特点在原版画稿中未能有较好的体现,技法方面,以尊重原版为原则,尽量再现原作风格,

原著图例 让读者对传统山水的认识有所改观, 起手和绘 水部分的 鉴于今人对传统 图谱, 的 画 认识 中 的 有所改观。 情 整体墨色较淡, 况 Ш 不是整体完成 水绘画认 墨色浓淡都是相 所呈现的 识 的 也对 偏颇, 后 的 《芥子园 是局 情 本书重绘 对 况 的 部 画 目 画 传》 的 面 但总 在 Ш

> 的画 之要有强烈的变化意识。每个细小局部都要有变化, 正 后步骤, 改变或牺牲局部的处理。 每个局部 确 的绘 面越要遵循此法。 局 最 画习惯 部 终要服从整体。 是不会轻易率先完成 这与画者的水平 但是凡山水经典之作, 在 整 体 的。 画 面 无关, 完 尺幅越大越复杂 成 时, 而是 不到最 会考虑 而 种

师古、 至于『山水论著』和 的技法, 解古代山 和摹古为重点,特别是山水部分。 中已经提及很多,导读部分尽量不多涉及,读者自学即可。 本书的导读部分均以临摹古画为中 师造化目的都是为了推陈 所谓发展、 水画 的演进, 新意、 『歌诀』等理论部分, 不能深入理解和完美的掌握 境界、 出新, 师古的 『走出来』都是空谈。 内容以皴法为主。 心 但不能完整的 《芥子园画传 以 如 何 师古 古 理 人

厚度, 绢, 放凉。 色以 法体会仿古 应 所临摹的 以后山水画 [用效果是有很大差距的, 模拟五代、 因此我们 临摹古代山 按实际需要用白矾、 可以 作 直 品 的用纸也多数是半熟的, Ш 接使用, 水的 具 用半熟或偏熟的宣纸替代, 小画, 体调 两宋绘画 真 谛。 整用纸。 纸很重要。 也可以 骨胶或明胶加 做纸要选用 在有底色的熟绢 如果不注意这 加 很多技法在 水 元以前 使用 较好 所以 水 的绘画 的 生 我们 上的 加上所做 如果要矾 用器皿 细节, 生 宣 一效果。 宣, 和 需要根 熟宣 多用 烧开 纸的 要有 则无 的 的 元 底 熟

刷, 加 可再做一 保持均匀的纸性。 画 可多一些水, 具体情况调整。经验不足的初学者用胶水和底色调 色以淡为主, 同 部分, 也无妨。 时 追求所谓 要保持速度不留死角, 加 底色, 遍。 可能是流传过程中形成的痕迹, 但是要理解底色的变化不一定是古人绘画 『晦暗』 以免太浓, 可以 底色不宜滥用, 不可过重, 自然晾干后就能使用。 加 的风格是不可取也是不科学的 入藤黄、 做纸用的大刷要饱蘸, 个别骨胶本身也有色, 将胶水相对均匀的涂到纸上, 赭石、 要有针对性 墨以及少量 如果熟性 以此来推 画完之后 宋够, 不可干 花 配 需根据 时 定 青 宋 的 再

装裱时严格依 五毫米, 量营造干净整洁 绘画 之前的 口 用铅笔淡淡画 此裁去, 的 准 环境。 备工作要细致周全, 不伤画芯 出 纸张根据需要裁好, 既用来将纸找 器具要干净, 正 还要留边 也 用 尽 来

依次调制, 制 原色也至少需要三彩, 时另用净碟。 墨碟 用 至少四彩, 纯白瓷, 水常换清, 墨在砚台中研磨好, 清水需一碟。 用水调开, 笔也要常洗净 备用。 随用 随调。 在碟子中 加 墨、 用 加 色 -浓淡 色 时, 调

或 硬 板板 做 上 画 要学有所成, 囲 墙立起, 小 幅 底 作 品 面 还要将画立起来画, 在画 有 可 画毡。 以放在桌面上直接画 初学者不要直接 板上立起 但 在 要时 裱 褙的

> 自己, 良多。 膀自 也会有深入的体会 能会出现手抖、 用肩膀配合指、 如能在立面 对技法实践大有好处, 立 关, 起, 然悬起配合, 对 不要贴手腕、 首先退进自如, 观看 『心手相应』 [练习书法则受益更多, 全局。 臂膀 腕、 立起来画 对初学是一个考验, 肘完成精微的技法动 夹手肘, 疼痛等问题, 会达到新的认识, 不用低头、能站、 容易把握全局, 需 一定要悬开腕、 要一定笔力, 不过一定要严格 都属于正常。 其次笔力大增, 对 能坐对身体好。 作 经适应则好处 『书画 腕、 肘, 开始 过了 肘、 同 体会 要求 源 这 肩 口

神。 冬, 有品评古人的资格 通要结合画史、 临摹也是与古代画家最 要提高修养, 就要有『复制』的精神。 取 条件的影响 时要相 不要画局部。 要把临摹理解 临摹山 对全面, 不能临摹全图 水传世名作, 尽量排除印 画论才能对古人作品充分理解 有些古画临摹由于印刷 成深入学习的一 但凡有条件就要画全, 临摹经典不能有一丝一毫的懈怠 直 接、 刷 (如长卷), 定要按原 品 最 和其他不利因素的干扰 好 种方式, 的 尺寸、 沟通方式, 是可以的, 品 要保持这种精 或自身环 想要学好, 原比例 然后 这种沟 但选 境、 画 才 全

骷髅皴 江山卧游图(局部) 程正揆——28 天地位置——	骷髅皴 销夏图(局部) 蓝孟——27 春酣图 戴进	计 皴——26	人骑图 赵孟頫——25 重润渲染——	能 变——24 泼墨仙人图	青卞隐居图 王蒙———23 太白行吟图	成 家——22 用 墨——44	潇湘竹石图 苏轼——27 诸上座帖(局部	重 品——20 蕉石图 徐渭	分 宗——18 用 笔——38	三 品——16 避暑山庄图	十二忌———14	三 病——12 庐山高图 沈	六要六长——10 释 名——32	六 法——8 马牙皴 溪桥	江帆楼阁图 李思训——6 马牙皴 踏歌图	雪霁江行图 郭忠恕———5 马牙皴 长江	照夜白图 韩幹———3 弹涡皴 寒江	洛神赋图(局部) 顾恺之———3 鬼皮皴 层峦叠嶂图	青在堂画学浅说——2 弹涡皴 真赏	一	
50	49	董源——47	46	梁楷——45	梁楷——45		部) 黄庭坚———42	41		冷枚——37	董其昌———36	沈周———35		溪桥访友图(局部) 王谔——	图 (局部) 马远——37	万里图(局部) 夏圭——	寒江渔隐图(局部) 文柯——	嶂图(局部) 法若真——	真赏斋图(局部) 文徵明——	树下人物图(局部) 丁云鹏——	

赭黄色——86	银 朱——68
菊石图(局部) 吴昌硕———85	朱 砂——68
赭 石——85	临赵伯驹《江山秋色图》(局部)——6
水仙图 朱屺瞻———84	石 绿——66
草 绿——84	临赵伯驹《江山秋色图》(局部)——65
安居万年 齐白石———83	石 青——64
花————————————————————————————————————	临文徵明《秋色图》——63
瓜瓞绵绵 齐白石———87	设 色——58
藤 黄——80	设色各法
梅花 齐白石———79	
调 脂——78	长江万里图(局部) 吴伟——56
元世祖像77	观瀑图 汪肇————————————————————————————————————
傅 粉——76	渔乐图 吴伟————56
乾隆皇帝大阅图 郎世宁———75	渔舟读书图 蒋嵩———55
乳 金——74	高士观瀑图 钟钦礼———55
朱元璋像———73	山雨欲来图 张路———54
石 黄——72	柳荫人物图 郑文林———54
唐卡明王7	山水图 张复阳———53
雄 黄——70	去 俗——52
珊瑚末——70	破 邪——52
殊竹图 孙克弘69	秋山行旅图 佚名———57
	【 目 录 】

大小二株法——105	二株分形——104	画树起手四歧法——103	树法十八式		树谱		白云红树图 刘度———99	矾 金——99	揩 金——98	洗 粉——98	炼 碟——98	落 款——96	点 苔——95	纸 片——94	矾 法——92	牧马图 韩幹97	绢 素——90	高岗茅屋图 龚贤——89	和 墨——88	蜻蜓老少年 齐白石——87	苍绿色——86	老红色————————————————————————————————————
映花书屋图 方薰———126	东山报捷图 苏六朋———125	胡椒点树——124	菊花点树——124	草亭诗意图卷 吴镇———123	梅花鼠足点法——122	云林同调图(局部) 禹之鼎———121	秋树昏鸦图 王翚————————————————————————————————————	临郭熙《早春图》———19	露根画法———118	山亭文会图 王绂———17	临李成《寒林平野图》16	树色平远图(局部) 郭熙———15	蟹爪画法——114	雪景寒林图 范宽———173	鹿角画法——172	山水图册 董其昌———11	五株画法——10	疏林远岫图 董其昌———109	三株对立法——108	仿古山水图 董其昌———107	三株画法——106	二株交形——10.

垂头点——143	介字点——142
<u> </u>	叶法三十三式
刺松点——143	
仰头点——143	隔岸望山图(局部) 赵衷———14
梧桐点——143	范湖草堂图 (局部) 任熊———140
藻丝点——143	山居图(局部) 钱选———139
攒三聚五点——143	溪山飞瀑图 吴又和———138
平头点——-143	山水花卉图之一 文嘉———137
尖头点——143	树中衬贴疏柳法——136
大混点——143	根下衬贴小树法——136
椿叶点———142	临徐枋《高峰突兀》(局部)———135
松叶点——142	秋林平远图 恽向———134
鼠足点——142	青绿山水图 王鉴————————————————————————————————————
小混点———142	仿古山水图 董其昌———132
柏叶点——142	容膝斋图 倪瓒———131
垂藤点——142	芳春雨霁图 马麟————————————————————————————————————
梅花点——142	渔村小雪图(局部) 王诜———129
胡椒点——142	云林树法——128
水藻点——142	含苞画法———128
菊花点——142	迎风取势画法———128
个字点——142	虞山枫林图 王翚———127
	【 目 录 】

1 1 年 日	
	诸家枯树法九式
六君子图 倪瓒——77	
倪云林树法——70	临唐寅《女几山图》(局部)———151
诸家叶树法五式	山水图 叶雨———150
	采薇图 李唐———149
疏松幽岫图 曹知白————————————————————————————————————	悬崖藤法———148
李唐树法———168	缠树藤法——— ₁₄₈
曹云西树法———168	夹叶着色十八式——146
枯木新篁图 柯九思———167	夹叶九式———145
柯九思树法———166	夹叶及着色勾藤法二十九式
春山图 燕肃————————————————————————————————————	
燕仲穆风树法——164	疏竹——144
木叶丹黄图 龚贤———163	仰叶点——144
萧照枯树法———162	新篁————————————————————————————————————
雪滩双鹭图 马远———161	水草————————————————————————————————————
马远树法——160	垂藤点———144
碧溪垂钓图(局部) 米万钟———159	个字间双勾点——14
临沈周《庐山高图》(局部)158	密竹———144
王维树法———156	垂叶点———144
早春图 郭熙———155	聚散椿叶点——144
郭熙树法———154	杉叶点———143
雪山萧寺图 范宽———153	破笔点———143

水竹居图 倪瓒——213	李唐悬崖杂树法——194
云林树法——212	窠石平远图 郭熙————————————————————————————————————
临巨然《层岩树图》(局部)——211	郭熙杂树画法——192
西林十六景图之一 张复——210	秋亭嘉树图(局部) 倪瓒———191
湖庄清夏图 赵令穰——209	倪迂杂树画法———90
远浦归帆图(局部) 法常(传)——208	刘松年杂树画法———188
报德英华图 沈周——207	秋林高士图 盛懋———187
关仝杂树法——206	盛子昭杂树画法———186
云山墨戏图 米友仁——205	范宽杂树法———184
大米树法——204	诸家杂树法二十三式
二米画柳法——204	
小米树法——204	新泾访古图 董其昌————————————————————————————————————
钱塘秋潮图 夏圭———203	梅花道人树法——182
夏圭、李成杂树法——202	临方士庶《山水图》(局部)———181
盘阵图 佚名——201	水阁清幽图 黄公望———180
秋山晚翠图(局部) 关仝——200	天池石壁图 黄公望——79
匡庐图 荆浩———199	黄子久树法二——178
荆浩、关仝杂树画法———198	丹崖玉树图 黄公望——77
秋山晚翠图 关仝———197	黄子久树法——176
葛稚川移居图(局部) 王蒙———196	洞庭渔隐图 吴镇———775
对月图(局部) 马远———195	吴仲圭树法——174

王叔明远松——234	山水人物图 赵令穰——233	赵大年肥泽松——232	古松图 吴昌硕———237	山雨欲来图 张路———230	松藤图 李鱓———229	马远破笔松——228	春山读书图 王蒙———227	王叔明直干松——226	万壑松风图 李唐———225	李营丘盘结松——224	桃源问津图(局部) 文徵明223	松下闲吟图 马远———222	马远瘦硬松——220	诸家松、柏、柳树法十五式		仿董源《夏景山口待渡图》 王翚———219	圆点极远小树——219	扁点极远小树——218	龙宿郊民图 董源——217	北苑远树——216	雨后空林图 倪瓒———215	之材以权法———21 21
柳荫人物图 郑文林259	仿古四季山水图(之一) 王翚258	清明上河图(局部) 张择端———257	赵吴兴秋柳——256	风雨归牧图 李迪———255	唐人点叶柳——254	西湖柳艇图 夏圭———253	柳岸江舟图 王翚———252	宋人高垂柳——250	树下人物图 丁云鹏——249	湖亭秋兴图 黄慎——248	万壑松风图 巨然———247	关山行旅图 陆妫———246	巨然、梅道人古柏——244	四景山水图(之四) 刘松年——243	刘松年雪松——242	太白山图(局部) 王蒙———241	赤壁图(局部) 武元直———240	书画合璧图(之一) 张瑞图——239	郭咸熙远松——238	湖山书屋图(局部) 王绂———237	王叔明山头远松——236	们 山 楼 落 图 图 图 图 图 图 图 图 图 图 图 图 图 图 图 图 图 图

房图 倪瓒——299	桐
图 (局部)	佚名
秋亭嘉树图 倪瓒———297	友松图 杜琼———278
画小竹法四式——296	唐人细勾芭蕉——276
林和靖图 马远———295	四序图 姚文瀚——275
宋高宗御制西宫宴图 马远——294	四季仕女图(局部) 仇英——274
十万图之万横香雪 任熊——293	辋川图 (部分) 王维——273
点杏树干法——292	王维勾勒梧桐——272
点梅树干法——292	瑶台步月图 陈清波——27
桃源问津图(局部) 文徵明——291	夏五吟梅图 王翚———270
山水图 虚谷——290	高士观瀑图 钟钦礼———269
游春图 (局部) 展子虔289	郭忠恕棕榈树——268
点桃树干法——288	蕉桐花竹葭菼法十七式
点花树干法——288	
蕉石图 闵贞——287	虞山草堂步月诗意图 钱杜——267
蕉鹅图 李鱓———286	范湖草堂图(局部) 任熊——266
四序图 姚文瀚——285	王维勾叶柳——264
写意芭蕉——284	潮满春江图 (局部) 居节263
高桐幽筱图 弘仁(渐江)——283	山水图 张复阳———262
山水图(之二) 髡残(石溪)282	雪中归牧图 李迪——261
山水图 赵左——281	髡 柳——260
	【 目 录 】

关山密雪图 许道宁——323	溪山楼观图 燕文贵——322	溪山春晓图 惠崇——321	寒鸦图 李成——320	阆苑女仙图 阮郜——379	高士图 卫贤———318	高逸图 孙位———317	游春图 展子虔——316	洛神赋图 顾恺之———375	古今诸名人图画		渔家图 谢彬———312	渔舟读书图 蒋嵩———311	洞庭渔隐图(局部) 吴镇——310	洞山渡水图 马远———309	山水图 蒋嵩——308	芦花寒雁图 吴镇———307	鹊华秋色图 赵孟頫——306	江行初雪图 赵幹———305	画葭菼法四式——304	山晴水明图 蒲华———303	临赵伯驹《江山秋色》(局部)——302	江山秋色图 (局部) 赵伯驹 (传)——30
云际停舟图 沈周——345	灵阳十景图(之一、之二) 夏芷——344	友松图 杜琼——343	扁舟傲睨图 佚名——342	溪亭秋色图 赵原———341	吴淞春水图 张中——340	武夷放棹图 方从义——339	容膝斋图 倪瓒———338	看浦归渔图 唐棣———337	秀野轩图 朱德润———336	狩猎人物图(局部) 赵雍——336	松荫会琴图 赵孟頫——335	枯木竹石图 李衍———334	芳春雨霁图 马麟————————————————————————————————————	岩关古寺图 贾师古———332	钱塘秋潮图 夏圭——331	对月图 马远———330	华灯侍宴图 马远——329	千里江山图 王希孟——328	江山秋色图 赵伯驹 (传)——327	橙黄橘绿图 赵令穰——326	山水图 李公年——325	芦汀密雪图 梁师闵——324

	文伯仁—
	雪长松图 钱穀——364 363
	山水图 (之一) 文嘉———362 山水图 (之一) 文嘉———362
	M
	意图(之二)
	(方米山水图 陈淳——357 一月汾图 仇英——357 一月汾图 仇英——357 一月汾图 仇英——357 一月沙图 仇英——357
虎丘前山图 (钱穀——367 // / / / / / / / / / / / / / / / / / /	数 寅 周 E 347 348 346 349 346 349 346 346 349 346 3

画学浅说

◎天地位置 ◎破邪 ◎去俗 ◎ 三品 ◎分宗 ◎重品 ◎成家 ◎能変◎三品 ◎分宗 ◎重品 ◎成家 ◎能変

青在堂画学浅说 鹿柴氏[1] 曰:论画, 或尚繁,或尚简,繁非 也, 简非也: 或谓之易, 或谓之难,难非也,易亦 非也:或贵有法,或贵无 法,无法非也,终于有法 更非也。惟先矩度森严[2], 而后超神尽变,有法之 极归于无法,如顾长康[3] 之丹粉洒落,应手而生绮 草, 韩幹[4] 之乘黄[5] 独 擅,请画而来神明,则有 法可,无法亦可。惟先 埋笔成冢[6], 研铁如泥, 十日一水, 五日一石[7], 而后嘉陵山水,李思训屡 月始成,

【注释】

[1] 鹿柴氏: 王概。

[2] 矩(jǔ)度森严: 法则严密。 [3] 顾长康: 顾恺之,字长康。 [4] 韩幹(gàn): 一说韩幹 (wō), 唐京兆蓝田(今 陕西西安)人,官至右武卫 大将军。擅画人物、花竹, 尤工画马。

[5] 乘黄:传说中的神马, 又作"飞黄"。

[6] 埋笔成家:李肇《国史草补》:"长沙僧怀素,好草书,自言得草书三昧。弃笔,堆积,埋于山下,号曰笔冢。"[7]十日一水,五日一石;杜甫《戏题王宰画山水图歌》诗云:"十日画一水,五日画一石。能事不受相促迫,王宰始肯留真迹。"

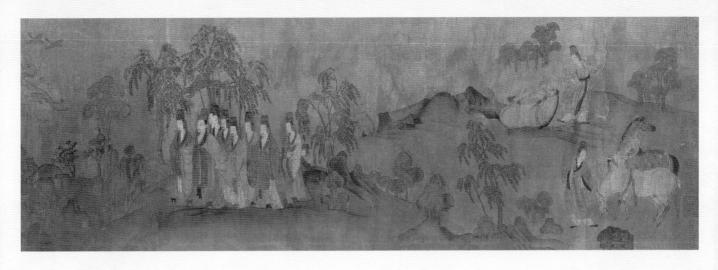

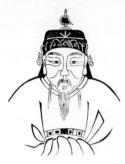

【作者简介】

顾恺之(348~409), 东晋画家、绘画理论家、诗 东画家、绘画理论家、诗 晋晋陵无锡(今江苏省无锡 市)人。义熙中为散骑常侍。 顾恺之博学多才,擅诗赋、 书法,尤善绘画。

【作者简介】

韩(gàn), 710~ 783), 唐代(yō) 710~ 783), 唐代(yō) 710~ (yō) 700 (yō) 70 洛神赋图(局部) 顾恺之 长卷 绢本 设色 纵 27.1厘米 横 572.8厘米 北京故宫博物院藏

【作品解读】

《洛神赋》是三国文学家曹植的名篇,描述作者由京师返回封地途中与洛水女神相遇的动人爱情故事。全画用笔细劲古朴,如春蚕吐丝。人物神态刻画细腻,设色鲜艳、厚重。山川树石画法幼稚古朴。此画在宋代摹本颇多,现共存三卷,但以此卷最为完整。

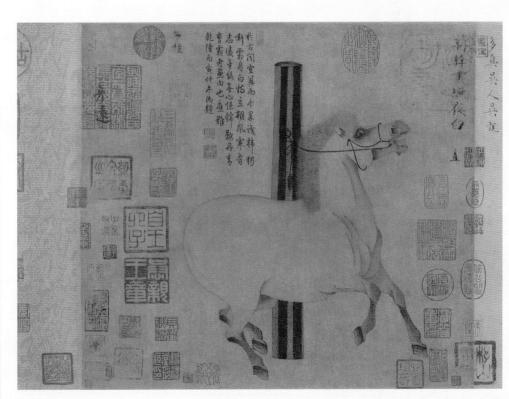

照夜白图 韩幹 卷 纸本 水墨 纵 30.8 厘米 横 33.5 厘米 (美) 大都会艺术博物馆藏

【作品解读】

照夜白是韩幹于唐天宝年间所画的唐玄宗最喜爱的一匹名马。图后有南唐后主李煜所题"韩幹画照夜白"六字,又有唐代著名美术史家张彦远所题"彦远"二字。 卷前有南宋向子湮、吴说题首。卷后有元代危素及清代 沈德潜等十一人题跋。

李思训屡月始成, 吴道 元[8]一夕断手[9],则曰 难可, 曰易亦可。惟胸 贮五岳, 目无全牛[10], 读万卷书, 行万里路, 驰突[11] 董、巨[12] 之藩 篱^[13],直路^[14]顾、郑^[15] 之堂奥[16]。若倪云林之 师右丞[17], 山飞泉立, 而为水净林空; 若郭恕先 之纸鸢放线,一扫数丈, 而为台阁, 牛毛茧丝, 则 繁亦可, 简亦未始不可。 然欲无法必先有法, 欲易 先难, 欲练笔简净必入手 繁缛。六法、六要、六长、 三病、十二忌,盖[18]可 忽平哉?

【注释】

[8] 吴道元:吴道玄,字道子, 唐河南阳翟(今禹县)人。 善画,后人称其为"画圣"。 长于人物,亦工山水,风格 粗放。

[9] 断手: 收笔。

"是以十九年而刀刃若薪发于硎"。后以"庖丁解牛" 作为神妙技艺的典型。

[11] 驰突: 突破。

[12] 董、巨:董源、巨然。 [13] 藩篱:篱笆。比喻门户 或屏障。

[14] 跻(jī): 上升。

[15] 顾、郑: 顾恺之、郑法士。 [16] 堂奥: 房屋的深处。比 喻深奥的道理或境界。

[17] 右丞: 王维, 官至尚书 右丞, 故人称"王右丞"。 [18] 盖: 通"盍"。何, 何故。

【作者简介】

雪霁江行图 郭忠恕 立轴 绢本 设色 纵 74.1 厘米 横 69.2 厘米 台北故宫博物院藏

【作品解读】

郭忠恕的线极见功力, 运笔疏松灵活,弯曲穿插随 兴而发,再配以淡墨晕染, 形体的感觉很好。

桅索的处理堪称一绝, 根根桅索笔直沉实,尤其是 两根桅向自然的长大索自然 垂,弧度恰到好处,线条构 ,强有力。为了体现木质结构, 挺有力。为了体现木质的线, 船帮和绳索用了线的表现力。

在处理水波和天空时只 略勾几笔波纹,再用清淡的 墨色晕染画面,迷漫着寒江 阴霭、水天空阔的意境,便 跃然纸上了。

整幅作品体现了疏与密、曲与直、巨与细、力与度、人与自然、艺术与生活的高度和谐。

【今文意译】

鹿柴氏说:论画,有人主张繁,有人主张简,单纯地倡导繁或简都不对。有人说作画容易,有人说作画难,笼统地讲难或易不对。有人讲说作画贵在有法,有人说作画贵在无法,片面地强调无法不对,而墨守固有的方法更不对。学画时,只有先有严整的规矩法度,然后才能有新的创造、无穷的变化。有法的最后归于无法。如顾恺之的丹粉洒脱,画鲜艳的丽草得心应手。韩幹擅长画马,甚至传说请他画马会出现神明。所以,有法可,无法也可,前提是先要有将练画用坏的笔堆积成冢、研铁如泥,十天画一水、五天画一石,这样深的功夫,然后才会画出秀丽的嘉陵山水。当年,李思训画嘉陵山水,几个月完成;而吴道子一日即完成停笔。这就是可难可易。只有胸贮五岳,目无全牛,读万卷书、行万里路,驰骋突破董源、巨然的成规,从而直登顾恺之、郑法士绘画的深奥之处,求得他们精湛的画理。如同倪瓒学习王维,将山飞泉立画为水净林空。如同郭忠恕放飞纸鸢样的画线,一扫数丈,却在画台阁时,用笔又如牛毛茧丝。所以说可以繁,而简又何尝不可。然而,若要无法,必须行有法;若要易,须先难;若要将笔练得简净,必先从繁缛入手,六法、六要、六长、三病、十二忌,这些难道可以忽视吗?

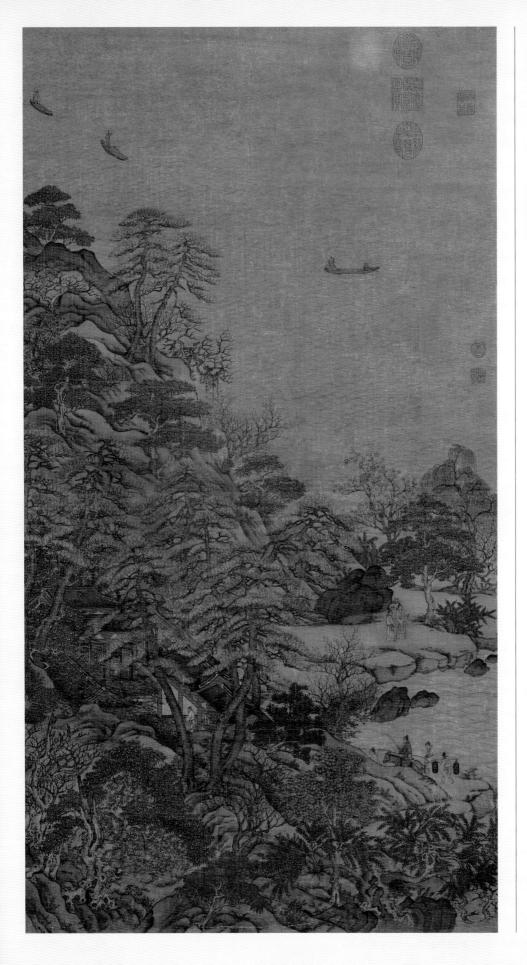

【作者简介】

【作品解读】

江帆楼阁图 李思训 立轴 纸本 设色 纵 101.9 厘米 横 54.7 厘米 台北故宫博物院藏

评价一幅画优劣的标准是什么?这是初学画者最爱提出的问题,这个问题开始是抽象的,碎片化的。随着学画者视野的开阔,实践的增多,逐渐变得具体起来。在这里,作者归纳总结了这些问题,从作品形式、题材内容、表现手法三个方面,详细准确地给予回答,并指出学画者应该努力的方向。

有些画,画面丰富繁杂;有些画,画面单一简洁。到底孰高孰低,结论是无论"繁""简"都不乏优秀作品。有些画,表现的是很难画的题材,让人感觉学画很难;有些画表现的是容易表现的题材,让人感觉学画很容易。那么到底学画是难,还是易?笼统地讲"难""易"都是不对的,任何事情都是"会者不难"。如果把画画作为一种技艺,任何人经过一段训练后,都能达到一定的水平,可谓"易"。如果把画画上升到艺术的标准,则需学画者用毕生精力去苦苦追求,确实是"难"。

就表现技法而言,有些人严格遵循前人法度,继承、发扬着"有法";有些人打破前人的法度,探索、创造着"无法"。到底怎样创作才对呢?结论是不遵行前人法度是不对的,止于前人的法度,不去创新更不对。

画的优劣不论"繁""简",不论"难""易",不论"有法""无法",那论什么?作者进一步举例 论证提出了自己的观点,并给初学者指明了努力的方向。

顾恺之的作品题材往往非常繁杂,而韩幹的作品简单到了几乎不能再简,一繁一简,对比之下,谁能评出高低?

李思训的"数月之功"与吴道子的"一日之季"虽是两种不同的创作方法,却同样流芳百世。

顾恺之、韩幹、李思训、吴道子这些让我们顶礼膜拜的大师,之所以作品不朽,是因为他们对自己表现的题材都下过一番苦功,他们对题材的仔细观察和深入理解,是常人所不及的。作者列举他们的作品及事迹,是给初学者"打个样",告诉初学者:"做到了,你就是大师。"

说到容易做到难。一番"思想动员"后,作者指出了学画的具体路径:首先要"胸贮五岳"。针对山水画而言,即对所表现的题材认真仔细地观察研究,如同"庖丁解牛"一样,最后达到"目无全牛"的境界。然后要"读万卷书,行万里路"。即是汲取各方面养分,充实自己,增加对生活的体验。上述行为都做到了,才有可能在技法上突破前人的藩篱,窥见绘画艺术的堂奥。

"思想端正了,方向正确了",就要一步一个脚印,向着目标努力前行。具体方法是:"欲易先难", "欲练笔简净,必入手繁缛"。还有一些应知应会的,如"六法""六要""六长""三病""十二忌"等等, 读者可在日后的学画实践中逐渐体会、掌握。

【札记】			

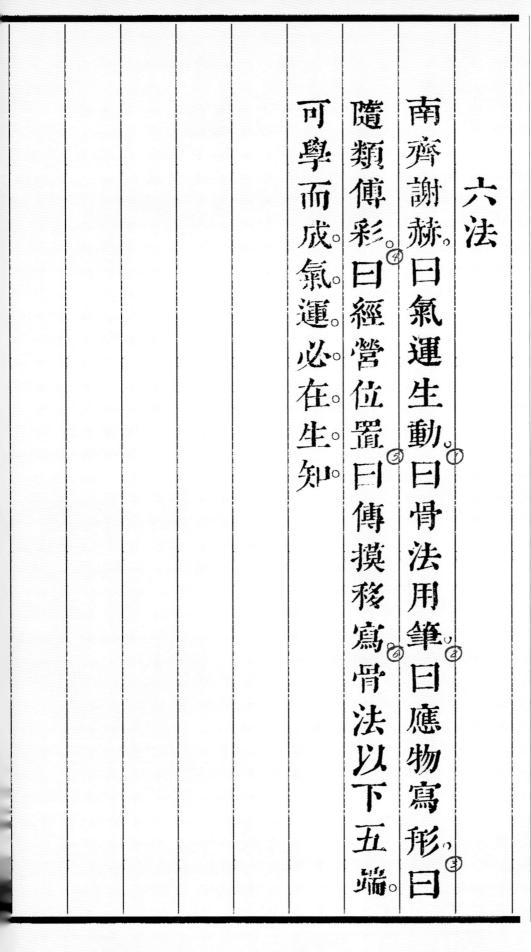

谢赫《古画品录》书影

六法

南齐谢赫: 曰气运生动 [1],曰骨法用笔 [2],曰回物写形 [3],曰随类傅彩 [4],曰经营位置 [5],曰传摸移写 [6]。骨法以下五端,可学而成,气运必在生知。

【今文意译】

南齐谢赫提出画有 六法: 一、重点表现人物 的气质神韵, 力求生动有 致:二、笔法肯定有力, 表现人物的风骨; 三、 根据人物的特征准确地 概括出绘画形象; 四、根 据物象的类别确定相应 的色彩来描绘; 五、根据 素材巧妙地构思、布置画 面: 六、根据需要将粉本 放大或缩小而成定本,力 求精确无误。骨法用笔以 下五法可以凭借后天的 努力获得, 而气韵生动一 法必须依靠天生的禀赋 获得。

[1] 气运生动:应作"气的"。从《世说新语》。 从《世说新语、"气》则时人物品藻成风,"时人物品种时人为品种人为。 是评价人以气质,"首为的人人,直接不少人人,直接不少的。" 人物,以来有效,以多生动有致。

[4] 随类傅彩: 也作"随规彩"。根据物象的类别,或是相应的色彩来描绘。之的种色彩不是随它所归属。为而定,而是概括出来的的"以是概形"与宗炳的"以色貌色"意思相近。

[5] 经营位置:一说"经营 置位"。根据素材构思思 置画面。顾恺之称为"构图""章 布势"。今人称为"构图""章 法"。"经营位置"就是与 的位置,还要考虑到人与物 的关系。

[6] 传摸移写: 也作"传移冥"。绘画的临摹与"。绘画的旅游 "为有新见: "这传移模写可能是说'缩需要不放大'。"意指根据定本,为求精确无误。

【导读】

谢赫,南朝齐梁时人。应该是一位技法上还不错的宫廷画家(《续画品》中有介绍),但他在绘画理论方面对后世的影响和贡献,远远大于他的画作,因此后人只认识理论家谢赫。据《历代名画记》记载他也有画作传世,但今天已不知去向,我们这一代人不得所见了。

谢赫所处的时代是齐高帝时代,他负责整理齐高帝所收集的历代绘画珍品。 齐高帝是一位品位很高的鉴赏专家,他不但把这批画作排出了品第,而且对每幅作品都加了品评文字。谢赫就是根据皇帝原来评出的品第又增写了一些批评文字,于是便有了流传干古的《画品》(一名《古画品录》),著名的"六法论"就是《画品》序中的一部分。

"六法论"面世至今已有一千五百余年,被历代书画批评家"奉若神明"。它已不仅是绘画批评的标准,更变成了整个绘画过程的铁律。谢赫提出了"六法",但他没有解释,这便给后人留下了很大的发挥空间。历代批评家对此多有解读,众说纷纭,同时也衍生出很多观点。

"六法"作为绘画的批评标准学画之人是应该了解的,但故弄玄虚的解读会使学画之人,尤其是初学画者不知所措。"法"作为名词有"方法""法度""标准"等意思,历代关于"六法"的解读,多将"六法"之"法"解读为"方法""法度"未免有些牵强,甚至不能自圆其说。如将"六法"之"法"理解为"标准",则会简要单纯一些。

其实,我们退回到谢赫的时代,可以这样简单理解:谢赫的"六法"是对他整理的那批作品评级的六项指标,每项指标都有一定的分值,然后根据得分的高低来评出品第,至于这六项指标的设立当然是皇帝的意图,也是谢赫的美学观点所在。

一曰气韵, 生动是也;

人物的精神气质是否表现出来。(因为那批画都是以人物为主的画)

二曰骨法, 用笔是也;

画面线条是否有力,要透过衣纹的变化来表现人体结构。

三曰应物,象形是也;

画面上的物象和真实物象是否相像。

四曰随类, 赋彩是也;

画面物象的颜色是否与真实物象相似。

五曰经营,置位是也;

人物在画面所占的位置是否合理, 即画面构图是否符合审美规律。

(注:此"六法"皆据明毛晋汲古阁本。然宋版为"经营置位",以宋版为是) 六曰传移,模写是也:

如果是临摹作品,是否忠实原作,与原作一模一样。

六要六长

宋刘道醇^[1] 曰: 气 运兼力^[2],一要也;格 制俱老^[3],二要也;解 异合理^[4],三要也;彩 绘有泽^[5],四要也;彩 来自然^[6],五要也;师 学舍短^[7],六要也。

粗卤求笔^[8],一长也;僻涩求才^[9],二长也;细巧求力^[10],三长也;狂怪求理^[11],四长也;无墨求染^[12],五长也;平画求长^[13],六长也。

【今文意译】

六要六长

宋代刘道醇讲:取气 和韵都要有纯熟的功力, 为第一要。格局、体制都 要老到,为第二要。变 要合于规律,为第三要。 色彩润泽调和,为第三等。 色彩润泽调和,为要要 然,为第五要。师承要 奔其短,为第六要。

于粗豪纵逸的风格 中求见笔法,为第一长。 于冷僻生涩中求有生气 以展才华,为第二长。于 细巧处求显笔力,为第三 长。于狂怪中求合情理, 为第四长。于虚处求有画 意,为第五长。于平淡的 画面上求有深长的意味, 为第六长。 [1] 刘道醇:宋大梁(今河南开封)人,著《圣朝名画评》《五代名画补遗》。

[2] 气运兼力:应为"气韵兼力"。指作品的神韵与骨力力求统一。

[3] 格制俱老: "老",是 宋人所推崇的一种风格与境 界,它既是一种技法的精到, 也是由技术的精到而达到的 一种风格上的老辣。"格制 俱老",意指作品从造型、 布局到用笔,都须老到。

[4] 变异合理:绘画不可拘泥于形似,在夸张、变形的同时还要由"理"来制约。 [5] 彩绘有泽:色彩明快光泽,追求色彩的美感以及视觉效果上的悦目。

[6] 去来自然:构图合理自然,没有勉强、生硬之病。 [7] 师学舍短:师法前人,须取长舍短,避免"习气"。 [8] 粗卤求笔:画法粗放而不失笔法。出自方薰《山静居画论》。

[9] 僻涩求才: 在狭隘的题 材与风格中, 而有独创。以 才补偏, 以偏显才。出自布 颜图《画学心法问答》。

[10] 细巧求力: 画风细密精巧而不失力度。

[11] 狂怪求理:画面结构与 形象狂放怪异而合乎画理。

[12] 无墨求染: 用墨虽少而 韵味足。出自唐岱《绘事发 微》。

[13] 平画求长: 也作"平画求奇"。画面在平淡中而有奇致。出自蒋和《学画杂论》。

【导读】

北宋刘道醇,在他的《五代名画补遗》和《圣朝名画评》二书的后记中, 提出了他的识画之诀——"六要""六长"。虽为"识画之诀",但识画者应 知的也是作画者应有的。他认为"识画"应明"六要"审"六长"。

"六要"是针对谢赫的"六法"而言的,但也另有强调。

"六要"之一"气韵兼力"是针对"六法"中"气韵生动"而言的,但着重力的表现。

"六要"之二"格制俱老"是针对"骨法用笔"的。骨法原指人物形象,在"六法"中特指形象结构的线条,且要讲究用笔的方法,谢赫仅提出要讲究用笔,而刘道醇则提出要向"俱老"的方向研究,比谢赫更加具体了。

"六要"之三"变异合理"是针对"应物象形"而论的。"六法"中要求描绘物象要形似,而"六要"中则首开"变异"之先河,但要求"变异合理"。较之"六法"在追求表现画家内心感受上更进一步。

"六要"之四"彩绘有泽"是针对"随类赋彩"的,但却强调彩绘有泽,对色彩有了更高的要求。

"六要"之五"去来自然"是针对"经营位置"的,谢赫强调构图要苦心经营,而刘道醇则强调从构图到构思落成皆要出于自然,兴起而挥笔,兴尽而收,构图形象皆在其中,去来自然,不存在经营,实则经营在其中。(高水平的大画家才能如此,初学者还应按部就班)

"六要"之六"师学舍短"是针对"传移模写"而论。学习传统要取长补短,不能不分优缺点,也不论对已是否有益,一概学之,取长舍短才能进步。

"六要"是在六法的基础上,对学画者提出的更明确、更具体的要求,在很多地方也有了发展,对后世的启示很大。

"六长"主要是论笔墨的,是对具体技法的论述。

一、粗卤求笔:即大笔挥洒时要见笔的法度。

二、僻涩求才:不循常人笔法要见才气。僻涩:指画家不同流俗的行为,不同流俗要有才气支撑,人"僻涩"而无才,就不值得一提了。

三、细巧求力:同"粗卤求笔"相对,如果说"粗卤求笔"表现的是豪迈壮美的画风,"细巧求力"则属柔美秀丽一路。虽"细巧"但也要求其"力"。

四、狂怪求理: 追求新异时,要遵行用笔规律,要显出笔的力度,不可胡涂乱抹。

五、无墨求染:画面中笔墨未到处也要有意在,与"笔断意连"同。即要重视画面的留白处。

六、平画求长:在平凡的画作中看到其长处。"见短勿诋,返求其长;见功勿誉,返求其拙。"

"六要"及"六长"较"六法"更为具体。如果说"六法"是学画的指导思想,那"六要""六长"就是学画的具体方法和基本要领了。

【札记】

三病

宋郭若虚^[1]曰:三 病皆系用笔。一曰板, 板则腕弱笔痴,全亏取 与^[2],状物平褊^[3],不 能圆浑;二曰刻,刻则运 笔中疑^[4],心手相戾^[5], 向^[6]画之际,妄生圭角^[7]; 三曰结,结则欲行不行, 当散不散,似物滞碍,不 能流畅。

【今文意译】

三病

【注释】

[1] 郭若虚:宋并州太原人,神宗熙宁中为朝官。著《图画见闻志》。

[2] 全亏取与: 取与, 取舍。 全亏取与, 对物造型取舍无 法。李日华《紫桃轩杂辍》:

"绘事要明取予。取者形象用 仿佛处以笔勾取之,其珍用 虽在果毅,而妙处则贵玲珑 断续,若直笔描画,则核结 之病生矣。予者笔断意含, 如山之虚廓,树之去枝,凡 有无之间是也。"

[3] 褊(biǎn):通"扁"。 [4] 运笔中疑:行笔过程中 迟疑不决。

[5] 心手相戾(lì): 戾,违背。 心手相戾,心与手相互违背。 [6] 向: 应为"勾"。

[7] 妄生圭角: 圭角, 古玉器圭的顶端有尖角。妄生圭角, 比喻笔画上不应有的突起、棱角。

【导读】

"三病"出自北宋郭若虚《图画见闻志》,在这部书的《叙论》卷中,他提出了"气韵非师"的理论。他认为谢赫提出的"六法"中,其他五法皆可通过学习获得,唯"气韵"不是靠努力而能获得。他认为画家画品的高下来自画者的天性,作者素质如何,决定画品如何。他引用扬雄的《法言·问神》中:"言,心声也;书,心画也;声画,形君子小人见矣。"从画上可分辨出作者是君子还是小人。这个理论被后世大多数人认同。

在"论用笔得失"一节中他说: "凡画,气韵本乎游心,神采生于用笔。" 用笔不好不但没有神采,而且还会出"病",就是他总结的"三病",即: "板""刻""结"。这一总结颇得后世画家肯定,对后来绘画产生了很大的 影响。

那么没有"病"的用笔是什么样的呢?他说:"自始及终,笔有朝揖,连绵相属,气脉不断,所以意存笔先,笔固意内,画尽意在,像应神全。夫内自足,然后神闲意定,则思不竭而笔不困也。"他一连串用了四个"意"气,后世中国画的"写意"之说,由此而生。

郭若虚《图画见闻志》

【札记】

面。脉。元 74 饒 八 水 樹 自 水 無 源 四 骐 流。 枝。 五 九 無 境 布 法 無 物 個品 灵 险。 路 樓 閣 近 無 錯 出 雜。入。分。 七 石 山 只 氣

【原文】

十二忌

元饶自然 [1] 曰: 一 忌布置拍密,二远近不 分,三山无气脉,四水无 源流,五境无夷险,六路 无出入,七石只一面,八 树少四枝,九人物伛偻, 十楼阁错杂,十一滃淡失 宜,十二点染无法。

【注释】

[1] 饶自然:元人,字太虚, 生卒、里籍不祥。工诗善画, 深得马远笔法。著《绘票十二忌》,该书简明扼要, 虽称"十二忌",却从正反 两方面论述了山水画创作时 应注意的诸多技术问题,为 历代山水画家所珍视。

【今文意译】

十二忌

元代的饶自然讲: 一忌在布局上景物充满 面幅, 使画面拘束而不风 致。二是景物远近不分, 高低大小、墨的浓淡不 相适宜。三是山无主从起 伏气脉接连。四是水无 源流, 仅一摺山便面一 派泉, 如架上悬巾。五 是布境单调,境无夷险。 六是路无出入, 山水贯不 出远近。七是石头只有一 面。八是树木缺少四枝, 难分生于何处何时。九是 人物弯腰驼背, 分不清为 行者、望者、负荷者还是 鞭策者。十是楼阁错杂无 序,不合规矩绳墨。十一 是用墨盛淡深浅失宜。 十二是设色点染无法。

"十二忌"出自元饶自然的《绘宗十二忌》。读者可对照原文进行学习。(原文附)

一忌: 是构图方面的问题,可对照本书构图原理方面章节学习并多临摹一些名画的构图小稿,从中学到构图技巧。

二、三忌: 是在表现透视关系中易犯的病, 画时要注意远近关系、气脉关系。

四、五、六忌:是要在尊重自然的基础上有所取舍。

七忌: 画石时易犯的病。

八忌: 画树时易犯的病。

九忌: 画点景人物时易犯的病。

十忌: 画亭台楼阁时易犯的病。

十一忌: 是画面大效果方面的问题, 要多看、多临些古代名画, 着重研究其浓淡规律, 从中吸取养分。

十二忌:是设色中易犯的病。

【附】《绘宗十二忌》 元·饶自然

一曰布置迫塞。凡画山水,必先置绢素于明净之室,伺神闲意定,然后入思。小幅巨轴,随意经营。若障过数幅,壁过十丈,先以竹竿引炭煤朽布,山势高低、树木大小、楼阁人物——位置得所,则立于数十步之外审而观之。自见其可,却将淡墨笔约具取定之式,谓之小落笔。然后肆意挥洒,无不得宜。此宋元君盘礴睥睨之法,意在笔先之谓。亦须上下空阔,四傍疏通,庶几潇洒。若充天塞地,满幅画了,便不风致。此第一事也。

二曰远近不分。作山水先要分远近,使高低大小得宜。虽云丈山尺树,寸马分人,特约略耳;若拘此说,假如一尺之山, 当作几大人物为是?盖近则坡石树木当大,屋宇人物称之;远则峰峦树木当小,屋宇人物称之。极远不可作人物。墨则远淡近浓,逾远逾淡,不易之论也。

三曰山无气脉。画山于一幅之中,先作定一山为主,却从主山分布起伏,余皆气脉连接,形势映带。如山顶层叠,下必数 重脚方盛得住; 凡多山顶而无脚者大谬也。此全景大义如此,若是透角,不在此限。

四曰水无源流。画泉必于山峡中流出,须上有山数重,则其源高远。平溪小涧必见水口,寒滩浅濑必见跳波,乃活水也。间有画一摺山,便画一派泉,如架上悬巾,绝为可笑。

五曰境无夷险。古人布境不一,有崒嵂者,有平远者,有萦回者,有空阔者,有层叠者,或多林木亭馆者,或多人物船舫者。 每遇一图,必立一意。若大障巨轴,悉当如之。

六曰路无出入。山水贯出远近,全在径路分明。径路须要出没,或林下透见而水脉复出,或巨石遮断而山坳渐露,或隐坡 陇以人物点之,或近屋宇以竹树藏之,庶几有不尽之境。

七曰石止一面。各家画石皴法不一,当随所学一家为法,须要有顶有脚分棱面为佳。

八曰树少四枝。前代画树有法,大概生崖壁者多缠错枝,生坡陇者高直,干霄多顶,近水多根。枝干不可止分左右二向,须尚间作正面背面一枝半枝。叶有单笔夹笔,分荣悴按四时乃善。

九曰人物伛偻。山水人物各有家数,描画者眉目分明,点凿者笔力苍古,必皆衣冠轩昂,意态闲雅。古作可法,切不可以行者、望者、负荷者、鞭策者一例作伛偻之状。

十曰楼阁错杂。界画虽末科,然重楼叠阁,方寸之间,向背分明,角连栱接而不杂乱,合乎规矩绳墨,此为最难。不论江村山坞间,作屋宇者可随处立向,虽不用尺,其制一以界画之法为之。

十一曰滃淡失宜。不论水墨、设色、金碧,即以墨浦滃淡,须要浅深得宜。如晴景当空明,雨景夜景当昏蒙,雪景当稍明,不可与雨雾烟岚相似;青山白云,止当于夏秋景为之。

十二曰点染无法。谓设色与金碧也。设色有轻重,轻者山用螺青,树石用合绿染,为人物不用粉衬;重者山用石青绿并缀树石,为人物用粉衬。金碧则下笔之时其石便带皴法,当留白面,却以螺青合绿染之,后再加以石青绿逐摺染之,然后间有用石青绿皴者。树叶多夹笔,则以合绿染,再以石青绿缀。金泥则当于石脚沙嘴霞彩用之。此一家只宜朝暮及晴景,乃照耀陆离而明艳也。人物楼阁虽用粉衬,亦须清淡。除红叶外,不可妄用朱金丹青之属,方是家数。如唐李将军父子,宋董源、王晋卿、赵大年诸家可法。日本国画常犯此病,前人已曾议之,不可不谨。

***			Liv.	-3°.	123				夏	
世。	叫	争。	经人。	彦	增	鹿	形	垣。	又	
谷。	興	亡。	矢	速。	逸	柴	100	≇	彦曰。	三
烷。	玄外	典。	於	彦	品。	氏	त्ता	墨	一。	밆
而。	能	豈。	效	遠	王	日。	1	超	氣	
									運	
画。	優	不。	成	言	復	述	規	傳	生	
中。	劣。	自。	謹	日。	廼	成	矩	染	動。出	
之。	若	然。	和。	失	先	論	者。	得	出	
鄕。	失	者。	其	於	逸	业。	謂	泫。	於	
愿	於	逸	論	自	ाति	唐	2	意	天	
與	謹	則	固	然	後	朱	能	趣	成人英	
媵。	細。	自	奇	Thi	神	景	H	有	人	
妾。	則。	應	矣。	後	刻。	真		餘	莫	
吾。	成。	置	但。	神。	其	於		者。	窺	
無。	無	三	画。	失	意	=		謂		
取。	非	디디	至。	於	則	品		之	巧	The second secon
					祖				者。	
						上。		Lit.	謂	
	姆。	告。	台上。	後	張	軍		得		
	1	-124	,,,,	-	3,50			1.1		

夏文彦《图绘宝鉴》书影

【注释】

[1] 夏文彦:字士良,号兰渚, 元浙江吴兴人,后迁居江苏 松江。擅长绘画,精于鉴赏。 撰《图绘宝鉴》。

[2] 朱景真:即朱景玄。唐 吴郡(今江苏苏州)人。官 翰林学士。著《唐朝名画录》。 [3] 王休复:应为"黄休复"。 字归本,宋江夏人。著《益 州名画录》。

[4] 迺 (nǎi): 通"乃"。

[7] 无非无刺:没有过错和令人讥讽之处。

[8] 乡愿: 指貌似谨愿忠厚, 实与恶俗同流合污的人。

[9] 媵 (yìng): 古代诸侯之 女出嫁,从嫁的妹妹和侄女。 后泛指妾。

【原文】

三品

夏文彦 [1] 曰: 气运生动,出于天成,人莫窥其巧者,谓之神品;笔墨超绝,传染得宜,意趣有余者,谓之妙品;得其形似,而不失规矩者,谓之能品。

鹿柴氏曰:此述成论也。唐朱景真^[2]于三品之上,更增逸品。王休复^[3] 迺^[4] 先逸而后神妙,其意则祖于张彦远^[5]。彦远之言曰: "失于自然而后神,失于神而后妙,失于妙而成谨细。"其论固奇矣,但画至于神,能事^[6]已毕,岂有不自然者?逸则自应置三品之外,岂可与妙、能议优劣?若失于谨细,则成无非无刺^[7]、媚世容悦,而为画中之乡愿^[8] 与媵^[9] 妾,吾无取焉。

【今文意译】

二品

夏文彦说:气韵生动,出于天成,别人无法察得其巧的画,称作神品。笔 墨超绝,色彩传染得宜,意趣有余的画,称作妙品。画物时能够做到形似而又 不失规矩的,称作能品。

鹿柴氏说:这种说法已是成论。唐代的朱景真(朱景玄)在三品之外,更增加了逸品。黄休复竟然将逸品放在神品和妙品前面。他的说法沿袭于张彦远。张彦远是这样说的:"有失自然,而次一等的称为神品;失于神,而次一等的称为妙品;失于妙而成为谨细。"他的言论就奇怪了。但当画达到神品时,作画的能事已完全在内了,怎有不自然的道理?所以,逸品当然应置于三品之外。它怎能与妙品、能品一起来比优劣呢?如果有失谨细,就会使画失去警世的作用,似乎无可非议和没有令人讥刺之处,实则流于媚俗,成为画中言行不一、欺世盗名的乡愿与伺候人的媵妾。我不取它。

【导读】

此为夏文彦为画品境界评定所立的"段位"标准。即"神品""妙品""能品"。后人又在此之上加了"逸品"为最高境界。

画品的评定是欣赏者的事,对于初学者而言,"逸品""神品""妙品"都是可望而不可及的事,只能作为追求的远大目标。而可见到的努力方向只能是"能品"。即能做到"得其形似而不失规矩"。做到了这一点才有可能达到"妙品""神品"的境界,才有资格追求"逸品"。从工细(能品)达到巧妙(妙品)再到传神(神品)从而达到自然(逸品)的最高境界。

鹿柴氏(王概)在后面的评论中,对"三品"(或四品)的说法并不完全 赞同,指出了其中诡异的地方,初学者不必纠结于此,夏文彦也好,王概也好, 了解一下即可。先追求通过努力可以达到的"能品"吧!

分宗

禅家有南北二宗,南北二宗,南水二宗,南家亦于唐始分。画家亦于唐始宗,亦于唐始宗非南北也。北宗非南北中,传为宗非帝之,传为以至,传为,以至王摩李思以至王摩李思,之,为明之,,宗炎,传为张忠恕子,亦如为,以为张忠恕子,如为"[10]"。云后,马驹^[9]、云门^[10]也。

【今文意译】

分宗

[1] 画家亦有南北二宗:方 薰《山静居画论》:"画分 南北两宗,亦本禅宗南顿北 渐之义。顿者根于性,渐者 成于行也。"

[2] 赵幹: 五代南唐江宁(今江苏南京)人,后主时画院学生。擅画山水。

[3] 王摩诘:王维,字摩诘。 [4] 渲(xuàn)澹:以淡墨 渲染,山水画由着色转向水 墨。

[5] 钩斫(zhuó): 先用中锋勾勒山石轮廓, 然后用斧劈皴显示砍削之势。由于北方山水奇兀, 所以用钩斫示其雄壮, 用青绿重色见其沉厚。

[6] 张璪:字文通,唐吴郡(今江苏苏州)人。官至检校祠部员外郎。善画山水松石。撰《绘境》。

[7] 元之四大家:黄公望、王蒙、吴镇、倪瓒。

[8] 六祖: 唐高僧慧能, 新兴人,佛教禅宗南宗开创者,禅宗的第六祖。

[9] 马驹: 唐高僧, 名道一, 本姓马, 故后世称马祖或马祖道一。

[10] 云门:即云门宗,中国佛教禅宗五家之一。五代文偃创始于韶州云门山光泰禅院,故名。

【导读】

绘画的"南北宗论"是明代文坛领袖董其昌提出的,见于他的《容台别集》中。他以佛家禅宗来比喻绘画,认为绘画和禅宗一样有"南北"两派。把笔法上柔软、悠淡的画家称为"南派",以王右丞(王维)为宗,所谓"士夫画"。把笔法刚硬、外露的画家称为"北派",以李大将军(李思训)为宗,所谓"画苑画"。并且声明此"南""北"与画者籍贯无关。

这种划分虽与史实稍有出入,但作为画风的划分却是十分有见地的。他通过对唐、五代、宋、元、明历代大家的评述,提高了文人画的地位,标榜了"士气"在绘画中至高无上的作用与价值。

"南北宗论"本来是董其昌一时兴起,随便一说,把画史上的画家按风格硬分成了两派,却得到了很多人的响应,自晚明以来一直深深地影响着中国画坛。追随者们往往假借此论攻击异己,把"南北宗"当成了真实的历史,喋喋不休地争论了三百多年,直至今日。

其实,董其昌虽然提出了"南北宗论",但并无抬南贬北之意,实际上"南北宗"画作各有优缺点,"北宗"的优点是刚猛有魄力,使人振奋;缺点是不含蓄,缺少内蕴。如果学不到位会变得粗俗,空乏。南宗的优点是重天趣、柔润而有韵致,笔墨多变化,内涵丰富;缺点是魄力不足、柔弱,缺少庄严之气,学不到位全无骨力,一片瘫软。

后世的少数清醒之人,对"南北宗论"不以为然,还有人把"南""北"并提,同时推重。

在信息高速发展的今天,读者可依"南北宗"所列画家姓名,去搜索一下 其作品,兼收并蓄,丰富自己的修养。无论"南宗""北宗",用刘道醇"六 长"中所讲要"平画求长",平画我们都要求其长,更何况是"南""北"宗 师的大作呢?

董其昌《画禅室随笔》书影

重品

自古以文章名世,不 必以画传而深于绘事者, 代不乏人,兹[1]不能具 载。然不惟其画惟其人, 因其人想见其画,令人亹 亹[2] 起仰止之思者,汉 则张衡[3]、蔡邕[4],魏 则杨修[5],蜀则诸葛亮 (亮有《南彝图》以化俗), 晋则嵇康[6]、王羲之、 王廙[7](书画皆为逸少 师)、王献之、温峤[8], 宋则远公[9](有《江淮 名山图》),南齐则谢惠 连[10],梁则陶弘景[11](弘 景以《羁放二牛图》谢梁 武征聘), 唐则卢鸿[12](有 《草堂图》),宋则司马光、 朱熹、苏轼而已。

【注释】

[1] 兹(zī):此,这。

[2] 亹(wěi)亹: 深远的样子。

[3] 张衡:字平子,东汉南阳西鄂人。善画。

[4] 蔡邕:字伯喈,东汉陈 留圉(今河南杞县南)人。 通经史、音律、天文,善辞 章。工篆隶。著《蔡中郎集》。 [5] 杨修:字祖德,东汉华 阴人。聪明有俊才。善画人

[6] 嵇康:字叔夜,三国魏 铚人。丰姿俊逸,博学多通, 善鼓琴,工书画,著《嵇康集》。

[7] 王廙:字世将,东晋琅琊临沂(今山东临沂)人。 擅属词,工书画。

潇湘竹石图 苏轼 绢本 纵 28 厘米 横 105.6 厘米 中国美术馆藏

[8] 温峤:字太真,太原祁人。善画。

[9] 远公:释惠远,本姓贾,东晋雁门楼烦(今山西宁武西)人。博综六经,尤善庄、老,为净土宗初祖。

[10] 谢惠连: 陈郡阳夏人。 官至司徒府参军。书画并妙。 [11] 陶弘景: 字通明, 丹阳 秣陵人, 隐于句容句曲山, 自号华阳隐居。喜琴棋, 工 草隶, 好著述。

[12] 卢鸿:字浩然,唐洛阳人。隐居嵩山。工书,擅画山水树石。

【作品解读】

《潇湘竹石图》为国内苏轼作品孤本。该图采用长卷式构图,展现湖南省零陵县西潇、湘二水合流处,遥接洞庭巨浸的苍茫景色。

【今文意译】

重品

自古以来,以文章著称于世,而其绘画不一定为人知道,其实造诣很深的画者,各个朝代都有不少的人。这里不能把他们每个人都写上。然而,人们不仅因为他的画想起他,而且因为想起他这个人而想见其画。在岁月的长河里,令人不断产生崇敬之心的历代作画者,汉代有张衡、蔡邕,魏有杨修,蜀有诸葛亮(诸葛亮有《南彝图》以正民俗),晋代有嵇康、王羲之、王廙(书、画都是王羲之的老师)、王献之、温峤,南朝宋有慧远(有《江淮名山图》),南齐有谢惠连,南朝梁有陶弘景(陶弘景有《羁放二牛图》,对梁武帝的征聘谢而不出),唐代有卢鸿(有《草堂图》),宋代有司马光、朱熹、苏轼而已。

【导读】

通篇讲述一个道理,告诉学画者,好的人品才能创作出好的作品,画以人品传世,因此学画要先学做人。

【札记】

成家

自唐宋荆、关、董、 巨[1]以异代齐名,成四 大家,后而至李唐[2]、 刘松年[3]、马远、夏珪 为南渡四大家,赵孟頫[4]、 吴镇[5]、黄公望[6]、王 蒙[7] 为元四大家,高彦 敬[8]、倪元镇[9]、方方 壶[10], 虽属逸品, 亦卓 然成家。所谓诸大家者, 不必分门立户, 而门户自 在,如李唐则远法思训, 公望则近守董源, 彦敬则 一洗宋体, 元镇则首冠元 人,各自千秋,赤帜[11] 难拔。不知诸家肖子,近 日属谁?

【今文意译】

成家

自唐宋时,荆浩、 关仝、董源、巨然,以不 同朝代而齐名,成为四大 家。后来到李唐、刘松年、 马远、夏圭,被称为南渡 四大家。赵孟頫、吴镇、 黄公望、王蒙为元四大 家。高克恭、倪瓒、方从 义, 虽属逸品, 也以其卓 有成就成为名家。所谓的 各大家, 不必分门立户, 而门户自在。如李唐是远 学李思训的画法的。黄公 望是近守董源的画法。高 克恭则除去了南宋院体 画后来的匠气。倪瓒在元 代画家中名列第一。他们 的画法各有流传的价值, 谁也取代不了谁。近日, 不知各家的出类拔萃者 是谁?

历数山水画坛巅峰人物,为后学者树立榜样,鼓励后学者 勇攀高峰。

【注释】

[1] 荆、关、董、巨: 荆浩、关仝、董源、巨然。

[2] 李唐:字唏古,宋河阳(今河南孟县)人。山水变荆浩、范宽之法,创大斧劈皴,笔法简括豪放,气势宏伟开阔,为南宋四大家之首。

[3] 刘松年:宋钱塘(今浙江杭州)人。淳熙画院学生,光宗绍熙间为画院待诏。山水师张训礼,笔墨精严,设色妍丽。

[4] 赵孟頫:字子昂,号松雪道人,元湖州(今浙江吴兴)人,宋宗室。 工书法,画取法董源、李成。著《松雪斋集》。

[5] 吴镇:字仲圭,号梅花道人,元浙江嘉兴人。山水师法巨然,笔力雄劲,墨气沉厚。

[6] 黄公望:字子久,号一峰,大痴道人,元江苏常熟人。山水宗法董巨,水墨浅绛俱佳。著《写山水诀》。

[7] 王蒙:字叔明,号香光居士,黄鹤山樵,元湖州(今浙江吴兴)人。山水宗法董、巨,稠密幽深,郁茂苍茫。

[8] 高彦敬: 高克恭, 字彦敬, 号房山道人, 元大都(今北京)房山人。官至刑部尚书。工山水, 师法米氏、董源, 笔墨苍润。

[9] 倪元镇: 倪瓒, 字元镇。

[10] 方方壶:方从义,字无隅,号方壶,元贵溪(今属江西)人。能诗文,工书法。擅写云山,取法董、巨、二米,画风放逸。

[11] 赤帜:《史记·淮阴侯列传》: 韩信督军与赵军大战井陉口。当时韩信背水设阵,并派人驰入赵军壁垒,拔赵帜,立汉帜,以奇计打败赵军。赤帜,即汉军所有的赤色旗帜。后比喻自成一家。

【作品解读】

此图绘画家乡吴兴的卞山景色。山势峥嵘,重山复岭,林木茂密,悬瀑深溪,背山临流处结屋数间,堂内一人抱膝倚床而坐,表现了文人适性悠闲的隐居生活。此图深邃幽雅,纵逸多姿,技法融合董源、巨然、郭熙、赵孟頫等名家之长,干湿互用,披麻皴、解索皴、牛毛皴、卷云皴、浑点、圆点、破竹点、破墨点等灵活变化,形成和谐的统一。图中繁密充盈,气势雄伟,表现了江南山岭浑厚苍润的特点。这是作者风格成熟期的精心之作。董其昌诗题为"天下第一王叔明"。

青卞隐居图 王蒙 立轴 纸本 墨笔 纵 140 厘米 横 42.2 厘米 上海博物馆藏

能變

劉 小人 善。之。之 溪 明 鹿 李 李 物 守。不。衣墨人。柴馬一自 前。善。鉢之而氏夏。變。鶴 人。變。早關嚴曰、又。也。陸 堅。先。或。先元子變。關鄭白。自。自。創。開。画。昂也。董以 焉。變。於。王唐居大巨。至 然。焉。前。摩王元 癡又僧 變。或。或。結冷代黃一。緣 者。後。守。若若而傷變。道 有。人於。遊預猶又。也元。 膽。更。後。料。知 守 一。李 一。 不。恐。或。有 有 宋 變。成 變。 變。後。前。王米規也范也。 者。人。人。蒙。氏沈 寬。山 亦。之。恐。而父啓 一。水 有。不。後。渲子。南 變。則 也。大 識能人淡而本

人骑图 赵孟頫 卷 纸本 设色 纵 30 厘米 横 52 厘米 北京故宫博物院藏

【原文】

能变

人物自顾、陆、展、郑^[1],以至僧繇、道元,一变也。山水则大小李^[2],一变也,荆、关、董、巨又一变也,,李成、范宽,一变也;刘、李、马、夏^[3],又一变也,大痴、黄鹤^[4],又一变也。

鹿柴氏曰: 赵子昂居 元代,而犹守宋规,流画 有不明人,而俨然元氏 唐王洽若预知有《米子,而 张墨之关钥^[5] 名开, 王摩诘若逆料 有王蒙或守于 至摩诘若逆科早具。或前 子,而为是不善变而 五后人更恐后人之 焉,或后人而坚自守不 能善守前人而坚自守不 。然变者有胆,不 变者有胆,不 。然

【作品解读】

此图为作者四十三岁时所作,代表了他早期人物鞍马风格。图中多用铁线描及游丝描绘出,细劲秀润,造型生动自然,体现出浓郁的唐代遗风。作者在此图中表现出对唐人画法的刻意追求和对古人精华的继承发扬。他曾经说: "宋人画人物,不及唐人远甚,予刻意学唐,殆欲尽去宋人笔墨。"而在自题中更写道,"此图不愧唐人",说明他对自己这幅画艺术成就的肯定。

【今文意译】

能变

人物画自顾恺之、陆探微、展子虔、郑法士,以至张僧繇、吴道元(吴道子),一变。山水是李思训、李昭道,一变;荆浩、关仝、董源、巨然,又一变;李成、范宽,一变;刘松年、李唐、马远、夏圭,又一变;黄公望、王蒙,又一变。

鹿柴氏说:赵孟頫处于元代,而犹守宋人作画的规矩。沈周本是明代人, 而画的画却真像元代的画。唐朝的王治好像预先知道以后将有米氏父子,便提 前为泼墨的技法开了先河。王维似乎料到以后会有王蒙,使渲淡的衣钵早已出 现。有人创于前,有人守于后。有的是前人恐后人不会变化而先自变法。有的 是后人恐更后的人不能很好地继承前人之法,而坚持自守其法。然而,变的人 是有胆的,不变的人也是有识的。

【注释】

- [1] 顾、陆、展、郑:顾恺之、陆探微、展子虔、郑法士。
- [2] 大小李:大李指李思训,小李指李昭道。
- [3] 刘李马夏:即"南宋四家":刘松年、李唐、马远、夏圭。
- [4] 大痴、黄鹤: 黄公望,号大痴道人。王蒙,号黄鹤山樵。
- [5] 关钥(yuè):门闩和锁钥,锁门的工具。比喻事物紧要的部分。
- [6] 逆料: 预料。

计皴

学者必须潜心毕智, 先功某一家皴, 至所学既 成,心手相应,然后可以 杂采旁收,自出炉冶,陶 铸诸家,自成一家。后则 贵于浑忘,而先实贵于不 杂。约略计之:披麻皴、 乱麻皴、芝麻皴、大斧劈、 小斧劈、云头皴、雨点皴、 弹涡皴、荷叶皴、矾头皴、 骷髅皴、鬼皮皴、解索皴、 乱柴皴、牛毛皴、马牙皴。 更有披麻而杂雨点,荷叶 而搅斧劈者。至某皴创自 某人,某人师法于某,余 已具载于山石分图之上, 兹不赘。

【今文意译】

计皴

学画的人,必须专心 发挥自己所有的智慧, 先 研习熟练某一家的皴法, 到所学有成,心手互相协 调,方可杂采旁收,通过 自己理解,将各家的皴 法融会贯通, 自成一家。 后便贵在将不必要的部 分全都忘去, 而开始时实 在贵于不杂。皴法约略计 有:披麻皴、乱麻皴、芝 麻皴、大斧劈、小斧劈、 云头皴、雨点皴、弹涡皴、 荷叶皴、矾头皴、骷髅皴、 鬼皮皴、解索皴、乱柴皴、 牛毛皴、马牙皴。更有在 披麻皴上杂上雨点, 在荷 叶皴上夹以斧劈皴的。至 于某种皴创自何人,某人 学于谁,我已具体地写在 山石分图之上, 现在就不 赘述了。

【札记】		

种具体技法。

皴,是中国画表现物象质感的一种绘画方法,或者说是一个步骤,并非山水画或画山石专用,只是多用于山水技法。所谓山水"皴法"的种类,古人的总结不一,少则十几种,多则三十多种。画传列举的十六种皴法,多数是传统主流皴法。其中芝麻皴和雨点皴与画传未列出的"豆瓣皴"说的都是一类皴法,以范宽《雪山萧寺图》《雪景寒林图》为代表。画传只是将十六种皴法列出,并未在后面全部予以示例,如:雨点皴、弹涡皴、骷髅皴、鬼皮皴、马牙皴;有未列出的皴法安排在后面"某家创自某人"的名家皴法中,如:泥里拔钉皴(江贯道)、荷叶皴(赵孟頫)、折带皴(倪瓒)。芝麻皴在二米皴法一节提到,矾头皴在巨然一节提到,图示却没有"矾头",只能在吴镇一节的图示中看到,但此节文字没有提到"矾头"。所以此处列举的皴法与画传后面的内容没有必然联系。初学只要知道真正的皴法始于五代,以披麻皴(董源、巨然)、斧劈皴(荆浩、李唐、马远、夏圭),或披麻兼斧劈(范宽)、云头皴(李成、郭熙)、米点皴(二米),这五种基本体式为主,其他都是这些皴法的变体、结合。骷髅皴,传统山水中是指表现的山石凹凸、镂空的形象似骷髅,并非是某

骷髅皴 销夏图(局部) 蓝孟

骷髅皴 江山卧游图(局部) 程正揆

鬼皮皴,与骷髅皴所 表现的山石类型相近,鬼 皮皴是以勾勒、皴斫来表 现太湖石等变化复杂的 怪石质感。

鬼皮皴 树下人物图(局部) 丁云鹏

鬼皮皴 真赏斋图(局部) 文徵明

弹涡皴 层峦叠嶂图(局部) 法若真

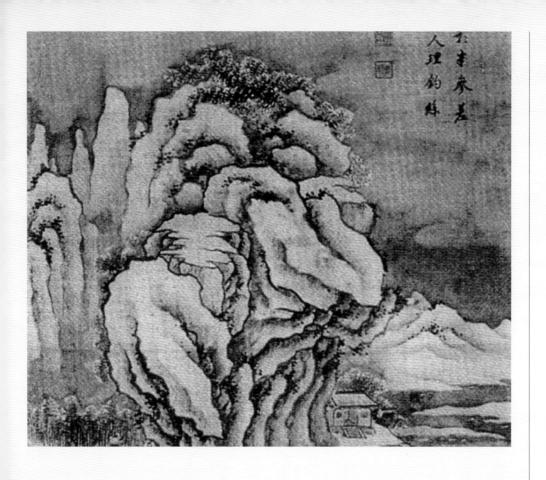

弹涡皴 寒江渔隐图(局部) 文柯

马牙皴,是讲斧劈皴 的一种皴笔的排列形态, 如马的牙齿连根排列在 一起,其实就是斧劈皴的 一起,其实就是斧劈皴的 一种具体技法。在南宋马 远、夏圭的画中能清晰 地感受到马牙皴的技法。

马牙皴 长江万里图(局部) 夏圭

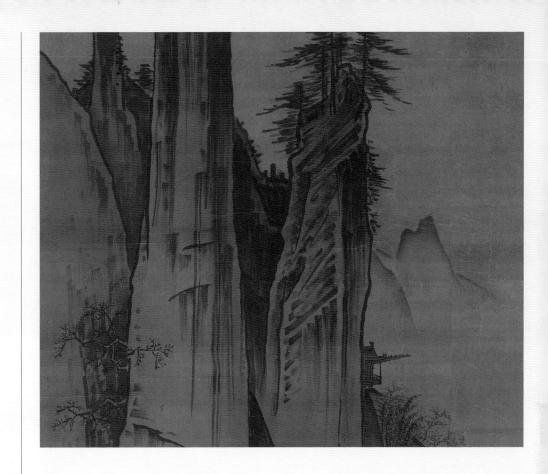

马牙皴 踏歌图(局部) 马远

马牙皴 溪桥访友图(局部) 王谔

成色。涤。綠樹。日之之淡 露素界權。曰 但 墨 以筆本引耀刷。皴。 重 焦墨色筆以以再 爱 名 墨踪紫去筆筆以 旋 相 拂調端直水旋 暈 跡 接 以之而往墨而 日其而 觀。 傍 成 淡 日 注 而 三 取 畫。之指四。之 日雲水。 縫而畫曰之而曰 分。 山水成施點。日淋輸 凹痕烟炒點粹之淡 樹目光。樓施以目以 漬。全 臘 閣。於筆渲。銃 瀑無亦人頭以筆 微 布筆 以 施 物。特水横 墨 於亦下墨臥 淡用 踪松施而衮惹 墨 縑 針。於指同而 素 跡 就苔之澤取 浴。本 日

释名

淡墨重叠旋旋[1] 而 取之曰斡[2]: 淡以铳笔 横卧惹[3] 而取之曰皴; 再以水墨三四[4]而淋之 曰渲;以水墨衮同[5]泽 之曰刷; 以笔直往而指 之曰捽[6]; 以笔头特下 而指之曰擢[7]; 擢以笔 端而注之曰点,点施于人 物, 亦施于苔树; 界引笔 去谓之曰画, 画施于楼 阁,亦施于松针:就缣 素[8]本色萦拂[9]以淡水, 而成烟光, 全无笔墨踪迹 曰染: 露笔墨踪迹而成云 缝水痕曰渍:瀑布用缣素 本色,但以焦墨晕其傍曰 分: 山凹树隙微以淡墨滃 溚^[10]成气,上下相接曰 衬。

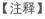

- [1] 旋旋:缓缓。
- [2] 斡(wò)。
- [3] 惹:应为"惹惹"。轻 盈的样子。
- [4] 三四: 多次。
- [5] 衮 (gǔn) 同: 混同。
- [6] 捽(zuó)。
- [7] 擢 (zhuó)。
- [8] 缣素:书画所用的白绢。
- [9] 萦拂: 轻扫。
- [10] 滃溚(tǎ): 渲染。

皴

渲

点

画

染

渍

分

衬

衬

【今文意译】

释名

用淡墨重叠相加,使之逐渐深厚的技法叫作干淡。用锐笔横卧轻取叫作皴擦。然后,再用水墨三四次淋之叫作渲。用水墨混合一次刷涂叫作刷。用笔直往而指之叫作捽。用笔头特下而指之,叫作擢。擢时仅用笔端往下注水墨叫作点。点用于人物,也用于苔树。画(划)是界画的意思,取象于田四围边界,根据它画直线的技法,可以用于画楼阁,也可以用于画松针。用细绢素本色,反复拂以淡水,可以绘出烟光,完全没有笔墨踪迹叫作染。露出笔墨踪迹而成云缝水痕叫作渍。画瀑布时以细绢素洁白的本色,用焦墨晕其旁边叫作分。于山凹树隙微微以淡墨滃溚成气,上下相接叫作衬。

【注释】

[11]《说文》:即《说文解字》。汉许慎撰。该书是我国第一部系统完备的字典。 收字九千三百五十三个,分列五百四十个部首。列小繁为字头,先释其义,后解字形。

[12] 畛 (zhěn): 界限。 [13] 《释名》: 后世亦称《逸

[13]《释名》:后世亦称《逸雅》,东汉刘熙撰,训诂书。 [14] 挂:彰显。

[15] 岫(xiù)。

[16] 濑(lài)。

[17] 坂 (bǎn)。 [18] 矶 (jī)。

【今文意译】

《说文》说: 画, 像田 地里的小路,像田里的畛 和畔。《释名》说:画, 就是挂,用彩色挂物象。 山尖的部分叫作峰。山上 平的部分叫作顶。山上圆 的部分叫作峦。山山相 连叫作岭。山上有穴叫作 岫。山的峻壁叫作崖。崖 间崖下叫作岩。路与山相 通的地方叫作谷,不通叫 作峪。峪中的水叫作溪。 山间夹水叫作涧。山下有 潭叫作濑。山间平坦的地 方叫作坂。水中的怒石叫 作矶。江河湖海间的奇山 叫作岛。山水画上的名 称,大约就是这些。

庐山高图 沈周 立轴 纸本 淡设色 纵 193.8 厘米 横 98.1 厘米 台北故宫博物院藏

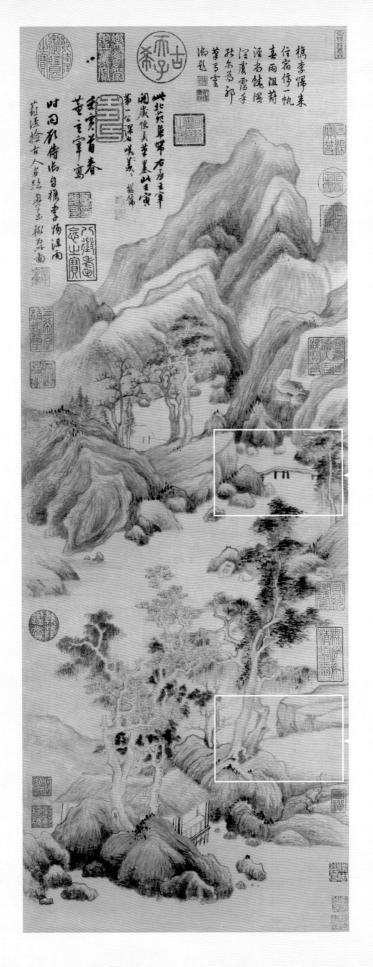

溪

坂

 葑泾访古图
 董其昌

 立轴
 纸本
 水墨

 纵 80 厘米
 横 29.8 厘米

 台北故宫博物院藏

避暑山庄图 冷枚 立轴 绢本 设色 纵 254.8 厘米 横 172 厘米 北京故宫博物院藏

【作者简介】

冷枚,生卒年不详,清代画家。字吉臣,号金门画史,一作金门外史,胶州(今山东胶县)人,焦乘贞弟子。善画人物、界画,尤精仕女,画法得力西画写生,工中带写,点缀屋宇益精细如界画,笔墨洁净,赋色韶秀,典丽妍雅,颇得师传。

有竹凡反。重哉。古 筆 為。向但人 画 者。 有 筆。背。 有 毫 用 使。雲 有 輪 有。筆 画故 影 用 原5 筆。 者。寫筆 日明而有。 字之石晦。 無 之大分即。 皴筆 小三謂。法。 取 兎 秃毫 蠏 面。 之。 即。 爪 湖 此。無。謂。字。 額者。語。墨。之。人 者點是。王 無多 花筆。思筆。 羊 亦。善 涤 毫 晓。 筆 雪 是。曰。 皴 者。 墨。使。 鵝 法。 筆。 柳 而 画 無 條蘭 不。無 相 筆 近。者。與 墨 可。輕

【原文】

用笔

古人云:有笔有墨。 笔墨二字,人多不晓,画 岂无笔墨哉!但有轮廓 而无皴法,即谓之无笔; 有皴法,而无轻重向背、 云影明晦,即谓之无墨。 王思善^[1]曰:使笔不可 反为笔使。故曰"石分三 面",此语是笔亦是墨。

凡画有用画笔之大小蟹爪者,点花染笔者,画兰与竹笔者;有用写字之兔毫湖颖^[2]者,羊毫雪鹅柳条^[3]者,有惯倚毫尖者,有专取秃笔者。视其性习,各有相近,未可执一。

鹿柴氏曰:云林之仿 关仝,不用正峰[4],乃 更秀润, 关仝实正峰也。 李伯时书法极精,山谷[5] 谓其画之关钮[6] 诱入书 中,则书亦透画中矣。钱 叔宝[7]游文太史[8]之门, 日见其搦管[9]作书,而 其画笔益妙。夏昶与陈嗣 初[10]、王孟端[11]相友善, 每于临文见草而竹法愈 超,与文士熏陶,实资笔 力不少。又欧阳文忠公, 用尖笔干墨,作方阔字, 神采秀发, 观之如见其清 眸丰颊, 进趋晔如。徐文 长醉后, 拈写字败笔作拭 桐美人,

[1] 王思善: 应为"郭熙"。 郭熙《林泉高致集》: "一种使笔不可反为笔使,一种 用墨不可反为墨用。" [2] 湖颖: 湖笔。所谓"颖",

[2] 湖颖: 湖笔。所谓"颖",就是指笔头尖端有一段整齐而透明的锋颖,业内人称之为"黑子"。

[3] 雪鹅柳条: 笔名。

[4]峰:应为"锋"。

[5] 山谷: 黄庭坚,字鲁直, 号山谷道人,

[6] 关钮:比喻关键,根本。 [7] 钱叔宝:钱谷,字叔宝, 号罄室子。

[8] 文太史: 文徵明, 曾授职翰林院待诏, 故人称文太史。

[9] 搦(nuò)管: 持笔。 [10] 陈嗣初: 陈继,字嗣初,明吴县(今江苏苏州)人。 擅文,写竹尤奇。

[11] 王孟端:王绂,字孟端,号友石,明无锡(今属江苏)人。工画山水,多学王蒙。著《友石山房集》。

煩。	筆	與。	嗣	之	鈕。	全。	鹿
進	乾	文。	初。	P ₅	迹	買。	柴
趨、	TEO		土	口口	1	Jro	氏
曄、	作	黨。	孟	見。	書	峰。	曰、
如。	方	陶。	端。	其。	中。	也。	雲
徐	濶	實。	相	搦。	則。	李	林
文	字。	資。	友	管。	書。	伯	之
長	神	筆。	善。	作。	亦	時	倣
	釆						
後。	秀	不。	於。	丽。	圃。	法	仝。
	發。						
寫	觀、	又	文。	画。	矣。	精。	用
字	之	歐	見。	筆。	錢	LLI	正
敗	如	陽	草。	流。	权	谷。	峰。
筆	見	义	mo	办	贄	謂	17
作	其,	思	竹。	夏	遊	其	更
拭	清·	公。	法。	泉	文	画	秀
桐	蜂	用	愈。	與	太	之	潤。
美					史		

作拭桐美人, 即以笔染两 颊, 而丰姿绝代, 转觉 世间铅粉 [12] 为垢。此无 他, 盖其笔妙也。用笔至 此,可谓珠撒掌中,神游 化外,书与画均无歧致。 不宁唯是,南朝词人直谓 文为笔。《沈约[13]传》 曰:谢元晖[14]善为诗, 任彦升[15]工于笔。庾肩 吾[16]曰:诗既若此,笔 又如之。杜牧之曰:"杜 诗韩笔愁来读,似倩麻姑 痒处抓。"夫同此笔也, 用以作字、作诗、作文, 俱要抓着古人痒处, 即抓 着自己痒处。若将此笔作 诗、作文与作字画, 俱成 一不痛不痒世界, 会须早 断此臂,有何用哉?

[12] 铅粉:可用于涂面的化妆品。

[13] 沈约:字休文,南朝梁武康人。官至尚书令。博学善属文,著述颇丰。

[14] 谢元晖:南齐人,工诗。 [15] 任彦升:任昉,字彦升。 南朝梁乐安博昌(今山东寿 光)人。善属文,与沈约诗 并称"任笔沈诗"。

[16] 庾(yǔ) 肩吾:字子慎, 南朝梁南阳新野(今属河南) 人。擅诗赋,工书法。著《书 品》。

不廣世界會須早斷此臂	已癢處若將此筆作詩作文與	作字作詩作文俱要孤看	韓筆愁來讀似倩麻姑癢	筆處眉吾日詩旣若此筆	謂文為筆沈約傳日謝元	遊化外書與画均無岐致	此無他益其筆妙也用筆	即以筆染兩類而丰姿絶
早斷此臂有何用	作詩作文與作字画俱成	俱要抓着古人癢處即抓	倩麻姑癢處抓夫同此筆	既若此筆又如之杜牧之	傳日謝元雕善為詩任意	均無岐致不寧惟是南朝	妙也用蜂至此可謂殊撒	而丰姿絕代轉覺世間

【今文意译】

用笔

古人说: "有笔有 墨。"对笔墨二字,人们 多不了解。作画怎能无笔 墨呢? 只有轮廓而无皴 法,就叫作无笔。有皴法 而无轻、重,向、背,云、 影、明、晦,就叫作无墨。 王绎说: 用笔不可反被笔 所驱使,因而,石要分三 面。这句话说的是笔也是 墨。

凡是作画用笔,有 用笔的大小蟹爪的,有用 以点花染色的,有用作画 兰、竹的,有用写字的兔 毫、湖颖的,有用羊毫、 雪鹅、柳条的,有习惯靠 毫尖的,有专用秃笔的。 要看作画人的性习,选择 与之相近的笔,不可偏执 于一种。

鹿柴氏说: 倪瓒仿 关全的用笔,不用笔的正锋,画出的山水更加秀润。关全其实是用正锋的。李公麟的书法极精。

【作品解读】

蕉石图 徐渭 立轴 纸本 水墨 纵 166 厘米 横 91 厘米 (瑞典)斯德哥尔摩东方博物馆藏

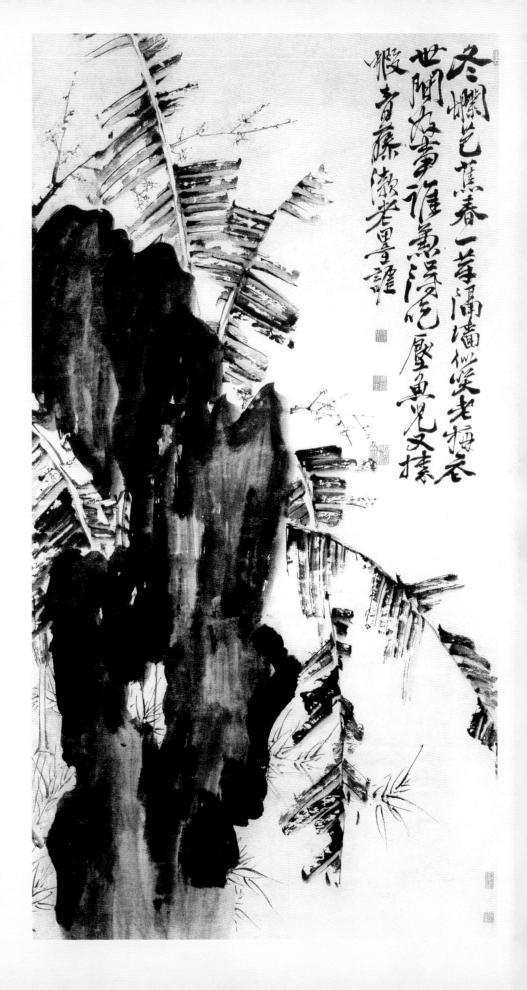

诸上座帖(局部) 黄庭坚

黄庭坚讲, 他的画成功的 关键是将画透入书法之 中, 而书法便也透入画中 了。钱谷从师求学于文太 史(文徵明)门下,见他 整日握着笔写字, 从而他 的画笔更为精妙。夏昶 与陈继、王绂是好朋友, 每到写文章时,都写的草 书,从而画竹之法愈加高 超。文人在一起, 受书法 熏陶实在为他们增加不 少绘画的笔力。又欧阳文 忠公(欧阳修),用尖笔 干墨作方阔形的字,神采 秀发,看起来如见他的清 眸丰颊, 走近看仿佛更加 光彩。徐渭醉后拈笔写字 出了败笔, 便改作拭桐 美人,就用墨笔染她的两 颊, 竟然丰姿绝代, 反倒 令人觉得世间的铅粉是 垢物。这不是其他原因, 都因他用笔神妙。用笔妙 到这个地步,可以说是珍 珠撒自掌中,神畅意适脱 尘出世。书法与绘画都无 不同之处。不仅如此,南 朝词人直接说文就是笔。 《沈约传》说:"谢脁善 作诗,任昉长于笔。"庾 肩吾说:"诗既如此,笔 又同样。"杜牧说:"杜 诗韩笔愁来读,似倩麻姑 痒处抓。"用笔的道理一 样,用以作字、作诗、作 文,都要抓着古人痒处, 即抓着了自己痒处。若用 笔作诗、作文与作字画都 作成一个不痛不痒的样 子,就应早断了这臂,留

它有什么用呢?

潑 李 貴。繒。新席。。銓庵墨咸 揮 謂 灑。舊暴。難墨。若盡柴四情用 不墨富。以之將飲。氏字。墨墨 必盟座。相光舊火日,於如 過画上。受。彩墨。氣大六金。 惜舊無。有。直施全児法王 紙。不。如。射。於無。舊三冷 新掩。置。此新如。墨。品。潑 墨口。深。非糟。林。减思墨 用胡。山。舊金逋。宜過瀋 画 盧。有。墨 牋 魏。画 半 成 新臭。道。之金野。舊矣。畵。 網味之不變俱。紙。 夫 學 金何。淳。佳之屬。做 格。能一古。也。上。典。舊 者 必 且相衣實則型。画。 念 可人。冠以翻允以 借 任余於新不宜。其 墨 意故新。楮岩並。光

用墨

李成^[1]惜墨如金, 王洽泼墨渖成画。夫学者 必念"惜墨泼墨"四字, 于六法三品,思过半矣。

鹿柴氏曰: 大凡旧 墨, 只宜画旧纸、仿旧 画,以其光芒尽敛,火 气全无,如林逋、魏野, 俱属典型, 允宜并席。若 将旧墨施于新缯、金笺、 金箑之上,则翻不若新墨 之光彩直射。此非旧墨之 不佳也, 实以新楮缯难以 相受,有如置深山有道之 淳古衣冠于新贵暴富,座 上无不掩口胡卢[2],臭 味何能相入? 余故谓旧 墨留画旧纸,新墨用画新 缯、金楮,且可任意挥洒, 不必过惜耳。

【注释】

[1] 李咸:此为原书误。应 为李成或李咸熙。 [2] 胡卢:葫芦。

太白行吟图 梁楷

泼墨仙人图 梁楷

【今文意译】

用墨

李成惜墨如金,王洽泼墨于未干时作成画。学画的人,一定要记住"惜墨泼墨"这四个字,对于"六法""三品",大部分就领悟了。

鹿柴氏说:一般旧墨只宜于在旧纸上作画,模仿作旧画。因为它的光芒尽收,妄躁的火气全无。如林逋、魏野这样清醇静穆的高洁之士,都属典型,彼此相称。如果将旧墨用于新绢和金笺、金扇上面,反倒上如新墨那样的光彩直射。这不是旧墨不好,实在是新造的纸和绢,难以接受。如同把深山有道者淳朴的古衣冠放在新贵、暴富者的座位上,令人们无不掩口从喉间发出笑声,臭味何能相入?所以我说,旧墨应留着画旧纸,新墨用来画新绢和新纸,而且可以任意挥洒,不必过惜。

【导读】

"惜墨""泼墨"四字是学画者要牢记的用墨原则。什么时候该"惜墨如金",什么时候该"泼墨如水" 是需要学画者在实践中慢慢体会的。后面的具体技法都是经验之谈,读者需尝试后才能体会。

重、	\bigcirc	潤	覺、	夏	軟。	要。	起。	董	画	
過、	国	可	秀	tη	下	重。	然	源	石	
加	樹	愛。	潤	欲	有	董	後、	坡	之	重
			The state of the s				The state of the s		法。	The second secon
						The second second			先。	The same of the sa
									從。	
		l .								
					The second secon				淡。	- 1
					The second secon				TA: O	
the state of the s								A CONTRACTOR OF THE CONTRACTOR	起。	
0	枝、	雪。	或	開。	屈。	攀	山,	画	TIS	
凡	脆。	以	藤	H	H	頭。	處。	建	攺	
			黄		The second secon					
			入							
箬	寒	量	墨	沙漠。	重。	有	不	垫上	澌	
			画							
	A COLUMN TO SERVICE AND A SERVICE AND ADDRESS OF THE ABOVE THE ABO			The second secon	The state of the s	The second secon				
			石。							
用	用い	濃	其	11	季	皴	此。	罪。	墨	
墨	淡、	粉	色			法			The state of the s	
必	墨,	點	亦	頭。		要		邊。	為	
		苔。		更	- 1	滲	迢。	皴。	10	
• •		,,	.,							

重润渲染

画石之法, 先从淡墨 起, 可改可救, 渐用浓墨 者为上。董源坡脚下多碎 石, 乃画建康山势。先 笔画边皴起, 然后用淡 破其深凹处。着色不离, 此, 石着色要重。 山中 石, 谓之矾头。 山中 云气, 皴法要渗软。 屈曲 沙地, 用淡墨破。 之, 再用淡墨破。

夏山欲雨,要带水笔晕开,山石加淡螺青于矾头,更觉秀润。以螺青入头,更觉秀润。以螺青入墨,或藤黄入墨色亦浮润可爱。冬山为雪,以薄粉点苔。画树不用更木。则为点苔。画树不用更木。,用淡墨水重过加润,着色,用淡墨水有浓淡者,

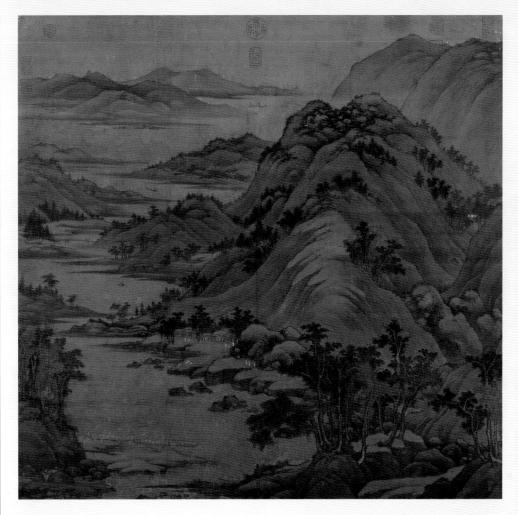

龙宿郊民图 董源 绢本 纵 156 厘米 横 160 厘米 台北故宫博物院藏

【今文意译】

重润渲染

画石的方法,以先用淡墨画起,可以改,可以补救画错之处,再逐渐用浓墨为好。董源的画坡脚下多画碎石, 是画建康这个地方的山势。先从笔画边皴起,然后用淡墨破它的深凹处,着色无非就是这样。石的着色要重。 董源所画的小山石叫作矾头。山中有云气,皴的方法是结合渲润而使之柔和;下有沙地,用淡墨扫,屈曲而作, 再用淡墨破。

画将要下雨的夏山,要用带水的笔晕开,加淡螺青色于山石中的矾头上,会使人更觉秀润。用螺青或藤 黄入墨画石,它的颜色也浮润可爱。冬景可以借底色为雪,用薄粉晕山头,浓粉点苔。画树不用更重的颜色, 干瘦枝脆,就是寒林,再用淡墨水重新加润,就是春树。

凡是画山着色与用墨,必须有浓有淡,因山必有云影,有影的地方必然晦暗;无影有日色的地方必然明亮;明处颜色淡,晦处颜色浓。那么画成以后云光日影便真像浮动于其中了。山水画家画雪景多未脱俗。我曾见李成的《雪图》,峰峦林屋,都用淡墨所画,而水天空阔处全用粉填,也算得一奇。凡画远山,必须意在笔先,先打出草图,然后用青色与墨一一染出。第一层色淡,后一层略深,最后一层又深,总之,愈远的云气愈深,因而色也就愈重。画桥梁和屋宇,应该用淡墨润一次。无论是画着色画还是水墨画,不润,都会显得浅薄。王蒙的画,有的全不设色,只用赭石淡水润松身,略勾石的轮廓,其丰采便无论谁都比不上。

	略、	淮	字。	杰。		奇	林	中,	必。	澧
							屋。			
			川			0	盡			
					出。		以			
			墨,				淡			
							墨			
					層)		為			
					色,		之。			
			次。				而			The second second
	1100		無				水			
							天			
					層,		空			
							濶	-		
							處。			
							全		光	
							用	,		
					1		粉			
							填。			1'
										伍。
			淺			墨		戀		
					, ,			,	•	
_										J

着色与用墨必有浓淡者, 以山必有云影, 有影处必 晦, 无影有日色处必明。 明处淡, 晦处浓, 则画成 俨然云光日影浮动于中 矣。山水家画雪景多俗, 尝见李营丘雪图,峰峦林 屋,尽以淡墨为之,而 水天空阔处,全用粉填, 亦一奇也。凡打远山,必 先以香朽其势, 然后以青 以墨一一染出, 初一层色 淡,后一层略深,最后一 层又深,盖愈远者得云气 愈深, 故色愈重也。画桥 梁及屋宇, 须用淡墨润一 两次。无论着色与水墨, 不润即浅薄。王叔明画, 有全不设色, 只以赭石淡 水润松身, 略勾石廓, 便 丰采绝伦。

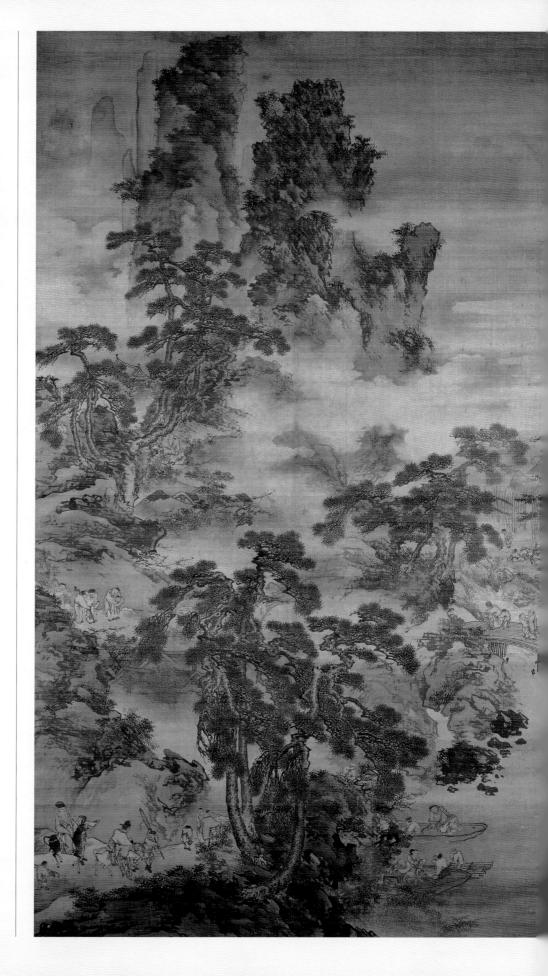

春酣图 戴进 绢本 纵 291.3 厘米 横 171.5 厘米 台北故宫博物院藏

曠若 日密如於字句之縫早 返露	乃瀟灑之上却于極填塞中具極空靈之	無天密如無地為上此語似與前論未合。	蒼松 幽人羽客大抵以墨汁冰滴烟嵐滿	柴氏日徐文長論画以奇峰絕壁大水懸	阻那得取重于賞鑒之士	塞人目。	上雷天之位下留地之位中間方主意定景	經營下筆必留天地何謂天地有如一尺半	天地位置	
	之。致。		満。紙。	懸流		巴		半幅		

天地位置

凡经营下笔,必留天 地。何谓天地?有如一尺 半幅之上,上留天之位, 下留地之位,中间方主 意『定景。窃见世之初 学,据尔^[2] 把笔,涂抹 满幅,看之填塞人目,已 觉意阻,那得取重于赏鉴 之士。

鹿柴氏曰:徐文长论画,以奇峰绝壁,大水悬流,怪石苍松,幽人羽客流,大抵^[4]以墨浩无天离,烟岚满纸,旷若无似高,烟岚满纸,旷若无似声,地。入土,却于极填塞中,时密如,于字句之缝,早远露^[5]矣。

【注释】

[1] 主意: 应为"立意"。 [2] 据尔: 应为"遽尔", 匆忙。

[3] 幽人羽客:泛指隐士。[4] 大抵:大都,大致。

[5] 逗露:透漏。

【今文意译】

天地位置

凡下笔经营之先,必须在画纸上留好天地。什么叫天地?如在一尺半幅之上,上面要留天的位置,下面要留地的位置,中间才立意定景。我见世上初学的人,匆忙行笔,满幅涂抹,看时堵塞人的眼睛,已觉意趣受到阻碍,怎么能让鉴赏的人看重呢?

鹿柴氏说:徐渭论画,崇尚奇峰绝壁,大水悬流,怪石苍松,隐士道人;大都以墨汁淋漓,云烟雾岚满纸,空阔远大若无天,景物密布如无地,为上乘之作。这话好像与前面的理论不合。我看,徐渭是潇洒的人,于极其堵塞之中创造极具空灵的韵致。他所说的"旷"和"密",就这样早已于字句缝间的隐蔽中透露出来了。

破邪

如郑颠仙^[1]、张复阳^[2]、钟钦礼^[3]、蒋三松^[4]、张平山^[5]、汪海宏、张平山^[7],于屠赤水^[8]《画笺》^[9]中,直斥之为邪魔^[10],切不可使此邪魔之气绕吾笔端。

去俗

笔墨间宁有稚气,毋 有滞气;宁有霸气,毋有 市气。滞则不生,市则多 俗,俗尤不可侵染。去俗 无他法,多读书,则书卷 之气上升,市俗之气下降 矣,学者其慎旃哉。

【今文意译】

破邪

如郑颠仙、张复阳、 钟钦礼、蒋嵩、张路、汪 肇、吴伟,在屠隆的《画 笺》一书中,被直斥之为 邪魔。切不可使这样的邪 魔之气绕于自己的笔端。

去俗

笔墨间宁可有稚气, 不要有滞气;宁可有霸 气,不要有市气。滞则没 有生气,市则多俗。尤其 不可被侵染上俗气。去俗 没有其他办法,可以多读 书,使书卷之气上升,市 井之气就下降了。学画的 人要慎思这一问题啊。 [1] 郑颠仙: 郑文林, 号颠仙, 明闽人。

[2] 张复阳:名复,字复阳, 道士,明浙江平湖人。善诗 能书,工山水、人物。

[3] 钟钦礼:号南越山人,明浙江上虞人。工诗,精绘事,笔墨粗豪。

[4] 蒋三松: 蒋嵩, 号三松, 明金陵人。山水宗吴伟, 喜用焦墨, 行笔粗莽, 多越矩度。

[5] 张平山: 张路,字天驰, 号平山,明祥符(今河南开封)人。擅人物、山水,笔 势狂放。

[6] 汪海云:汪肇,号海云,明休宁人。工画山水、人物, 气势磅礴。

[7] 吴小仙:吴伟,字士英, 号小仙,明江夏(今湖北武 昌)人。工画人物,兼擅山 水,笔墨放纵。

[9]《画笺》:屠隆著。此书 论及画论、鉴赏等问题。

"如郑颠仙、张复阳、钟钦 礼、蒋三松、张平山、汪海 云辈,皆画家邪学,徒呈狂 态者也,俱无足取。"

【导读】

自董其昌提出绘画的"南北宗论"后,其追随者们出于某种目的,便把追随南宋院体风格的画家戴进、吴伟、蒋嵩、张平路等等视为"北宗",强烈攻击之。说他们是"日就狐禅,衣钵尘土"。其实,董其昌只是把不同风格的画家归了一下类,并没有认真地攻击"北宗",他自己是因为精神气质与"北宗"画家不同,很难学好,所以才没有学。对"北宗"具体的画家和画作反倒是推崇尤高。何况他一直认为绘画就是自娱,用不着那样认真。

明代文人屠隆的杂文集《考槃余事》第二卷中的《画笺》是以对前人论画的注释方式集成的札录,其中有的是引用了前人的画论加以评述,有的是针对当时画坛的种种弊端加以批评,还有平日收藏的经验总结。虽然较为零散,却阐述了异常丰富的画学理论,是明代画论中的优秀作品。文中推崇"文人画"把"真趣""意趣""物趣"作为对路、汪肇、吴伟的作品便成了"邪魔"。

其实在这些"邪魔"中不乏实力画家。这里不得不提一下吴伟,他是一个能力很强的画家,其绘画风格全面多样,有粗豪的,也有精致的,有院体气息的;也有民间风俗的。题材也是多种多样,人物、山水都有上乘之作。但他为人粗俗,躁动不安,急功近利,在纵笔挥洒间透露出了这种个性,这种有悖于文人画原则的风格,被当世及后来的文人画家所贬斥,再加上其为人口碑不佳,为清高的文人所不齿,因此他在画史上的地位始终未能跻身一流,甚至被屠隆列为"邪魔"。下面选几幅"邪魔"之作供读者参考,看看是否有屠隆等人所说的那样不堪。

【作品解读】

山水图 张复阳 册页 纸本 设色 纵 32 厘米 横 19.7 厘米 北京故宫博物院藏

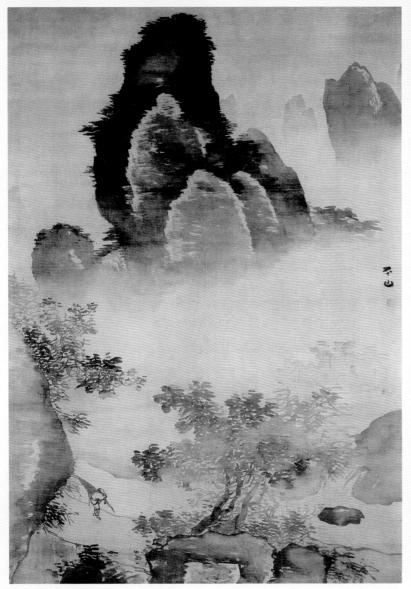

山雨欲来图 张路 立轴 绢本 淡设色 纵 147 厘米 横 105 厘米 北京故宫博物院藏

柳荫人物图 郑文林 立轴 绢本 水墨 纵 161 厘米 横 70 厘米 (日) 私人藏

【作品解读】

此图为张路水墨山水画代表作之一,写山雨欲来前 狂风大作,乌云满天的情景。在笔墨形成上有独到之处, 充分运用了绢不易晕化的特性,多用湿笔和浓墨,恰到 好处。山石画法近似马、夏及戴进的带水斧劈法,但又 有所不同。画树则多以短笔横向画出,自然生动。全幅 笔墨健拔淋漓,气势壮阔。

【作品解读】

以泼墨侧锋,拖泥带水,尽情挥写乱 石老柳,以细碎之笔,密点柳叶,疾写杂草。 人物造型,偏头斜目,举止怪诞,神情诙谐, 更以颤笔写衣纹,癫狂之气,跃然画外, 吸取了牧溪、梁楷天然之趣,而舍弃了浙 派生硬之弊,构成了如此动人的艺术特点。

渔舟读书图 蒋嵩 立轴 绢本 纵 17! 厘米 横 107.5 厘米 北京故宫博物院藏

高士观瀑图 钟钦礼 立轴 绢本 水墨 淡设色 纵 178 厘米 横 104 厘米 (美) 大都会艺术博物馆藏

【作品解读】

此图为蒋嵩的粗笔水墨山水画。用笔劲健粗放,墨气淋漓。境界幽远,生动地表现出远近溪山、轻舟横渡的旷野之景。在画技法上运用粗犷方阔的大斧劈皴,展示了作者个人的独特风格。继承了南宋马远、夏圭的传统而有变化。

【作品解读】

图中危崖耸立,瀑布垂挂直落谷底,水雾弥漫。雅士于园林一角。凭栏观飞泉,神态怡然陶醉,超然清逸之趣溢于画外。山石全以斧劈皴出之,描绘树木时勾点并用。使整幅画充满峻峭秀逸之气。

渔乐图 吴伟(左图) 立轴 纸本 淡设色 纵 270 厘米 横 174.4 厘米 北京故宫博物院藏

观瀑图 汪肇(右图) 立轴 绢本 水墨 淡设色 纵 110 厘米 横 81.5 厘米 (美)普林斯顿大学美术馆藏

长江万里图(局部) 吴伟(下图) 长卷 绢本 墨笔 纵 27.8 厘米 横 976.2 厘米 北京故宫博物院藏

【作品解读】

左图为吴伟传世 的巨幅山水画杰作。粗 壮劲健的线条,挥洒淋 漓的墨色,构成了 面的磅礴气势。全 境界开阔,气象雄壮。

【作品解读】

右图阔笔斧劈,成跌宕巨石;劲毫顿挫,作屈铁古木。树石黝黯,以淡墨渝润;白云飞瀑,以留白而成。黑白相映,尽显山谷清幽之气。树旁二高士,抡扇举首,遥观飞瀑,神情悠然。衣纹以折芦描出之,与景物峭硬感觉相谐和,属典型浙派风格。

【作品解读】

此图为吴伟传世水墨写意山水画中仅见的长卷巨制,描绘了万里长江沿途的景色。长卷构图起伏多变,意境浩荡而含蓄。用笔简逸苍劲,横涂直抹,峰壑毕露,枯湿浓淡,一气呵成,痛快淋漓。集中反映了画家以气势取胜的艺术特色。

设色各法

◎纸片 ◎点苔 ◎落款 ◎炼碟 ◎洗粉 ◎揩金 ◎矾金◎赭黄色 ◎老红色 ◎苍绿色 ◎和墨 ◎绢素 ◎矾法◎乳金 ◎傳粉 ◎调脂 ◎藤黄 ◎靛花 ◎草绿 ◎赭石◎石青 ◎石绿 ◎朱砂 ◎银朱 ◎珊瑚末 ◎雄黄 ◎石黄

设色

鹿柴氏曰: 天有云 霞, 烂然成锦, 此天之设 色也。地生草树,斐然[1] 有章, 此地之设色也。人 有眉目唇齿, 明皓红黑, 错陈于面,此人之设色 也。凤擅[2]苞[3],鸡 吐[4] 绶[5], 虎豹炳蔚[6] 其文,山雉[7] 离明[8] 其象[9], 此物之设色 也。司马子长[10],援 据 [11] 《尚书》 [12] 《左传》 [13] 《国策》[14] 诸书, 古 色灿然,而成《史记》[15], 此文章家之设色也。犀 首[16]张仪[17],变乱黑白, 支[18]辞博辨,口横海市, 舌卷蜃楼, 务为铺张, 此 言语家之设色也。夫设色 而至于文章、至于言语, 不惟有形,

【注释】

[1] 斐然:有文采的样子。

[2] 擅: 占有; 独有。

[3] 苞:物丛生日苞,为草木通称。

[4] 吐: 放出; 开放。

[5] 綬: 丝带。

[6] 炳蔚:形容文采的鲜明华美。

[7] 雉: 野鸡。

[8] 离明: 色彩繁杂明丽。

[9] 象:形象。凡形之于外者皆称象。

[10] 司马子长:司马迁,字子长,汉代夏阳(今陕西韩城南)人。著《史记》。

[11] 援据: 依据。

[12]《尚书》:亦称《书经》, 是上古时期历史文件和部分 追述古事著作的汇编。研究 商周历史的重要资料。

【今文意译】

设色

鹿柴氏(王概)说: 天上的云霞,灿烂如锦 级,这是上天的颜色;地 上的树木,青翠如翡翠, 这是大地的颜色;人 眉、目、唇、齿,黑、这 人的颜色。鲜艳的凤羽, 明媚斑斓的山鸡,绚烂的 短带,华丽的虎豹之身, 这是物的颜色。

[13]《左传》:《春秋左氏传》 的简称,又名《左氏春秋》。 《左传》是我国第一部叙事 详细、体系完整的编年体史 书。

[14]《国策》:即《战国策》, 是战国时代的史料汇编。初 由战国末年或秦汉时人搜集 辑录成书,西汉刘向重加编 校,共三十三篇,定名为《战 国策》。

[15]《史记》:是我国第一部纪传体通史。纪事从传说的皇帝始,至汉武帝太初年间止,包括以汉族为主体的三千年发展的历史。

[16] 犀首: 官名, 属武官。 [17] 张仪: 战国魏人。初与 苏秦同学, 秦惠王以为相, 游说六国, 破秦合纵而为连 横,号曰武信君。

[18] 支: 调度; 指使。

摄影 郭晓丹

人,晚。樹、山、画 |面、| 湫。文。有。 躬章形。 目,胸、披小水、論、鮮。 處。 聰中學之則、不 哉。備、劉。極、研、噴 四、紅、致。丹、飯。 刘心 時、堆、有、爐、矣、 之谷如粉唇 所 順矣 謂 氣。口。雲、稱、今。 指、细横、人之。 上、是白、物、世 林色而。 季春練之地 造、深、天、精、素。 墨界。地 化、黄、染、工。其 矣 之落、朱而、安。 工。車震淡滩 者。惟 五前峰、黛、那 色定蟲較故 實為會,黃即 呼 即。 令|秋|青|赤|以

【原文】

不惟有形, 抑且有声矣。 嗟乎,大而天地,广而人 物,丽而文章,赡而言语, 顿成一着色世界矣。岂惟 画然,即淑^[19]躬^[20]处 世,有如所谓倪云林淡墨 山水者,鲜[21]不唾面[22], 鲜不喷饭 [23] 矣。居今之 世,抱[24]素[25]其安[26] 施[27] 耶[28]。故即以画论, 则研丹摅[29]粉,称人物 之精工: 而淡黛轻黄, 亦 山水之极致。有如云横白 练,天染朱霞,峰矗曾[30] 青,树披翠罽[31]。红堆 谷口,知是春深;黄落车 前, 定为秋晚。胸中备四 时之气,指上夺造化之 工, 五色实令人目聪哉。

【注释】

[19] 淑:善良。

[20] 躬: 自己; 自身。

[21] 鲜: 少。

[22] 唾面:表示鄙弃。

[23] 喷饭:典出苏轼《文与 可画筼筜谷偃竹记》,言其 寄诗一首与友人文与可, 氏夫妇恰好于晚饭时收到, 读后失笑喷饭满桌。后来形 容事情可笑便说"令人喷 饭"。

[24] 抱: 心里存着。

[25] 素:白色的生绢。朴素的;不加修饰的。《老子·十九章》:"见素抱朴,少私寡欲。"(保持本有的纯真,

不为外物所诱惑。)

[26] 安: 疑问词, 哪里。

[27] 施:实行。

[28] 耶:表示句末语气。

[29] 摅: 应为"滤"。

[30] 曾: 通"层"。重叠的。

[31] 罽:一种毛织品。

【今文意译】

摄影 郭晓丹

【注释】

[32] 青绿山水:以石青、石绿为主色的山水画,有大青绿、小青绿之分。

[33] 白描:源于古代的"白画"。用墨勾勒物象,不施色彩者,谓之"白描"。

[34] 浅绛: 浅即是淡淡之意, 绛即赭色。浅绛即在水墨勾 勒基础上,以淡淡的赭石或 花青颜色敷于画上,多用于 山水画。

[35] 昉:起始。

[36] 吴装:亦称"吴家样"。 中国画的一种淡着色风格。 相传始于唐代吴道子的人物 画,故名。

[37] 文、沈: 文徵明、沈周。

【今文意译】

又说:王维画的全 是青绿山水,李公麟画的 都是白描人物,起初是没 有浅绛山水的,这种浅绛 山水始于董源,盛于黄公 望,这种淡着色的风格源 于唐朝吴道子的人物画, 所以称为"吴装"。

临文徵明《秋色图》

		址	及	īF.	不	加	然	輕	宜	画	
袋田,	有					清			用、		
如			絹				不		所、		石
,	種						用		謂、		
	任石						力		梅、		
	口青。								花		
	严。				i	少			片		
,					l .		此)	_	
-	不可					坍			種		
	P								以		
	碎								其		
The second secon	者。								形		
	以				1				似		
	耳	漏。				者		,			
図	垢'		凡	狭。		撇			故		
事。	少		正	用	層	起			名,		
	許		面	以	是		傾		取		
	彈、		用	恢	好	之	入		置		
	人		青	點	青	1	磁		乳		
	便		綠	夾	用	卡。	燕		鉢		
	研		者。	葉。		油	略	矣。	中。	八	

石青,又叫蓝铜矿,是 一种矿物,常与孔雀石一起 产于铜矿床的氧化带中,可 作为铜矿石来提炼铜,也可 用作蓝颜料,质优的还可制 作成工艺品,它还是寻找铜 矿的标志矿物。

【原文】

石青

画人物可用滞笨之 色, 画山水则惟事轻清。 石青只宜用所谓梅花片 一种,以其形似故名。取 置乳钵中, 轻轻着水乳 细,不可太用力,太用力 则顿成青粉矣。然即不用 力, 亦有此粉, 但少耳。 研就时, 倾入瓷盏, 略加 清水搅匀,置少顷,将上 面粉者撇起,谓之油子。 油子只可作青粉, 用着人 衣服,中间一层是好青, 用画正面青绿山水,着底 一层,颜色太深,用以嵌 点夹叶及衬绢背, 是之谓 头青、二青、三青。凡正 面用青绿者,其后必以青 绿衬之, 其色方饱满。

有一种石青,坚不可碎者,以耳垢少许弹入, 便研细如泥,墨多麻,亦 用此。出《岩栖幽事》。

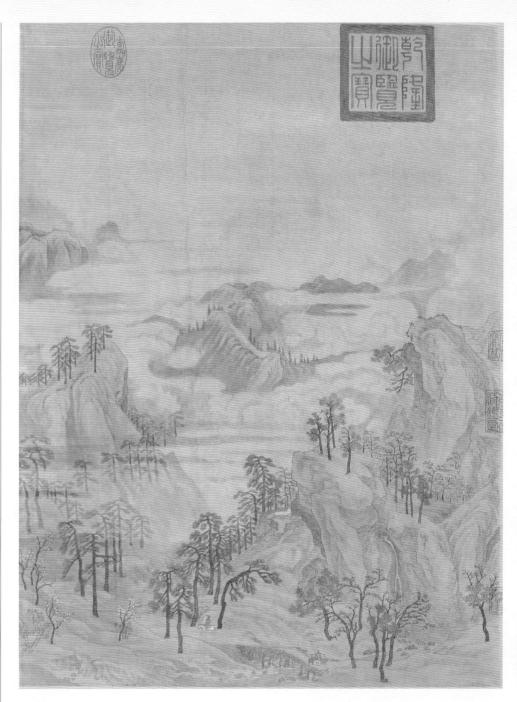

临赵伯驹《江山秋色图》(局部)

水可也	是之謂出膠法若出不淨則次遭取用青	頓之其膠自盡浮於上撇去上面清水則	內并將此碟子安滾水盆內須淺不可沒	于內以損毒緣之色撇法用滾水少許投	溫火上略鎔用之用後即宜搬去膠水不	加膠必須臨時以極清膠水投入碟內再	飛作三種分頭綠二綠三綠用亦如用	乳鉢內用力研方細石綠用蝦臺背者佳	石綠亦如研石青法但綠質甚堅先宜以鐵椎	綠	
	称	月今	\	^	PJo	<i>7</i>) μ	达	小	手'		

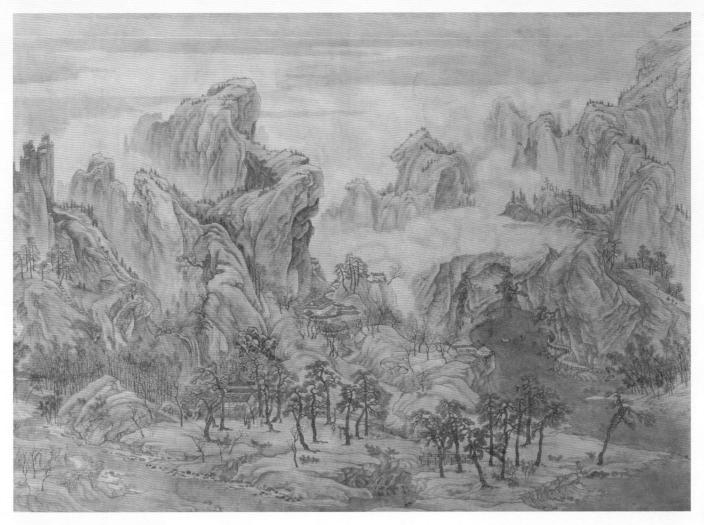

临赵伯驹《江山秋色图》(局部)

石绿,天然矿物质,产于铜矿,优质矿石具有深浅变化的绿色条纹,很像孔雀翎毛的翠绿色,所以又称孔雀石。

石绿

研石绿亦如研石青法,但绿质甚坚,先宜以铁椎击碎,再入乳钵 [1] 内,用力研方细。石绿用虾蟆 [2] 背者佳,亦水飞 [3] 作三种,分头绿、二绿、三绿,用亦如用石青之法。青绿加胶,必须临时,以极清胶水投入碟内,再加清水,温火上略镕 [4] 用之,用后即宜撇去胶水,不可存之于内,以损青绿之色。撇法:用滚水少许,投入青绿内,并将此碟子安 [5] 滚水盆内,须浅,不可没入,重 [6] 汤顿 [7] 之,其胶自尽浮于上,撇去上面清水,则胶净矣,是之谓出胶法。若出不净,则次遭取用,青绿便无光彩。若用,则临时再加新胶水可也。

【注释】

[1] 乳钵: 研药末等用的器具, 形状略像碗。

[2] 虾蟆: 蛤蟆。

[3] 水飞:水飞即用水漂。中国画颜料的研漂方法大致为"淘、澄、飞、跌"四个步骤。水飞,就是用水把上浮的部分搬到另一盘碟中,留下来下沉的部分。

[4] 熔: 应为"溶"。

[5] 安:安置:安放。

[6] 重: 重复, 再。

[7] 汤顿: 用热水炖。汤: 热水。顿: 放置; 停留。这里指澄清。

朱砂

用箭头者良,次则 芙蓉块疋砂^[1],投乳钵 中研极细,用极清胶水, 同清滚水倾入盏内,少明 将上面黄色者撇一处, "朱磦",着人衣服用。 中间红而且细者,是好 砂,又撇一处,用画枫叶、 栏楯^[2]、寺观等项。最 下色深而粗者,人物家^[3] 也。

银朱

万一无朱砂,当以银 朱代之,亦必用磦朱,带 黄色者,水飞用之,水花 不入选。(近日银朱多掺 入小粉,不堪用)

【注释】

[1] 疋: "匹"的古体。 [2] 栏楯: 即栏杆。直的为栏,

横的为楯。

[3] 人物家: 画人物的人。

朱砂,天然晶体矿石,产于汞矿,又称辰砂。以明净光亮、形似箭头、镜面马牙为最好的材料。朱砂的原料以深红、品色鲜艳者为佳,但因其产地的不同,朱砂的颜色、色调会有所不同。

银朱,即硫化汞。无机 化合物,鲜红色,有毒。由 汞和硫混合加热升华而得。 用作颜料和药品。可以代替 朱砂用,但色久容易变色。

【作品解读】

殊竹图 孙克弘 立轴 纸本 设色 纵 61.7 厘米 横 29.9 厘米 台北故宫博物院藏

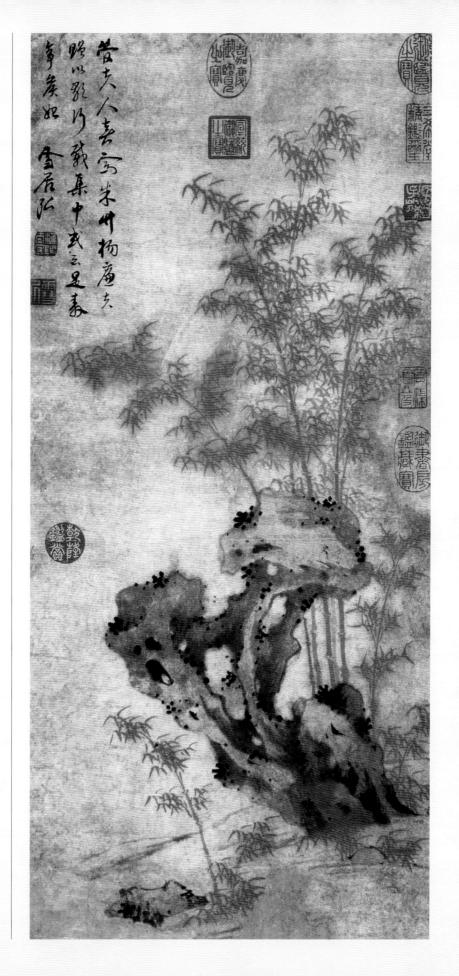

也。唐 成黄楝 官 憏 葉。 画 和中 珊 與號 雄 黄 內 矣。人通 有 瑚 衣明 府 末 但鷄 印種 金。冠 色。紅 亦色。 上黄 忠。 研 多歷 用。細。 用人 金水 此。不 牋 飛 雖變 看 之 不 鮮 雄法 經如 用。朝 黄典 日。 數 硃 此 月 砂 珊 後。同。 知。瑚 即 用 層 焼 画

【原文】

珊瑚末

唐画中有一种红色, 历久不变,鲜如朝日,此 珊瑚屑也。宣和内府印 色,亦多用此,虽不经用, 不可不知。

雄黄

拣上号通明鸡冠黄 研细,水飞之法,与朱砂 同。用画黄叶与人衣,但 金上忌用,金笺着雄黄, 数月后,即烧成惨色矣。

珊瑚末,珊瑚是珊瑚虫的尸体化石,用红珊瑚制成的粉红颜色,其色相和质地都很好,又叫珍珠色。用珊瑚粉作为人物画仕女的面色非常合适,具有特殊的效果,而且色彩稳定。

雄黄,天然矿物质,产于砷矿,结晶状体,有油质的光泽,黄色调,可入药,并具有微毒。

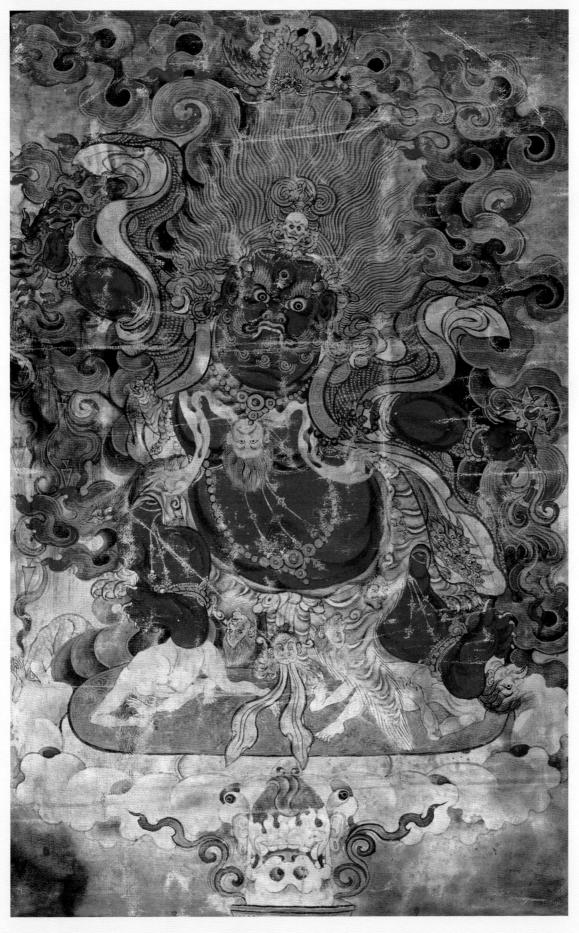

唐卡明王 布鲁克林博物馆

松石用 此 皮黄水 種 Ш 紅 黄 水 如碗 葉火以 中 不 取舊 甚 之。起 薦 用。 置片 古 覆 地 人 上水 却 以碗 亦 碗上。 覆湄 之。灰 妮 候用 冷。炭 細火 研、煆 石 調之 待 作

【原文】

石黄

此种山水中不甚用, 古人却亦不废^[1]。《妮古录》^[2]载:石黄用水 一碗,以旧席片覆水碗 上,置灰,用炭火煅之, 待石黄红如火,取起置地 上,以碗覆之,候冷细研, 调作松皮及红叶用之。

【注释】

[1] 废:废弃。 [2]《妮古录》:陈继儒著。 主要谈论书画,评论鉴赏。

石黄,天然矿物质, 色调为正黄色。

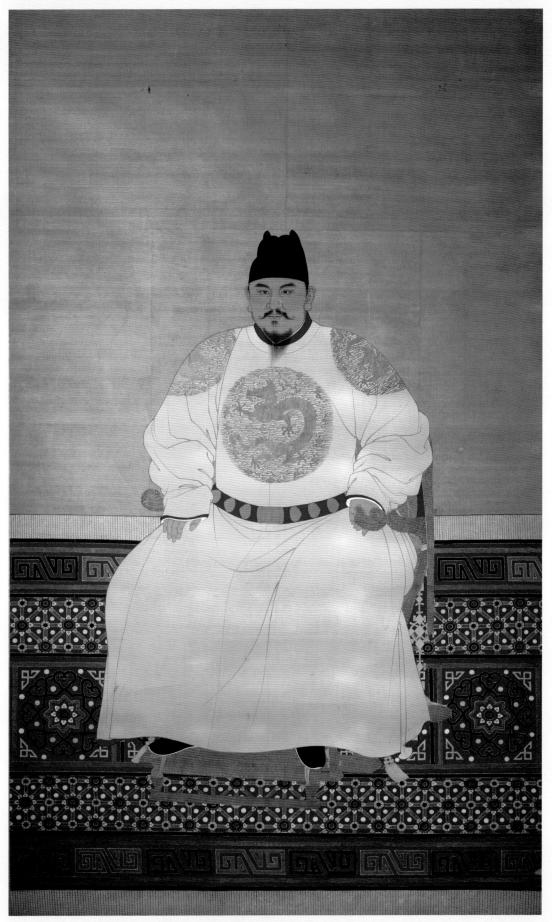

朱元璋像

乳金[1]

先以素蓋[2] 稍抹胶 水,将枯彻金箔,以手指 (剪去指甲)蘸胶一一 粘入,用第二指团团摩 搨[3],待干,粘碟上。 再将清水滴许, 搨开, 屡干屡解[4],以极细为 度(胶水不可着多,多 则浮起,不容细擂[5], 只以湿而可粘为候[6])。 再用清水将指上及碟上 一一洗净,俱[7]置一碟 中,以微火温之,少顷金 沉,将上黑色水尽行倾 出,晒干碟内好金,临用 时,稍稍加极清薄胶水调 之,不可多,多则金黑无 光。又法:将肥皂[8]核 内,剥出白肉,镕化作胶, 似更轻清。

【注释】

[1] 乳金: 泥金。将金、银箔研磨成细末加工成可直接用于绘画的金属色,确切切井是将金箔或银箔在盘块中,通过手指的力量和胶地的作用,将其研磨成极细的粉末并依附在盘子之上。

[2] 素盏: 白色小杯子。

[3] 摩搨: 搨,同"拓",摩搨, 研磨。

[4] 解: 溶解; 溶化。

[5] 擂: 研磨。

[6] 候:随时变化的情状;征候。

[7] 俱:一起;一同;全;都。 [8] 肥皂:肥皂荚(肥皂角), 豆科,落叶乔木,高达20米。 荚果宽长圆形,肥厚,果肉 供洗涤及药用。

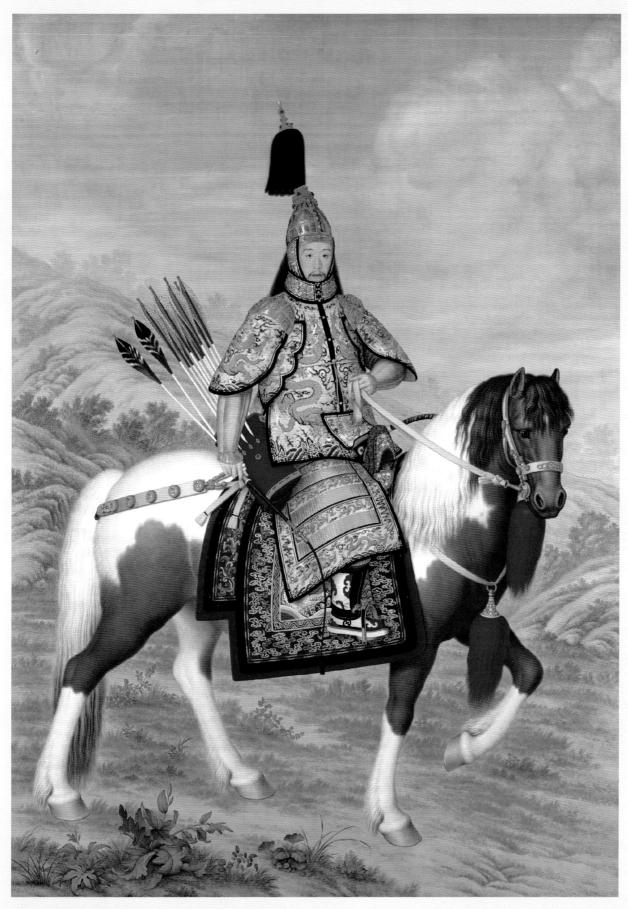

乾隆皇帝大阅图 郎世宁

傅粉

古人率[1] 用蛤粉[2]。 法以蛤蚌壳煅过,研细, 水飞用之。今闽中下四 府垩[3]壁,尚多用蚌壳 灰以代石灰, 犹有古人 遗意。今则画家概[4]用 铅粉矣。其制以铅粉将手 指乳细,蘸极清胶水于碟 心摩擦,待摩擦干,又蘸 极清胶水,如此十数次, 则胶粉浑镕,搓成饼子, 粘碟一角晒干。临用时, 以滚水洗下, 再清清滴胶 水数点, 撇上面者用, 下 [5] 则拭去。研粉必须手 指者, 以铅经人气, 则铅 气易耗耳。

【注释】

[1]率:通常。

[3] 垩:用白土涂刷。

[4] 概: 都。 [5] 下: 多余。

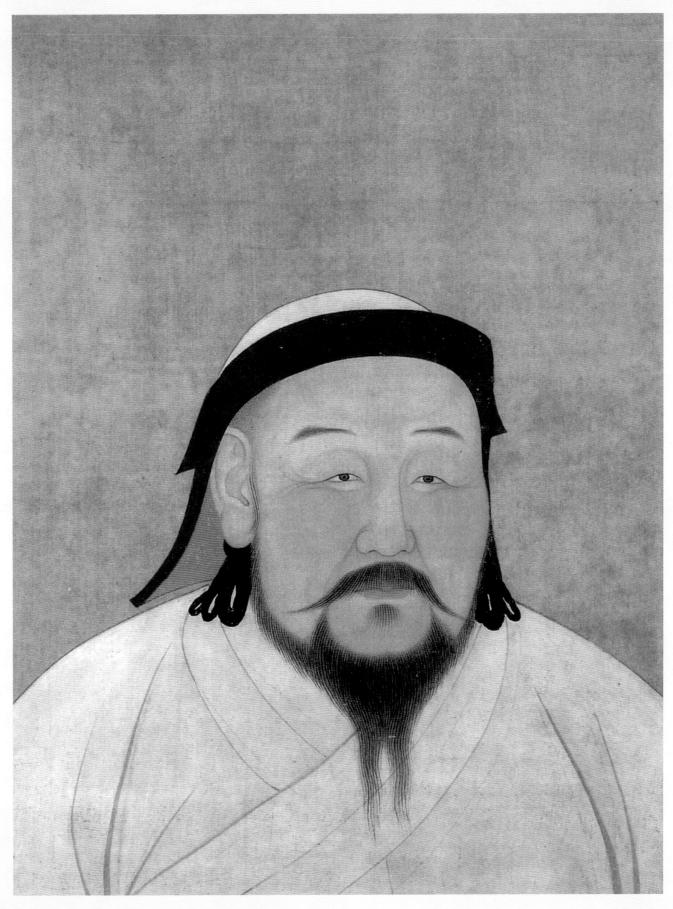

元世祖像

调脂

谚云:"藤黄莫入口, 胭脂莫上手。"以胭脂上 手,其色在指上经数日不 散,非用醋洗不退。须用 福建胭脂,以少许滚水略 浸,将两笔管如染坊绞布 法,绞出浓汁(亦须澄出 木棉之细渣滓),温水顿 干用之。

縣亦少指諺 之須許 上云 細澄 滾 藤 經 訓 進出水 數 黄 腈 淳木 略 日 臭 溫浸不入 水將散口 頓兩非胭 乾 筆 用 清 用管。 醋莫 之如洗 楽 不 手 坊退以 殺 須 朋 布用脂 法福 紋 建 手。 出烟其 濃脂色

汁。以 在

梅花 齐白石

郭

口

樹

【原文】

藤

藤黄

《本草•释名》载郭 义恭[1]《广志》,谓岳、 鄂等州, 崖间海藤花蕊败 落石上, 土人收之, 曰"沙 黄"; 就树采撷[2], 曰"蜡 黄", 今讹为"铜苗", 为"蛇矢"[3], 谬甚。又 周达观[4]《直猎记》[5]云: 黄乃树脂,番[6]人以刀 斫树枝滴下, 次年收之 者。其说虽与郭异,然亦 皆言草木花与汁也,从无 蟒蛇矢之说,但气味酸、 有毒,蛀牙齿,贴之即落, 舐之舌麻,故曰"莫入口" 耳。当拣一种如笔管者, 曰笔管黄,最妙。

旧人画树,率以藤黄 水入墨内,画枝干,便觉 苍润。

藤黄,又称月黄、笔管 黄,植物色,可入药。

瓜瓞绵绵 齐白石

【注释】

[1] 郭义恭:西晋人。著《广志》。

[2] 撷: 摘下, 取下。

[3] 矢: 古代用作"屎"。

[4] 周达观:字草庭,号草庭遗民,温州永嘉(今浙江永嘉)人。著《真腊风土记》。

[5]《直猎记》:直猎,又作"真腊",即今柬埔寨。周达观曾经出使真腊,著《真腊风土记》,该书真实反映了当时柬埔寨各方面的情况,特别是对吴哥文化有详细记载。

[6] 番: 称外国的或外族的。

之呼水草 其未漏 此 撇 H 色 受 屑。質 出潤 建 將 製 起 用 者 他 茶 極土 者 L 光則 處 輕氣。為 色 花 置 彩又匙 面 最 為少而。且 烈 四 細 耶 灸。 者加擂少青少近 琲 H 顔 清 **凡滴** 翠石 皆 H 中。 撇 色 膠靛水中。灰。棠 po 起。 最 盏 水 花入 有。故 邑 獨 日 妙 晒 底 洗四乳紅色產 靛 世 色 花 乾 淨兩。鉢 頭。迥 者 必乃麁 杵乳中沙 異 办下 俟 妙而 鉢 之 用 曲。他 佳 黑盡必惟 者。產。 _____ 若 VI 代 文 傾 須。細 者。 將看 温 當 入人。乳。 The Ho 細靛 藍 則盡 巨力。乾 網 花 IIII 不 盏一。則篩法在 1 月寥 東 宿去。內日。再 亦 擔 須土 矣 將 澄 始 加 去 惟 揀 坑

靛花

福建者为上。近日 棠[1] 邑产者亦佳,以沤 蓝不在土坑, 未受土气, 且少石灰, 故色迥异他 产。看靛花法,须拣其质 极轻, 而青翠中有红头 泛出者,将细绢筛摅去草 屑, 茶匙少少[2] 滴水入 乳钵中,用椎细乳,干则 再加水, 润则又为擂[3]。 凡靛花四两, 乳之必须人 力一日,始浮出光彩。再 加清胶水洗净杵钵,尽倾 入巨盏内, 澄之, 将上面 细者撇起, 盏底色粗而黑 者, 当尽弃去。将撇起者, 置烈日中,一日晒干乃妙。 若次日,则胶宿[4]矣[5]。 凡制他色,四时皆可,独 靛花必俟三伏[6]。而画 中亦惟此色用处最多,颜 色最妙也。

【注释】

[1] 棠:古邑名。春秋楚地。在今江苏六合。

[2] 少少: 稍稍。 [3] 擂: 研磨。

[4] 宿: 变质。 [5] 俟: 等待。

[6] 三伏: 特指末伏的十天。

靛花,即花青,色相呈深蓝色偏冷,为植物色,用 蓼蓝、大青叶等植物的枝叶 泡制而成,俗名蓝靛。古代 民间用它做染料来染布匹。

安居万年 齐白石

水仙图 朱屺瞻

几 靛 分。 嫩和 黄

74

分

綠

分。花草 即大線

> 訓 為 老 緞。 靛 花 = 分。 和

藤

【原文】

草绿

凡靛花六分,和藤黄 四分,即为老绿; 靛花三 分,和藤黄七分,即为嫩 绿。

赭石

先将赭石拣其质坚 而色丽者为妙,有一种硬 如铁与烂如泥者, 皆不入 选。以小沙盆水研细如 泥,投以极清胶水,宽宽 飞之, 亦取上层, 底下所 澄粗而色惨者弃之。

赭石, 又称岱赭。品种 很多,有赭褐、赭黄、赭红, 均为天然矿物颜料, 因产地 不同, 色调也有所区别。产 于赤铁矿、磁赤铁矿, 其色 调稳定。

菊石图(局部) 吴昌硕

者極與先 棄清爛 將 之。膠如赭 水泥石石 寛者。練 寬皆其 飛不質 之人堅 亦選 Mi 色 取以 小麗 層。沙者 底盆 為 下水数。 所研有 燈。 細 如 種 麓 而泥。硬 色投如 以鐵。

赭

85

黎中加赭石用	蒼綠色	禁。中	細路亦當	葉加	
八之秋初之石坡土經亦必變黃有一種蒼老熊淡		川一種老紅色當于銀朱極鮮明烏椎冷點則當純	此色	西有别如看秋景中山腰 獨石用染秋深樹木葉色	
用此色當於草		中加赭石省		蒼黃自與春	

赭黄色

藤黄中加以赭石,用 染秋深树木,叶色苍黄, 自与春初之嫩叶淡黄有 别。如着秋景中山腰之平 坡、草间之细路^[1],亦 当用此色。

老红色

着树叶中丹枫鲜明, 乌桕冷艳,则当纯用朱砂;如柿栗诸夹叶,须用 一种老红色,当于银朱中 加赭石着之。

苍绿色

初霜木叶,绿欲变黄,有一种苍老黯淡之色,当于草绿中加赭石用之;秋初之石坡土径,亦用此色。

【注释】

[1] 细路: 小路。

蜻蜓老少年 齐白石

							壑。	諸。	宜。	樹	
則。	賁。	出。	博	家	淨	余	間。	色。	加。	木	
			The second secon				但	Control of the Contro			和
石	又。	以。	挥	用	마	諸	硃	盡。	則	陰	墨
靛。	有。	虎	讓	尋.	獨	件	色	可。	層。	陽。	
							只				
又	克。	前。	容	有。	于	滯	宜	以。	分。	石	
居。	2	攻。	安。	實。	後	Z	淡	墨。	明。	之	
清	符	羽。	得。	主	者	色	着。	升。	有。	凹	
虚。	焉。	扇。	不。	之。	以	紛	不	自。	遠。	13	
40	1/2	世	是。	. F., W.	副	XIE	官	有。	折。	底。	
府	稿	秘。	前。	焉。	赭	于	和	- 0	间。	於	
藝。	H	則	席。	丹	石	前。	墨	層。	背。	諸	
地。	以。	开	有。	砂	靛	rin		陰	矣	色	
而。	去	砂。	師。	石	花	EL		森	若。	中山	
進	清。	石。	行。	黛	=	赭		之。	欲。	陰。	
平	虚。	黛。	之。	有	種。	石		氣	樹。	處。	
道。	Ho	皆。	法	如	乃	靛				Щ°	
矣	以。	五	焉	我	山	花		于。	蒼。	處。	
	來	虎	儿 。	冠。	水	清		丘	潤。	俱。	
				- 6							

和墨

树木之阴阳,山石之 凹凸处,于诸色中阴处、 凹处俱宜加墨,则层次分 明,有远近向背矣。若欲 树石苍润,诸色中尽可加 以墨汁,自有一层阴森之 气浮于丘壑间。但硃色只 宜淡着,不宜和墨。

余将诸件重滞之色, 纷罗[1]于前,而以赭石 靛花清净之品,独殿于后 者,以见赭石靛花二种, 乃山水家日用寻常,有宾 主之谊焉。丹砂、石黛有 如峨冠[2] 博带,揖让[3] 雍容[4],安得不居前席, 有师行之法焉。凡出师以 虎贲[5]前攻,羽扇[6]幕 后,则丹砂、石黛皆吾虎 贲也。又有德充^[7]之符 焉。滓秽[8] 日以去,清 虚[9] 日以来,则赭石、 靛花又居清虚之府。艺 也,而进乎道矣。

【注释】

[1] 纷罗:纷纷罗列。纷:杂乱。

[2] 峨冠: 高。

[3] 揖让: 古代宾主相见的礼节。

[4] 雍容: 文雅大方, 从容不迫的样子。

[5] 虎贲: 古时指勇士、武士。 [6] 羽扇: 用鸟翅膀上的长 羽毛制成的扇子。指军中如 诸葛亮一类的能出谋划策的 军师、谋士。

[7] 德充: 充实道德。 [8] 滓秽: 污浊邪恶。 [9] 清虚: 清净虚无。

高岗茅屋图 龚贤 绢本 设色 纵 106 厘米 横 60 厘米 北京故宫博物院藏

	口。	古	朱	家。	元	有	世	絹	入	古		
	連	画						辨。		画		
	有	絹						見			絹	
	三							文		The second secon		
		墨						麁。		The second secon	7,14	
		色。		昻	有	厚	牛	便	板。	毕		
		刦心		成	您	家	組。	云	+	H:		
		有。		了	松	在	古	不不	1	公里		
		0		HZ	湖	獨	由	不是	Ala	邓月 0		
		種。		外	4130	松谷	声画	走唐。	小生	王田		
				H	クト	似	阳。	居o	楠	向		
		古。		川上	他	亦与。	自分	非	彩	功	0	
		香		1917	=	济 世	胆	业	入	韓		
		可。		明	净。	洛	桐。	張	筆。	幹。		
	偽			稍	益	如	徐	僧	今	後		
	矣。	破。		內	出	紙。	熙	縣	人	方		
		處。		府	吾		網。	凹。	收	以		
		必。		者。	禾	至	或	閻	唐	熱		
		有。		亦	魏	七	如	本	圃。	湯		
		觯		珍	塘	八	布。	立	15	半		
		魚。		等	宓		朱	/ 1	N	熟。		
-											and the same of th	

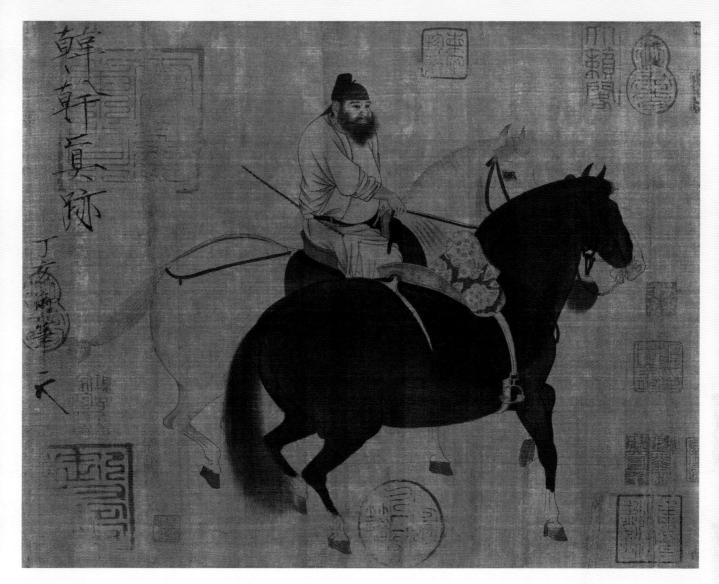

牧马图 韩幹 绢本 纵 27 厘米 横 34 厘米 台北故宫博物院藏

供书画用的白绢。

绢素

古画至唐初皆生绢,至周昉^[1] 韩幹后,方以热汤半熟,入粉,捶如银板,故人物精彩入笔。今人收唐画,必以绢辨,见文粗,便云不是唐,非也。张僧繇^[2] 画,阎本立^[3] 画,世所存者,皆生绢。南唐画,皆粗绢。徐熙^[4] 绢或如布。宋有院绢,匀净厚密,有独梭绢,细密如纸,阔至七八尺。元绢类宋,元有宓机绢,亦极匀净,盖出吾禾^[5] 魏塘宓家,故名。赵子昂、盛子昭^[6] 多用之。明绢内府者,亦珍等宋织。

古画绢淡墨色,却有一种古香可爱,破处必有鲫鱼口^[7],连有三四丝不直 裂也,直裂者伪矣。

【注释】

[1] 周昉:又名景玄,字仲郎,唐代京兆人,善画人物。 [2] 张僧繇,南朝吴(郡治今江苏苏州)人。以丹青驰誉于时,

与顾恺之、陆探微齐名。

[3] 阎本立: 应为"阎立本"。唐代,善画道释、人物及鞍马。 [4] 徐熙: 五代南唐钟陵(今江苏南京)人。擅画花竹、草木。

[5] 吾禾: 王概对家乡秀水的称呼。

[6] 盛子昭:盛懋,字子昭,元嘉兴武塘(今属浙江嘉兴)人。工山水、人物。

[7] 鲫鱼口:真正的旧绢比较松脆,甚至一触即破,其自身的破裂处呈"鲫鱼口"的形状,并有细微的"雪丝"连着。

假	=	樊	又	不	HI	中	樊	矣不	战	絹	
造。								刷		用	
不								幀		松	礬
堪	須。	月	侵	處	矣。	上	平。	下	粘	江	法
	棟	毎	邊。	因	礬	-	無。	YX.	幀	織	
蓉								竹			
						The state of the s		簽	t		
			The state of the s					簽			
								さ。		稣	
The same of the sa								以		网	
Control of the Contro	Not the control of the particular section of the control of the co	Commence of the State of the St	and the same of th			A CONTRACTOR OF THE PROPERTY OF THE PARTY OF		糾		重	
	者。								右	尺。	
	近	*	1	肌。	侵之	大。	稍后	交工	三	娘。	
个。	日	月						互		共	
可。		毎		急				纒		極。	
校	修		風	以林	肌	門。	八口	帧。	析透	和	
熱		<u>-</u>	开	容协	大	Lo	八。	死莫		女口。	
膠。		啊。	釘	修追	門	着士	則	粘粘		紙。工	
	麰	用	金	楚	15天	不	快	待上		THIS AND	
投。	麵	、若	20	上。	和	起。	~	上	业们	無	

白矾为矿物明矾石经加工提炼而成的结晶。

矾法

绢用松江织者,不在铢[1]两重,只拣其极细如纸而无 跳丝者, 粘帧子(即挣子也)之上、左、右三边(其边若紧, 须打湿粘,不尔则扯不开矣)。帧下以竹签签之。以细绳交 互缠帧(莫结死结),待上矾后扯平,无凹无偏(然后打死 结),如绢长七八尺,则帧之中间,宜上一撑棍。凡粘绢必 俟[2] 大干方可上矾, 未干则绢脱矣。矾时排笔无侵粘边, 侵亦绢脱矣,即候干不侵粘处。因梅天吐水,而绢欲脱,则 急以矾掺[3] 边上。又万一侵边,而有处欲脱,则急以竹削 鼠牙钉钉之。矾法: 夏月每胶七钱, 用矾三钱。冬月每胶一 两,用矾三钱。胶须拣极明而不作气者。近日广胶[4],多 入麰麺 [5] 假造,不堪用。矾须先以冷水泡化,不可投热胶中, 投入便成熟矾矣。凡上胶矾,必须分作三次,第一次须轻些, 第二次饱满,而清清上之。第三次则以极清为度。胶不可太 重,重则色惨,而画成多迸裂之虞[6]。矾不可太重,重则绢 上起一层白铺[7],画时滞笔,着色无光彩。凡画青绿重色, 画成时, 官以极轻矾水, 以大染笔轻轻托色,

【注释】

[1]铢: 古代重量单位。二十四铢等于旧制(十六两为一斤)的一两。

[2] 俟: 等待。

[3] 掺: 混合。

[4] 广胶:黄明胶,产自广东、广西,黄色透明,成方条形状。无臭味,加水溶化,用上层轻胶。

[5] 辫麺: 大麦磨成的面粉。

[6] 虞: 忧虑、忧患。

[7] 白铺:白霜。

彩可度。輕 膠 可 重。飽 重 則 起 THI 色 THI 成 H 多 逛

紙

不。不一子 使 画 處。排。 淨。 條 推 江 澄。 眼 條 如 屋 玩 順 狼。挨。 如。 间 此。筆 遇 細。横。 麓 心。刷。然。 之 攀刷 成。宜 即。勻。

【原文】

輕。

起。色。

筆 裱

自。時

左。方

右。脱

時

幀

而。

雏.

以大染笔轻轻托色,上裱 时方不脱落, 绢背衬处亦 然。矾时, 帧子宜立起, 排笔自左而右, 一笔挨一 笔横刷,刷宜匀,不使其 渍处一条一条,如屋漏痕, 如此细心矾成, 即不画亦 属雪净江澄, 殊可缔玩[8]。 若画遇稍粗之绢,则用水 喷湿,石上捶眼區[9],然 后上帧子矾。

【注释】

- [8] 缔玩: 谛视玩味, 即细 心观赏。
- [9] 石上捶眼匾: 即在石头 上把绢的经纬线捶扁。眼, 指粗绢上突起的丝。

纸片

澄心堂^[1] 宋纸及宣纸^[2],旧库匹纸、楚纸^[3],皆可任意挥毫,湿燥由我。惟宣纸中之一种镜面光,及数揭而粗且薄之高丽纸^[4],云南之砑金^[5] 笺,与近日之灰重水性多之时纸,则为纸中奴隶,遇之,即作兰竹,犹属违心也。

点苔

古人画,多有不点苔 者。苔原设以^[6]盖皴法 之慢乱,既无慢乱,又何 须挖肉做疮? 然即点苔, 亦须于着色诸件一一告 竣之后,如叔明之渴苔, 仲圭之攒苔,亦自不苟 也。

【注释】

[1] 澄心堂: 即澄心堂纸, 南唐时产于徽。

[2] 宣纸: 唐时产于宣州泾 县(今安徽省泾县)的纸品。 [3] 匹纸: 北宋末年,产 安徽歙州一带的巨型纸器, 交徽歙州一带的巨型纸猪"。 [4] 高丽纸: 古代高丽国朝 (4] 高句明,后为卫氏明 新产, 行所纸、高丽纸、 行所纸、 行而纸、 行而纸、

[5] 砑金: 犹镀金,涂金。

[6] 设以:专门用来。

不件。無。古 之薄 時 慢。人 **蜀**。 囲 又。多 竣何。有 之類。不 紙 後控。點 TH 肉。苔 奴 做。者。 研 遇 瘡。苔 金 之然 之機 渴 即 設 即 與 ME 近 苔縣 苔。 蘭 目 竹之 刻这 法 灰 須 20 違 着 心 性 蜀心 也多 既。 自

落款

元以前多不用款, 或隐之石隙,恐书不精, 有伤画局耳。至倪云林字 法遒逸,或诗尾用跋,或 跋后系诗,文衡山^[1] 行 款清整,沈石田^[2] 笔法 洒落,徐文长诗歌奇横, 陈白阳^[3] 题志精卓,每 侵画位,翻多寄趣。近日 俚鄙匠习,宜学没字碑^[4] 为是。

落款

習陳衡平元 山至 碑 精 整 卓沈 是每石道 侵。田。逸。 画。筆或 位法詩 翻灑尾 多。落 用 寄。徐敬 或 趣 文 近長或 日。詩後 俚。謌系傷。 鄙。奇詩

【注释】

[1] 文衡山: 文徵明, 先世 为衡山人, 故号衡山。 [2] 沈石田: 沈周, 号石田。 [3] 陈白阳: 陈淳, 字道复, 号白阳山人, 吴郡人。擅白 百言花鸟, 与徐渭并称"白 阳青藤"。

[4] 没字碑:泰山登封台下 有无字的石碑,传为秦始皇 所立。此处讥讽粗俗画匠不 适合在画上题款。

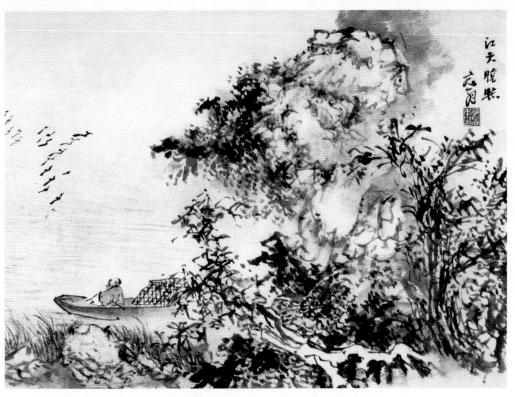

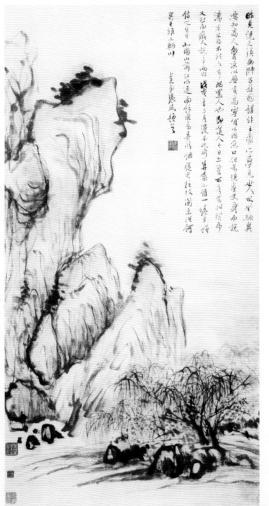

此是便是海野谷林园 得非主家 二哥見 少人不必顾其明是他是他是有知识的 成我 言言用漫及此两 并系的语一统证明 这一家有高不行的有 配置人心 即道人士日上 置不多当时营办 要知高人智 汉必要 真高 寧何·因三口但每根是史 身而能 要知高人智 汉必要 真高 寧何·因三口但每根是史 身而能 要知高人智 派必要 真高 寧何·因三口但每根是史 身而能

即 凡 凡 醬儿 金 去。 顔 囲 笺 揩 底色 洗 煉 用 金 金 粉 碟 碟 揩 扇 粉 子。 古 處 10 先 火 有 去 徽 以 油。 油 黑 頓。米 但 以 永 泔 終 H 口 保 水 有 画 嚼 溫 以 苦 裂。 溫 層 大 杏 煮 仁 絾 出。 水 再. 亦 塊 洗 以 有 楷 之。 生 2 用 即 遍

【原文】

炼碟

凡颜色碟子,先以米 泔水^[1]温温煮出,再以 生姜汁及酱涂底下,入火 煨顿^[2],永保不裂。

洗粉

凡画上用粉处黴^[3] 黑,以口嚼苦杏仁水洗 之,一二遍即去。

揩金

凡金笺^[4]、金扇上, 有油不可画,以大绒一块 揩之,即受墨矣。用粉揩 固去油,但终有一层粉 气。亦有用赤石脂^[5]者, 终不若大绒之为妙也。

矾金

凡金笺金起^[6] 难画, 及油滑胶滚,画不上者, 但以薄薄轻矾水刷之, 即好画矣。如好金笺画完 时,亦当上以轻矾水,则 付裱无迸裂粘起之患。

【注释】

- [1] 米泔水: 即淘米水。
- [2] 煨顿:用文火慢慢炖熟或加热。
- [3] 徽:同"霉",发霉。
- [4] 金笺:涂有金粉的书画用纸。
- [5] 赤石脂:砂石中硅酸类的含铁陶土。
- [6] 金起: 酒金纸上的金片浮起。

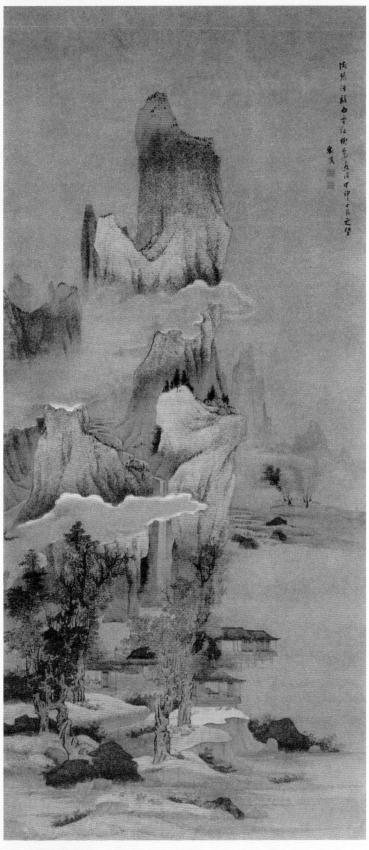

白云红树图 刘度 立轴 绢本 设色 纵 159 厘米 横 93 厘米 山东省博物馆藏

輕輕凡 礬 礬 金 水水笺 則刷金 付之。起 禄即難 無好画 迕 画 及 裂 矣。油 滑 粘 如 起好 膠 滚 之金 牋 患。 画 画 不 完 時。者。 亦但 當 以 上薄 以 薄

脂者終不若大級之為妙也

礬

金

自 往 客 讀 士。初 晋 有 見 道 耳 於 然 爲 迄 亦 画 邛 頗 IHI 代 生 利 生 劂 近 掖。 手 待。 傳 見 或 兹 画 画 特 惟 傳 淺 列 狐 書 說 數

【原文】

【注释】

[1] 栎下先生: 周亮工(1612~ 1672), 明末清初文学家、篆 刻家、收藏家。

字元亮,又有陶庵、减斋、 缄斋、适园、栎园等别号, 学者称其为"栎园先生""栎 下先生"。

[2] 问道于盲: 比喻不明事理。

[3] 董狐:春秋时晋国的太史。周人辛有的后裔,世袭太史之职。亦称"史狐"。后称直笔记事的笔法为"董狐笔"。

[4] 昭代:政治清明的时代。旧时文人常用以美其本朝。 [5] 剞劂:雕刻用的曲刀和曲凿。后借指书籍的雕版。 [6] 俾:同"裨"。裨益,益处。 [7] 诱掖:引导扶植。

[8] 有苗格:格:来,至。 有苗格,有苗归附。《书·大 禹谟》:"七旬,有苗格。" 苗不服于舜,舜派禹去征讨。 苗民三旬接受征令,七旬归 附。

[9] 新亭客樵:李渔原名仙 侣,字谪凡,号天徒,后改 号笠翁。其著作上常署名新 亭客樵、随庵主人、觉世倬 官、湖上笠翁、伊园主人、 觉道人、笠道人等。

[10] 识:记。

谱

◎树法十八式 ◎叶法三十三式

◎夹叶及着色勾藤法二十九式 ◎诸家枯树法九式

◎诸家松、柏、柳树法十五式 ◎蕉桐花竹葭菼法十七式◎诸家叶树法五式 ◎诸家杂树法二十三式

画树起手四歧法[1]: 画山水必先画树,树 必先干, 干立加点则成茂 林, 增枝则为枯树。

下手数笔最难,务审 阴阳向背, 左右顾盼, 当 争当让,或繁处增繁,或 简而益简。

故古人作画, 千岩万 壑不难一挥而就,独于看 家本树大费经营。若作文 者先立间架, 间架既立, 润色何难。

当熟四歧,后观诸 法。四歧者,即画家所谓 石分三面, 树分四枝也。 然不曰"面"而曰"歧" 者,以见此法参伍变幻, 直若路之分歧。熟之, 则四歧之中, 面面有眼; 四歧之外,头头是道[2]。 千头万绪,皆由此出。

【注释】

[1] 四歧法:即画树下手的四 大关系。阴阳向背关系, 左 右顾盼关系,争与让的关系, 繁与简的关系。

[2] 头头是道:佛教术语。 指道无所不在。

【导读】

树木起手从树干画 起,树干由中间画起,不 要两条轮廓对称相继来 画, 先画一边, 画另一边 左右高低要错开, 错上或 错下, 忌讳笔起始和结束 点并列或相距不远, 起手 就要注意变化。

视频教学

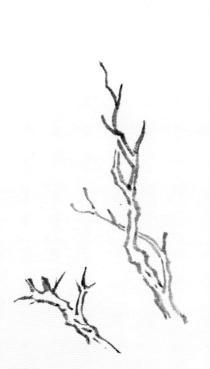

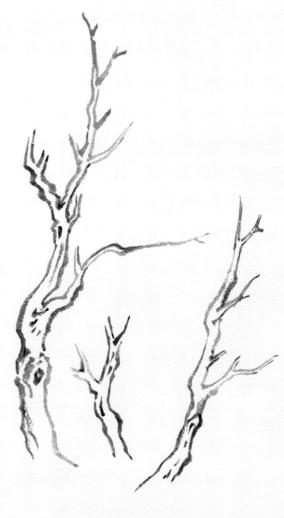

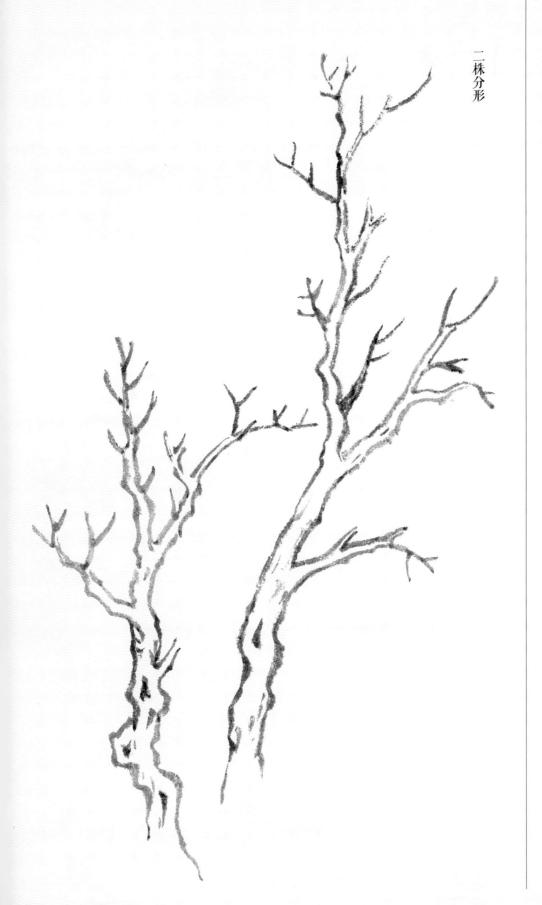

二株画法:

二株有两法,一大加小,是为^[1] 负老;一小加大,是为携幼。老树须婆娑多情,幼树须窈窕有致。如人之聚立,互相顾盼。

【注释】

[1] 是为: 称为。

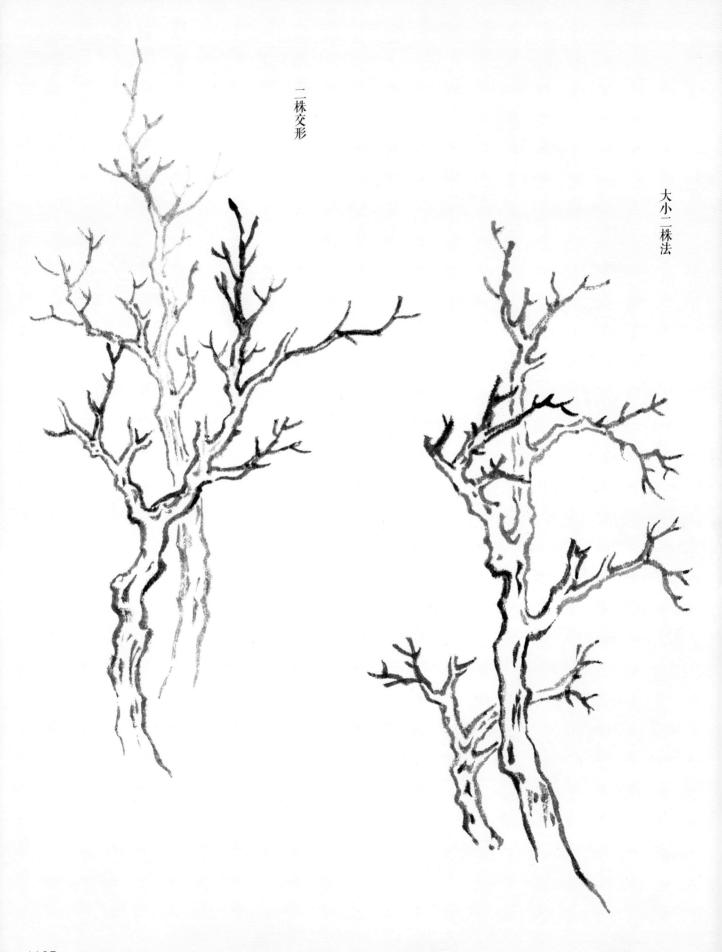

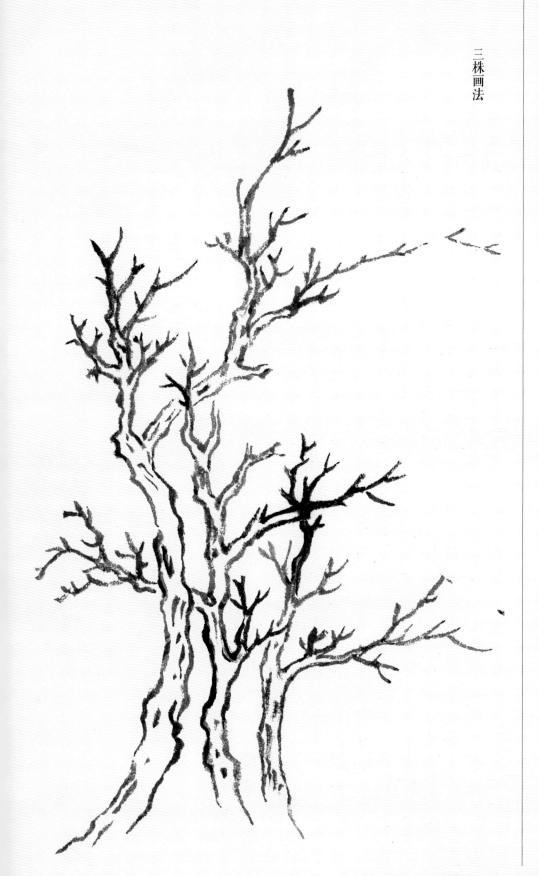

三株画法:

虽属雁行^[1],最忌根顶俱齐,状如束薪^[2],必须左右互让,穿插自然。

【注释】

[1] 雁行:排成一个行列。 鸿雁飞时整齐的行列。 [2] 束薪:捆绑在一起的木 柴。

【导读】

董其昌推崇和完善 的"南北宗论"有弊有 利、影响至今。"南北宗 论"的提出有其时代背景 和必要性, 而此论的盛行 归于后人的发挥和历史 的发展。董其昌绘画和理 论影响的利弊相当,总体 上还是进步的, 但后世对 其理论的发展的确对中 国绘画发展造成了不利 影响。《芥子园画传》山 水部分的图示、文字深受 "南宗"绘画的影响,但 是在画传中除了"南北分 宗"之外,似乎没有提到 董其昌,这是一个值得探 讨的现象。

【作者简介】

董其昌(1555~1636),明代书画家。字玄宰,号思白、香光居士,华亭(今上海松江)人,万历十七年(1589)进士,授翰林院编修,官至南京礼部尚书,卒后谥"文敏"。

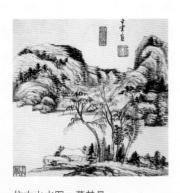

仿古山水图 董其昌 纸本 纵 23.8 厘米 横 23.8 厘米

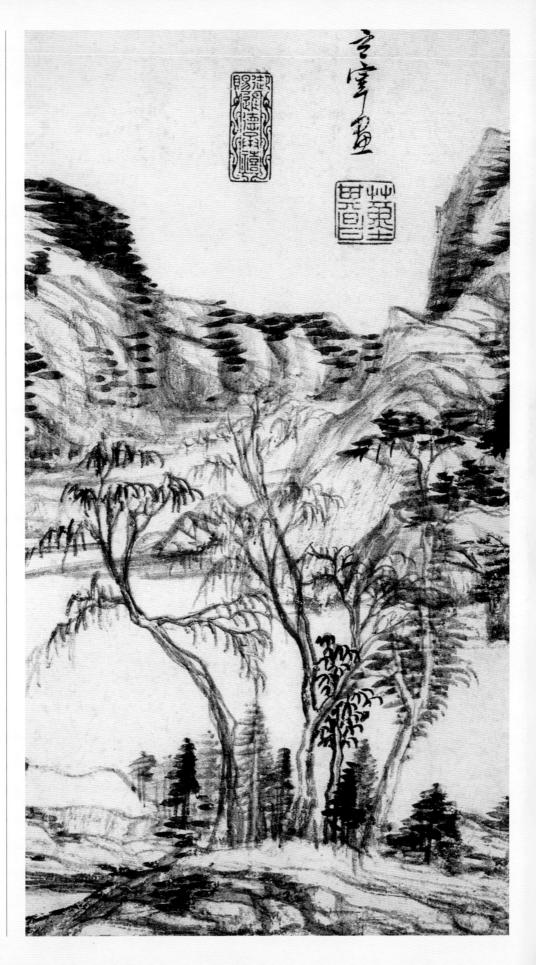

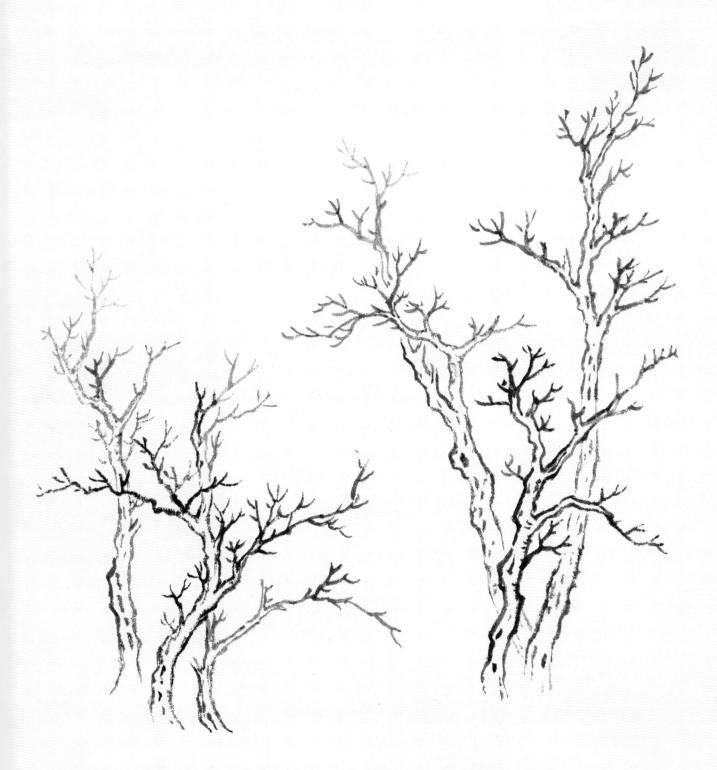

疏林远岫图 董其昌 纸本 墨笔 纵 98.7 厘米 横 38.6 厘米 天津博物馆藏

【作品解读】

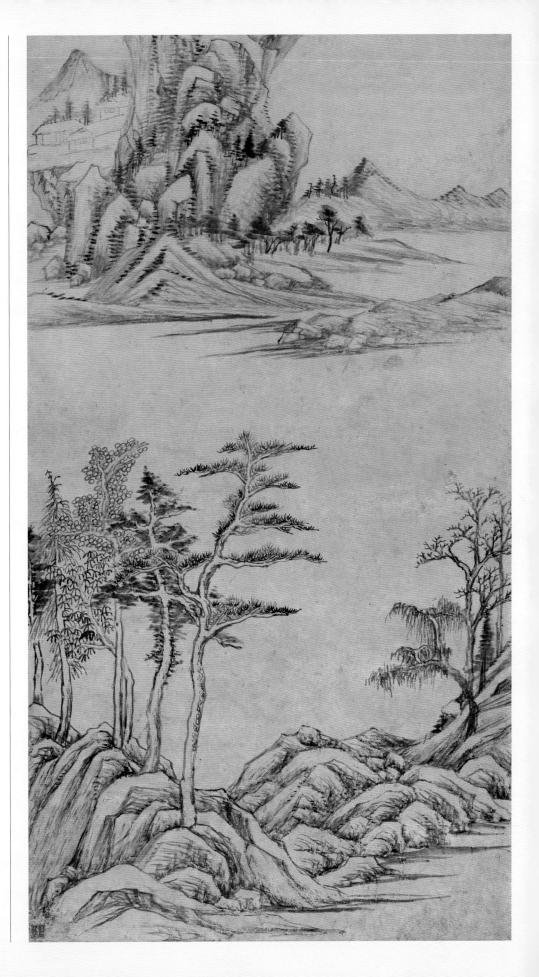

【原文】

五株画法:

不画四株竟作五株 者,以五株既熟,则千株 万株可以类推,交搭巧妙 在此转关^[1]。故古人多 作五株,而云林^[2]更^[3] 有《五株烟树图》。若四 株,则分三株而加一,加 两株而叠画即是,故不必 更立。

【注释】

[1] 转关: 起转折关联作用的部分。

[2] 云林: 倪瓒, 字云林。

[3] 更: 另外。

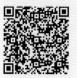

【导读】

董其昌"师古人"是 以自己的理解为主, 他的 墓古是加工和改造过的, 轻视技法注重"学问""逸 气"。董其昌的师古在内 容和形式上有很大局限 性。学习过程需要一板一 眼的"复制"精神,不能 亲身体验古人原汁原味 的技法,就谈不到创新。 "不拘泥古人"是针对创 作和创新而言,一定要把 学习、训练和创作、创新 严格地区分。不能充分地 理解古人的理论,不能自

如地实践古人的技法,就 谈不到"师古",何来"拘

泥"? 莫是龙《画说》云: "画之道,所谓宇宙在乎 手者,眼前无非生机。" 说明山水画是体现人与 自然万物关系的一种艺 术载体,这种理念也是董 其昌绘画所要表达的最 终理想和境界。董法将古 人山水风格样式对应自 然景象,分析后将二者对 比、修正,从中产生新的 意境,继而总结出所谓新 的山水风格。董其昌构图 严谨,甚至"刻意",缺 乏向外的延展之势, 气势 "局限于"画面。这与构 图模式有关, 导致各种势 互相抵消,虽"中庸"却 无整体气势。所以学董画 要分析原理, 以避免他过

于模式化的弊病。

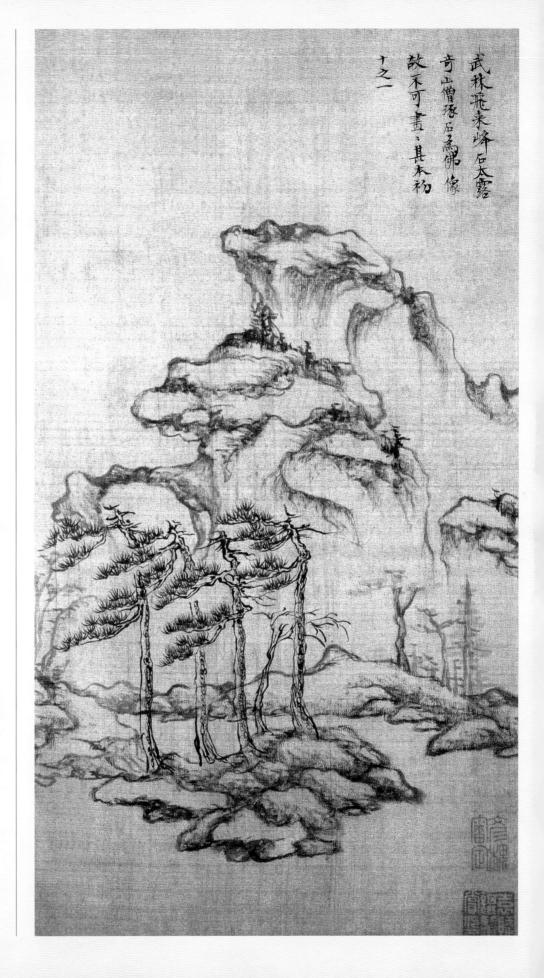

山水图册 董其昌 纵 98.7 厘米 横 38.6 厘米

【原文】

鹿角画法:

此法最有致, 官写秋 林,不杂他干。或以浓墨 加于众树之顶, 有如鸡群 之鹤也。

暨赭 [1] 杂点红叶。

丹砂)。暨:和,与。赭: 赭石。

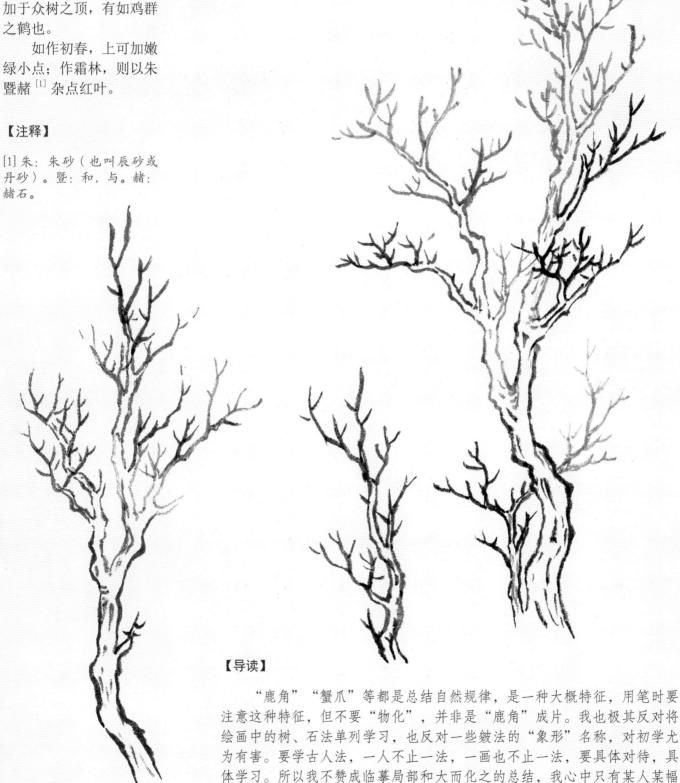

绘画中的山石树木风格,没有成法的限制。

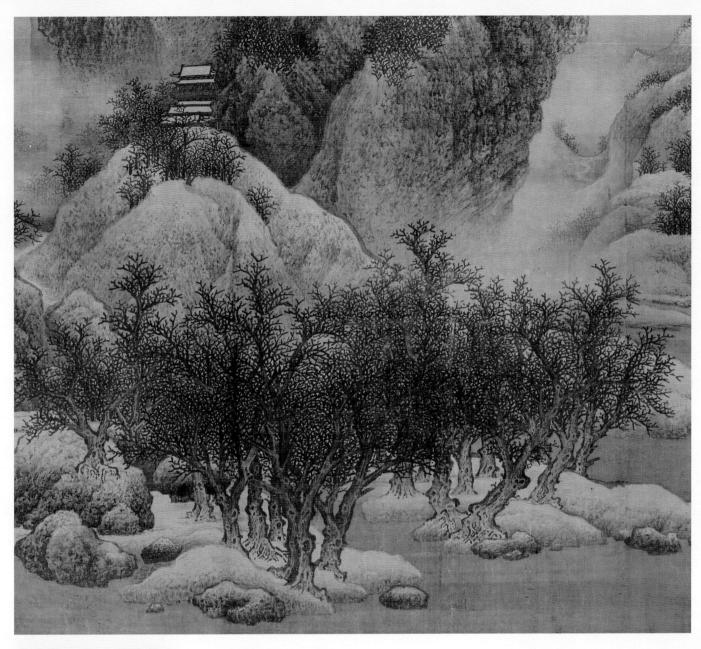

雪景寒林图 范宽 立轴 绢本 淡设色 纵 193.5 厘米 横 160.3 厘米 天津艺术博物馆藏

范宽(950~1032),宋代画家。又名中正,字中立,陕西华原(今陕西铜川耀州区)人。性疏野,嗜酒好道。擅画山水,为山水画"北宋三大家"之一。

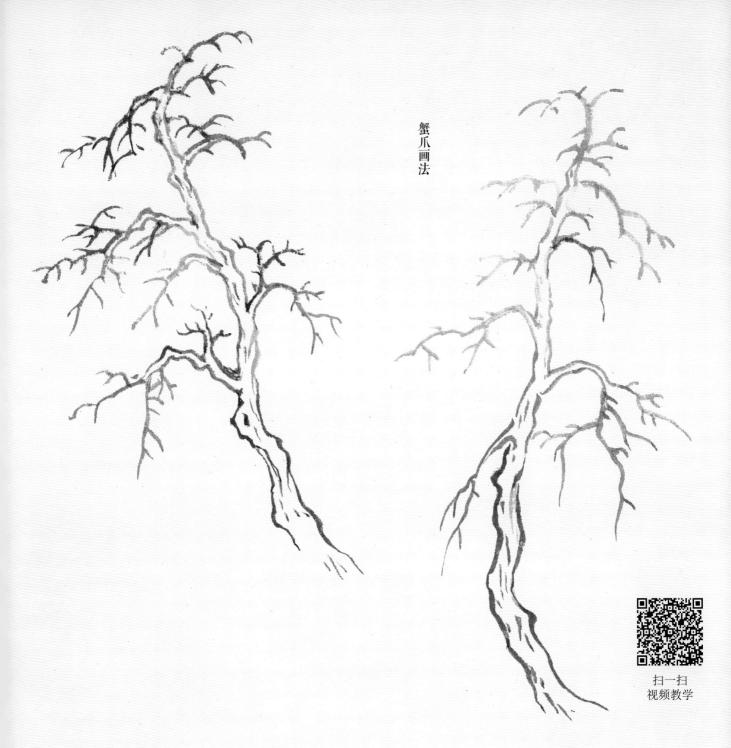

【导读】

李成《寒林平野图》,蟹爪树法是李成、郭熙一派的特点,这与其绘画的景物季节、意境韵律有关。但是绘画时不要刻意强化,要理解"蟹爪"是对自然景物的艺术总结,表达要符合规律不要真的当成"蟹爪"去画。某某皴、某某点都只是个名称,不要以名称引申其内在特点,其形态只要认真多画,自然熟练。内心不要有所谓"蟹爪""鹿角"的意识,要注重其在画面中的具体运用和组合特征。

【原文】

蟹爪画法:

必须锋芒毕露,如 书家所谓悬针者是。可配 荷叶皴,以笔法皆主犀利 也。

焦墨画之,再以淡墨 罩染,便成烟林。写向寒 山,四围墨晕,遂为珠树。

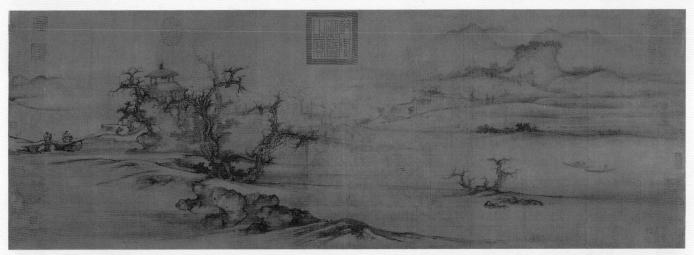

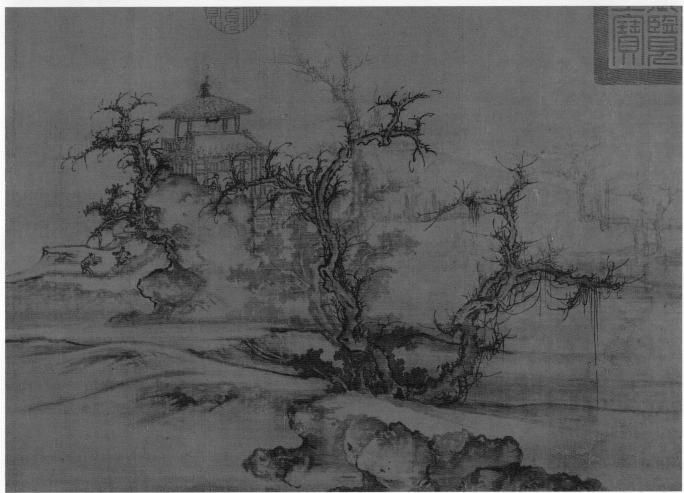

树色平远图(局部) 郭熙 手卷 绢本 墨笔 32.4厘米 横 104.8厘米 (美)大都会艺术博物馆藏

【作者简介】

见 155 页。

【作品解读】

本画卷为郭氏所擅长的秋山平远景色。表现深秋郊外的优美景象。开卷处为远山野水,次而出现坡陀老树,冈阜上筑有凉亭,正是文人雅士诗酒嘉会的理想佳处。画中点缀有拄杖的老人,携琴捧盒的仆夫,水面的小舟和飞翔的野凫,都渲染了浓郁的诗意。此图无款,卷后有元明诸家诗文题跋。

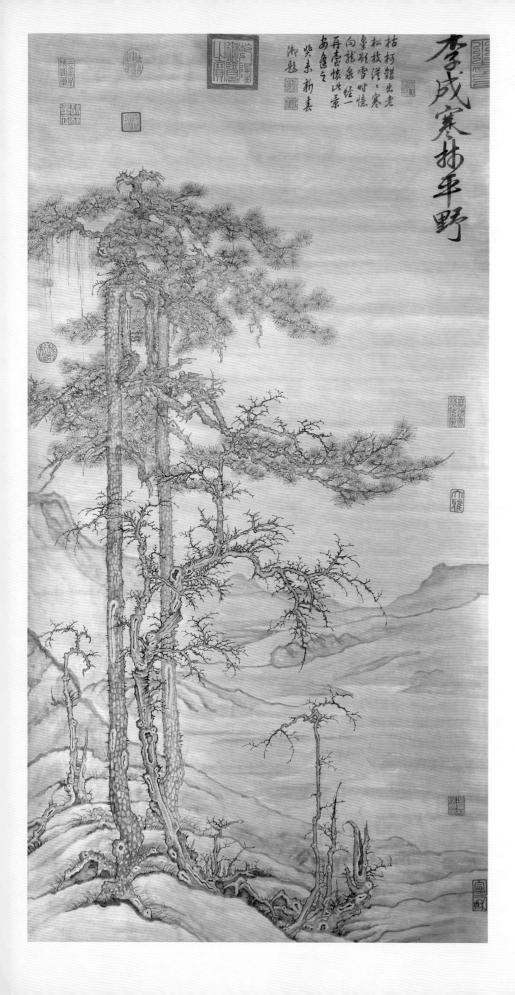

李成 (919~967), 五代 及北宋画家。字咸熙, 原籍 长安(今陕西西安), 先世 系唐宗室,祖父李鼎曾任苏 州刺史, 于五代时避乱迁家 营丘(今山东昌乐), 故又 称李成为李营丘。他博学多 才,胸有大志,但不得施展, 遂放意诗酒书画, 后醉死陈 州(今河南淮阳)客舍。擅 山水, 师承荆浩、关仝, 并 加以发展,多画郊野平远旷 阔之景。平远寒林, 画法简 练, 气象萧疏, 好用淡墨, 有"惜墨如金"之称;画山 石如卷动的云,后人称为"卷 云皴"。画寒林创"蟹爪" 法。对北宋的山水画的发展 有重大影响, 北宋时期被誉 为"古今第一"。存世作品 有《读碑窠石图》《寒林平 野图》《晴峦萧寺图》《茂 林远岫图》等。

临李成《寒林平野图》

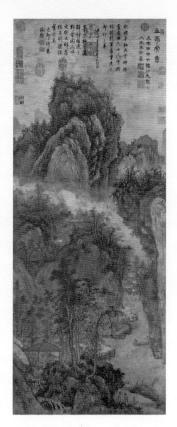

山亭文会图 王绂 立轴 纸本 纵 129.5 厘米 横 51.4 厘米 台北故宫博物院藏

【作品解读】

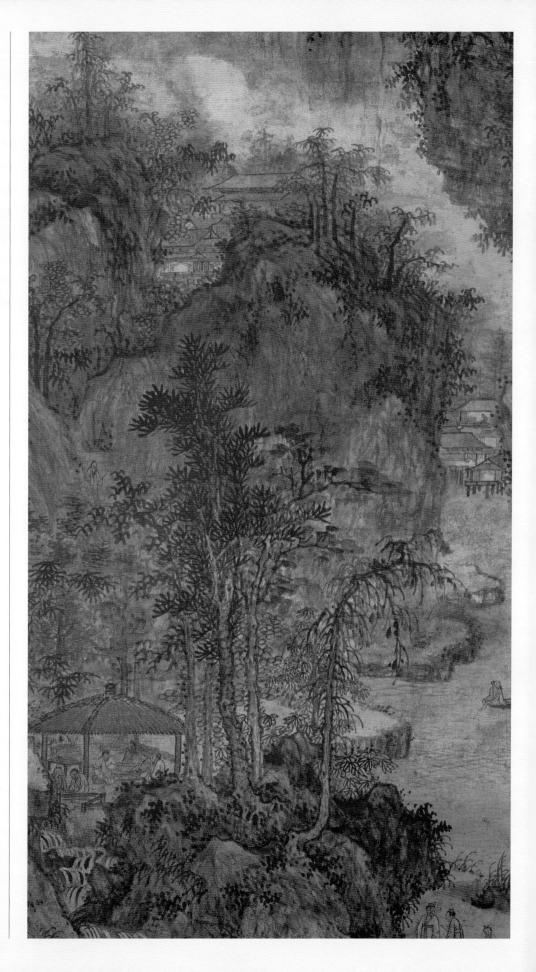

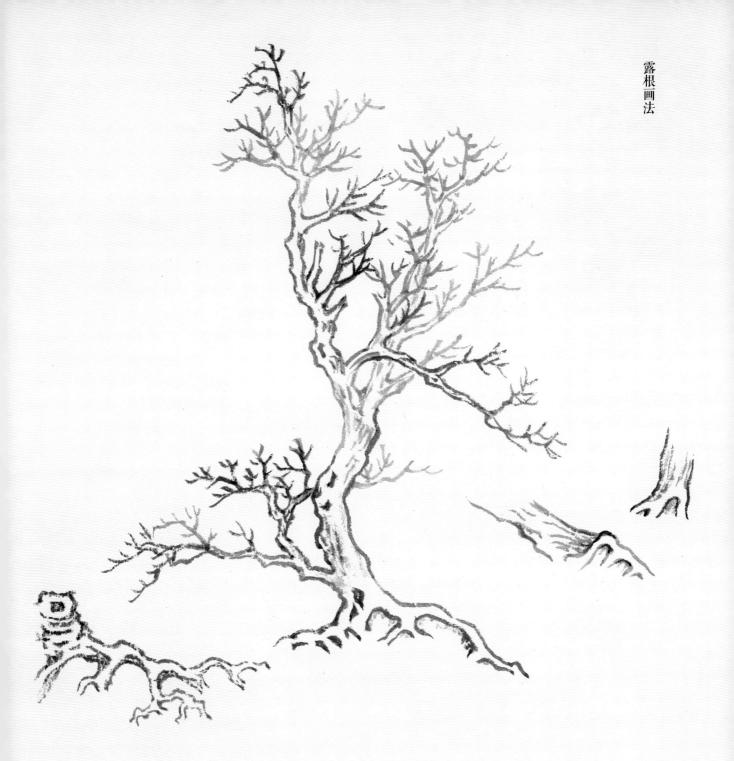

【原文】

露根画法:

树生于山腴土厚者,多藏根;若嵌石漱泉于悬崖千仞、铁壁万层之地,则含岈古树,每多露根,直若遗世仙人,清癯苍老,筋骨毕露,更足见奇耳。

若作杂树,一丛中间偶露一二,以破板直亦可,然必须审其树之悬瘿累节 者方妥。若尽为之,则又似锯齿钉耙,未为雅观。

【导读】

所谓"露根"多数都不是真露,根和土石接壤处都要渲染或皴擦,这是个细节,不可忽略,不然就是"裸根"而非露根了,也不符合自然规律。

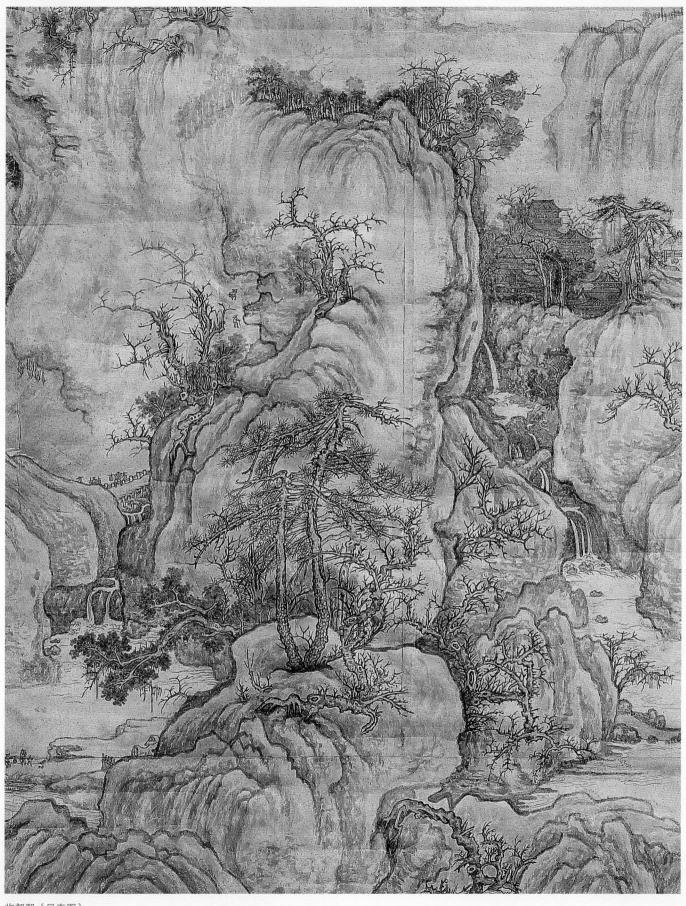

临郭熙《早春图》

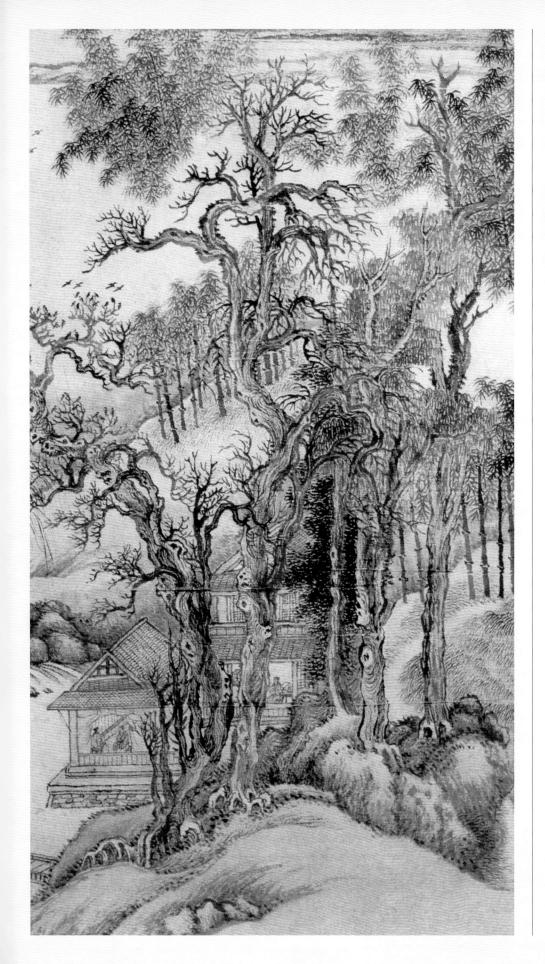

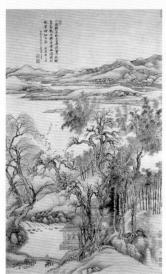

秋树昏鸦图 王翚 立轴 纸本 设色 纵 118 厘米 横 74 厘米 北京故宫博物院藏

王翚 (1632~1717), 清 初画家。宇石谷,号耕烟山 人、乌目山人、清晖主人, 常熟(今属江苏)人。王鉴 弟子。后转师王时敏,悉心 临摹历代名作,遂熟谙诸家 技法。与王时敏、王鉴、王 原祁合称"四王",加吴历、 恽寿平,亦称"清初六家"。 在清初画坛上居主流地位。 所作以仿古为多,功力深厚, 熔铸南北画派于一炉。弟子 很多, 称"虞山派", 以杨 晋较著名, 其影响一直延续 到近现代的山水画。传世作 品有《仿曹云西山水图》《平 林散牧》《桃花源图》《重 江叠嶂图》《元人高韵图》 和《康熙南巡图》等。

【作品解读】

此图画山峦连绵起伏, 洲渚溪面沉静,黄昏时分, 成群乌鸦归林栖息。房屋楼 阁,掩映于林间。用笔苍老 劲秀,画风清丽,为画家晚 年面貌。

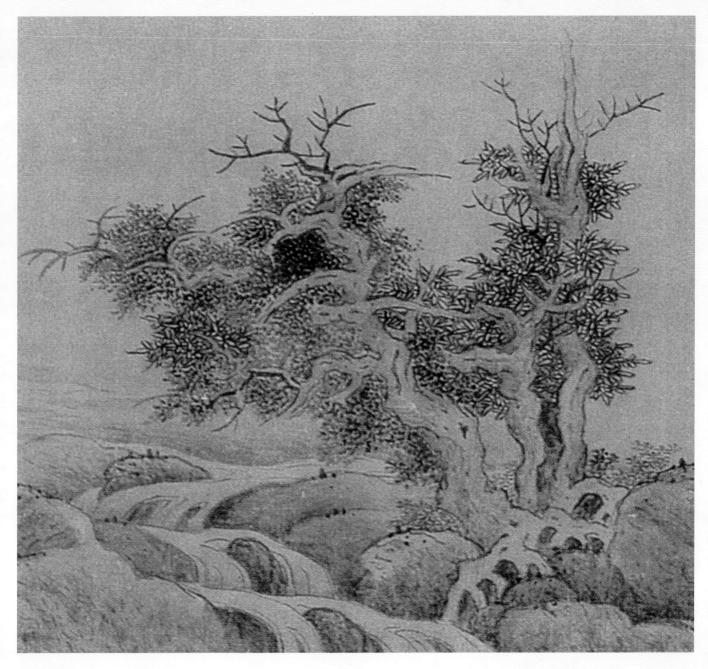

云林同调图(局部) 禹之鼎 长卷 绢本 设色 纵 35.8 厘米 横 191.4 厘米 浙江省博物馆藏

【札记】

扫一扫 视频教学

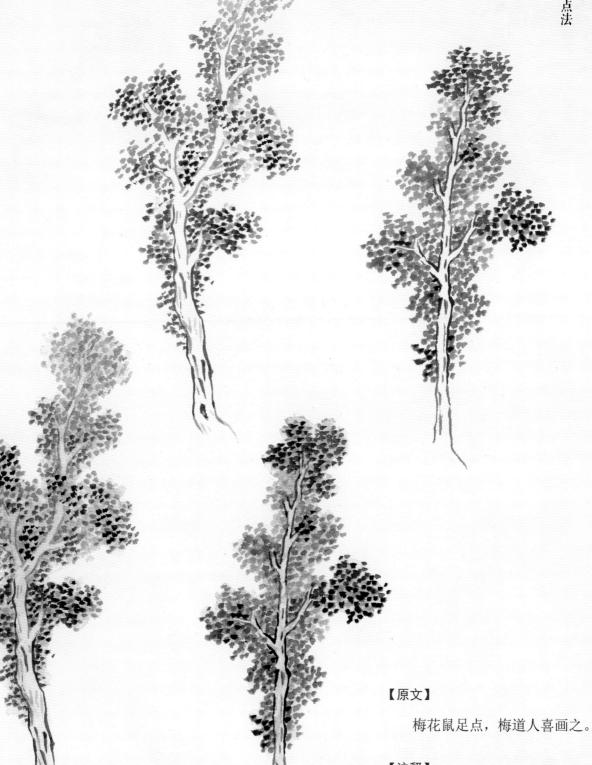

【注释】

梅道人: 吴镇, 性情孤僻, 志行高洁。 家园周围, 遍种梅花。自号梅花道人、 梅花和尚、梅道人、梅沙弥。

草亭诗意图卷 吴镇 纸本 水墨 (美)波士顿美术馆藏

吴镇(1280~1354),元代画家。字仲圭,号梅花道人,尝署梅道人。浙江嘉兴人。 早年在村塾教书,后从柳天骥研习"天人性命之学",遂隐居,以卖卜为生。

擅画山水、墨竹。山水师法董源、巨然,兼取马远、夏圭,干湿笔互用,尤擅带湿点苔。水墨苍莽,淋漓雄厚。喜作渔父图,有清旷野逸之趣。墨竹宗文同,格调简率遒劲。与黄公望、倪瓒、王蒙合称"元四家"。精书法,工诗文。

存世作品有《渔父图》《双松平远图》《洞庭渔隐图》等。

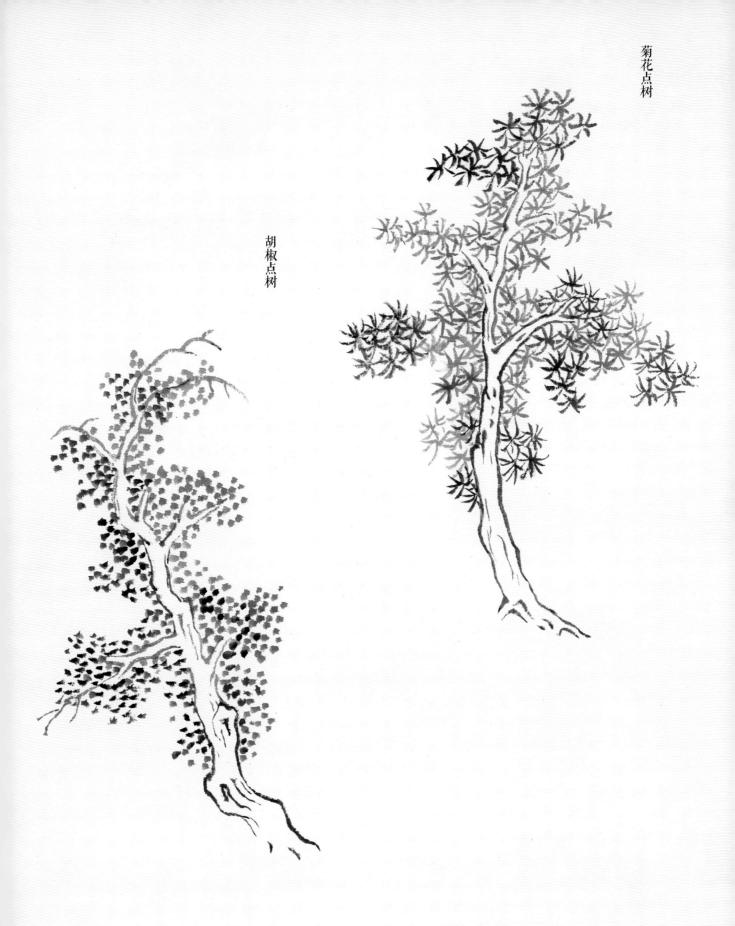

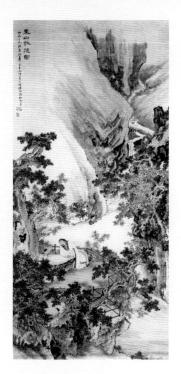

东山报捷图 苏六朋 立轴 纸本 设色 纵 238 厘米 横 117 厘米 广州美术馆藏

苏六朋(1798~?), 清代画家。字忱琴,号怎道 人,别署罗浮道人,广东 德人。善人物、山水。画人 物师法元人和清代著名画家 類慎。多以社会现实生活为 题材,生动逼真。

【作品解读】

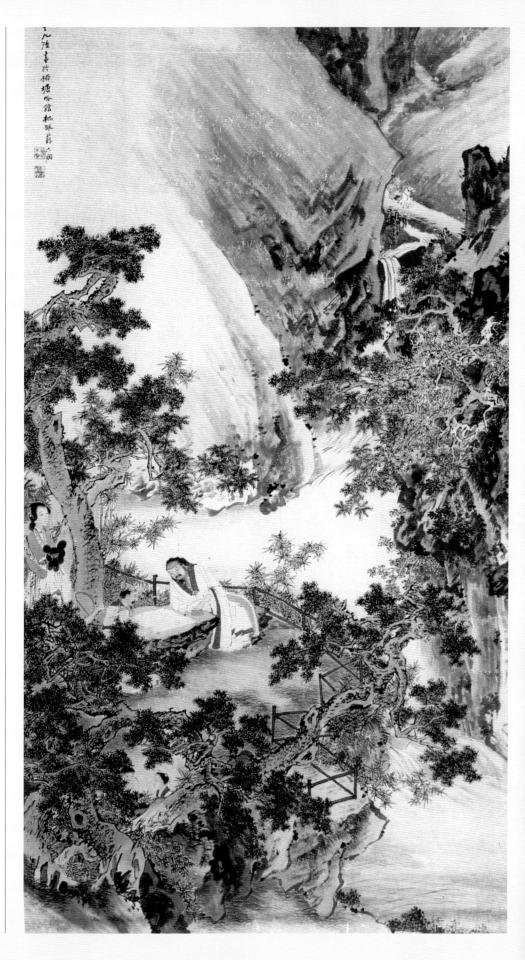

方薰,(1756~1799),清代画家。字兰坻,一字懒儒,号兰士,又号兰如、兰生、樗畬生、长青,石门(今浙江崇德)人。善画山水、人物、花鸟、草虫,晚年好作梅竹、松石,亦工诗文、篆刻。著有《山静居稿》《山静论画》二卷行世。

 映花书屋图
 方薰

 立轴
 纸本
 设色

 纵 126 厘米
 横 34.2 厘米

 北京故宮博物院藏

【作品解读】

水面宽阔,平坡缓崖上杂树葱郁,闲庭书屋静谧幽 雅。用笔精细工整。

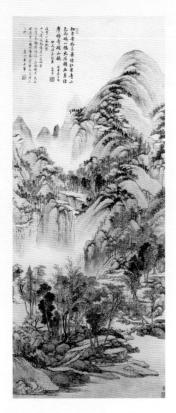

虞山枫林图 王翚 立轴 纸本 设色 纵 146.2 厘米 横 61.7 厘米 北京故宫博物院藏

【作品解读】

山峦叠翠,屋舍茅棚深 藏其间,气势宏大。

【作者简介】

见 120 页。

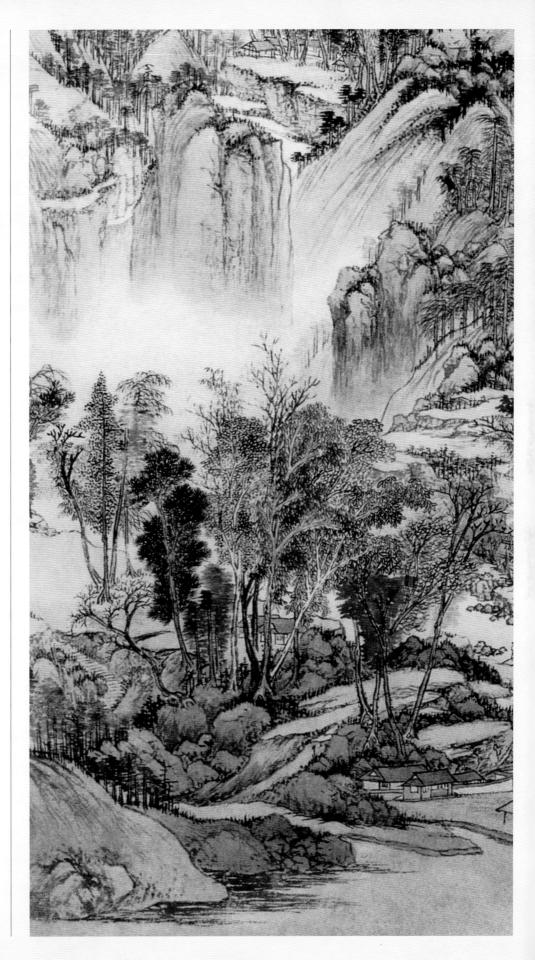

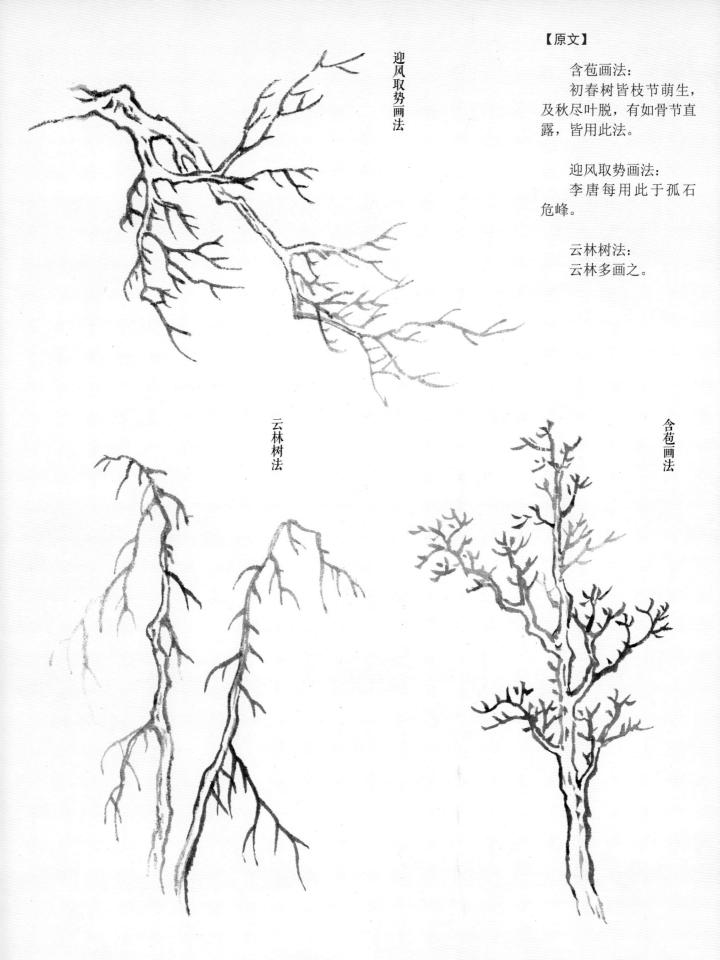

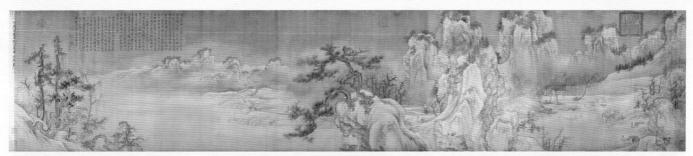

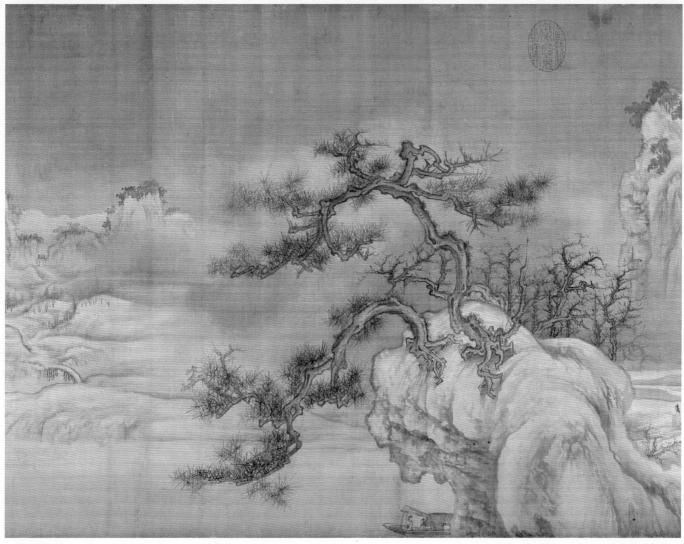

渔村小雪图(局部) 王诜 手卷 绢本 设色 纵 44.4 厘米 横 219.7 厘米 北京故宫博物院藏

王诜(约1048~约1104), 北宋画家。字晋卿, 祖籍太原, 生于开封, 为宋开国功臣王全斌之后, 娶英宗女, 官驸马都尉。能文, 性喜书画, 家筑宝绘堂, 收藏书画名迹甚富。与苏轼、黄庭坚等交游, 后因受苏轼牵连一度遭贬逐。他擅画山水, 师法李成, 又能作设色山水, 不古不今, 自成一家。

【作品解读】

此画把雪后渔村的清幽景象展现得淋漓尽致。画家在水墨山水中适当融入了金碧重彩设色,以泥金及蛤粉勾染山岭树木,表现出雪后阳光闪耀的效果,显得十分和谐。行笔尖利,墨法秀润,画风清丽,显示出王诜的独特艺术风貌。

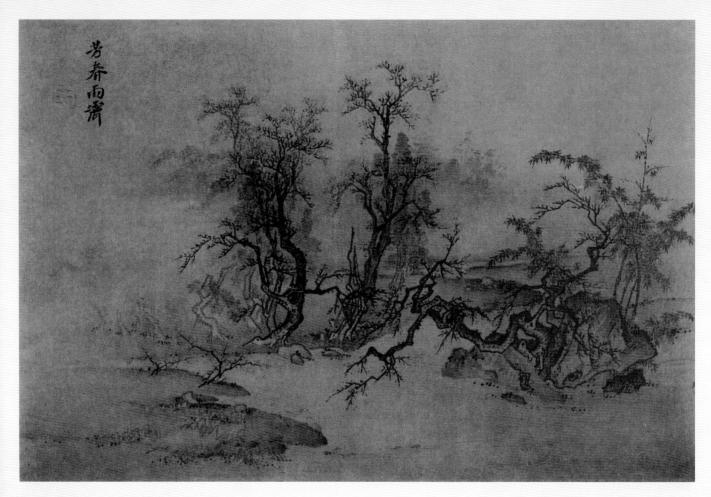

马麟,生卒年不详,南宋画家。原籍河中(今山西永济),南渡后三代居钱塘,遂为钱塘(今浙江杭州)人。世荣孙,远子。父马远为光、宁两朝画院待诏,独步一时。麟传家学,工画人物、山水、花鸟。

芳春雨霁图 马麟 轴 绢本 浅设色 纵 27.5 厘米 横 41.6 厘米 台北故宫博物院藏

【导读】

倪瓒多画之,实为董其昌、四王多画之。倪瓒之法叶和小枝向下,但大势向上。此图示画法严格来说像董其昌惯用树枝由上而下的走势,也可以理解为对"蟹爪"的一种强化变体。到及明、清人已经惯用此法,多表现枝多叶少之树木,或枯树,既是自然现象也是画面节奏的变化。参看134页恽向《秋林平远图》中的枯树表达最为清晰。

【札记】

容膝斋图 倪瓒 立轴 纸本 水墨 纵 74.4 厘米 横 35.5 厘米 台北故宫博物院藏

见170页。

【作品解读】

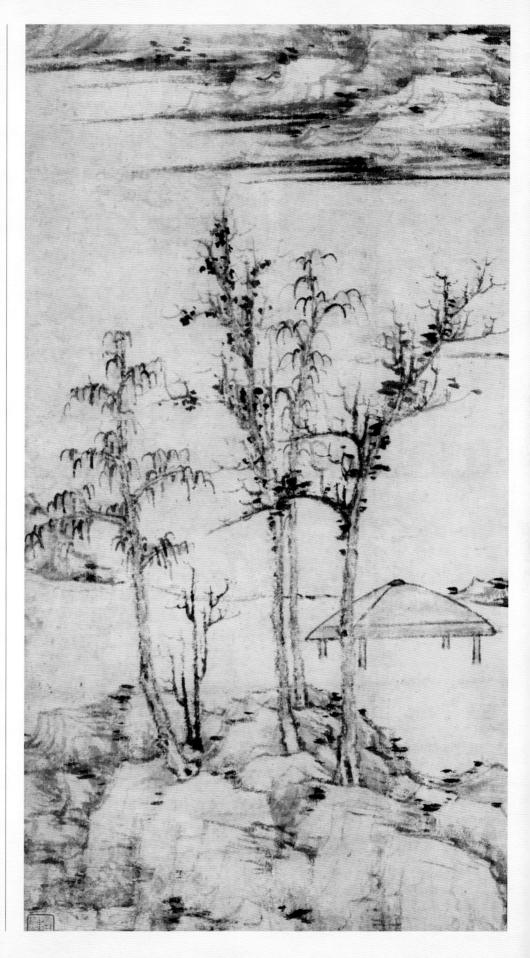

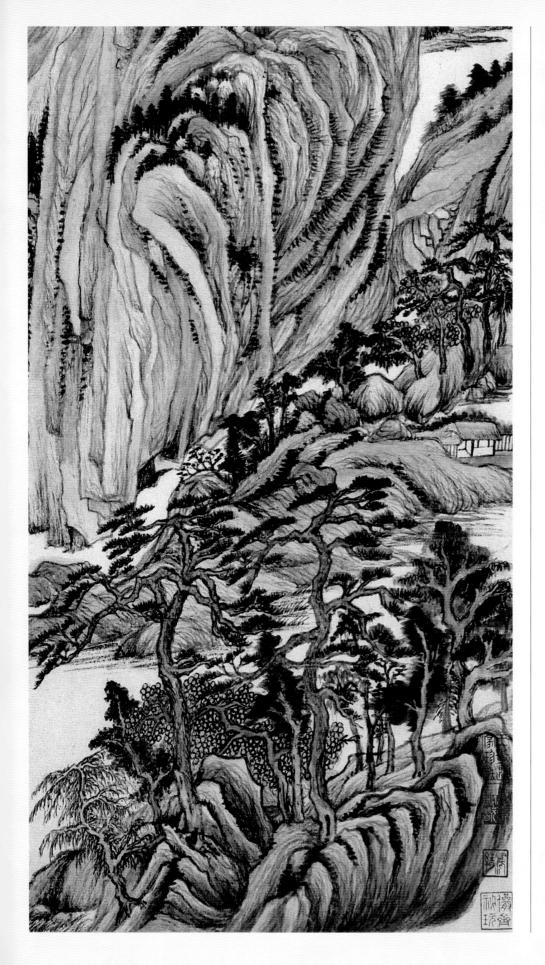

仿古山水图 董其昌 册页 纸本 水墨 设色 (美)堪萨斯市纳尔逊・艾京斯艺 术博物馆藏

【作品解读】

青绿山水图 王鉴 卷 纸本 设色 纵 23 厘米 横 198.7 厘米 北京故宫博物院藏

【作品解读】

师法元代赵孟頫和黄公望笔意, 山石主要用披麻皴, 浑厚秀润。设色艳丽明朗, 颇具特色。

秋林平远图 恽向 立轴 纸本 墨笔 纵 148.8 厘米 横 61.5 厘米 上海博物馆藏

【作品解读】

临徐枋《高峰突兀》(局部)

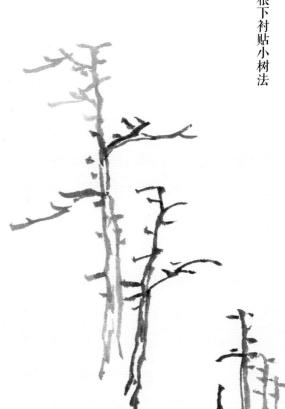

【导读】

此法与128页"云林树法"都有调节 画面节奏的作用,用"疏"去应对"密", 或用"深"去应对"浅"。

【导读】

此表现形式形成较晚,约元末明初, 小树已经符号化,强调点醒和占位的作用, 不拘于形体。

山水花卉图之一 文嘉 册页 纸本 墨笔 纵 34.5 厘米 横 41.5 厘米 广东省博物馆藏

【作品解读】

画中群山绕湖,近处矶石突出湖岸,水榭、茅舍掩映于丛林间。有两老者于永榭倚栏谈论,情绪亢奋,静中见动。对岸重岭叠峦,淡勾浓点,有萧疏之气。用笔粗放豪迈,意境清远。之二写石坡上树木交立、下临永波,沙渚上芦荻飘逸,一高士坐于舟中,仰观对岸之云山景色,境界清旷。画山石用披麻皴,点苔稠密,有倪瓒笔意。

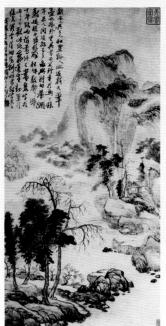

溪山飞瀑图 吴又和 立轴 纸本 墨笔 纵 97.1 厘米 横 49.6 厘米 天津艺术博物馆藏

吴又和,生卒年不详, 约活动于康熙年间。安徽歙 县人。书画皆清绝,石涛极 为称赞,尤工画山水。

【作品解读】

山居图(局部) 钱选 卷 纸本 设色 纵 26.5 厘米 横 111.6 厘米 北京故宫博物院藏

钱选(约1239~1299),宋末元初画家。字舜举,号王潭、霄川翁,家有习懒斋,因号习懒翁,湖州(今属浙江)人。南宋景定间乡贡进士。南宋亡,自谓"耻作黄金奴",甘心"老作画师头雪白",隐于绘事,以终其身。善画人物、花鸟、蔬果和山水。创作力求摆脱南宋画院习尚,主张参酌北宋、五代及唐人之法。人品和画品称誉当时。精音律之学,小楷亦有法,也能诗。传世作品有《浮玉山居图》《桃枝松鼠图》。

【作品解读】

此卷中部绘群峰突起,山下绿树成林,环抱茅舍。房前竹篱围绕,一犬吠其旁。门外绿水平堤,两人荡小舟,一篙师持杆撑船,唤渡者肩负以待。图的右侧水平如镜,左侧野桥断岸。一人骑马偕童过桥,对岸碧山红叶,长松高耸,村落隐隐可见。卷末自题诗一首,表达了作者隐于绘事、绝意仕途的思想。全图用笔工整,设色古雅,风格秀逸。既有李思训、赵伯骕青绿山水的工丽,又有文人画的恬静。

任熊 (1823 ~ 1857),清代画家。字谓长,号湘浦,浙江萧山人。凡人物、山水、花鸟、虫鱼、走兽,俱擅胜扬,尤工神仙佛道。笔法圆劲,形象奇古夸张,衣褶银勾铁画,得陈洪绶精髓,而别开生面,与任薰、任颐合称"三任";加任预,也称"四任"。又与朱熊、张熊合称"沪上三熊"。传世作品有《女仙图》《四红图》《人物图》等。

【札记】

范湖草堂图(局部) 任熊 长卷 绢本 设色 纵 35.8 厘米 横 705.4 厘米 上海博物馆藏

隔岸望山图(局部) 赵衷卷 纸本 墨笔 纵 30 厘米 横 50.1 厘米 北京故宫博物院藏

【作品解读】

此图为《张观等五家集绘卷》之一。近岸画坡石高树,参差错落,一人坐平坡上隔江遥望烟云笼罩的远山。坡前湖面宽阔浩渺,意境清幽。近树用笔精工细致,生动写实。对岸远山以简率的笔墨轻勾淡染,远树点笔为形,概括取象,给人以旷远迷离之感。人物形象虽小,造型却生动准确。全图用笔秀润,墨色淡雅。

【札记】

【原文】

点叶法:

点叶、勾叶,不复 分明某家用某点,某树用 某圈者,以前后各树中俱 载有古人点法。点法虽不 同,然随笔所至,于无意 中相似者亦复不少,当神 而明之,不可死守成法。

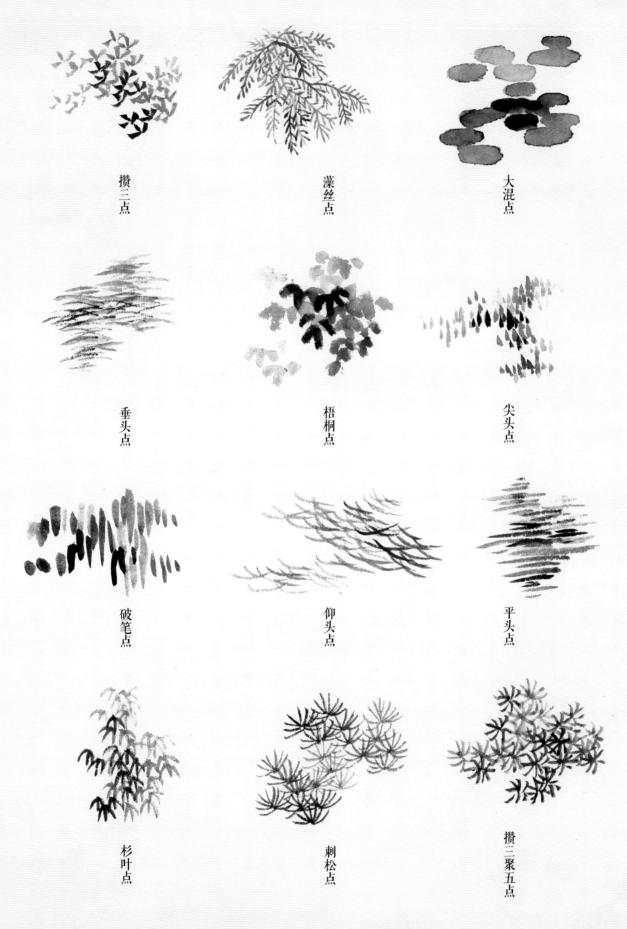

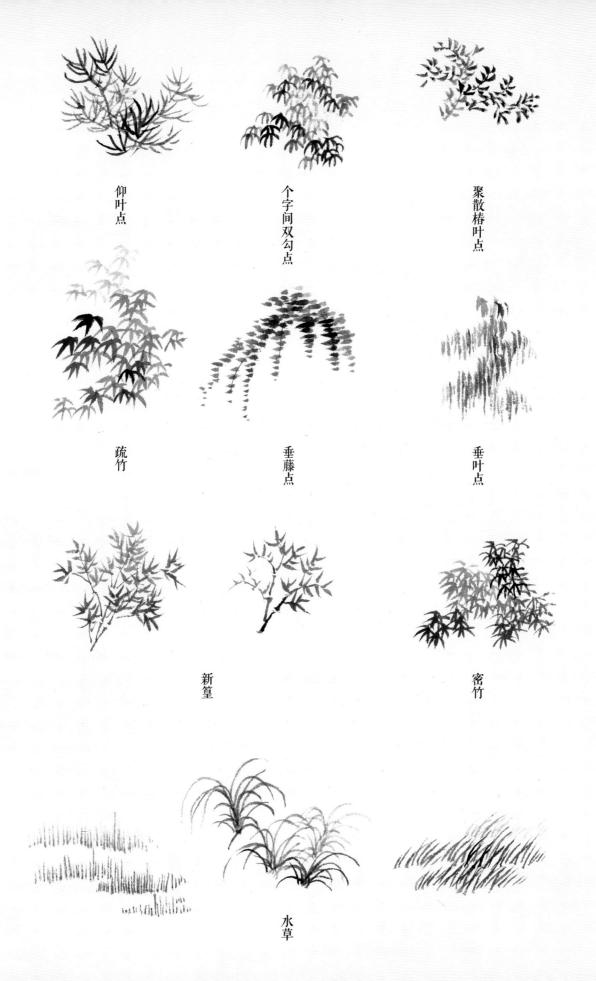

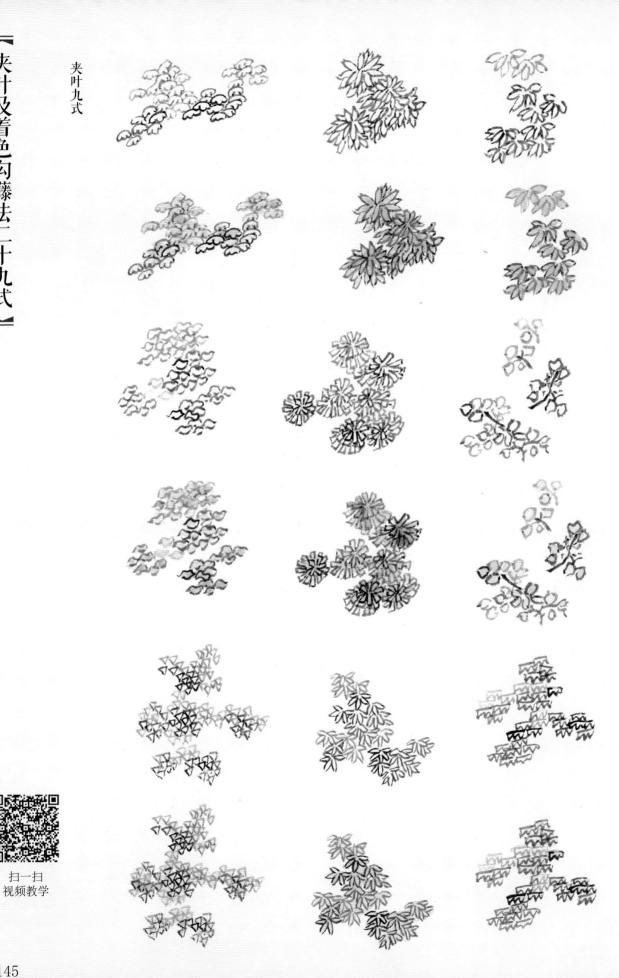

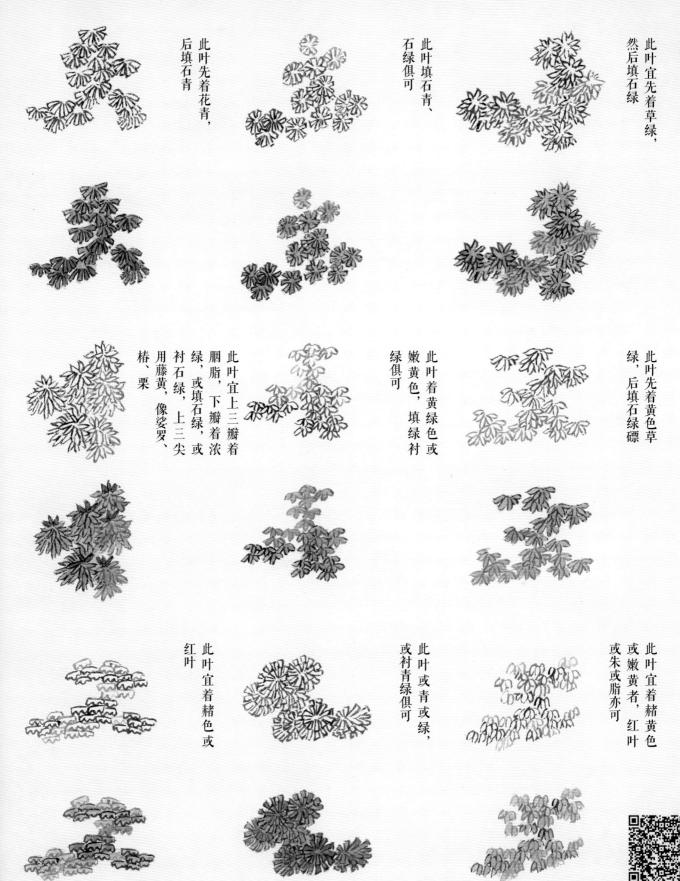

扫一扫 视频教学

俱可 此叶着青、

绿色

可 成朱或脂俱此枫叶, 宜秋景

嫩黄此叶宜着嫩绿或

亦可 或着草绿, 不填 此叶宜填石绿,

绿,反衬此桐叶,

或着草

反衬石绿

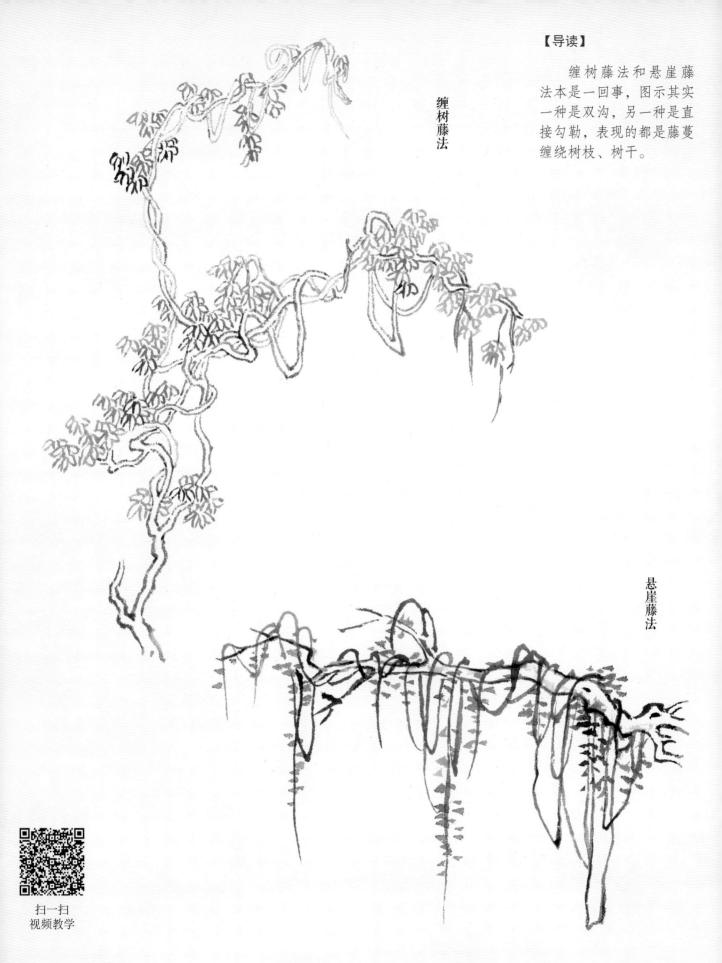

采薇图 李唐 手卷 绢本 淡设色 纵 27 厘米 横 90 厘米 北京故宫博物院藏

李唐(1066~约1150), 北宋末南宋初画家。字晞古, 河阳三城(今河南孟县)人。 初以卖画为生,徽宗国之居的, (1100~1125)补入。南渡后流亡至临安(今村下。 有渡后流亡至临安(今村下。 村州),经太尉邵熙院待成, 经成忠郎衔任画山水, 等"。亦善画牛。与宋阳 对后世影响很大。 对后世影响很大。

【作品解读】

【导读】

《采薇图》是临水横式近景的经典画作,其水法、皴法、树法、人物皆为后世范,在后世许多相近题材的画作中都能找到这幅画的影子。最显著的是唐寅的绘画程式,有很多地方受这幅画和李唐另一幅名作《濠梁秋水图》的影响。参看台北故宫博物院藏唐寅《溪山渔隐图》。

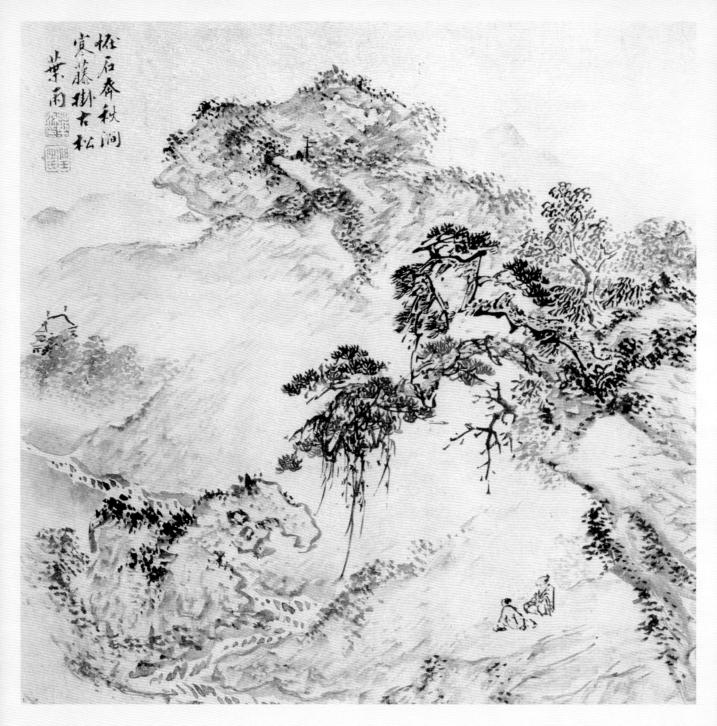

图中山峦夹翠,树木繁茂,溪水潺流,苍松下两人坐于坡岸,远观林间山水,神态悠然自得。自题"怪石奔秋涧,寒藤挂六松"。整幅图用笔粗简,意境清旷。

山水图 叶雨 合册 金笺 设色 纵 26.3 厘米 横 30.3 厘米 常熟市博物馆藏

【作者简介】

叶雨, 生卒年不详, 活动于明末清初。字润之, 擅 画山水。

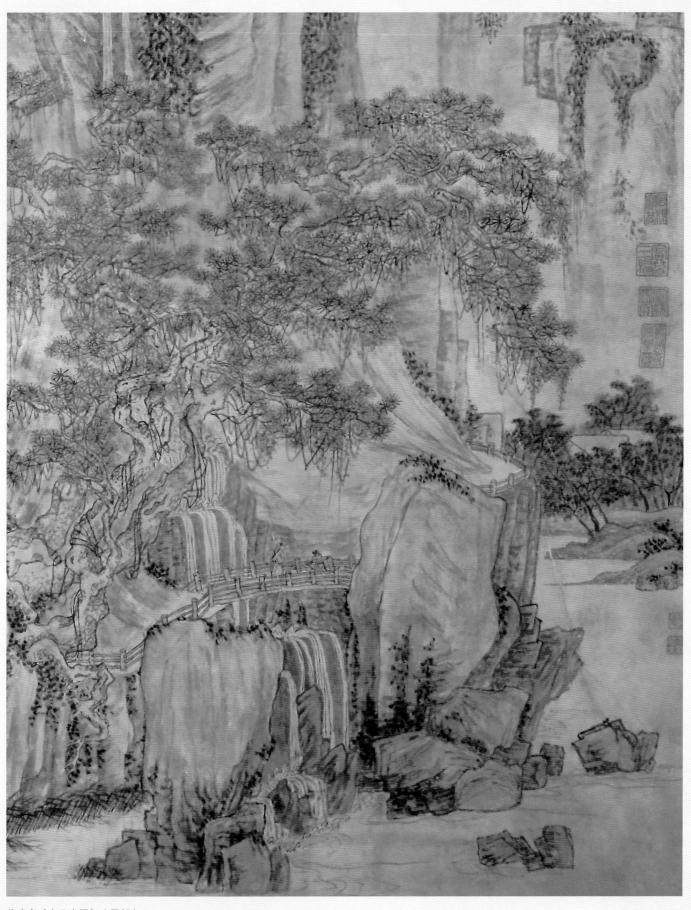

临唐寅《女几山图》(局部)

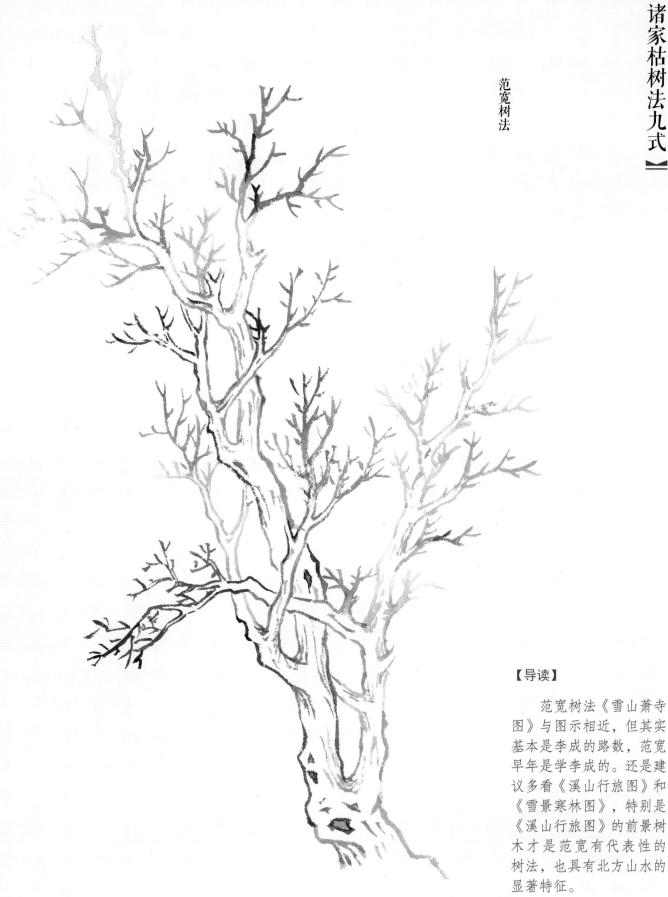

雪山萧寺图 范宽 立轴 绢本 淡设色 纵 182.4 厘米 横 108.2 厘米 台北故宫博物院藏

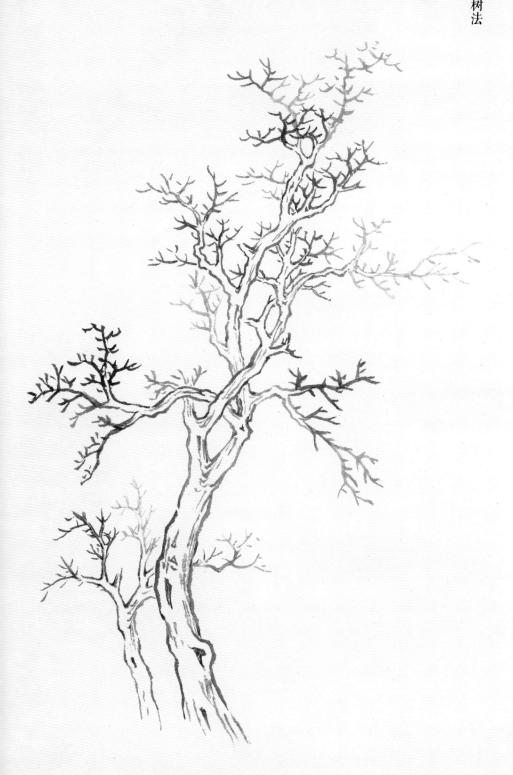

图示局限画传原作, 与《早春图》的风格有差 异,这在书中是常见问 题,我会一一解释。这里 有个细节与前页范宽树 法一并说明,在宋画山水 中, 树的枝干基本都是 双勾,只有末端极细者, 才直接勾勒。这是我临摹 宋山水画的一点体会, 所 以学者在临摹时要注意, 否则你会发现枝干的比 例和风格总是不合适。拿 《雪景寒林图》来说,如 果树梢和远树直接勾勒, 线条比例就会失调,后面 的色彩关系也会较深,看 似可以直接勾勒, 但其实 中前景几乎全部是双勾 的,包括最小的枝也大部 分是双勾。

《早春图》的树可以 参考李成《寒林平野图》。 只不过后者的树放大了 许多,细节丰富了许多, 但在《早春图》中只要注 意观察,有意识地丰富细 节就能画出原作的意思。 有很多人觉得《寒林平 野图》是或接近"工笔" 画,其实在唐宋并没有这 些"工"或"写"的严格 区别, 山水画的含义也比 后世广泛, 山水基本可以 涵盖所有题材。画家也是 各种题材兼顾,而且没有 不画山水的。

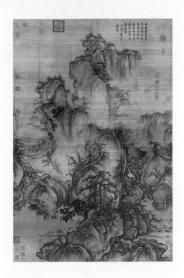

早春图 郭熙 立轴 绢本 淡设色 纵 158.3 厘米 横 108.1 厘米 台北故宫博物院藏

郭 熙(约 1000~约 1090),北宋画家、绘画理论家。字淳夫,河阳温县(今河南孟县东)人。

早年信奉道教,游于方外,以画闻名。熙宁元年召入画院,后任翰林待诏直长。 山水师法李成,山石创为状如卷云的皴笔,后人称为"卷云皴"。

【作品解读】

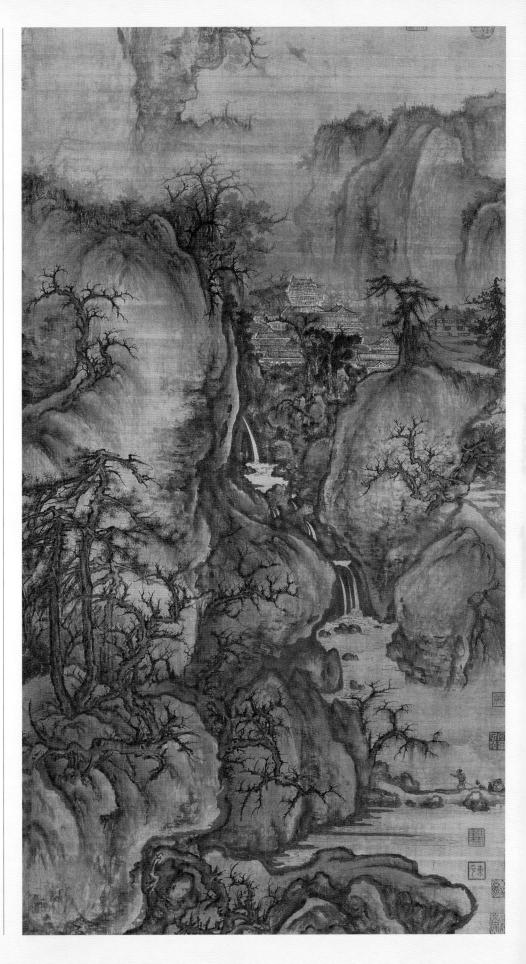

【原文】

王维树法多用双勾, 即藤梢树杪亦丝毫不苟, 后信世昌亦为之。

【作者简介】

王维 (701~761), 唐代 诗人、画家。字摩诘, 原籍 太原祁(今山西祁县), 其 父迁蒲州(今山西永济), 遂为河东人。玄宗开元五年 (717) 进士,与弟缙并以词 学知名。后官至尚书右丞, 世称"王右丞"。晚年归隐 蓝田辋川, 购居宋之间"蓝 田别墅"。尝于清源寺壁上 画《辋川图》, 笔力雄壮。 北宋苏轼称他"诗中有画, 画中有诗"。明董其昌推崇 为"南宗之祖",认为"文 人之画, 自王右丞始"。传 世画作有《雪溪图》《孟浩 然马上吟诗图》《雪山图》 等。著有《王右丞集》。

【导读】

王维画真迹不存,流 传之《辋川图》皆为后世 临摹,与图示内容无法吻 合,故选后世名作代之, 供参考。

临沈周《庐山高图》(局部)

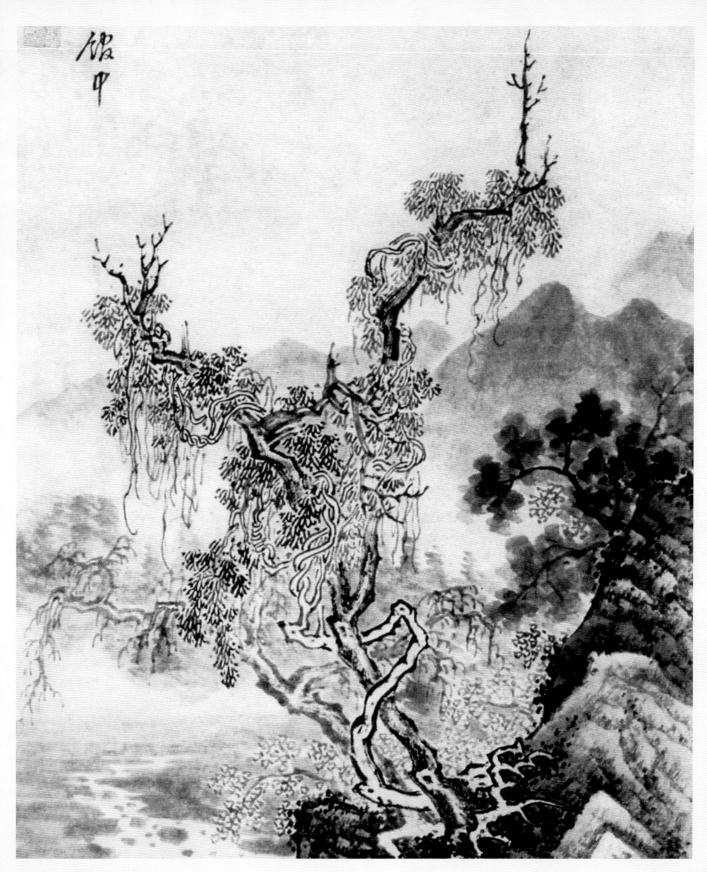

碧溪垂钓图(局部) 米万钟 立轴 纸本 墨笔 纵 124 厘米 横 46.3 厘 香港虛白斋藏

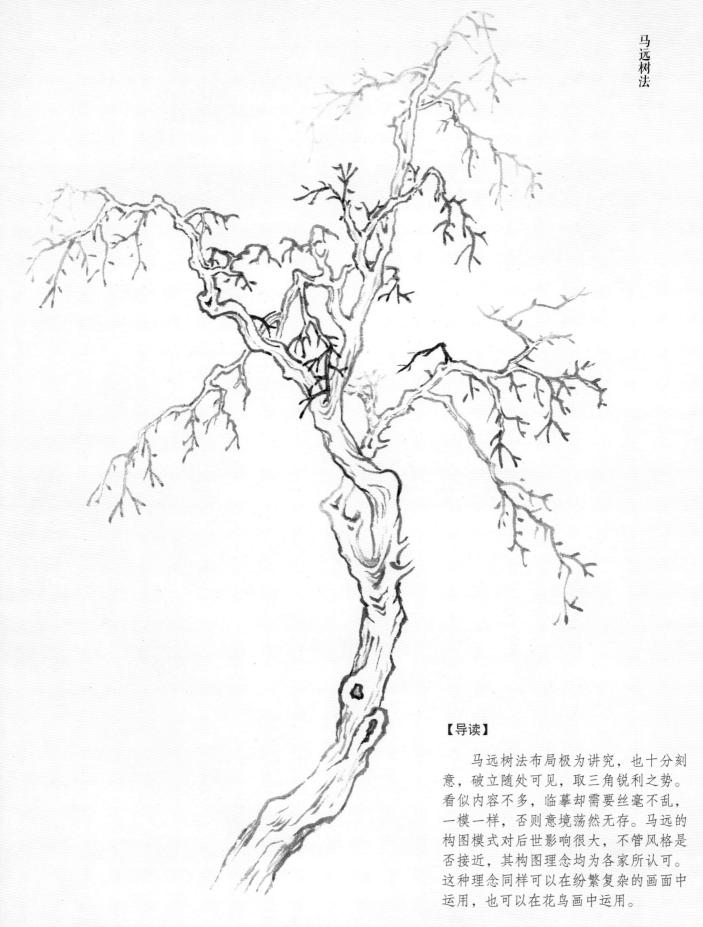

传世作品有《水图》《华 灯侍宴图》《梅石溪凫图》 和《踏歌图》。

【作品解读】

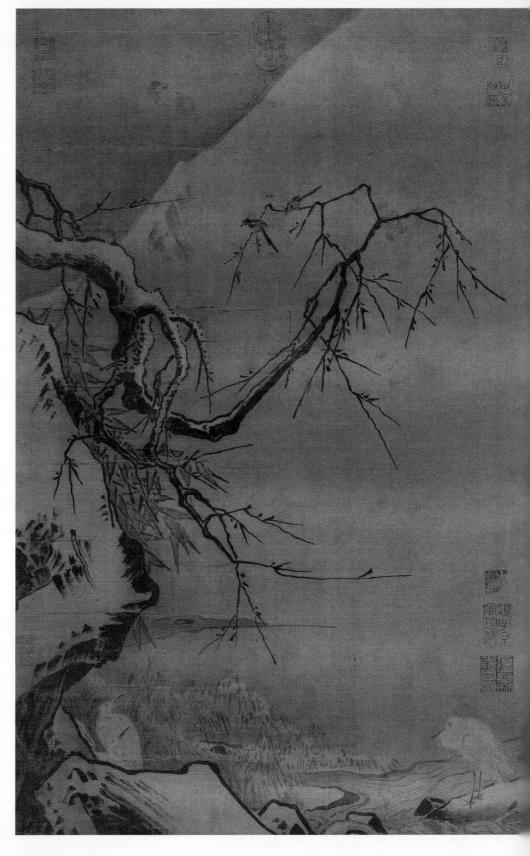

雪滩双鹭图 马远 立轴 绢本 淡设色 纵 60 厘米 横 38 厘米 台北故宫博物院藏

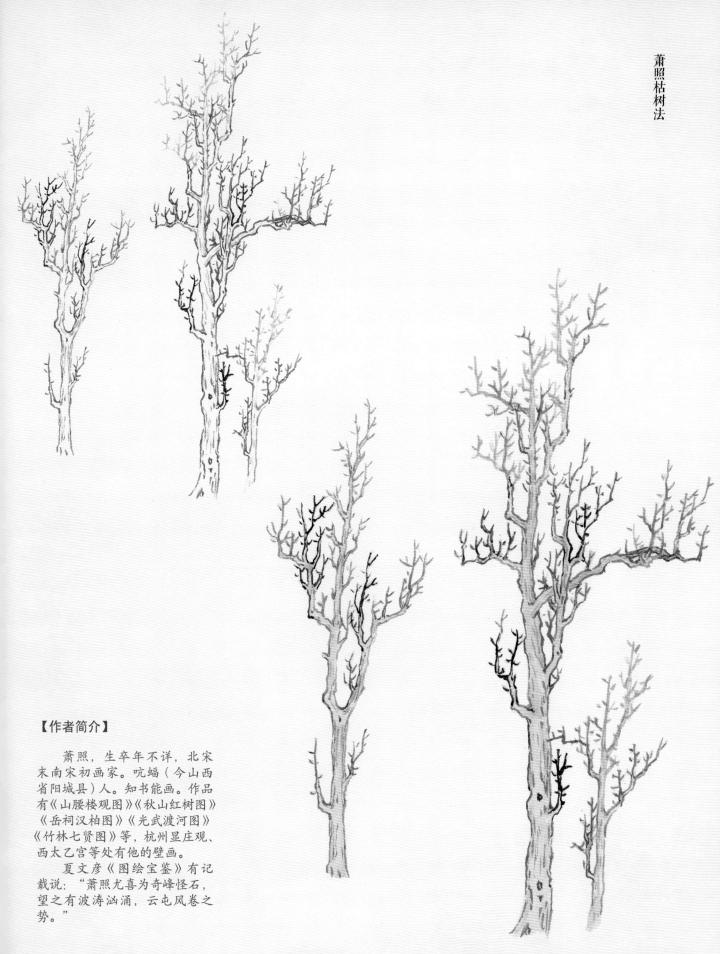

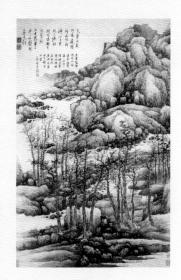

木叶丹黄图 龚贤 立轴 纸本 墨笔 上海博物馆藏

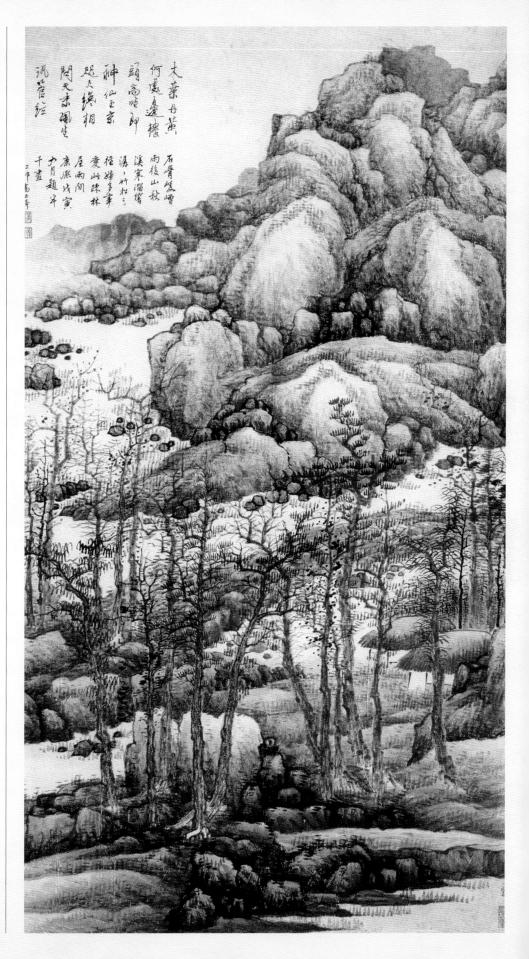

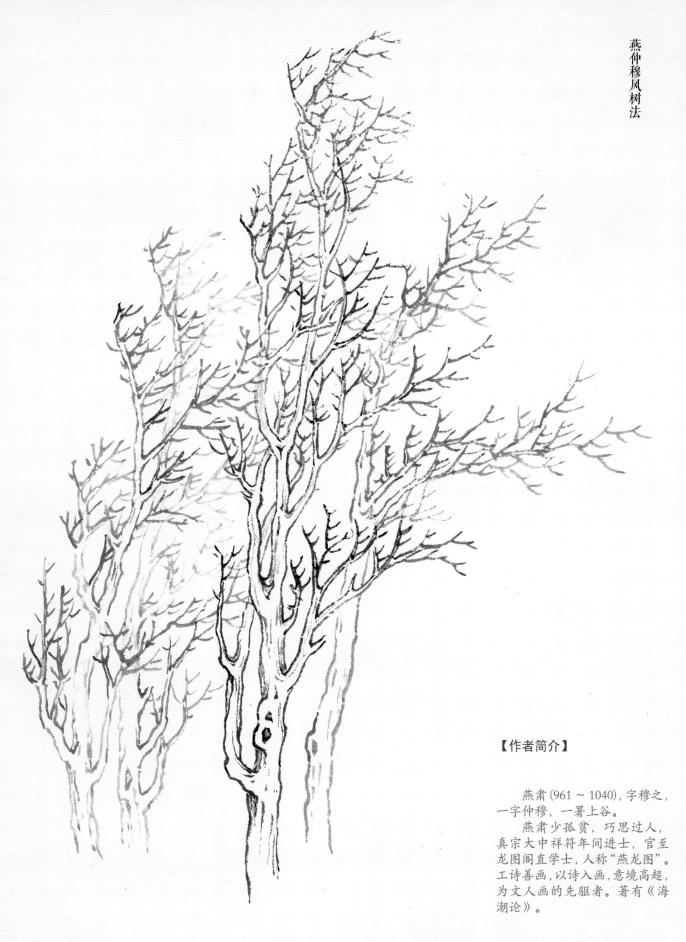

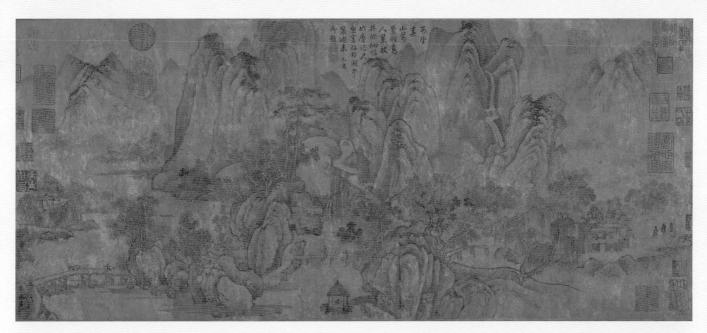

春山图 燕肃 长卷 纸本 墨笔 纵 47.3 厘米 横 115.6 厘米 北京故宫博物院藏

该图是一幅画在纸本的水墨全景山水,春山耸秀,溪流板桥,竹篱村舍,高松垂柳和高士在山水中寻幽访胜的刻画,处处都流露出对林泉之乐的向往,具有浓郁的诗情,生拙凝重的笔墨和山水造型,又与一般职业画家迥异,带有早期士大夫的形迹。

柯九思(1290~1343), 字敬仲,号丹丘、丹丘生、 五云阁吏,台州仙居(今浙 江仙居县)人。江浙行省儒 学提举柯谦(1251~1319) 之子。大德元年(1297), 随父迁居钱塘(今杭州)。 自幼爱好书画,聪颖绝伦, 被视为神童。

柯九思博学能诗文;善 书,四体八法俱能起雅去俗。 素有诗、书、画三绝之称。 绘画以"神似"著称,擅画 竹,并受赵孟頫影响,主张 以书入画,曾自云: "写干 用篆法, 枝用草书法, 写叶 用八分,或用鲁公撇笔法, 木石用折钗股、屋漏痕之遗 意。"柯九思书法于欧阳询 笔法之外融入魏晋人之韵, 结体严整,字体恬和雅逸, 雄浑厚重中见挺拔之秀气, 深受赵孟頫崇尚晋人书法观 的影响。行楷是其所长, 存 世书迹有《老人星赋》《读 诛蚊赋诗》《重题兰亭独孤 本》等。

枯木新篁图 柯九思

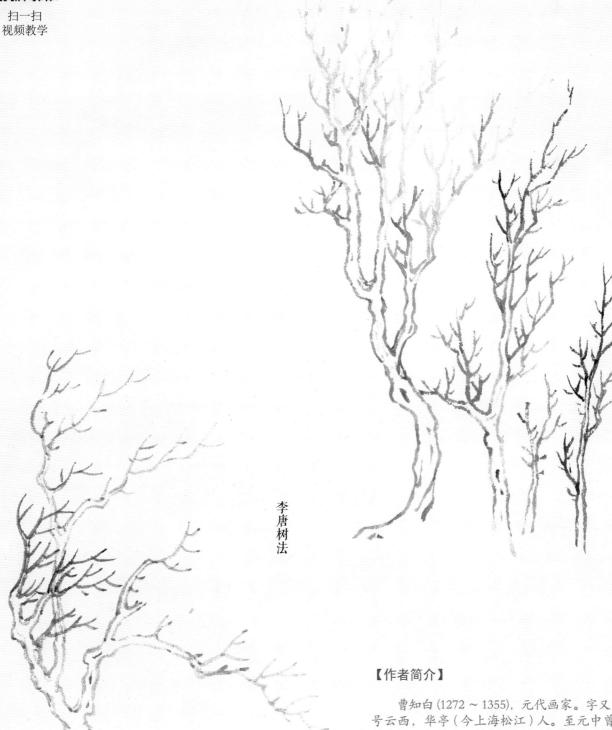

曹知白(1272~1355), 元代画家。字又玄、贞素, 号云西,华亭(今上海松江)人。至元中曾任昆山县 教谕,不久辞去。与倪瓒、顾瑛同为太湖一带著名文 人。家筑园池, 闻名一时,

"所蓄书数千百卷, 法书墨迹数十百卷。" 善画 山水, 受赵孟頫影响, 而趋向李成、郭熙, 也吸取董 源、巨然, 笔墨疏秀清润, 后期作品, 用干笔皴擦, 情味变为简淡, 当时为黄公望、倪瓒所推重。传世作 品有《群山霁图》《溪山泛艇图》《双松图》等。

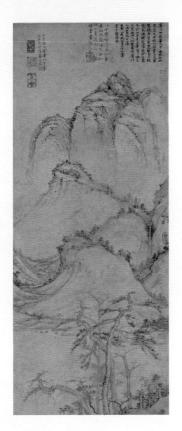

疏松幽岫图 曹知白 立轴 纸本 墨笔 纵 74.5 厘米 横 27.8 厘米 北京故宫博物院藏

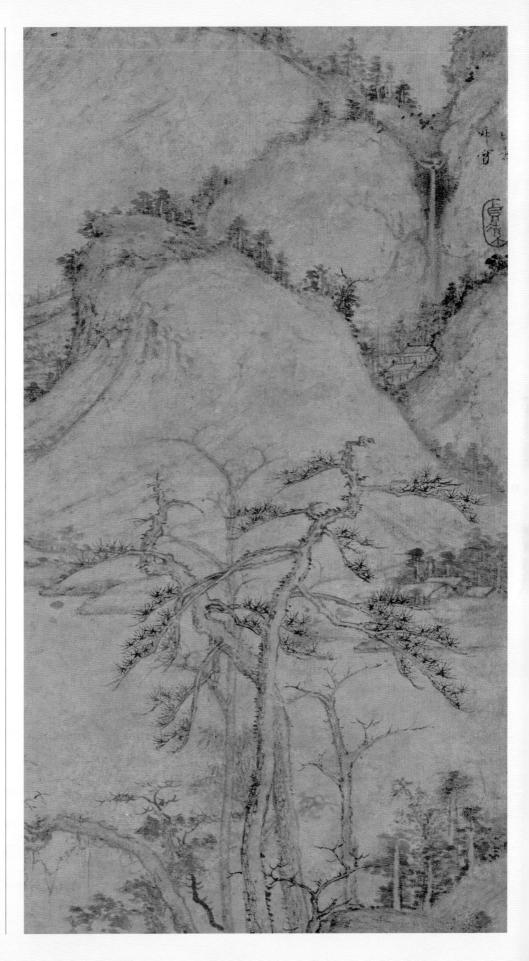

倪瓒(约1306~1374), 元末书画家、诗人。初名埏, 字元镇,号云林子、幻霞子、 荆蛮民、经锄隐者等, 无锡 (今属江苏)人。

擅画水墨山水, 宗法董 源,参以荆浩、关仝技法, 用笔方折,创"折带皴"写 山石, 画树木则兼师法李 成。所作多取材于太湖一带 景色, 疏林坡岸, 浅水遥岑, 意境清远萧疏,自谓"逸笔 草草, 不求形似"。用笔轻 而松, 燥笔多, 润笔少, 墨 色简淡, 却厚重清温, 无纤 细浮薄之感,能以淡墨简笔, 有神地笼罩住整个画面,识 者谓其"天真幽淡,似嫩实

这种"简中寓繁"的风 格, 对明清文人水墨山水画 影响颇大。后人把他和黄公 望、吴镇、王蒙合称为"元 四家"。传世作品有《杜陵 诗意图》《狮子林图》《渔 庄秋霁图》《六君子图》等。

【导读】

《六君子图》是我最 喜欢的山水作品之一, 倪 瓒的树法不好表现,观察 我临摹的六君子图与临 摹的芥子园图示会发现, 他画的树看似简洁, 其实 并非一次或两次就完成 的。图示只是稿子,要完 成必须以干笔反复勾勒, 最后用淡墨晕染,绘画痕 迹若隐若现, 最终天然一 体。此法强调要用做好的 半熟纸,在偏生的纸上是 出不来效果的。还有要谨 记,临摹倪瓒的风格,勾 勒皴擦笔头要锐利, 但笔 头的含水量要低, 其滋润 的效果在于染和墨色的 清淡和墨色的丰富程度。

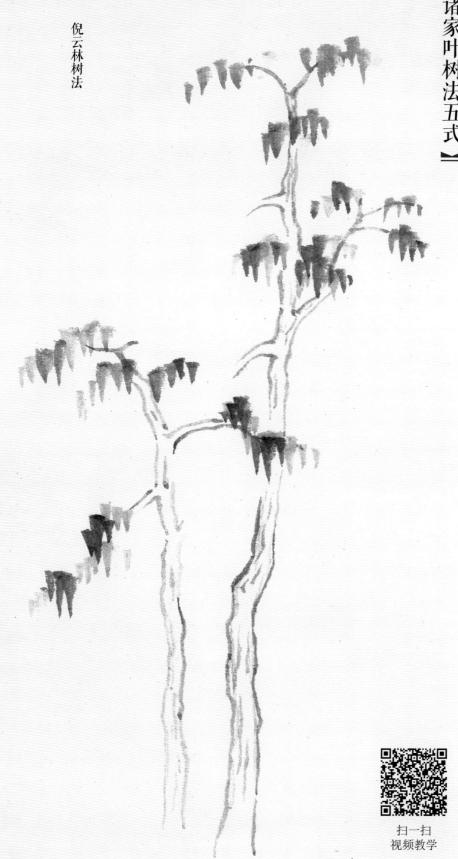

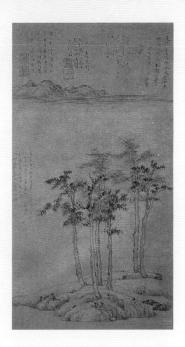

六君子图 倪瓒 立轴 纸本 墨笔 纵 64.3 厘米 横 46.6 厘米 上海博物馆藏

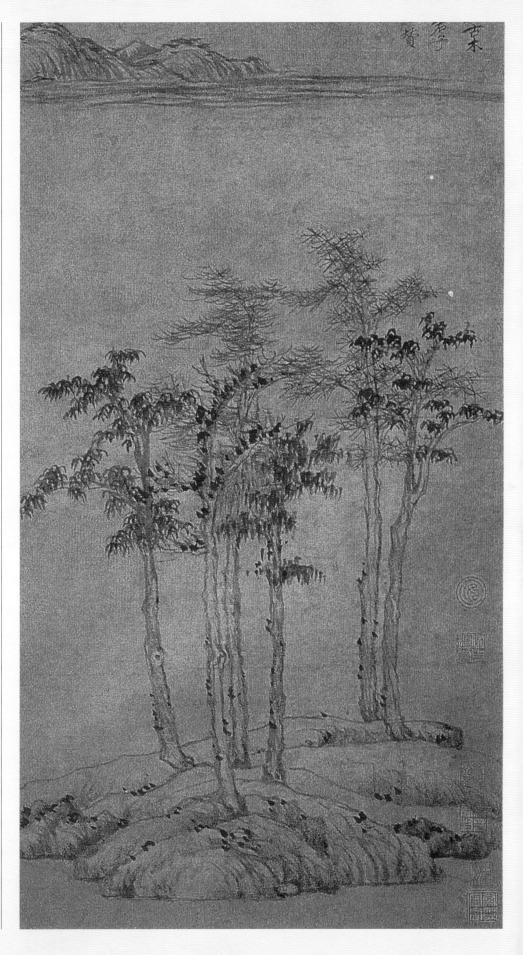

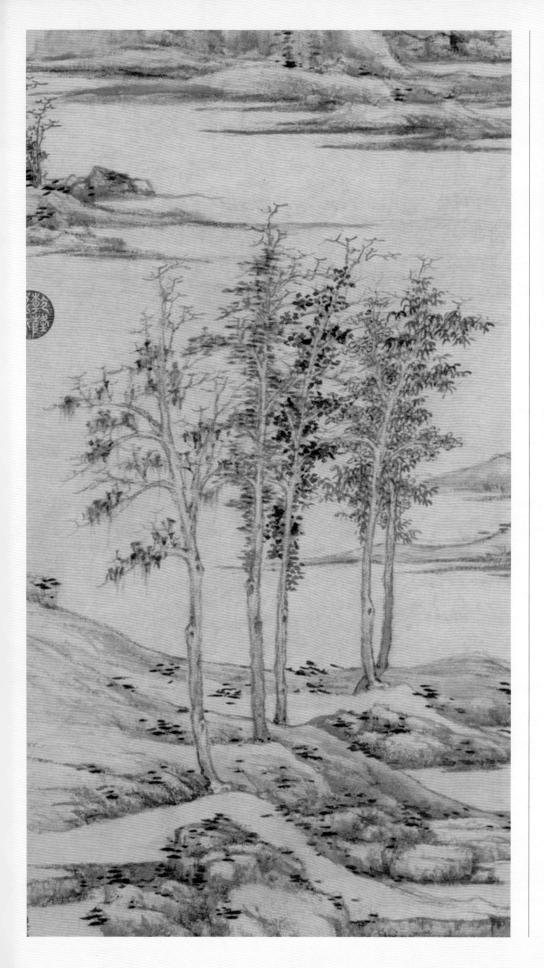

虞山林壑图 倪瓒 立轴 纸本 墨笔 纵 94.6 厘米 横 34.9 厘米 (美)大都会艺术博物馆藏

春柯筠石图 倪瓒 纸本 墨笔 纵 85 厘米 横 38 厘米

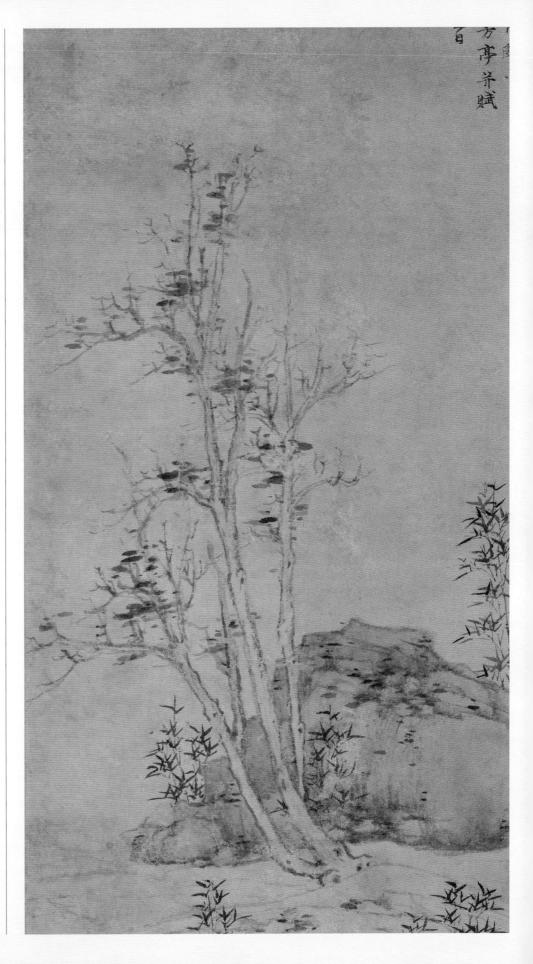

洞庭渔隐图 吴镇 立轴 纸本 墨笔 纵 146.4 厘米 横 58.6 厘米 台北故宫博物院藏

见 123 页。

【作品解读】

此图画松树坡石,平溪 远岫,渔翁垂钓。图中山擦, 先勾出轮廓,后用干笔皴擦, 浓墨点苔。松针用细笔苍勾。 圆浑不板,树干画的两岸的形式,疏密、远近相间,静 求动,是吴镇山水画的优秀 之作。

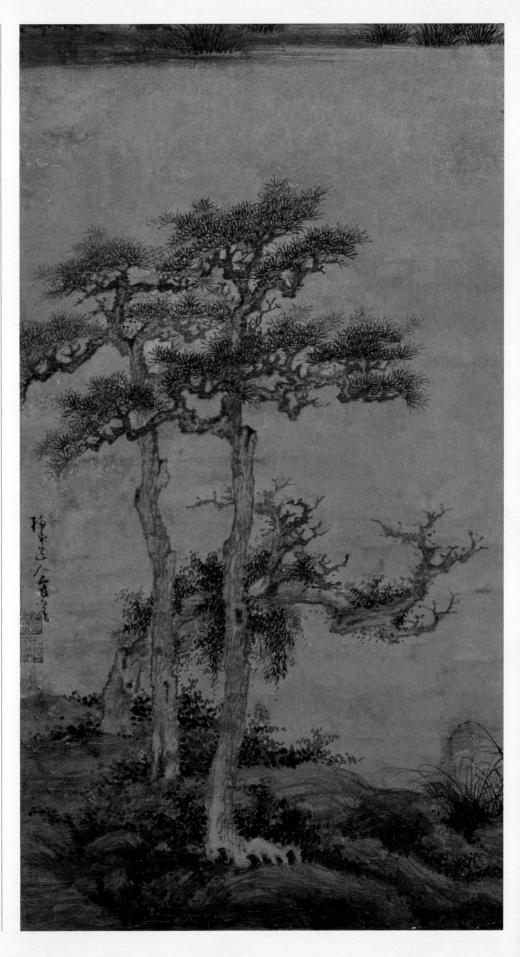

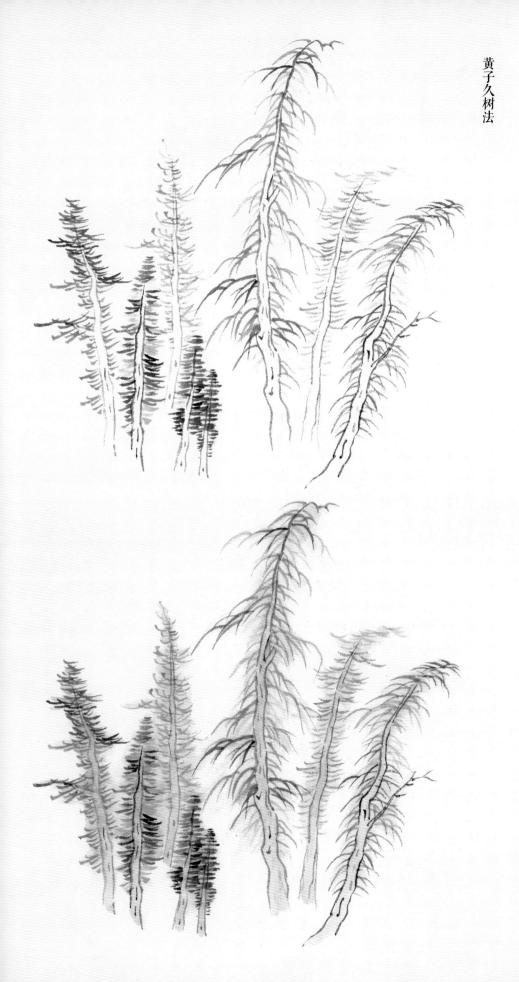

【原文】

黄子久树法一,云林 亦为之。

【作者简介】

黄公望(1269~1354), 元代画家。本姓陆名坚,字 子久,号一峰、大痴道人, 今江苏省常熟县人。

【导读】

《丹崖玉树图》和 《天池石壁图》我都临摹 过,还有《水阁清幽图》 都是黄公望的精品传世 之作, 前两幅图的成就较 之《富春山居图》有过之 而无不及。只是后者多为 人所知, 其实作为临摹学 习,前两幅图必学。特别 是《天池石壁图》,其融 汇了宋画的传统, 又启迪 元、明、清的后世风格。 树木刻画灵活精细,运笔 细腻而潇洒, 在形体与写 意之间游走,墨色变化丰 富自然,色彩高雅稳重。 可谓是元代文人山水画 的最有代表性的作品,也 是最成熟的山水画程式。 能画好这两幅图,董其 昌、四王均不在话下。

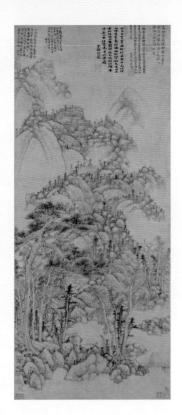

 丹崖玉树图
 黄公望

 立轴
 纸本
 设色

 横 43.8 厘米
 纵 101.3 厘米

 北京故宫博物院藏

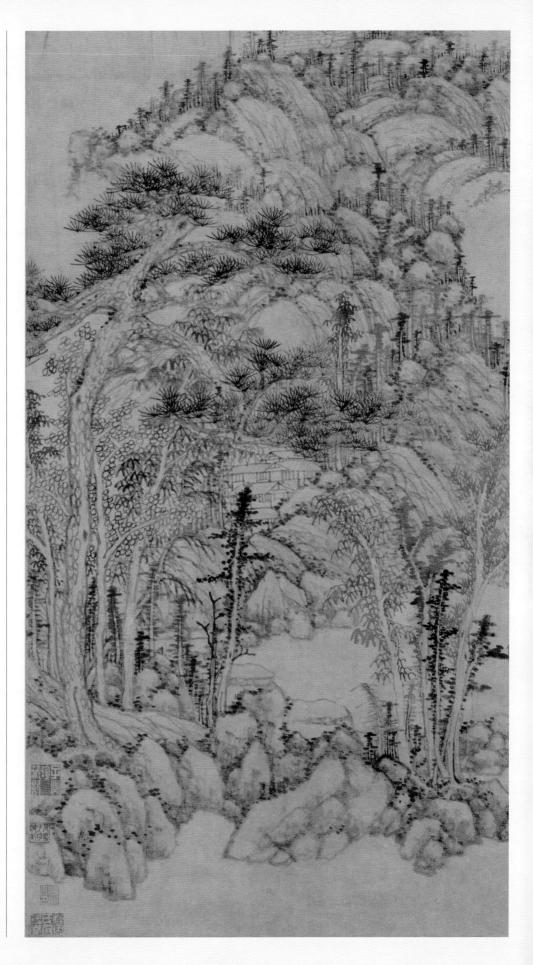

黄子久树法: 树固要转,而枝不可 繁。枝头要敛不可放,树 头要放不可紧^[1]。

【注释】 [1] 枝头要敛不可放, 树头 要放不可紧: 郑绩《梦幻居 画学简明》中有"树头要放, 株头要敛。树头者树根下头, 故宜放开,俗语所谓撒脚也。 必撒脚方得盘根错节, 担当 枝叶, 气势稳重。株头者大 枝小枝分歧处,故宜收敛, 若株头不敛,则枝软无力, 如叶重赘,更有屈折之势, 殊失生气。"

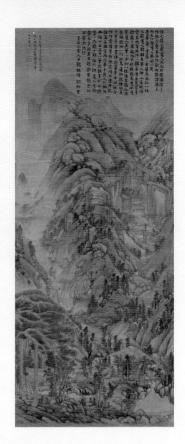

天池石壁图 黄公望立轴 绢本 浅绛纵 139.3 厘米 横 57.2 厘米北京故宫博物院藏

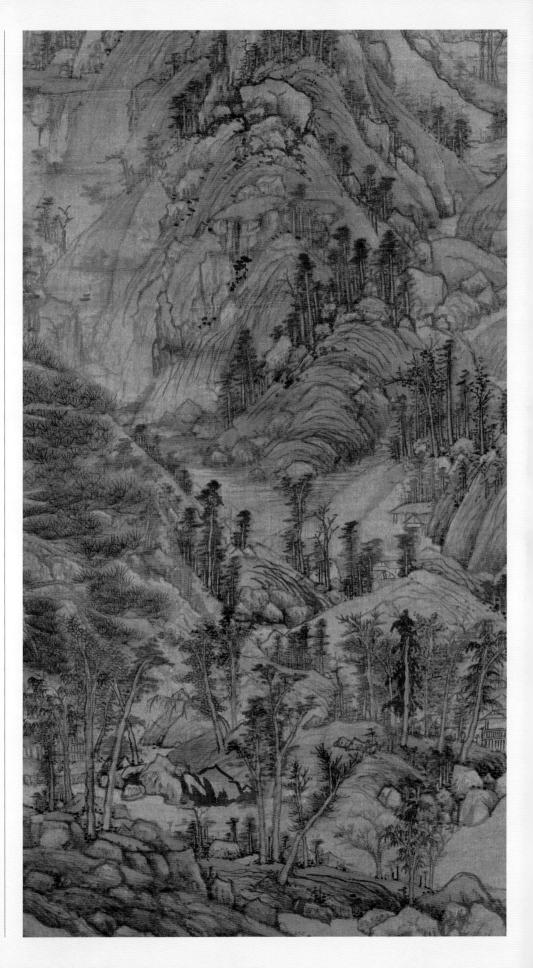

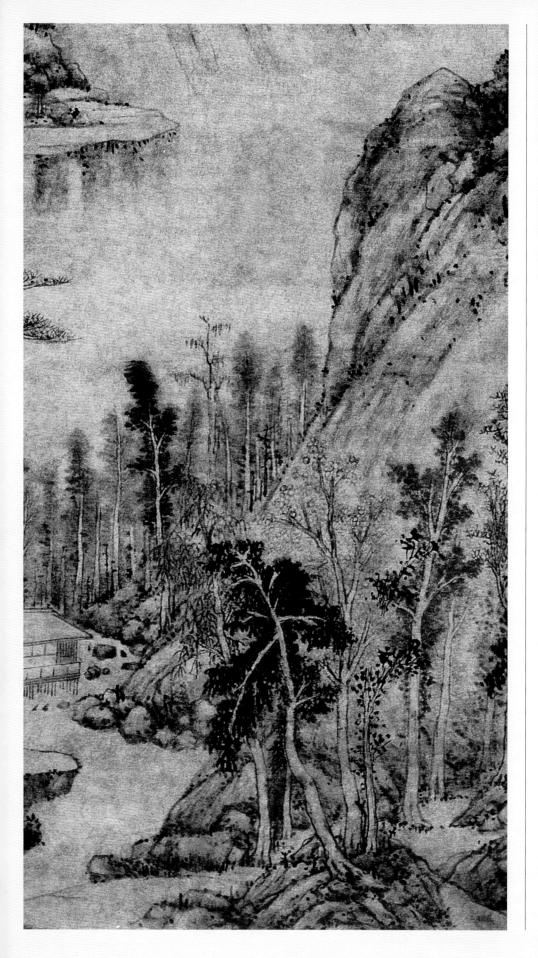

水阁清幽图 黄公望 立轴 纸本 水墨 纵 104.5 厘米 横 67.3 厘米 南京博物馆藏

此图写深山隐居之景。 远处宏荣的。溪水自林木处峦隐落的山房,蜿蜒茂,杂水自林水延, 中绕过隐落的山房,蜿蜒茂, 中绕溪郁,青翠欲滴。在 大叶葱和笔上,旨在描绘淡然、 静寂的意境。

【导读】

黄公望树法的树头 和轮廓,看似随性,其实 很严谨。看起来画得很 松, 其实每一枝、每一叶 都有其"放置"的严格程 式, 所以临摹经典, 就要 亦步亦趋,丝毫不差。在 做的同时,感受和体会, 画家为什么这样做。最终 找到规律, 才会读画, 才 能读懂古人的心境。一定 要细心照做,要做到轮廓 线一致, 甚至一组叶子由 几片、几点组成, 树枝的 细微角度变化都不能偏 差。一方面有利于对经典 的解读, 另外也是对自己 绘画能力的锻炼。

临方士庶《山水图》(局部)

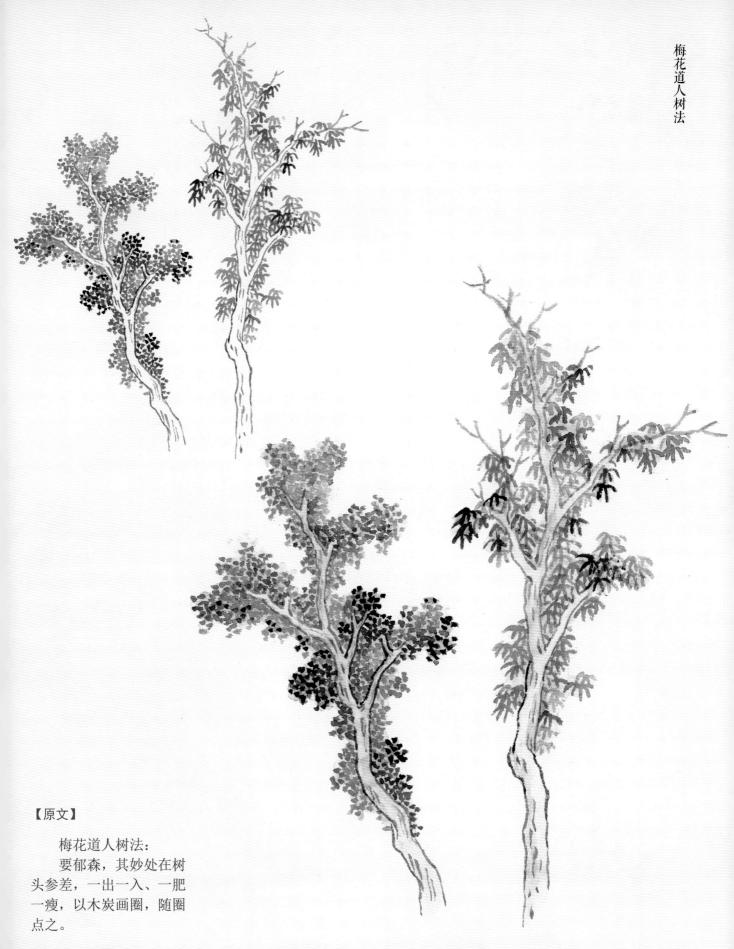

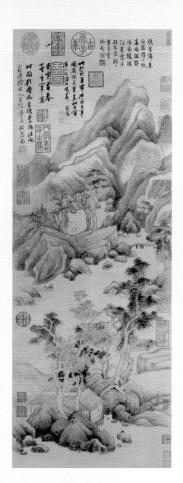

 葑泾访古图
 董其昌

 立轴
 纸本
 水墨

 纵 80 厘米
 横 29.8 厘米

 台北故宫博物院藏

此作仿董源笔意,图中 山壑重峦,古树高拔,苍苍 莽莽,小桥溪水,村落人家, 境界高逸。画坡石或用披麻 皴,或用折带皴,淡墨枯笔, 干湿皴擦,整幅画面有墨色 苍润之感。

【导读】

梅花道人吴镇,山水 画师法董源、巨然。而董 其昌此作系仿董源笔意, 故选此作。

扫一扫

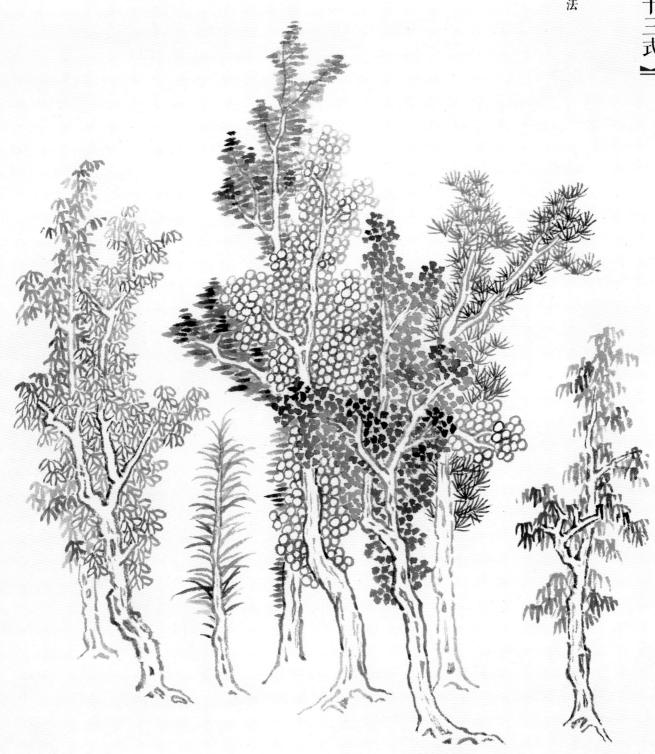

【原文】

杂树总法:

既将诸家之树,各立标准,以见体裁矣。然体裁既知,用即宜讲,体与用虽未可分,而为入门者设,不得不姑为区别。如五味俱在,任人调和,善庖者咸淡得中,尽成异味,又如卒伍四调,静听旗鼓,善将者指挥如意,多多益善,有配合,有趋避,有逆插取势,有顺顾生姿。荆、关、董、巨诸人,既已各具炉冶,溶化古人之笔。今之学者,又当以我之炉冶,溶化荆、关、董、巨之笔,方见运用之妙。

范宽春山杂树, 多以青绿为之。

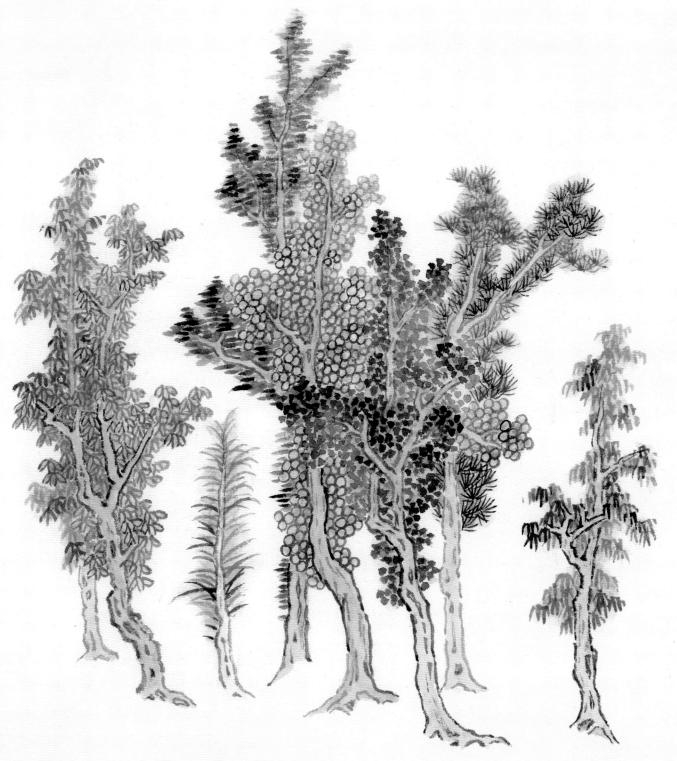

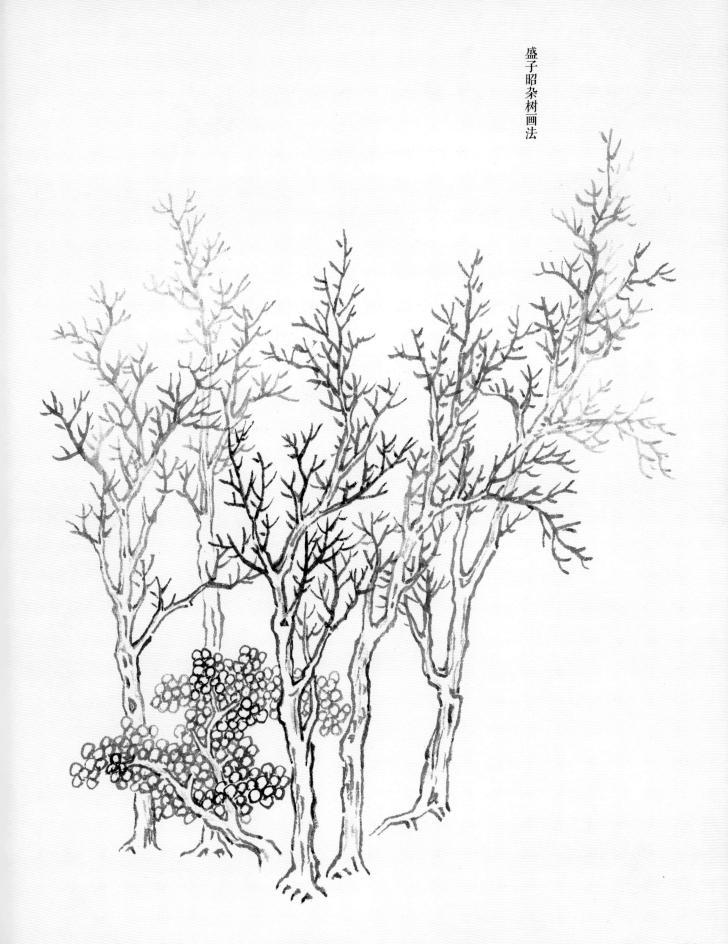

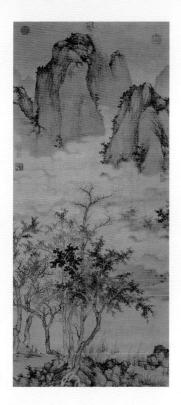

秋林高士图 盛懋 绢本 水墨 浅设色 纵 135.3 厘米 横 59 厘米

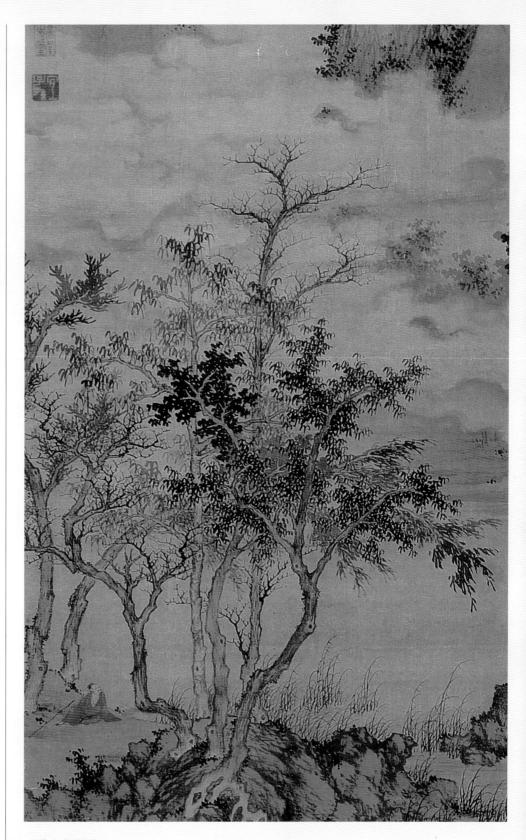

【作品解读】

此图景物分前后两层,前方画一碎石叠积的水岸,生长着几丛瘦劲的树木,枯枝挺立。其后一条平静而宽阔的河水,水边苇草丛生,在微风中轻荡。画家取景造物精细具体,其整体姿态又生动自然。前方丛树转折多姿,而其交错疏密,极有态势,有如秋寒之中,清劲萧疏。画中笔法精劲,细而不碎,墨色变化丰富微妙,迹简而意足。

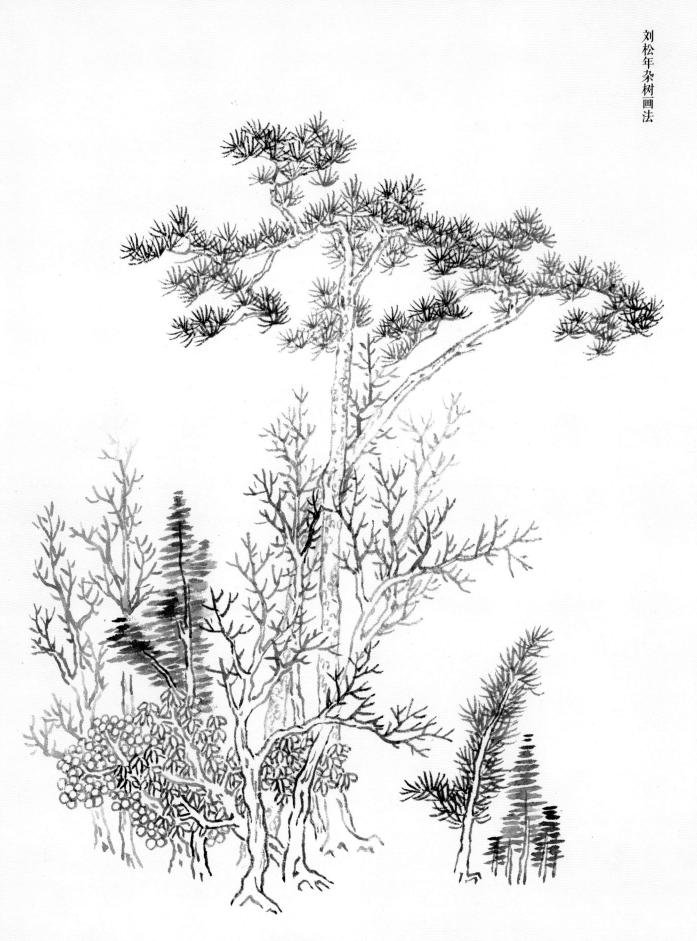

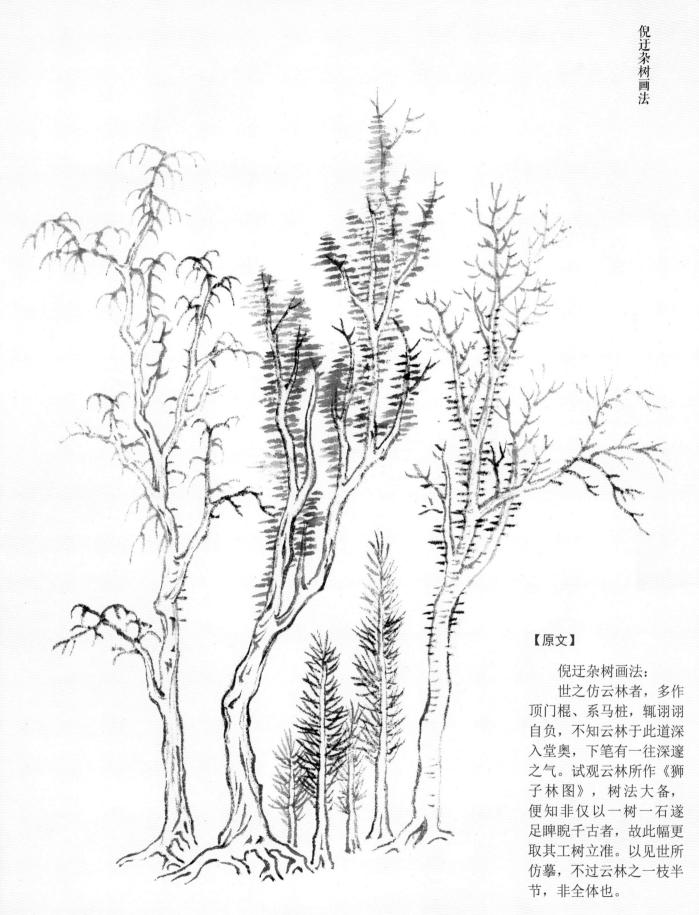

秋亭嘉树图(局部) 倪瓒 立轴 纸本 墨笔 纵 134 厘米 横 34.3 厘米 北京故宫博物院藏

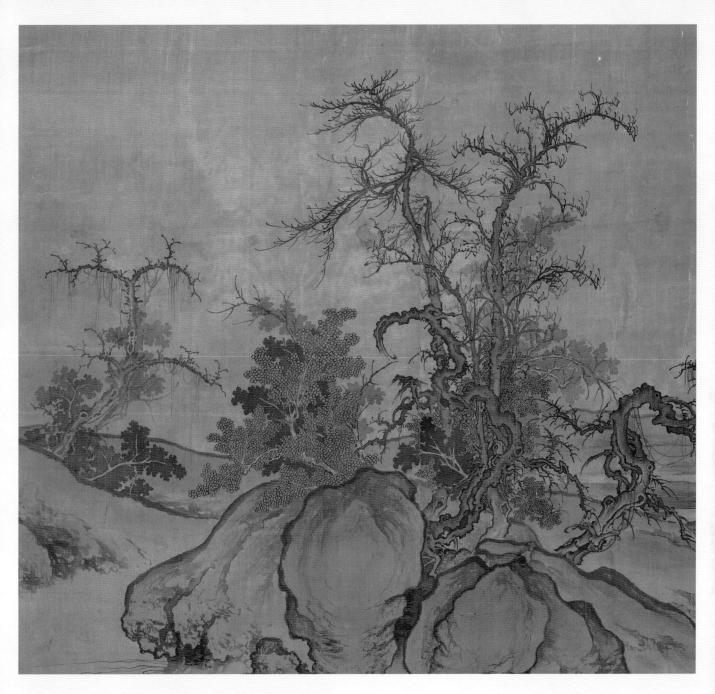

见 155 页。

窠石平远图 郭熙 立轴 绢本 淡设色 纵 120.8 厘米 横 167.7 厘米 北京故宫博物院藏

【作品解读】

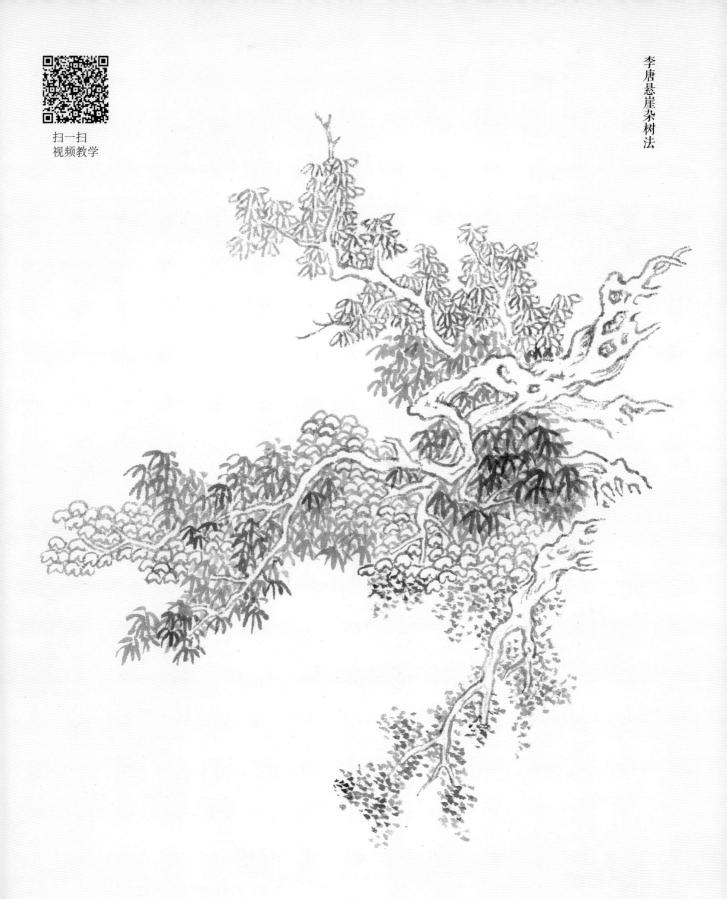

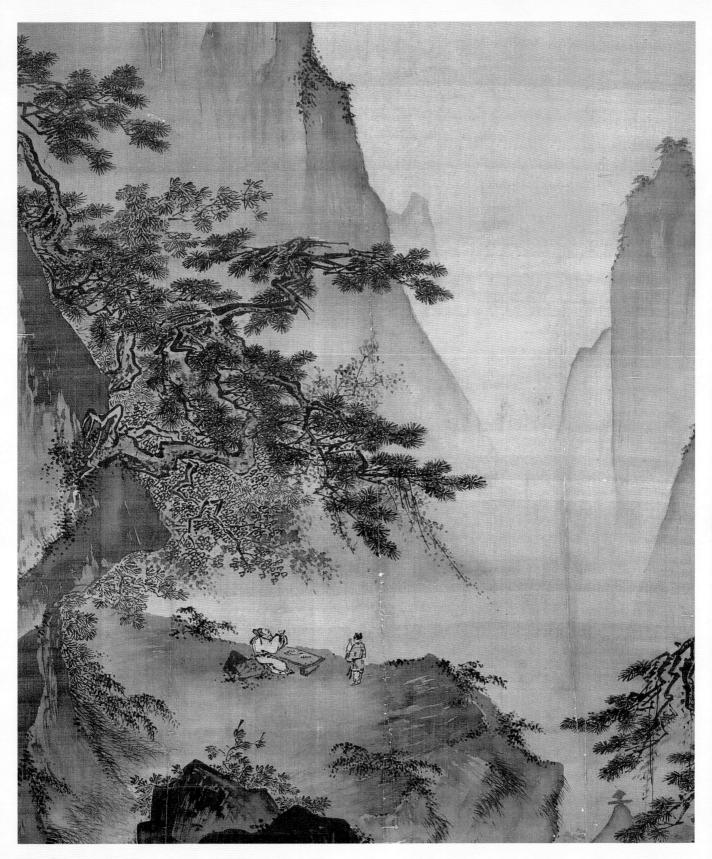

对月图(局部) 马远 立轴 绢本 淡设色 纵 149.7 厘米 横 78.2 厘米 台北故宫博物院藏

【作者简介】

见 161 页。

【导读】

李唐悬崖杂树图示与李唐原作相差较多, 故取马远画代之。

 葛稚川移居图(局部) 王蒙

 立轴 纸本 设色

 纵 139 厘米 横 58 厘米

 北京故宫博物院藏

秋山晚翠图 关仝 立轴 绢本 淡设色 纵 140.5 厘米 横 57.3 厘米 台北故宫博物院藏

【作品解读】

此幅正中画峭拔树, 中画林秋树, 山间丛生寒林、气势壮, 。 是无款,有之, 。 是无款,有之明为"关有之 。 是是题语,指"关解,并是";"磅殊本,并是";"磅冰本,并是";"然不是, 。 然不可之一幅。

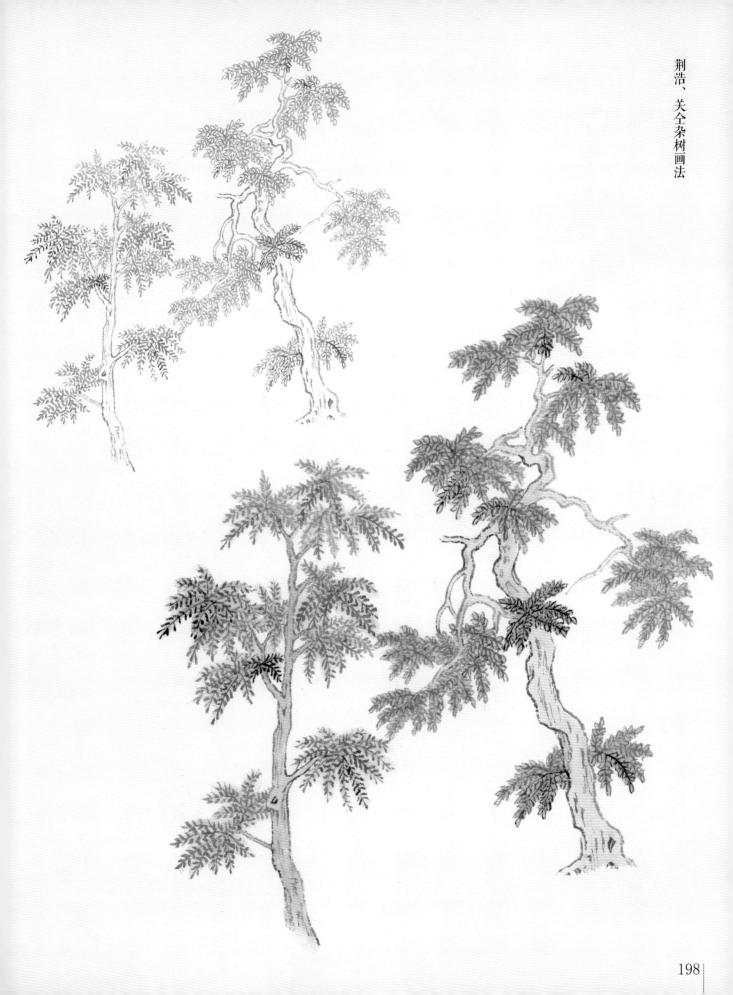

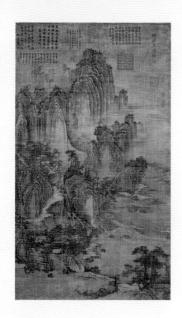

匡庐图 荆浩立轴 绢本 墨笔纵 185.4 厘米 横 106.8 厘米台北故宫博物院藏

【作品解读】

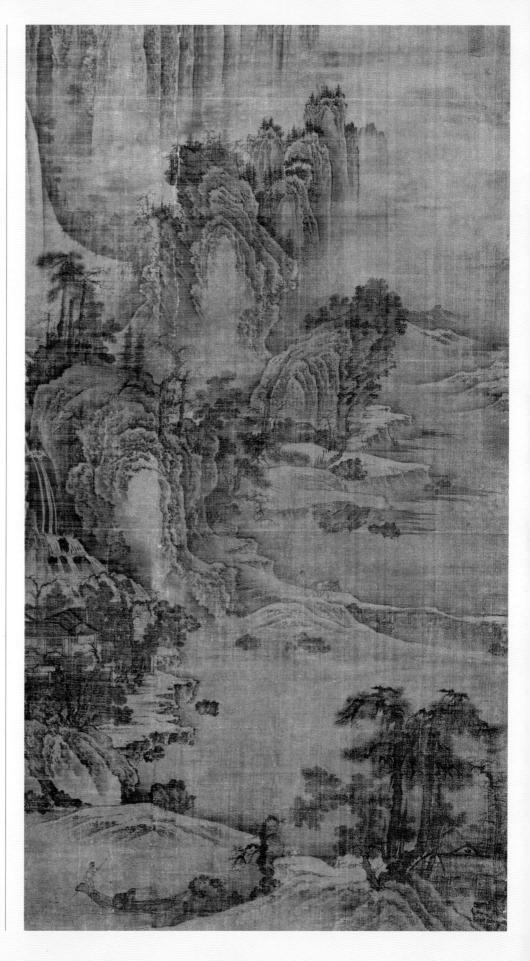

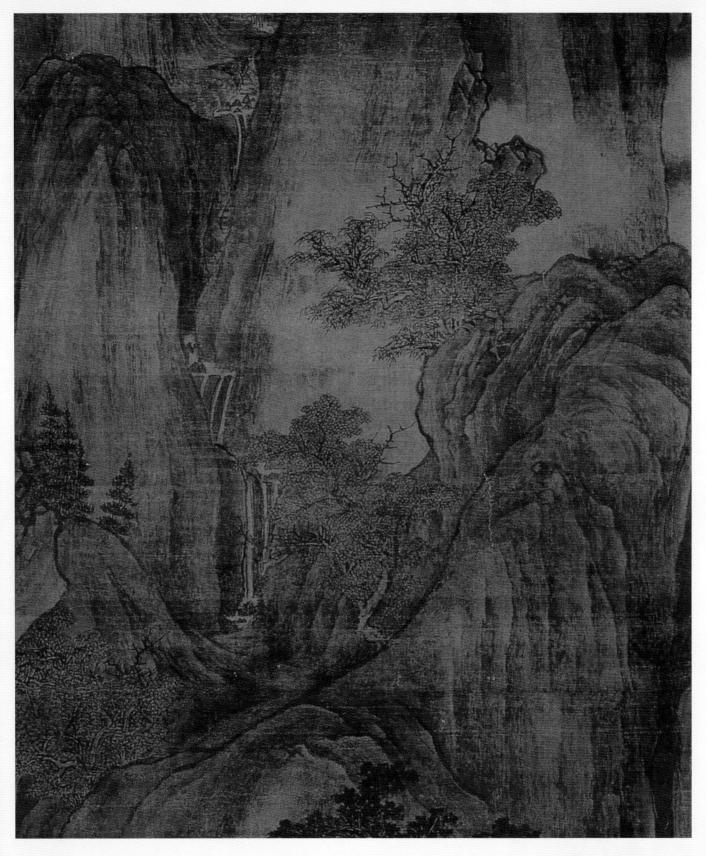

秋山晚翠图(局部) 关仝 立轴 绢本 淡设色 纵 140.5 厘米 横 57.3 厘米 台北故宫博物院藏

盘阵图 佚名 立轴 绢本 纵 109 厘米 横 49.5 厘米 北京故宫博物院藏

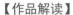

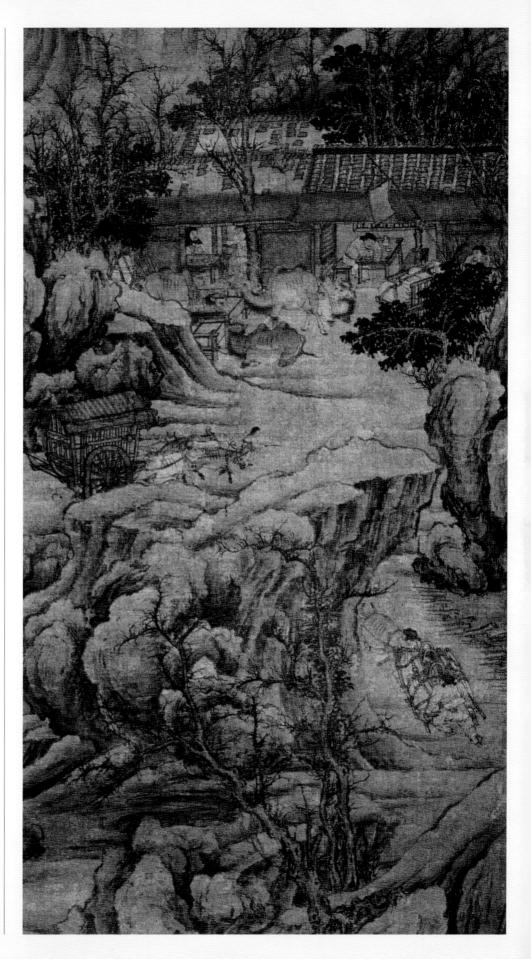

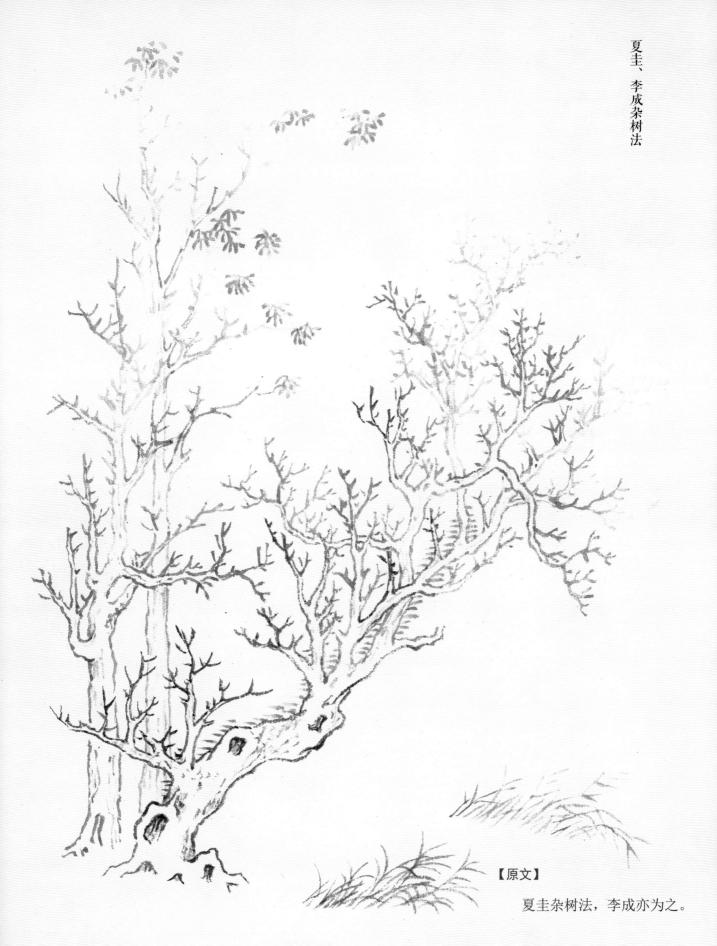

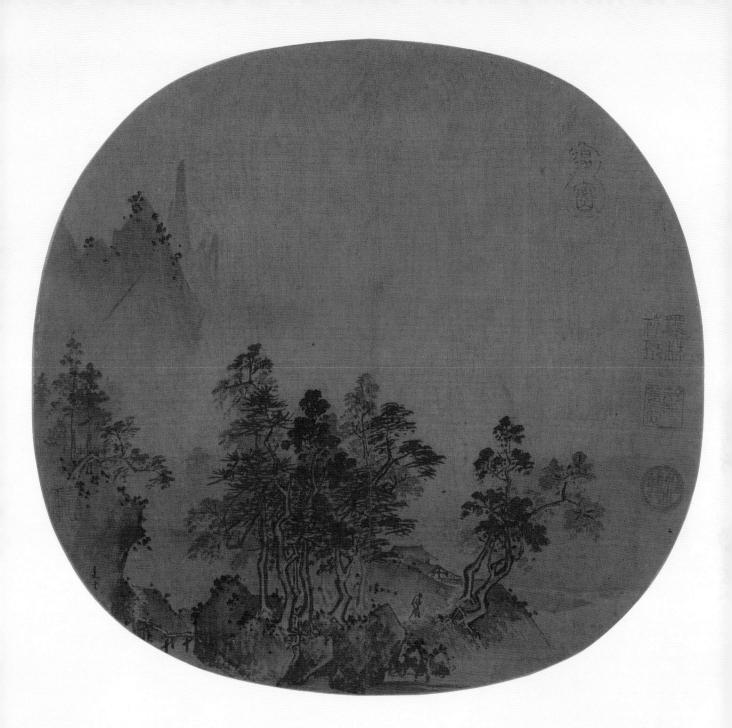

钱塘秋潮图 夏圭 团扇 绢本 设色 纵 25.2 厘米 横 25.6 厘米 苏州市博物馆藏

【作者简介】

夏圭,生卒年不详。南宋画家。字禹玉,临安(今浙江杭州)人。早年画人物,后来以山水著称。他与马远同时,号称"马夏"。他的山水画师法李唐,又吸取范宽、米芾、米友仁的长处而形成自己的个人风格。虽然与马远同属水墨苍劲一派,但却喜用秃笔,下笔较重,因而更加老苍雄放。用墨善于调节水分,而取得更为淋漓滋润的效果。在山石的皴法上,常先用水笔淡墨扫染,然后趁湿用浓墨皴,造成水墨浑融的特殊效果,被称作拖泥带水皴。

扫一扫 视频教学

【原文】

米树:

既为米画寻得祖祢矣。故即次米于北苑之后,以见两公首尾相连,难分是一是二。然此法最要淋漓有致,浓淡得宜。近程青溪先生力为米家洗冤,谓吴松滥恶,一味模糊,如老年眼、雾中花者,带累南宫罪过不小。故此法不惜层层烘染,以度金针,所谓有墨有笔是也。有笔无墨则干焦,有墨无笔则淆俗。

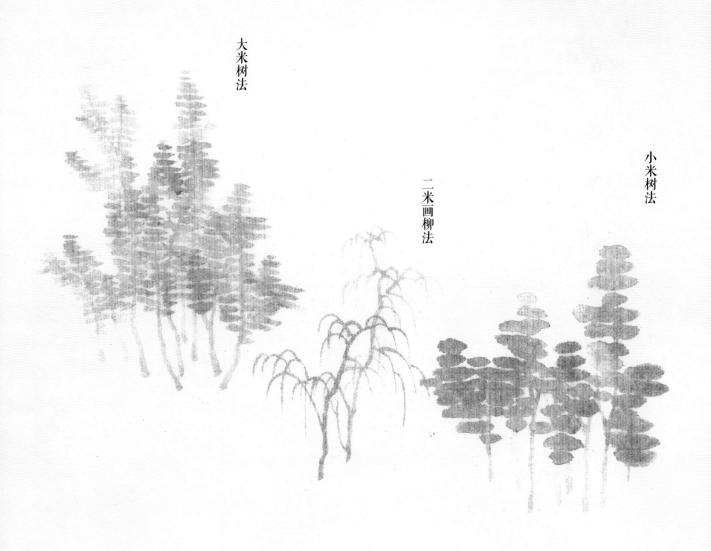

【导读】

米芾作为杰出的书法家,在山水画中创造性地使用了浑点。其杂树法、皴法、云法都以浑点为主题,这种风格其前人所不为,画史中可以考证是具有独创性的个案。其长子米友仁在其基础上推出"大浑点",进一步完善了"米氏云山"画法。其创造性来源于米芾在书法上的深厚造诣。"米点"虽为山水一法,但这种高度概括的思想和付诸实践的方法对后世产生了重大的影响,在当时二米的观念和所形成的技法是远超时代的。二米之法完善了两宋的山水技法,使得后世无法超越,只能在其基础上发展和完善。魏晋时期的中国书法和两宋时期的山水绘画都是无法逾越的时代高峰,在其后的中国书画艺术也只能横向发展,这也是山水画形成重仿古、学古人的主要原因。

云山墨戏图 米友仁 长卷 纸本 墨笔 纵 21.4 厘米 横 195.8 厘米 北京故宫博物院藏

【作者简介】

米友仁(1074~1153),北宋末南宋初画家。一名尹仁,字元晖,小名寅哥、鳌儿,山西太原人。系米芾长子,世称"小米"。书法绘画皆承家学,故世称"大小米"。工书法,虽不逮其父,然如王、谢家子弟,却自有一种风格。他和其父米芾,均为收藏家、鉴赏家。其山水画脱尽古人窠臼,发展了米芾技法,自成一家法。所作用水墨横点,连点成片,虽草草而成却不失天真,每画自题其画曰"墨戏"。其运用"落茄皴"(即"米点皴")加渲染之表现方法抒写山川自然之情,世称"米家山水"。

【札记】

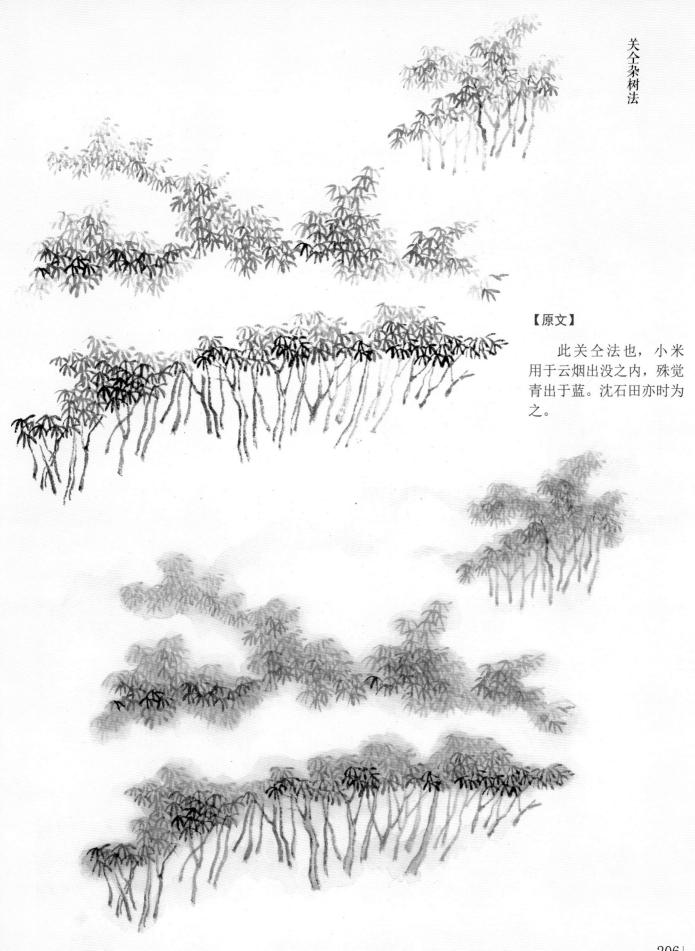

报德英华图 沈周 长卷 纸本 墨笔 纵 29 厘米 横 251.5 厘米 北京故宫博物院藏

此图为沈周仿吴镇水墨山水。山坡下茅屋数间,树木环绕,小桥流水,对面溪水远山, 用笔简率圆嫩,与常见风格稍有不同,为画家中年之笔。

【作者简介】

沈周(1427~1509),明代画家。字启南,号石田,晚号白石翁,长洲(今江苏苏州)相城里人。不应科举,长期从事绘画和诗文创作,擅画山水,得家法于父恒吉,兼师杜琼,后上溯取法董源、巨然、李成,以己意发之,中年以黄公望为宗,晚年则醉心吴镇。兼工花卉、鸟兽。后人把他和文徵明、唐寅、仇英合称"明四家"。传世作品有《西溪图》《庐山高图》《落花诗意图》《盆菊幽赏图》等。

此图充分发挥了水墨晕染法的表现力,把烟波浩渺的景物表现得淋漓尽致。远浦、峰峦、平滩晦明之色,均用淡墨、湿墨大片涂抹,近景亦然,稍加树木、房舍,深墨写意,树木临江饮风飘举之势,与江中依稀可见的船帆之姿相映成趣。意境和谐,令人心驰神往。

【作者简介】

法常(?~约1281),南宋画家。杭州西湖长庆寺僧,俗姓李,号牧豁,蜀(今四川)人。初儒生,中年出家,在临安(今浙江杭州)与日僧圆尔辨圆(1202~1280)同为径山无犟师范(1178~1249)的法嗣。性情豪爽,好饮,一日语伤权臣贾似道,避罪于越之丘氏家。法常敏慧,善画龙虎猿鹤、花木禽鸟、人物山水。传世作品有《观音、猿、鹤》《渔村夕照图》。

远浦归帆图(局部) 法常(传) 卷 纸本 水墨 纵 32 厘米 横 110 厘米 (日)京都国立博物馆藏

【札记】

湖庄清夏图 赵令穰 长卷 绢本 设色 纵 19.1 厘米 横 161.3 厘米 (美)波士顿艺术博物馆藏

【作者简介】

赵令穰,生卒年不详,北宋画家。字大年,汴京(今河南开封市)人。宋宗室,神宗兄弟辈,官崇信军节度使观察留后,追封荣国公。幼好读书,雅有美才,慕王维、李思训、毕宏、韦偃的画名,访求作品,刻意临摹,为时不久,便能逼真。擅画设色平远小景,多写陂湖、水村、烟林、凫雁,风格近似惠崇,优雅清丽,名重一时。兼能墨竹、禽鸟。传世作品有《湖庄清夏图》《江村秋晓图》。

【作品解读】

作品展现了夏天南方暮霭笼罩的情景。画风工致,笔墨柔润,再现了湖边柳岸幽居的情趣。塘中荷叶田田,岸边烟树迷离,清幽静谧,景色宜人。深远和平远构图,开创了新的画风。画家对现实的观感很敏锐,将自然景物捕捉后以典雅之笔画出,为后人赞叹不绝。

【札记】

西林十六景图之一 张复 册页 纸本 设色 纵 35 厘米 横 25 厘米 无锡市博物馆藏

张复(1546年~?),明 代画家。字元春,号苓石, 江苏太仓人。山水以沈周为 宗,晚年稍变己意,自成一 家。间作人物,亦颇工致。

【作品解读】

此图册共十六页,写西林十六景致。此幅重峦山丘,成林杂树,山间溪水板桥,屋舍村宇。画面具有二米风韵。

临巨然《层岩树图》(局部)

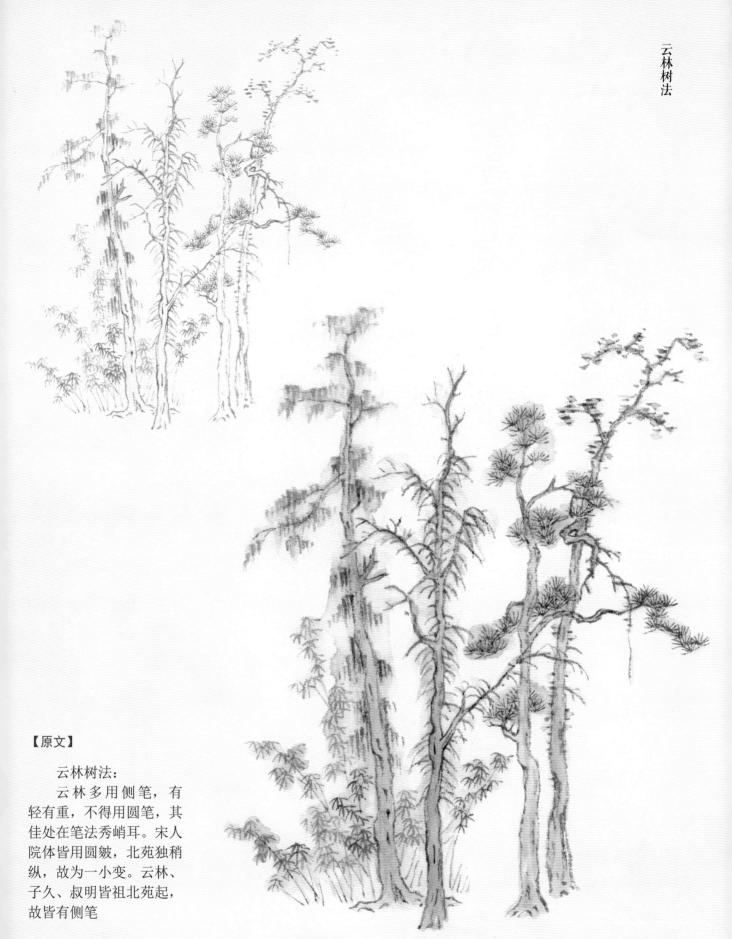

水竹居图 倪瓒 立轴 纸本 设色 纵 48 厘米 横 28 厘米 中国历史博物馆藏

此图青绿设色绘江南初 秋景色。远岫平林, 山前溪 水渚坡,坡上杂树五株,树 后茅屋丛篁。画法谨严, 用 笔圆润浑厚, 略有董、巨遗 法。右上自识"至正三年癸 未岁八月望日, (高)进道 过余林下, 为言僦居苏州城 东, 有水竹之胜, 因想象图 此,并赋诗其上云: 僦得城 东二亩居,水光竹色照琴书。 晨起开轩惊宿鸟, 诗成洗研 没游鱼。倪瓒题"。下钤"倪 元镇氏"朱文方印一。至正 三年癸未 (1343) 为。作者时 年 43 岁。

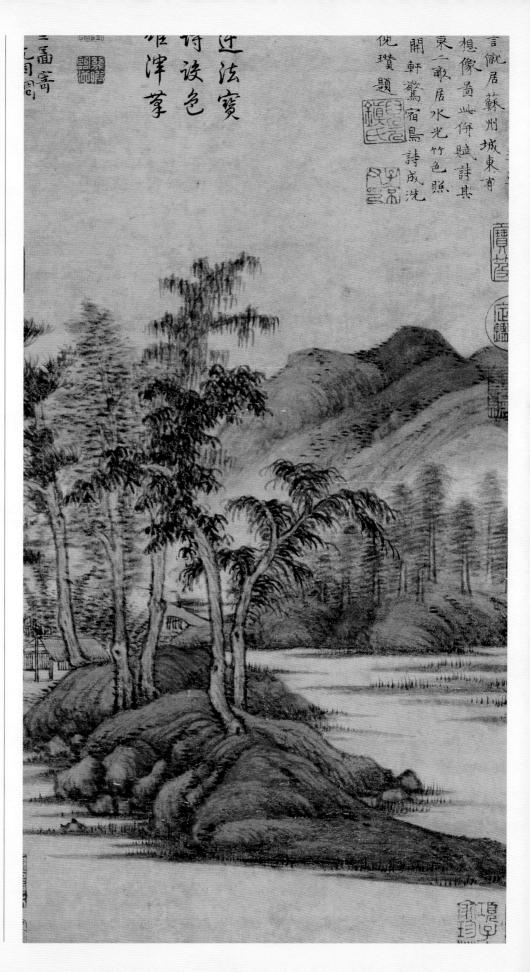

兩后空林图 倪瓒 立轴 纸本 设色 纵 63.5 厘米 横 37.6 厘米 台北故宫博物院藏

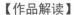

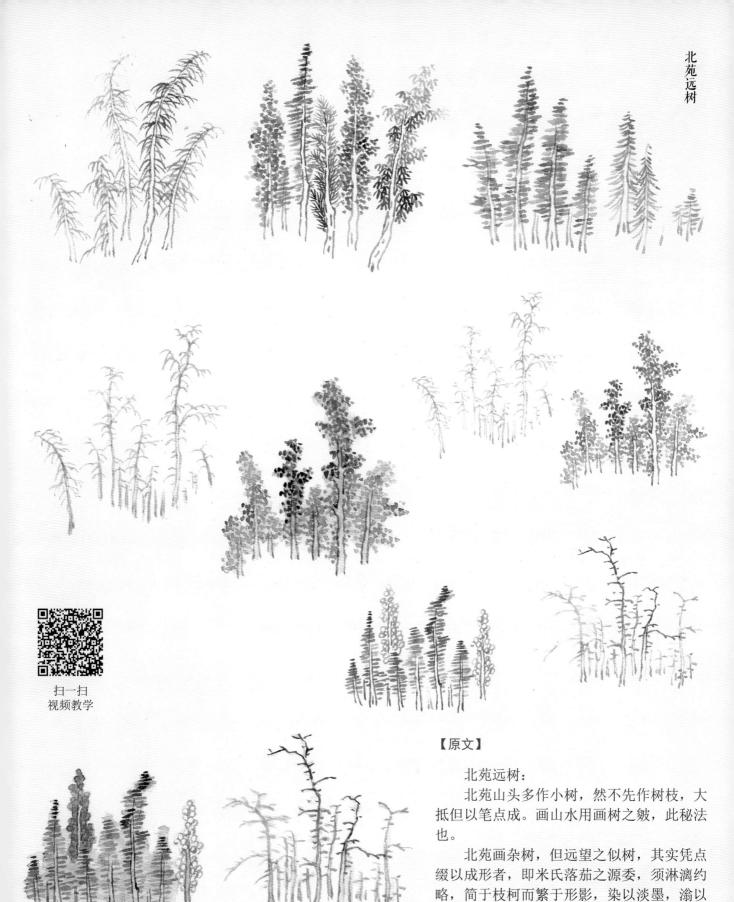

微烟,如文君之眉,与黛色互相参合。然董

《秋山行旅》是也。

亦有竟不作小树者,

龙宿郊民图 董源 立轴 绢本 设色 纵 160 厘米 横 156 厘米 台北故宫博物院藏

对于画中描绘内容, 历 代颇多不同解释。此图为四 幅绢拼成之大幅, 以重着色 画江南郊野风光, 山峦圆浑 峻厚, 江水宽广纤回, 山麓 人家彩灯高悬, 水边有彩舟 排列,人群作歌舞情状,船 头岸上亦有奋臂擂鼓者,人 物皆以重彩绘染, 在山水画 中穿插了风俗情节。画中山 形水貌与南京极肖似, 显系 图写南唐首都建康郊野节日 娱戏之景象,亦有粉饰升平 成分。此图画山峦用披麻皴, 青绿着色, 虽无款识, 历代 相传为董源笔,必由来有自。

【导读】

扫一扫 视频教学

【原文】

扁点极远小树,宜用淡墨点于山凹处, 或于远山脚下。染以淡绿,衬贴烟云。

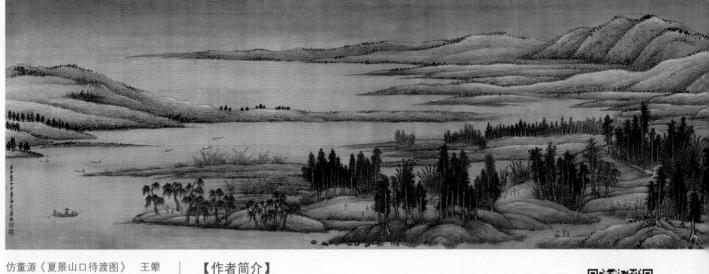

长卷 绢本 设色 纵 50 厘米 横 319 厘米 天津博物馆藏

此图描绘江南夏日山 水景色, 江面开阔, 江水微 茫,山体重叠,山势绵长。 整体结构既有轻快的节奏, 又有紧张起伏的顿挫, 阴阳 向背,虚虚实实,章法变化 极为丰富。草木丰茂, 云雾 显晦, 道路交通曲折, 渔舟、 帆影、茅亭掩映点缀, 使全 画清幽灵动, 生趣盎然。作 品干笔、湿笔并用, 而且多 以细笔皴擦,墨色滋润,干 净明洁。画面有真实生动的 物象刻画,同时又有着对笔 墨形式美的充分体现。

是清代大画家王翚模仿 五代画家董源的传世山水长 卷《夏景山口待渡图》,笔 墨酣畅淋漓、气势恢宏, 展 现出来王翚晚年熟练、高超 的绘画技法。

【原文】

圆点极远小树,用 法如前, 若以淡墨反染, 便堪为雪景中远树。

见 120 页。

视频教学

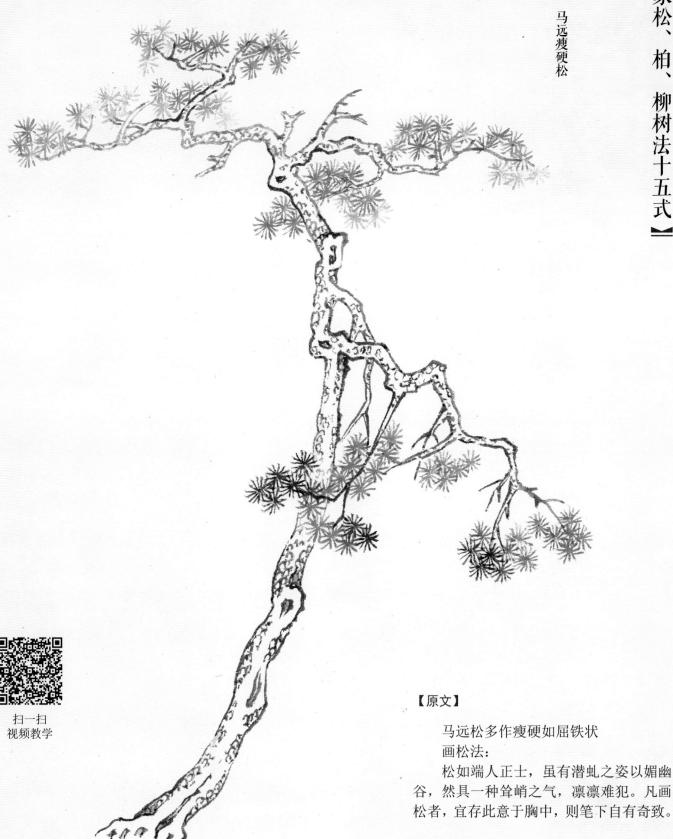

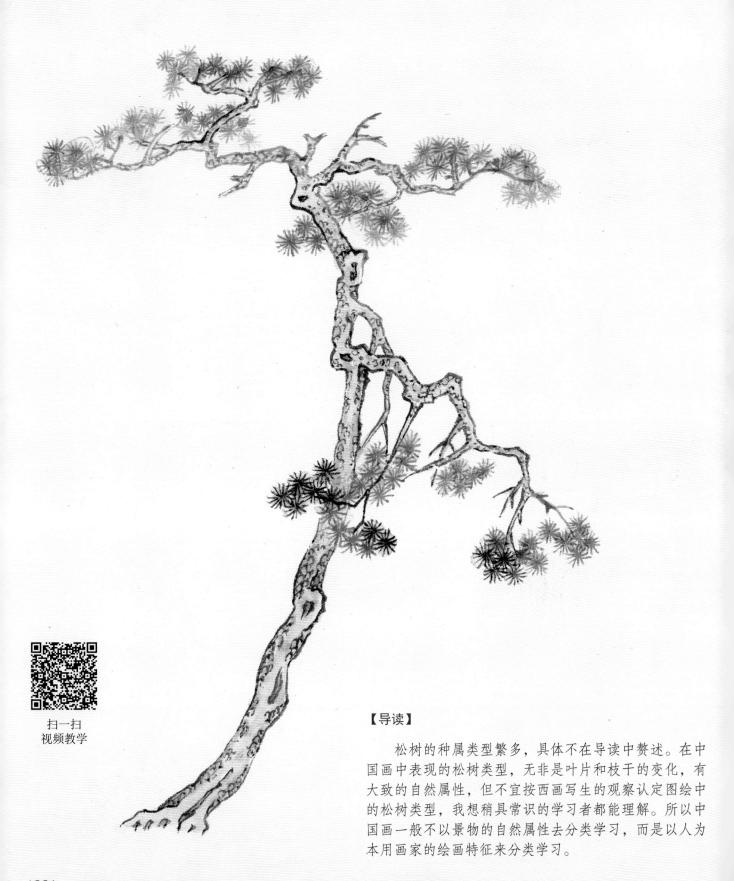

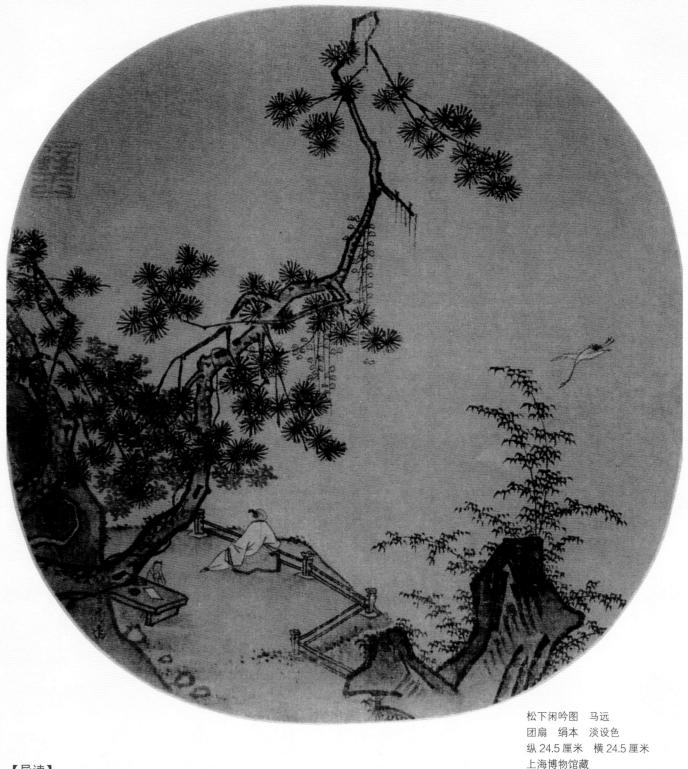

【导读】

这是典型的宋人小品。马远的每一笔,都深思熟虑,人物、仙鹤点醒有 致,构图方面堪称传世经典。这幅画我临摹时起稿很慢,而完成起来却很快, 毕竟尺幅小。起稿慢还是为了丝毫不乱,争取"一模一样",和背书一样, 错一个字也是错,必须恰到好处。如此才算临摹,不到一定的水准所谓"意 临"毫无意义,要临摹就画最经典的,既培养动手能力也培养欣赏能力,最 起码能"眼高手低"。

【作品解读】

用方直峭硬的笔法勾勒 松树树干,内皴以稀少的"松 鳞",松针如车轮状。

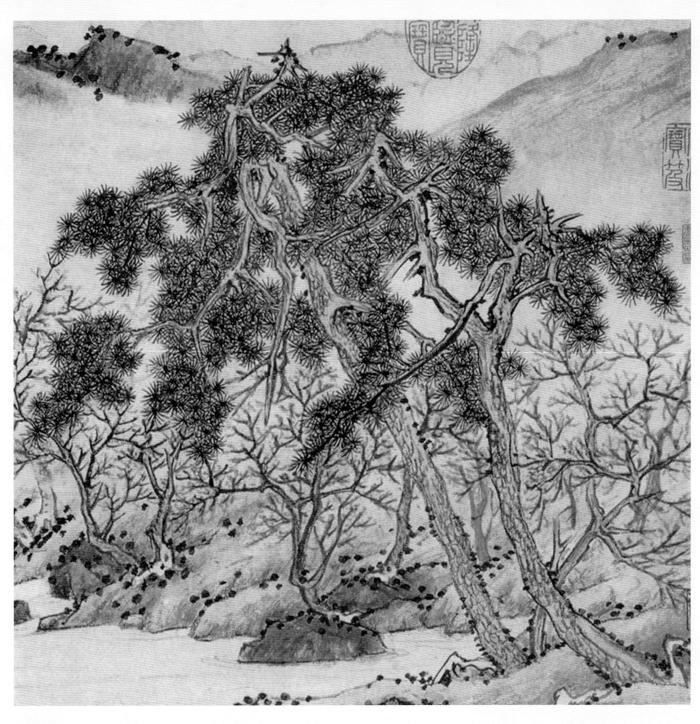

桃源问津图(局部) 文徵明 长卷 纸木 设色 纵 23 厘米 横 578.3 厘米 辽宁省博物馆藏

全图画远山冈峦,叠翠连绵,溪水横流,树木葱郁,屋舍村字,掩映其间,有老者山道边策杖观瀑沉思,有妇人携幼拄杖于院篱门口问路,屋内四男子席地而坐,饮酒高谈。图中线条粗细旋转富于变化,墨色浓淡干湿,层次丰富。

【作者简介】

文徵明(1470~1559),明代书画家。初名壁,一作璧,号衡山居士,长洲(今江苏苏州)人。少时学文于吴宽,学书法于李应祯,学画于沈周。与祝允明、唐寅、徐祯卿相结交,人称"吴中四才子"。擅画山水,远师郭熙、李唐,近学吴镇,生平雅慕赵孟頫。多写江南湖山庭园和文人生活。亦善花卉、兰竹、人物,亦工书能诗。传世作品有《兰竹图》《秋花图》《霜柯竹石图》《花鸟图》等。

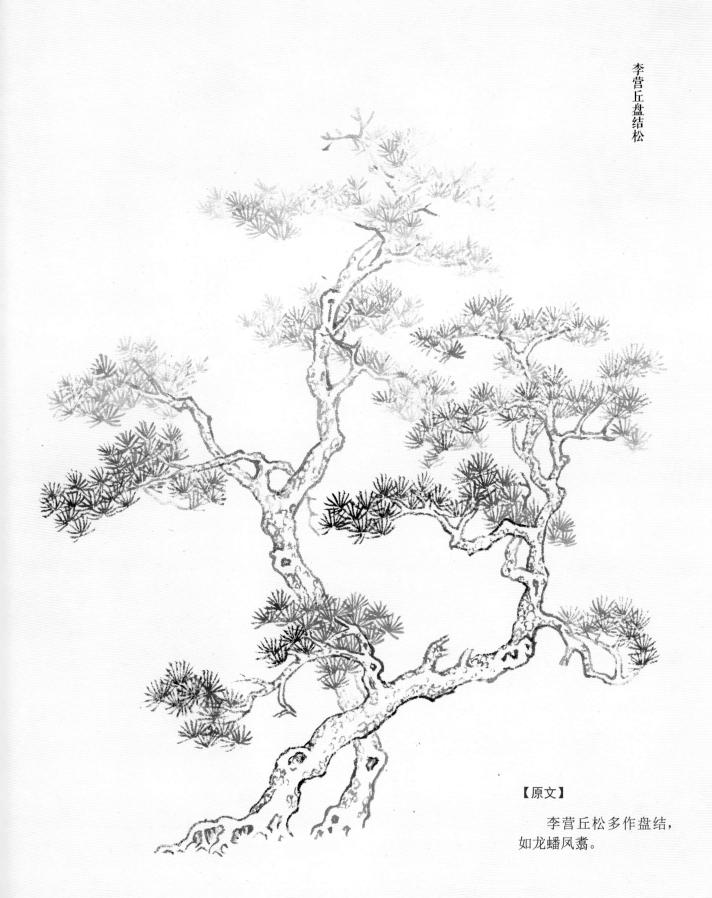

万壑松风图 李唐 大轴 绢本 浅设色 纵 188.7 厘米 横 139.8 厘 台北故宫博物院藏

此图以浓墨淡色画万松深壑,高岭飞泉。画面上部主峰劲峭壮丽,山腰间烟云缭绕。下部古松满谷,错落有致,深谷中泉水喷流,迂回激荡。图中山石多采用小斧劈皴,皴、擦、点、染并用,高度融合了李、范、郭诸家硬笔技巧,充分表现出皴斫之美。松树画法更显得疏密得体,其中松针繁茂,层次分明,着力表现出长松迎风荡谷的神态。运笔路数变化多端,细劲中别具突兀的气势,自成一家之体。

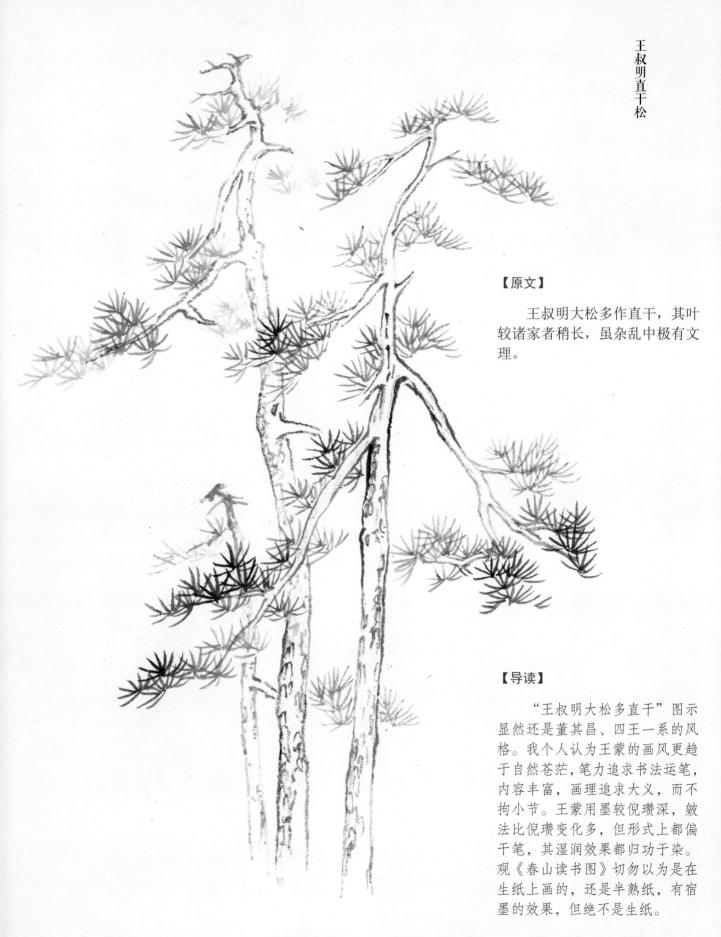

春山读书图 王蒙 立轴 纸本 设色 纵 132.4 厘米 横 55.5 厘米 上海博物馆藏

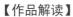

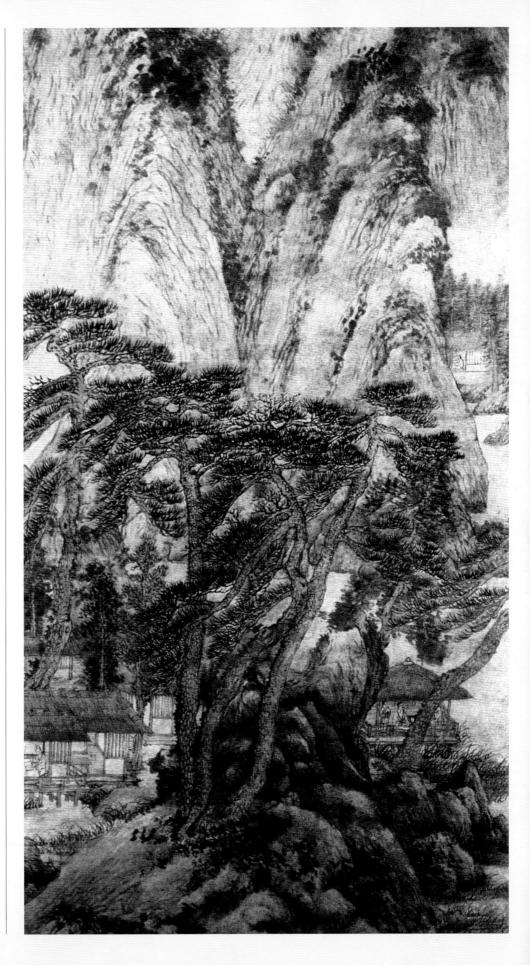

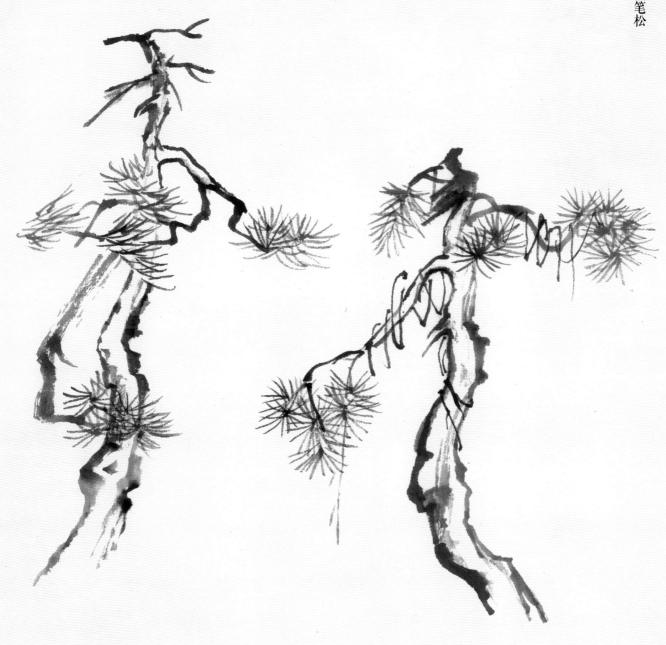

【导读】

马远的破笔松,无从考证,李鱓的松树与图示接近,但已经属于写意花鸟范畴,故以张路《山雨欲来图》和吴昌硕《古松图》代之。画传作者所说的破笔松虽然无法认定,但是他的意思无非是写意的松树画法,在宋代写意人物、写意山水已经出现,我想写意松树一定也有,当然和图示的效果可能有较大出入。初学此图只需参考,没有学习价值。

【原文】

马远间作破笔,最有 丰致,古气蔚然。画此最 难。切不可似近日伪吴小 仙恶笔,漫无法则也。

李鱓(shàn)(1686~1762), 清代书画家。字宗扬, 号复 堂、别号懊道人, 江苏兴化 人。康熙五十年(1711), 曾 为宫廷作画,后任山东滕县 知县, 为政清简, 以忤大吏 罢归。在扬州卖画。为"扬 州八怪"之一。擅画花卉虫 鸟, 初师蒋廷锡, 画法工致: 又师高其佩, 进而趋向粗笔 写意, 并取法林良、徐谓、 朱耷,落笔劲健,纵横驰骋, 不拘绳墨而有气势, 有时 使用重色或彩墨结合, 颇 得天趣。因在扬州见石涛 作品,遂用破笔泼墨作画, 风格一变。传世作品有《五 松图》《芭蕉萱石图》《墨 荷图》等。

【作品解读】

此图为李鱓写意画中之 精品,图中之松,不见首尾, 可见其雄伟。老藤盘绕,枝 叶交错,用笔挥洒,用墨酣 畅。

松藤图 李鱓 立轴 纸本 设色 纵 124 厘米 横 62.6 厘米 北京故宫博物院藏

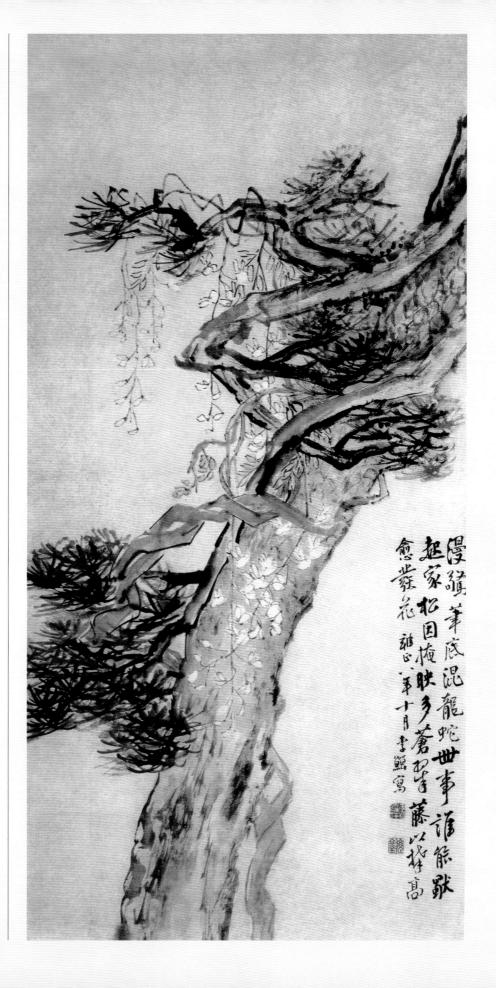

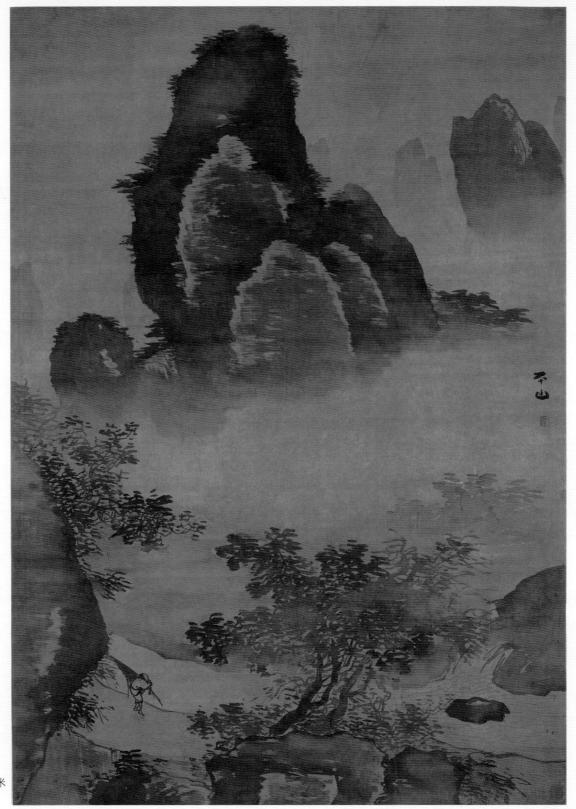

山雨欲来图 张路 立轴 绢本 淡设色 纵 147 厘米 横 105 厘米 北京故宫博物院藏

【作品解读】

此图写山雨欲来前狂风大作,乌云满天的情景。此图在笔墨形成上亦有独到之处,充分运用绢不易晕化的特性,多用湿笔和浓墨,恰到好处。山石画法近似马、夏及戴进的带水斧劈法,但又有所不同。画树则多以短笔横向画出,自然生动。全幅笔墨健拔淋漓,气势壮阔。

【作者简介】

张路(1464~1538),明代画家。字天驰,号平山,河南开封人。擅绘人物,师法吴伟,山水学戴进"狂态",列为浙派名家。亦工鸟兽、花卉。

吴昌硕 (1844~1927), 近代书画家、篆刻家。初名 俊,后改俊卿,字昌硕,一 作仓石,号缶庐,晚号大聋; 后以字行, 浙江安吉人。清 末诸生。曾任丞尉, 旋为安 东(今江苏涟水)县令。后 寓上海。工书法,擅写"石 鼓文";精篆刻,雄浑苍劲。 30 岁左右,作画博取徐谓、 朱耷、石涛、李鱓、赵之谦 诸家之长,兼取篆隶、狂草 笔意入画,色酣墨饱,雄健 古拙,亦创新貌。其艺术风 貌在我国和日本均有较大影 响。

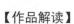

此图是吴昌硕七十岁所 做。通篇墨笔,极显功力。 作者用古松每日瞻仰黄山灵 气自比。画中有王蒙、黄公 望的韵味,也寓意自己的绘 画水准已经直追古人。

古松图 吴昌硕

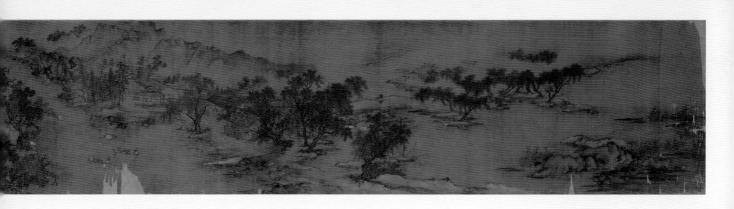

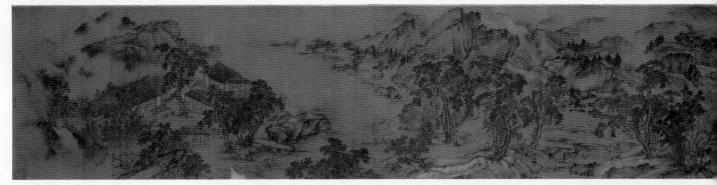

山水人物图 赵令穰 (美)波士顿博物馆藏

见 209 页。

【作品解读】

此画中景物变化甚多, 时而山峰突起, 时而河流弯 曲。画家运用仰视、平视 和俯视等不同角度取景, 使起伏的峰峦和层层叠叠的 岩壁, 以及蜿蜒的河川, 因 为不同的视点在各个独立的 段落里,产生独特的空间结 构。画松树林木笔墨变化非 常多: 画山石是用大斧劈皴 法,而这种技法是从李唐的 斧劈皴变化出来。画家以干 枯的笔墨勾画石壁轮廓, 再 用夹杂着大量水分的笔墨迅 速化开, 使画面上产生水墨 交融,淋漓畅快的感觉。

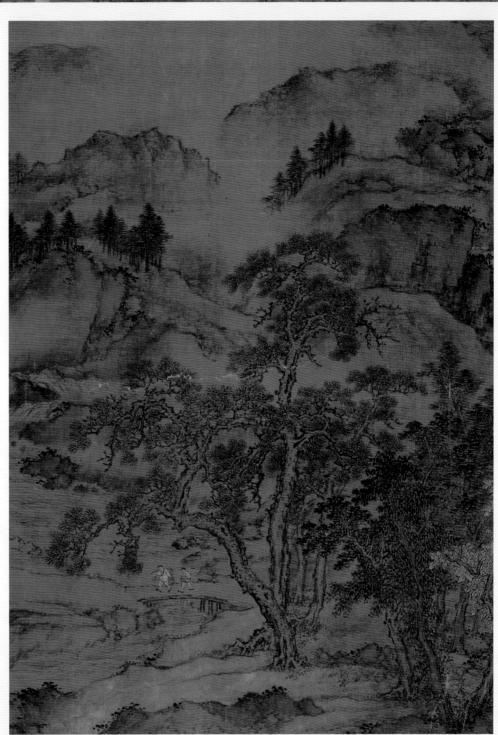

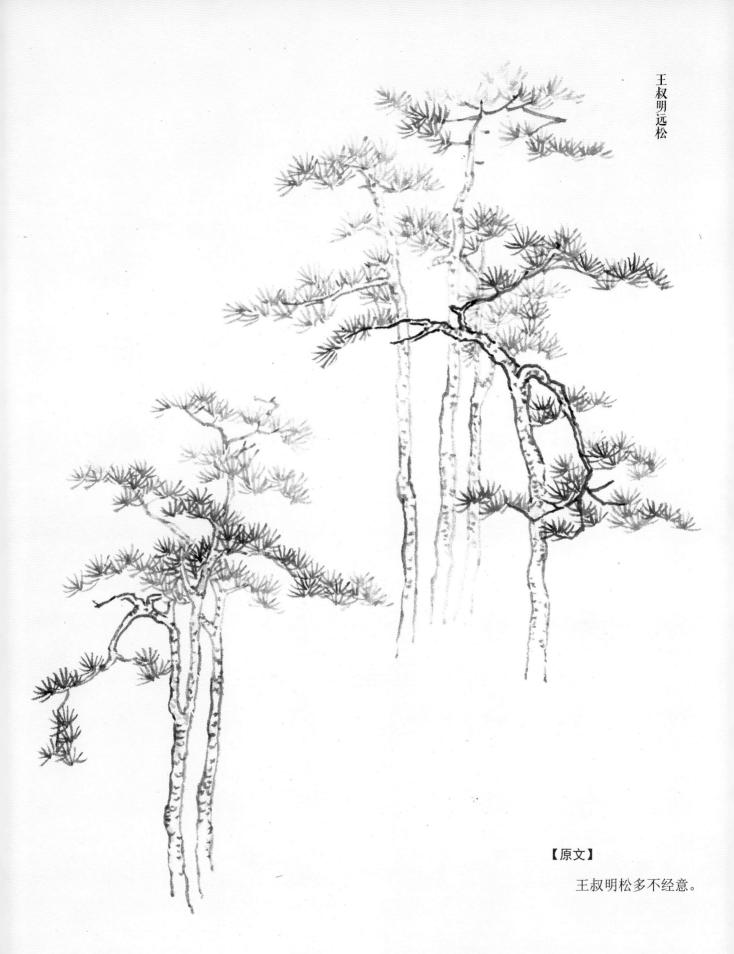

仙山楼阁图 王时敏 立轴 纸本 墨笔 纵 133.2 厘米 横 63.3 厘米 北京故宫博物院

【作品解读】

此幅山水繁密中见清疏 雅逸之情趣,山势平平,笔 墨飘逸而有灵气,近处以蒙 意写双松并立,更见苍 翠奇古。此图虽仿黄公望 意,但不失自家笔墨神的 为画家74岁时的作品。

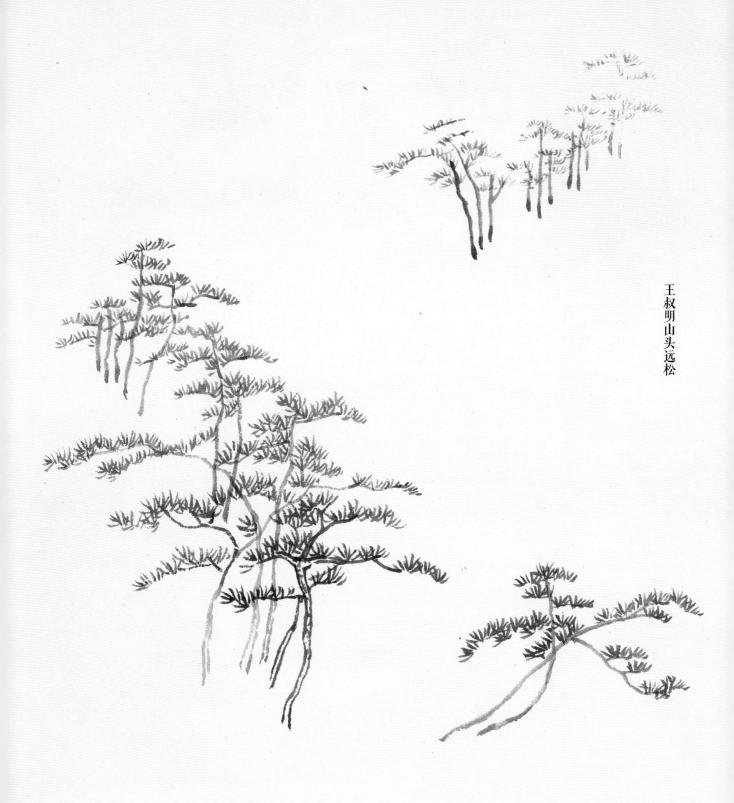

【原文】

王叔明山头远松,每喜为之。千株万株, 丛杂无际,且半当点苔,能助山之姿态。

湖山书屋图(局部) 王绂 长卷 纸本 墨笔 纵 27.5 厘米 横 820.5 厘米 辽宁省博物馆藏

【作者简介】

见 117 页。

【作品解读】

【导读】

图示不能说就是王蒙风格,王蒙的远松也并非其所长,只能说有特色。所以另选取武元直《赤壁图》。而王绂《湖山书屋图》中的松树接近图示,可供学习者参考。《赤壁图》我原大临摹过两遍,个人比较喜欢。内容丰富,树法简洁,与宋画的风格一致,"树"无巨细,表现得非常细致,加上山石法,水法及画面的精致布局,临摹完成后让人非常舒服。此图的松树,取景都较远,树木都不大,但细节画得都很到位,有强烈的写生感觉,仔细品味,可见作者构图的精妙。仔细观察松树下草的表现手法,不可小视,其实很难画,此类构图松树根下大片画草极为罕见,我只在南宋贾师古所作《岩关古寺图》中见过,这极有可能是写生的成果。此图的学习价值很高,可以借助较好的印刷品去画,不过要注意墨色不要重,此图的重墨部分是历代修补造成,临摹时需降好几个色调才会接近原作。

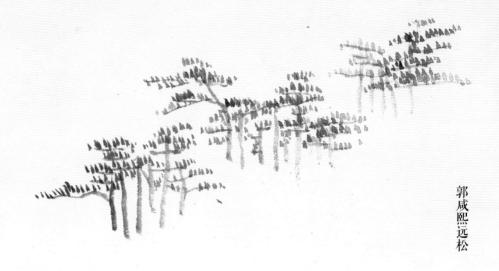

【原文】

郭咸熙每作群松,大小相连,转巅下涧, 一望不断。

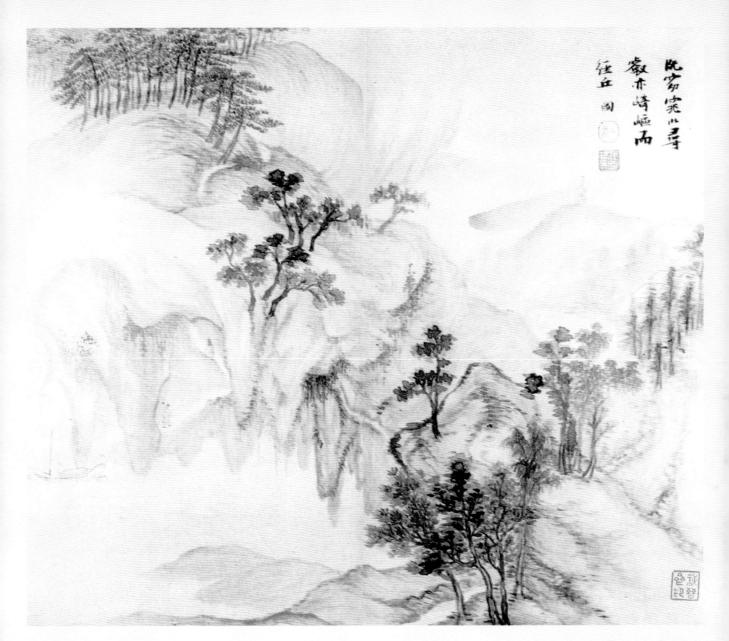

书画合璧图(之一) 张瑞图 册页 纸本 水墨 纵 34.7厘米 横 29.2厘米 北京故宫博物院藏

张瑞图(1570~1644),明代官员、书画家。字长公、无画,号二水、果亭山人、芥子、白毫庵主、白毫庵主道人等。晋江二十七都霞行乡(今福建省晋江市青阳下行张)人。以擅书名世,书法奇逸,峻峭劲利,笔势生动,奇姿横生,钟繇、王羲之之外另辟蹊径,为明代四大书法家之一,与董其昌、邢侗、米万钟齐名,有"南张北董"之号;又擅山水画,效法元代黄公望,苍劲有劲,作品传世极希。

【作品解读】

此图是张瑞图册页作品(此册页共十一页)中一页。用笔秀逸,意境深邃,颇得生机。 表现山石杂树间崎岖山道,笔法自然流畅。

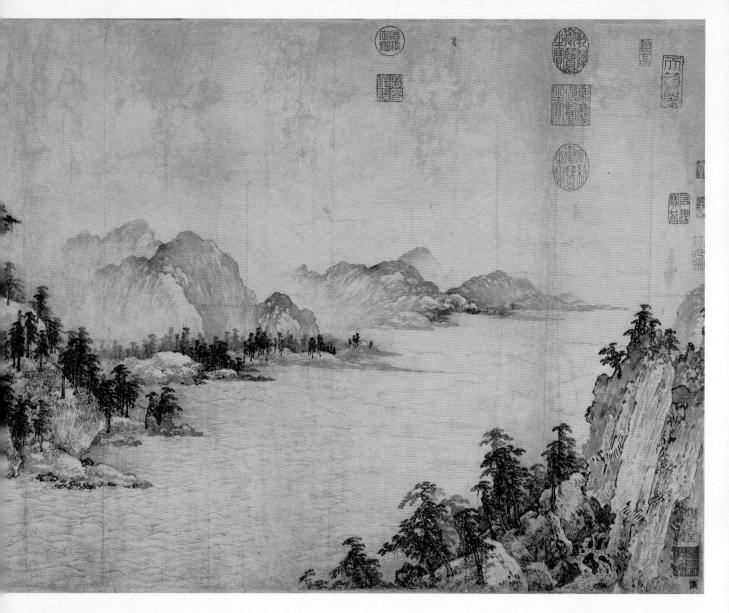

武元直,生卒年不详,金代画家。字善夫,章宗明昌(1190~1195)时名士。与赵秉文友善。善画山水。尝作《朝云图》《曙雪图》,著录于《画史会要》。并为乔章作《莲峰小隐图》,赵秉文题诗云:"太华五千仞,驱写入盈尺。飞泉峰顶来,落我松下石。清风忽吹散,琴上溅余滴。呼儿急写之,指下淋漓湿。"又作《渔樵闲话图》,亦有赵诗,均著录于引闲闲老人滏水文集。

【作品解读】

此图画的是北宋苏轼泛舟游赤壁的故事。嶙崎险峻的峭壁悬崖,汹涌湍急的水流波涛,江风吹拂摇动的树木,以及万里开阔的江天,皆表现得真实生动。图中用淡墨勾皴的山石上,密布着重墨的树木及苔点,有的地方先用淡墨大片皴出山体结构,然后再用重墨稍作勾勒,呈现出浓淡墨色的渗化现象,使景象朦胧再现出"月白风清"时的景趣。

赤壁图(局部) 武元直卷 纸本 水墨 纵 51.9 厘米 横 697.7 厘米台北故宫博物院藏

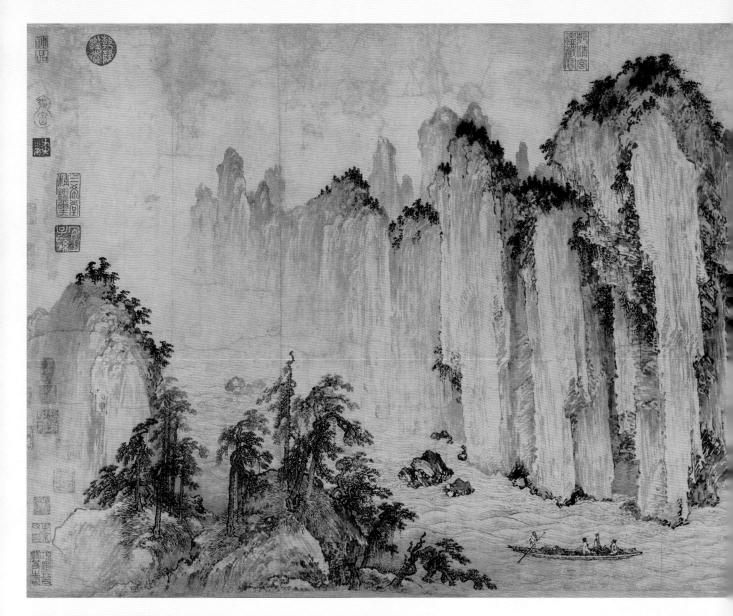

图绘浙江鄞县太白山天童寺 20 里松林及周围的景物。苍松丹槲,枝繁叶茂,溪流拱桥,曲径通幽,寺宇宏伟,林荫夹径。骑马、步行、执杖、挑担的僧侣游足络绎不绝。山峦起伏,湖水如镜。全图笔法里,以朱砂及花青点染,个别杂树施重墨,别创一格。图首有小字篆书"太白山图"。明中有清高宗弘历长题。拖尾有元末明初名僧宗泐、守仁、清溶等题跋。项元汴书小记一段。

太白山图(局部) 王蒙 长卷 纸本 设色 纵 28 厘米 横 238.2 厘米 辽宁省博物馆藏

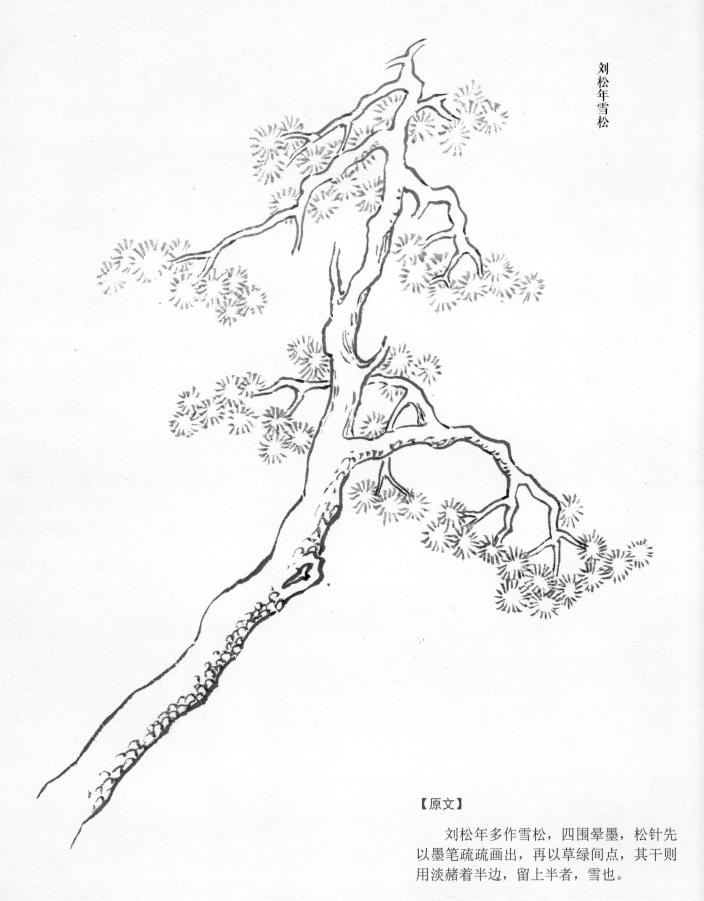

四景山水图(之四) 刘松年 卷 绢本 设色 纵 41.3 厘米 横 69.5 厘米 北京故宫博物院藏

【作者简介】

刘松年(约1155~1218),南宋孝宗、光宗、宁宗三朝的宫廷画家。浙江金华汤溪人。宦居于钱塘清波门,故有刘清波之号,清波门又有一名为"暗门",所以外号"暗门刘"。

刘松年工山水人物,山水皴法受李唐影响, 画风笔精墨妙,变雄健为典雅,水墨青绿兼工, 着色妍丽典雅,常画西湖,多写茂林修竹,山 明水秀之西湖胜景;因题材多园林小景,人称 "小景山水"。

【作品解读】

冬景,画湖边四合庭院。高松挺拔,苍竹白头,远山近石,地面屋顶,都铺满积雪,显得茫茫一片,桥头一老翁骑驴张伞,前者侍者导引,似乎为了寻诗觅句,无妨踏雪寻梅,颇多闲适之趣。

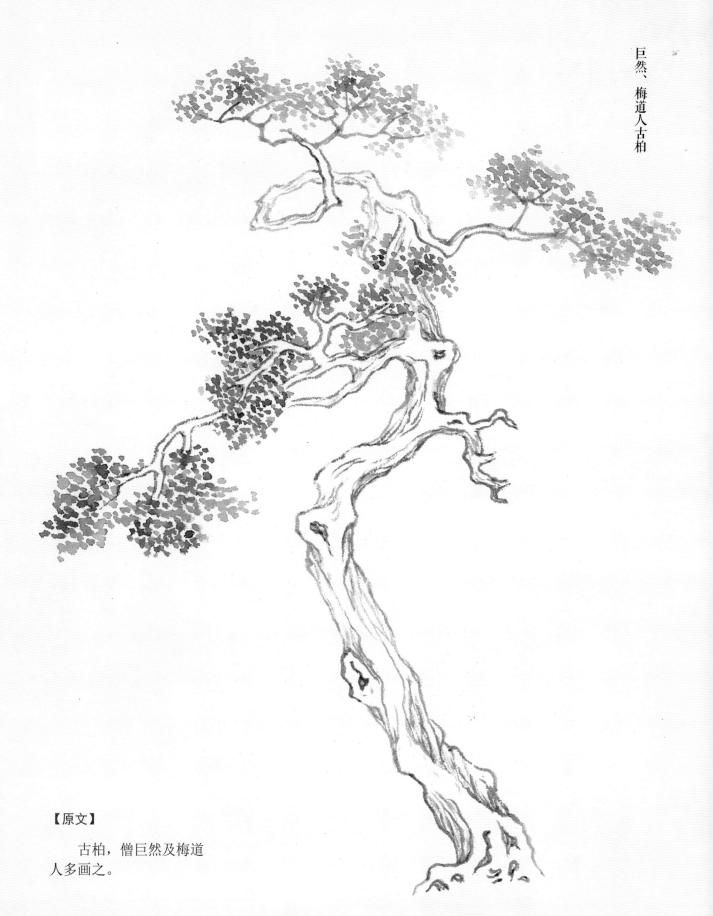

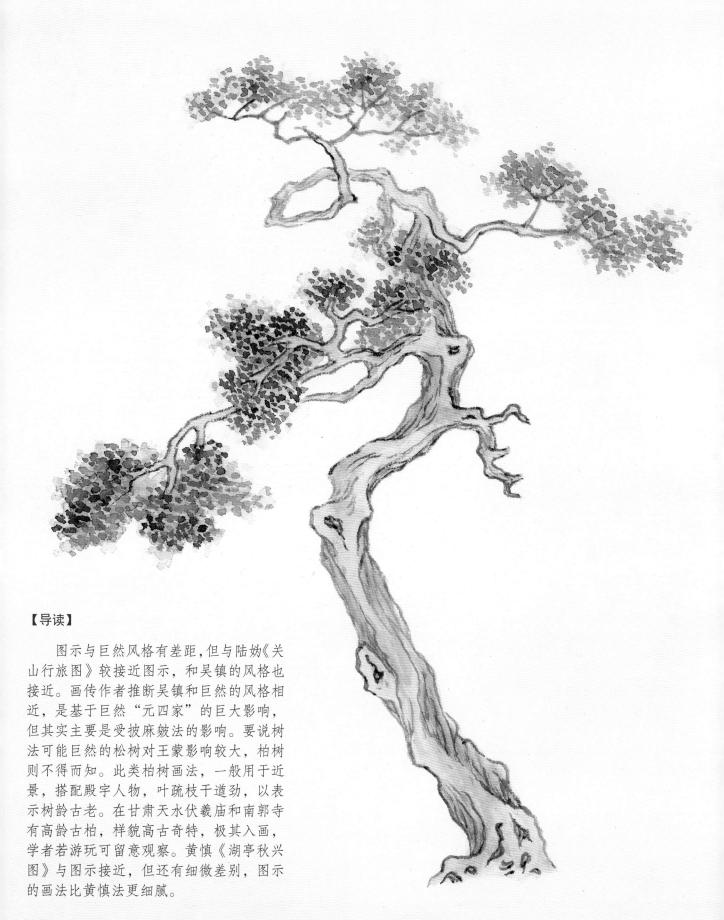

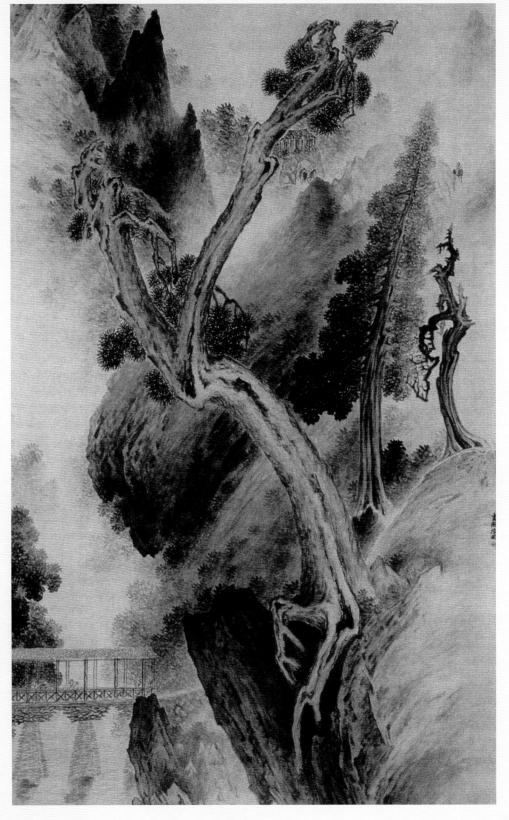

此幅布局别致。城楼关隘置于远景一角,二三旅客正策马进入城关。近景高峰突起,危崖临流,崖上古柏虬松,远映城关。左岸坡陡翠肥,溪上横架长廊式遮阴平桥。波光翠影,融于晨雾迷蒙中,意境清新。崖石虬松突出描绘,石用小斧劈皴,阴面施以重墨。在艺术效果上产生光感和立体感,画法自成一格。

关山行旅图 陆妫 立轴 绢本 设色 纵 241.5 厘米 横 129.6 厘米 上海博物馆藏

【作者简介】

陆妫(?~1716),清初 画家。字日为,号遂山体, 高家。字日为,居松江(今属 上海市)。性狷僻,故初, "痴"呼之。善山水,故初, 米芾、光友仁及高克恭。 《《二章》《《二章》《《 水册》《《溪图》《 山泛舟图》等。

万壑松风图 巨然 立轴 绢本 淡设色 横 25 厘米 纵 200.7 厘米 上海博物馆藏

巨然, 生卒年不详, 五 代画家。著名画僧,钟陵(今 江西南昌附近)人。早年在 江宁(今南京)开元寺出家, 南唐降宋后, 随后主李煜来 到开封, 居开宝寺。擅山水, 师法董源, 专画江南山水, 所画峰峦, 山顶多作矾头, 林麓间多卵石, 并掩映以疏 筠蔓草,置之细径危桥茅屋, 得野逸清静之趣,深受文人 喜爱。以长披麻皴画山石, 笔墨秀润, 为董源画风之嫡 传,并称董巨,对元明清以 至近代的山水画发展有极大 影响。有《万壑松风图》《秋 山问道图》《山居图》等传世。

【作品解读】

重重山峦中云烟吞吐,有瀑布直泻而下,通过山阁汇成溪流。山间松林稠密,杂以蔓草,峰巅隐约可见梵宫塔。溪上架板桥,旁建水榭,中有高士闲坐。以长披麻皴画峦冈坡陀,细笔写出松针,浓墨破笔点苔,兼工带写,仿佛有爽气自画面溢出,有极强的感染力。

湖亭秋兴图 黄慎 立轴 纸本 设色 纵 181 厘米 横 102 厘米 南京博物馆藏

【作品解读】

此图为清代画家黄慎的 作品,图中山石岐蹭,古树 苍郁,湖水微波,亭内外人 物形神皆备,各具情态,笔 墨清润沉静。

丁云鹏 (1547 ~ 1628),明代画家。字南羽,号圣华居士,休宁(今属安徽)人。名医瓒子。工画人物、佛像。兼工山水,取法文徵明。亦善花卉,能诗。

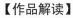

树下人物图 丁云鹏 立轴 纸本 设色 纵 146 厘米 横 75.5 厘米 (日)私人藏

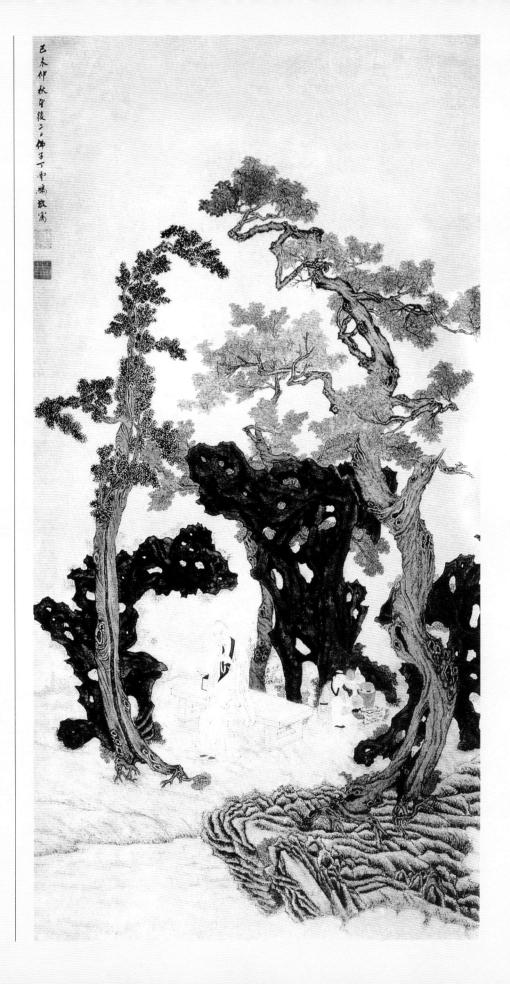

画柳有四法:一勾勒填绿;一但以汁绿渍出,新梢则嫩黄,脚叶则老绿,以分明晦;一再加深绿于绿点上,轻点数小墨点,上罩石绿留边;一竟以墨丝而点,以浓绿染之。大抵唐人多勾勒,宋人多点叶,元人多渍染,其分枝取势,得迎风摇扬之致一也。又,春二月柳未垂条,秋九月柳已衰飒,未可相混。树中之柳,如人中西子、毛嫱,仙中之宓妃、列子,其凌波御风之态,掩映于水边林下,最不可少。故赵千里及赵松雪多画之,而松雪于《水村图》,浓淡但以墨抹,幽意无穷,又一法也。

高垂柳,宋人多画之。

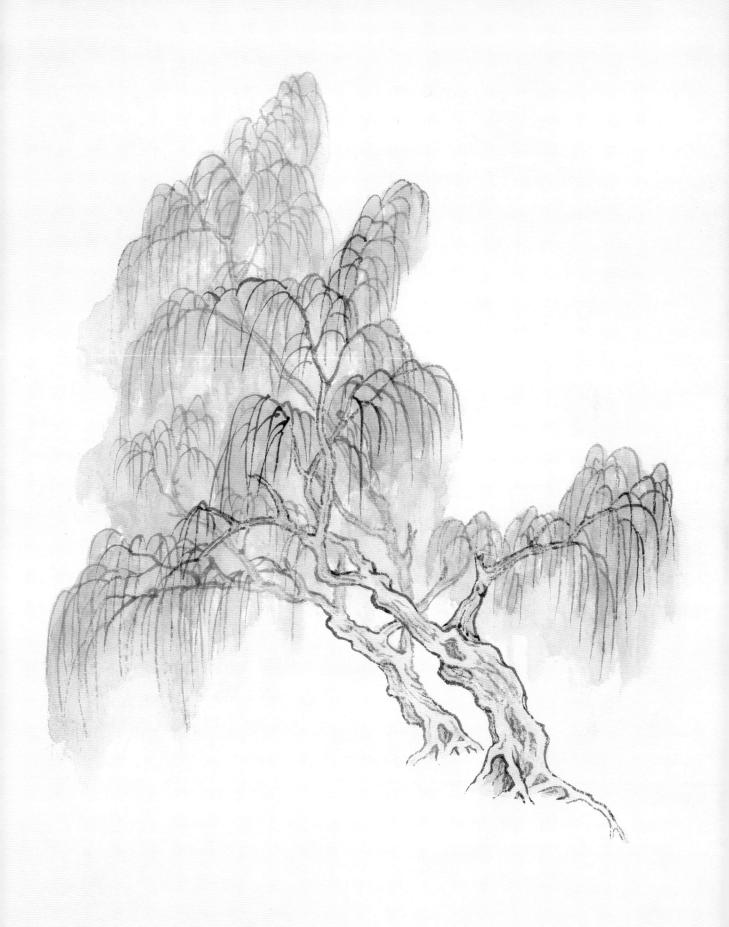

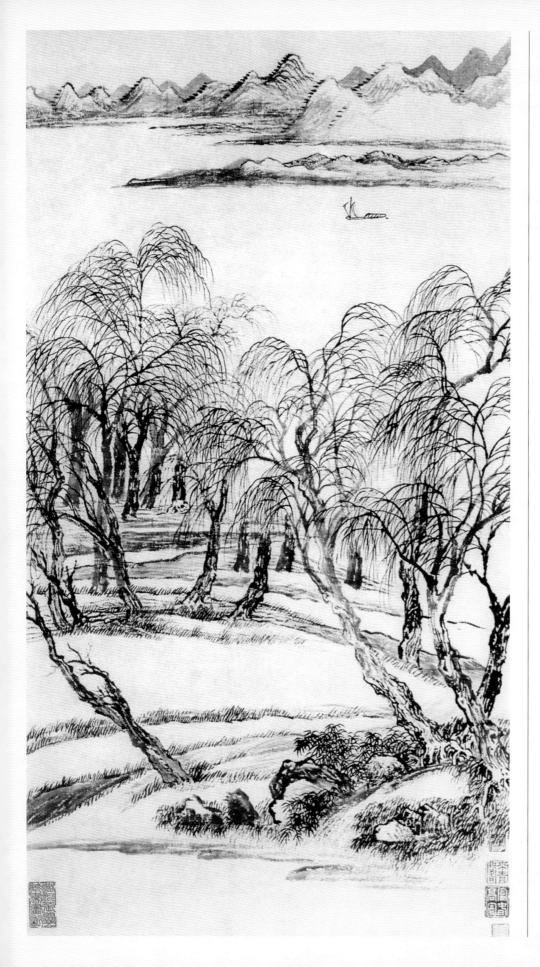

柳岸江舟图 王翚 立轴 纸本 墨笔 纵 95.5 厘米 横 41 厘米 天津艺术博物馆藏

见120页。

【作品解读】

此图写西湖美景,图中 堤岸连绵起伏,衬出近处杨 柳垂丝的参差披拂,江水浩 渺,渔船往来其中,湖光山 色,尽入眼底,令人心旷神 怡。

见 203 页。

【作品解读】

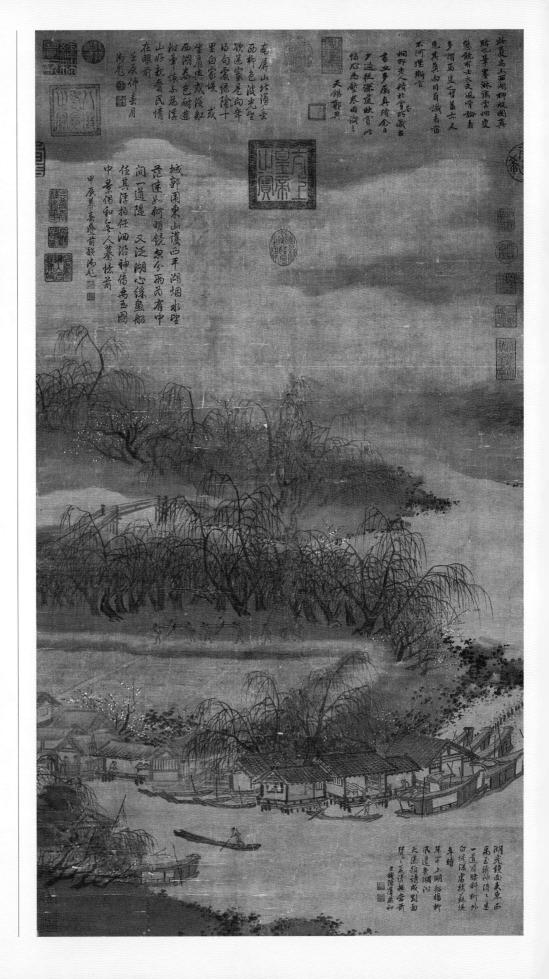

西湖柳艇图 夏圭 立轴 绢本 浅设色 纵 107.2 厘米 横 59.3 厘米 台北故宫博物院藏

扫一扫 视频教学

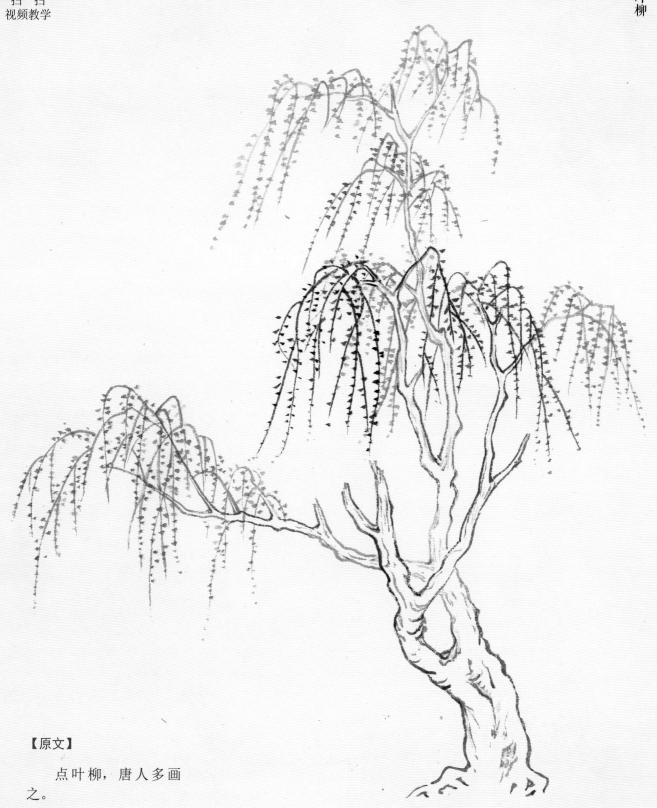

风雨归牧图 李迪 立轴 绢本 淡设色 纵 120.4 厘米 横 102.5 厘米 台北故宫博物院藏

李迪, 生卒年不详, 南宋画家。河阳(今河南 县)人。供职于孝宗赵宇、宁宗赵宇、宁宗赵宇、宁宗赵宇、宁宗赵护三 (1162~1224) 画院。 擅于写 花鸟、竹石、走兽, 长于归 生。传世作品有《风雨 图》《雪树寒禽图》等。

【作品解读】

此图表现的是风雨将至 时,两个牧童驱牛回家死的 不者对背景的处理理好 。作者对背景的大块 ,两株古柳出枝挺线, 支撑着现了风势之猛。 被上, 是边芦苇,叶落枝的 杂大,是都得到了极度的 染。

从笔墨处理来看,古树 勾中带皴,一丝不苟,颇得 奶秀之气。密密的柳叶,勾 点结合,浓淡相济,层次丰 富、朦朦胧胧,给人以大雨 将至,细雾先到的清润之感。

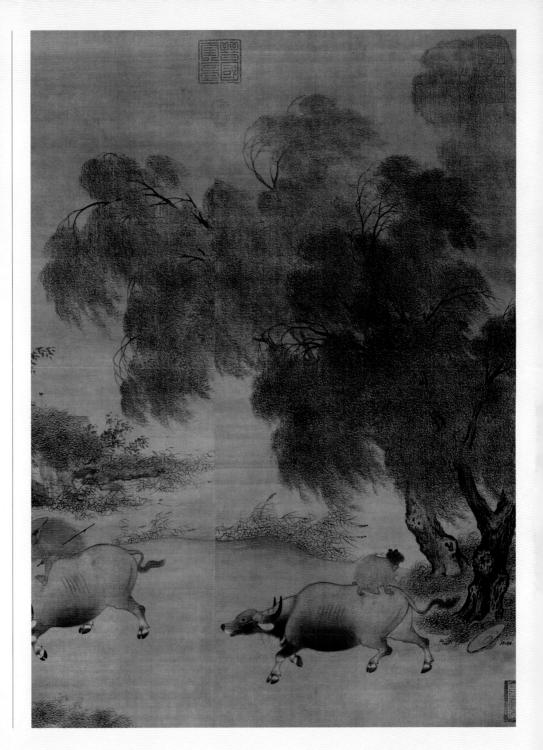

【导读】

所谓唐人多画之,不如说宋人多画之。就现有唐代山水画,其中的柳树绘制都较为简略,多为高垂柳,而宋代点叶柳树画法流行、多变。图示的主要画法在宋代都能找出代表性的作品。点叶时和画远树相同,一定要耐心,不要觉得点小就放松戒备,国画中有很多最基本的技术其实最难,最容易出错。点叶时还需注意不要画多,而且要有"结构",叶片无论多么灵动都要长在枝条,无论多么飘逸都要有组织、层次、浓淡变化。最后染色时要慎重,谨记最终的效果要透气,不能染死。注意颜色直接点叶的时候,加入适量墨色,多少则根据树叶的老嫩和画面整体。在染的时候还需要加入墨色,虽然微量但必须要加。首先,我说的是半熟纸(熟绢)上的绘制手段;其次,淡墨或者说极淡墨的使用,其实会给画面带来透亮的效果,就如同滤光镜的道理。学者一定要认真领会和积极实践,学会极淡墨与色彩的关系,裨益良多。

赵吴兴《水村图》,前谓又 一法者即此。

【导读】

画传中只介绍了"秋柳""髡柳",并未介绍常见的"立柳" (旱柳)。其实"秋柳"与"髡柳"相似,但画者不多,在山水 画中学习它的画法价值不高,只 要知道它们是两种立柳初发的嫩 枝即可。

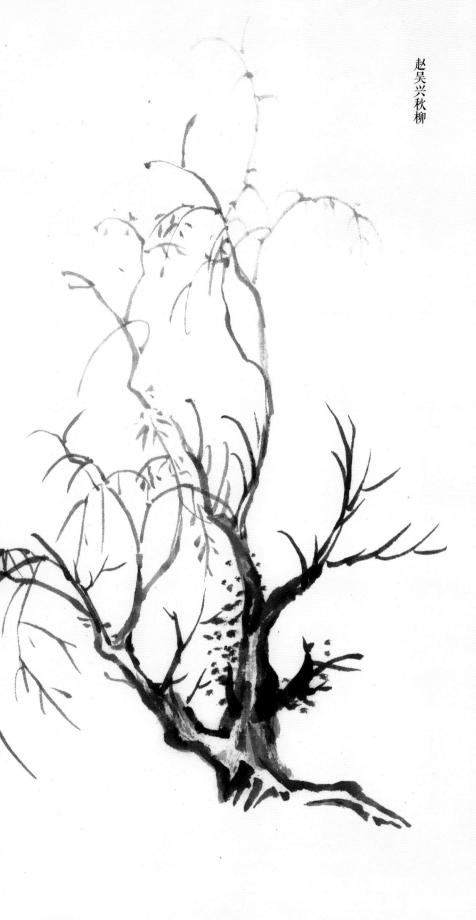

清明上河图(局部) 张择端 长卷 绢本 水墨 纵 25.5 厘米 横 525 厘米 北京故宫博物院藏

张择端,生卒年不详,北宋画家。字正道(《味水轩日记》作字文友),东武(今山东诸城)人。幼好读书,早年游学汴京(今河南开封),后习绘画,徽宗赵佶朝(1100~1125)供职翰林图画院。专工界画宫室,尤擅舟车、市肆、桥梁、街衢、城郭,自成一家。

【作品解读】

此卷是我国十二世纪初期一幅杰出的风俗画,描写了在清明节这一天,北宋首都汴京(今河南开封)各阶层在城郊一带的种种活动。全卷选择城外沿河两岸和城内大街的主要场面。画卷以静寂的春郊景象为开端。较繁忙的街道和柳荫下停泊着货船的汴河同时进入画面。一座宏伟富丽的城门楼横断画面,城里大街,又是另一种繁荣而安详的景象。画家生动形象地刻画出五百多个人物,不同类型的船只、车、桥梁,市街店铺、民居不可胜计。重点刻画了当时交通命脉的汴河运输情况和劳动者的艰苦生涯。充分表现了当时的社会风俗和都市、郊区人民的生活面貌。这幅画实为我国古代绘画的瑰宝。

仿古四季山水图(之一) 王翚 屏 绢本 墨笔 设色 纵 81 厘米 横 51 厘米 辽宁省博物馆藏

见 120 页。

【作品解读】

写江南春景,图中山峦 层叠,树木青翠,烟雾环绕, 村舍屋宇错落,湖面上渔船 水鸭泛波。一派雨后春光明 媚的江南景致。

【导读】

与前页《清明上河图》一样,两幅画都,是典型的立柳,都是典型的立柳,简单,都是共不同,并非问题,所是"绘画风格"辗转应则,一个朝代的转变,学者应观解对比。

柳荫人物图 郑文林 立轴 绢本 水墨 纵 161 厘米 横 70 厘米 (日) 私人藏

郑文林,生卒年不详,明代画家。号颠仙,闽侯(今 属福建)人。工山水人物。 是浙派后期名家。

【作品解读】

此图以泼墨侧锋,拖泥带水,尽情挥写乱和中,疾引乱柳年之笔,密点柳叶,疾写杂草。人物造型,偏头,写杂草。人怪诞,神情诙谐,更以然画外。此幅图吸取牧派之类,构成此图动人的艺术特点。

【导读】

"秋柳""髡柳"都是表现破败、萧索的凄凉忧郁景象。比较适合人物小品搭配应景。至于说是"赵吴兴"赵孟頫之法,略显牵强,亦不必深究。前面说过写意之法古已有之,在宋代写意画的基本形制就已经完备,而后人也只是在其基础上发扬光大。

【原文】

髡柳:

秋尽春初,当画髡柳于竹篱茅宇间,有如靓女, 頞发初齐,丰姿绝世。画春初者,可间桃花,法当 以淡墨大笔画桩,再以墨分浅深画柔条,渍绿。若 在绢上,则用石绿衬背。冬景及秋尽,则仅以赭石 间绿破之而已。

雪中归牧图 李迪 册页 绢本 水墨 淡设色 纵 24.2 厘米 横 23.8 厘米 (日)大和文华馆藏

见 255 页。

【作品解读】

此图描绘的是白雪皑皑的寒冬,牧牛人带着猎物归家的情景。人与牛的动态准确 生动,树石山坡的笔墨变化微妙,设色雅润柔和。很好地表现了雪后空疏静谧的景色。

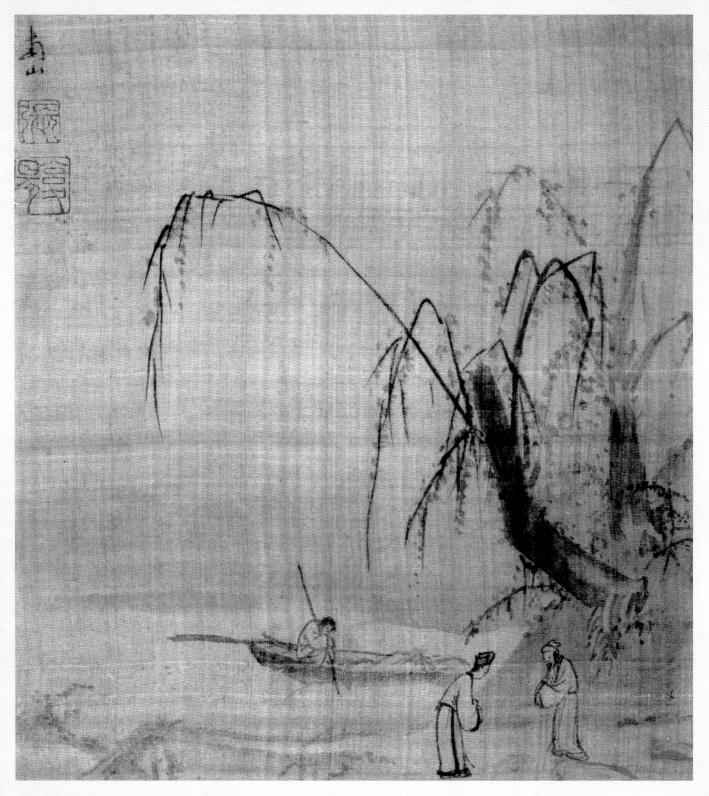

【作品解读】

苍茫江边,枯枝败叶;待客孤舟,船主缩头袖手独坐船头;路上行者,拱手低头相互对揖问候。作者此幅师法元代吴镇笔意,树枝叶画的又硬又直,但硬中有婉,直中有收。全图呈现出一种萧条枯瑟的秋冬景象。

【作者简介】

张复阳(约1403~1490),明代画家。名复,以字行,号南山,浙江平湖人(一作秀水人),道士,居浙江洞霄宫一枝堂。工书法,善画山水,师法吴镇,画风多作写意,水墨淋漓。

山水图 张复阳 册页 纸本 设色 纵 32 厘米 横 19.7 厘米 北京故宫博物院藏

潮满春江图(局部) 居节立轴 纸本 水墨 纵 47.5 厘米 横 26.2 厘米 镇江市博物馆藏

居节,生卒年不详,明代画家。字士贞,号商谷,江苏苏州人。少从文徵明游, 书画为入室弟子。山水画法笔墨工细,纯以文秀胜,力量气局,渐入萎靡。

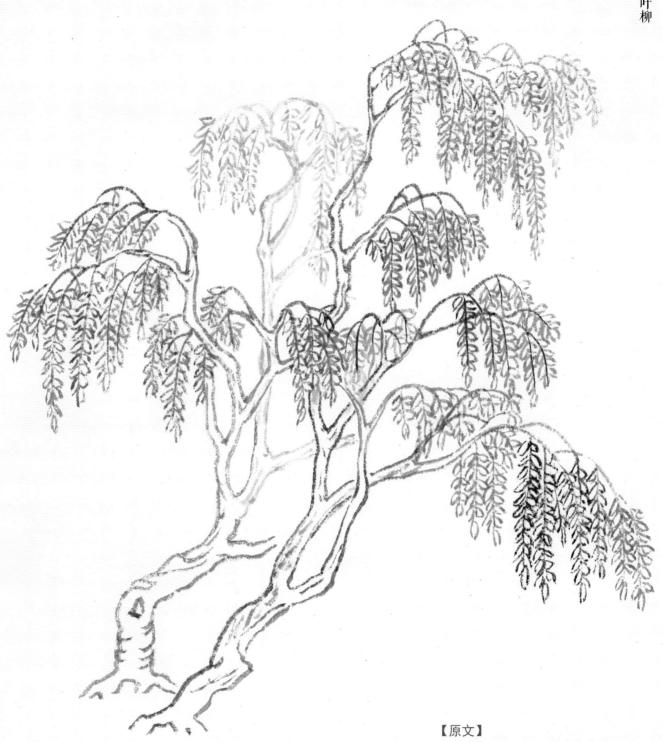

勾叶柳:

王维诸唐人及陈居中多画之,余 嫌其太板,故次于后,以备一体。

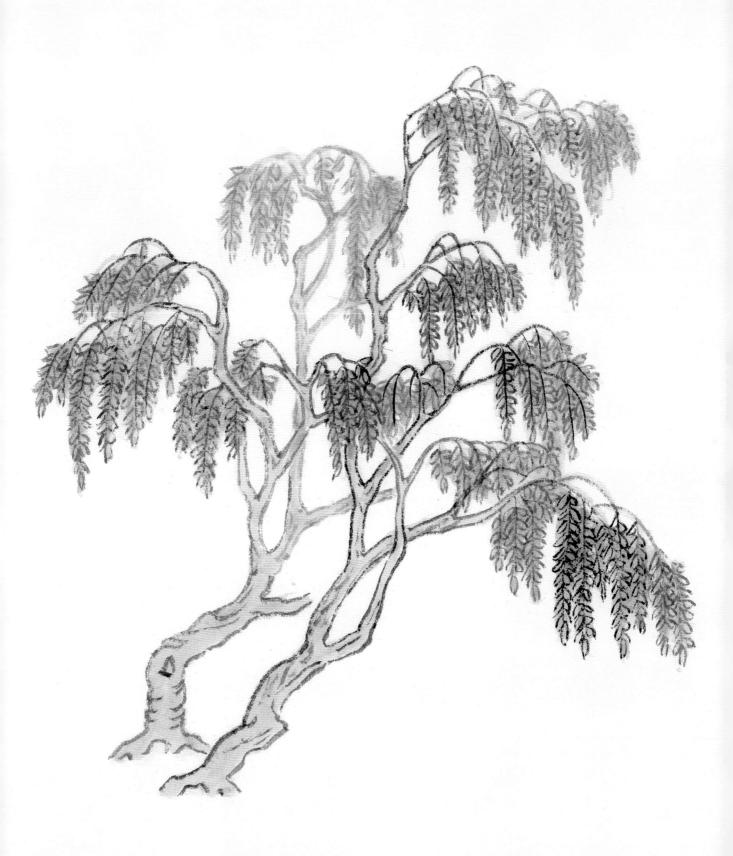

范湖草堂图(局部) 任熊 长卷 绢本 设色 纵 35.8 厘米 横 705.4 厘米 上海博物馆藏

【作者简介】

见 140 页。

【作品解读】

此作品为长卷,以分 段取景、局部特写的艺术手 法,描绘了范湖草堂的风貌。 卷首以浩瀚烟波, 映衬错落 有致的平坡田畴和起伏的丘 陵, 进而构成水环山、山抱 水的幽奇意境。平岗山坡, 池沼荷塘亭台屋宇, 曲径回 廊, 虬松垂柳, 古木奇卉, 分布穿插, 雅得其宜, 富于 幽趣。山石多用皴擦, 林木 花卉, 近似于陈老莲苍老清 润、古拙细劲的手法; 屋宇 亭台多采用传统界画方法; 笔法秀劲,设色浓丽清雅兼 备,鲜明而不显浮华。

【作者简介】

钱杜(1763~1844),清 代画家。字叔美,号松壶, 钱塘(今浙江杭州)人。官 至主事。工诗书,善画山水、 墨梅。师法文伯仁,略政法,笔法细秀。画梅师赵宏 法,笔法细秀。可与金宏 坚,幽岭杀就散,可与金宏 罗聘媲美。著《松壶画忆》 《画赘》等。

【作品解读】

虞山草堂步月诗意图 钱杜 立轴 纸本 水墨 淡设色 纵 138.2 厘米 横 53 厘米 (日)大阪市立美术馆藏

扫一扫 视频教学

【导读】

棕榈树原产我国,国画题材中一般用于点缀南方(秦岭以南)园林庭院,不作为主要树种和主体表现。画传说"唐人画于园林山水中,郭忠恕每为之",没有确切的证据,唐画少,找不到棕榈的图例,宋画有,但是并非郭忠恕所为,而且图例多为人物、建筑的背景点缀。故选明清两幅图例供参考学习。

【原文】

棕榈树, 唐人画于园林 山水中, 后郭忠恕每为之。

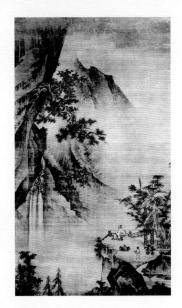

钟钦礼,生卒年不详,明代画家。号会稽山人,浙江上虞人。画山水纵笔粗豪,横刮外强。成化、弘治间入直仁智殿,为内廷能手。

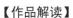

图中危崖耸立,瀑布垂挂直落谷底,水雾弥漫。雅士于园林一角,凭栏观飞泉,神态怡然陶醉,超然清逸之神态治于画外。山石全以斧劈皴出之,描绘树木勾点并用。整幅图有峻峭秀逸之气。

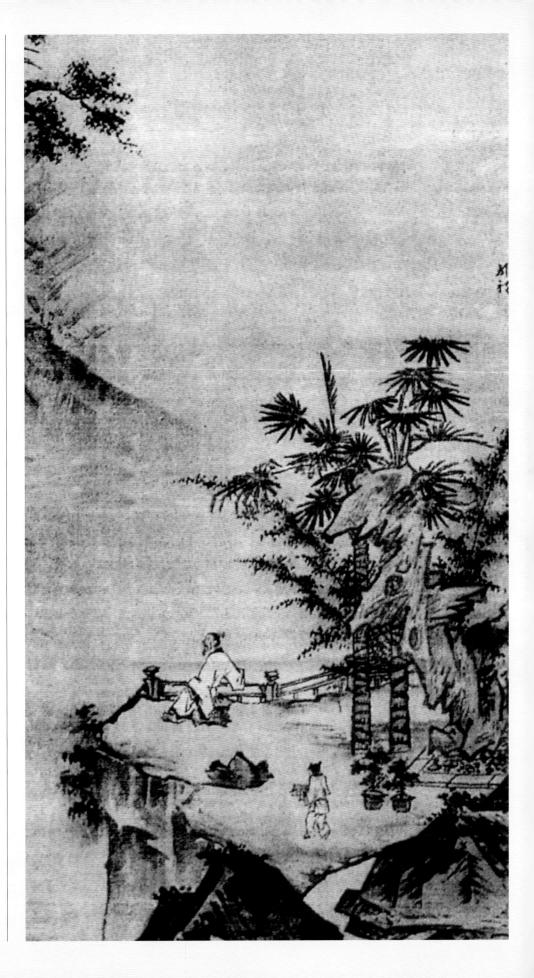

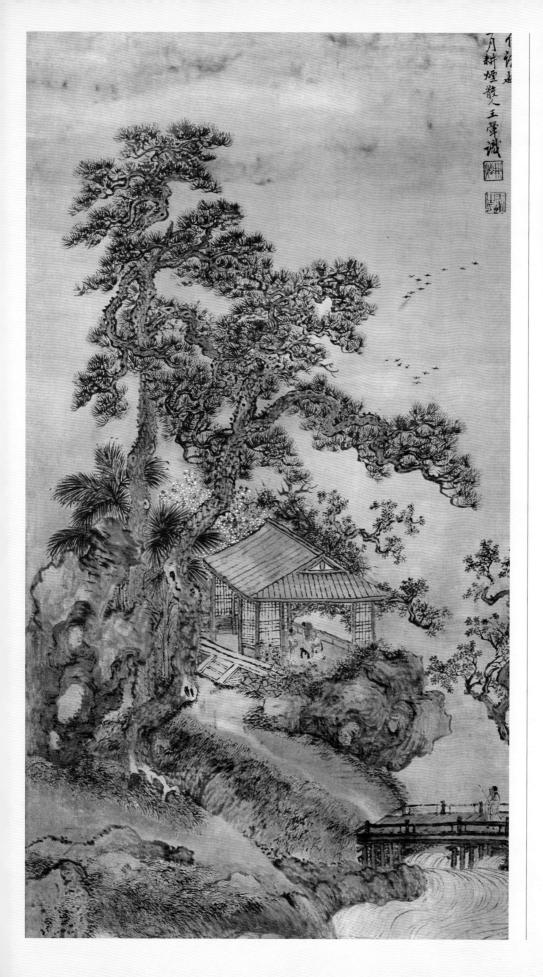

夏五吟梅图 王翚 立轴 纸本 墨笔浅绛 纵 91 厘米 横 60.4 厘米 北京故宫博物院藏

见120页。

【作品解读】

此图中老梅劲竹苍松怪石,溪水小桥亭园雅士,空 中小鸟展翅,更显天际之辽 阔苍茫。用笔老辣细密。

瑶台步月图 陈清波 团扇 绢本 设色 纵 25.6 厘米 横 26.7 厘米 北京故宫博物院藏

【作品解读】

此图写中秋仕女拜月的情景。天空清虚高远,祥云绕月,月下景色空蒙。人物衣饰为典型的南宋风格,用笔轻润,敷色雅致。以深色厚重的栏杆,衬出人物纤秀婉约的形象,风格清新动人。

【作者简介】

陈清波,生卒年不详,南宋画家。钱塘(今浙江杭州)人。理宗宝祐(1253~1258)时为画院待诏。擅山水,多作西湖全景,皆大幅。风致典雅,笔墨嫣润。传世作品有《湖山春晓图》《瑶台步月图》等。

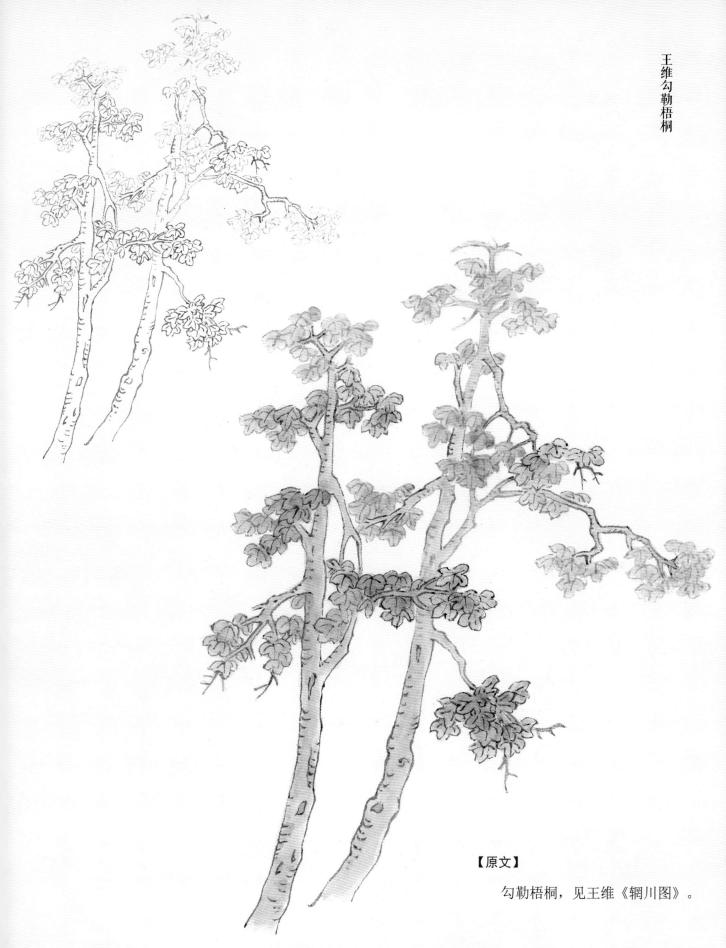

辋川图(部分) 王维 绢本 设色 (日)圣福寺藏

【作者简介】

见 156 页。

【作品解读】

此图是画家晚年隐居辋川时所作。画面群山环抱,树林掩映,亭台楼榭,古朴端庄。别墅外,云水流肆,偶有舟楫过往,呈现出悠然超尘绝俗的意境。王维在他的山水画中,所创造的淡泊超尘的意境,给人精神上的陶冶和身心上的审美愉悦,旷古驰誉。元代汤后士在其所著《画鉴》中说:"其画《辋川图》,世之最著也。"此卷为唐人摹本,构图着色尚存唐人气息。

【导读】

王维《辋川图》中园林外正前与园林中左后都有阔叶乔木,树叶按"个"字发勾成,并非图示勾的那般仔细。再者园林外正前的树干不像梧桐的特征。 所以取其他供图例参考学习。

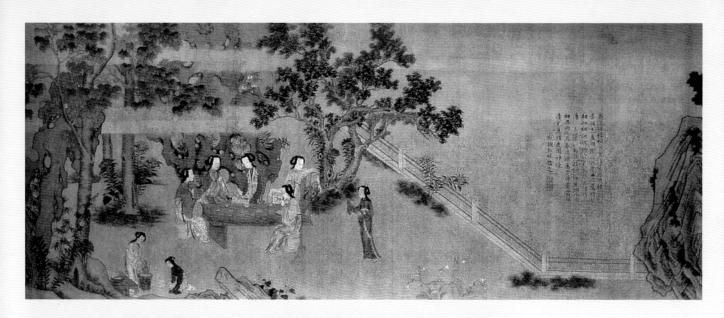

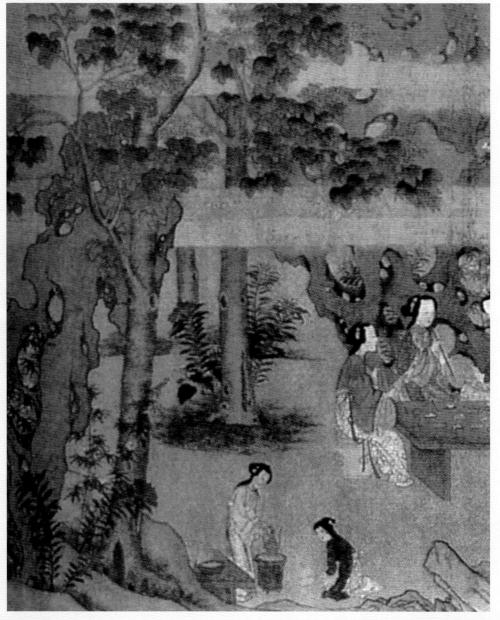

四季仕女图(局部) 仇英 长卷 绢本 水墨设色 纵 29.6 厘米 横 300.9 厘米 (日)大和文华馆藏

【作者简介】

【作品解读】

这是一幅表现宫女们四 季游乐的画卷,用春、夏、秋、冬四个场景画出。以树 石相隔巧妙地连接在一起。 作者画法以唐宋为宗,画风 优美,极具功力。

四序图 姚文瀚 长卷 绢本 设色 纵 31.5 厘米 横 318 厘米 北京故宫博物院藏

姚文瀚,生卒年不详,清代画家。号濯亭,顺天(今北京)人。乾隆时供奉内廷。 作品有《仿清明上河图》及 《桐阴清暇图》;乾隆十七 年(1752)尝摹宋人《文会图 卷》。

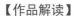

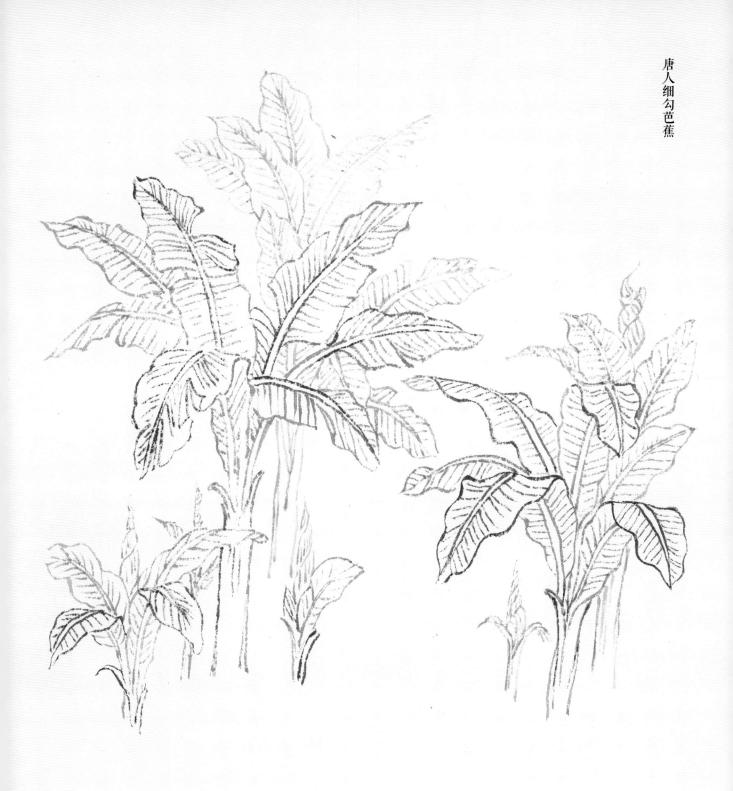

【原文】

细勾蕉叶, 唐人每为之。

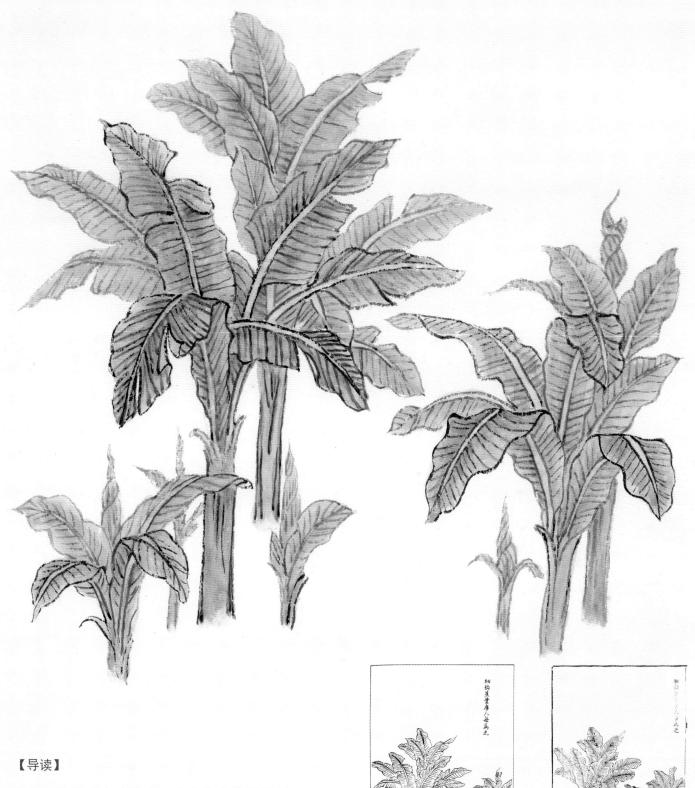

细勾蕉叶在存世唐画中未找出典型图例, 以其他图代之。"巢勋版"的画传,"棕榈树" 和"细勾蕉叶"图示都反映出与"康熙版"的 差别,除了印刷技术,我们应该注意到这两幅 白描已经受到西方绘画的影响。

巢勋版

康熙版

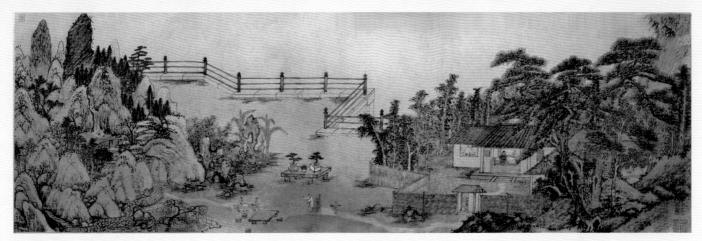

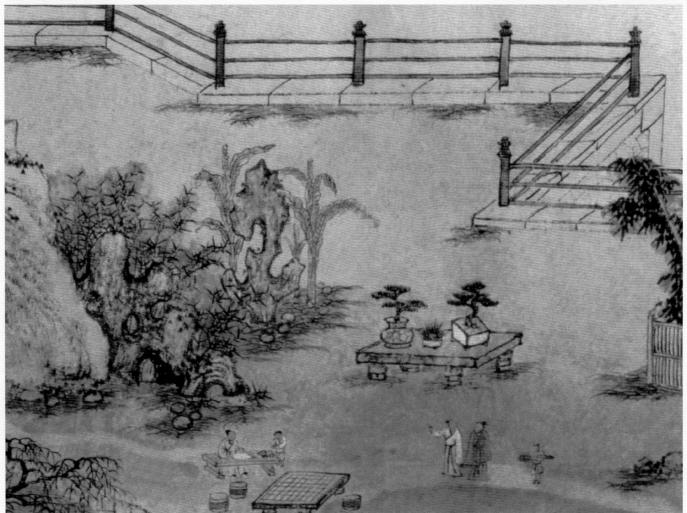

【作品解读】

此图为作者传世代表作品,图中苍松下房屋数间,有二人并坐中堂。屋旁绿树成荫,竹篱环绕,门前小山叠翠,泉水曲径,有数人活动其间,景色优美,环境清雅。作者绘苍松丛树用浓墨重色涂染,对面山石线条清晰,多处留白,使画面明暗、虚实相间,富于变化。

【作者简介】

杜琼(1396~1474),明代画家。字用嘉,号东原耕者、鹿冠道人,人尊为东原先生,吴(今江苏苏州)人。少孤,能自刻厉,读书通达,旁及翰墨。善诗文,以卖画为生。能人物,尤擅山水。

友松图 杜琼 长卷 纸本 设色 纵 29.1厘米 横 92.3厘米 北京故宫博物院藏

蕉荫击球图 佚名 团扇 绢本 设色 纵 25 厘米 横 24.5 厘米 北京故宫博物院藏

【作品解读】

庭院中芭蕉青翠,湖石奇立,两个小儿正在玩槌球游戏,他们的母亲和姐姐在一旁观看。画中四个人的视线都集中到左下角的球体上,在构图上产生一种均衡感,也体现了作者很善于捕捉生活中人物刹那间的动作和情态。画面清新秀丽,具有浓郁的生活气息。

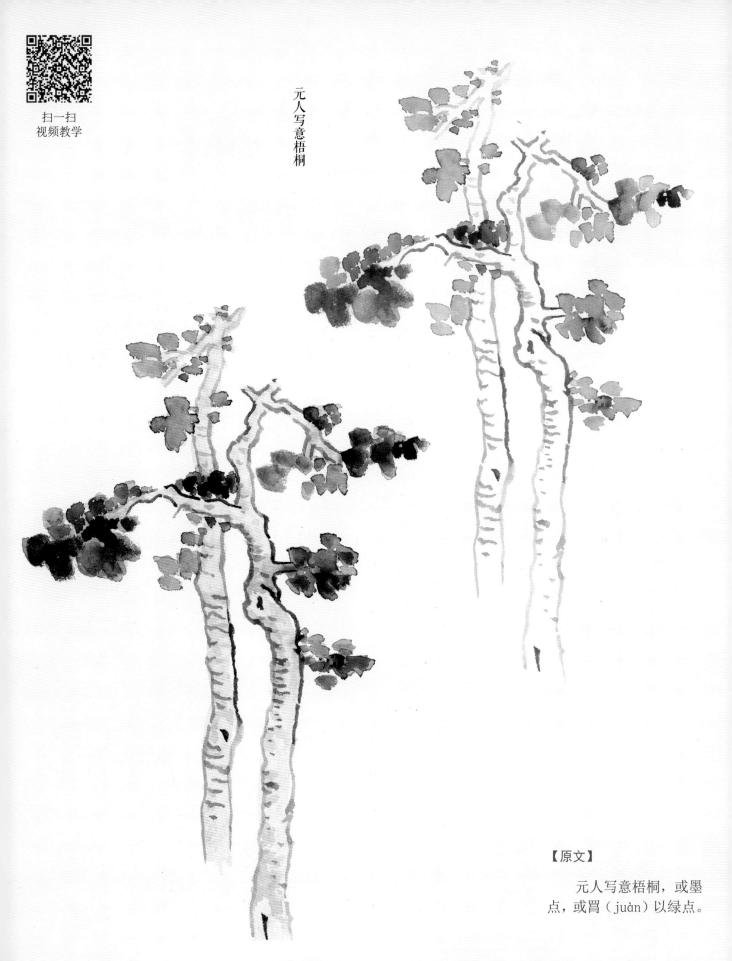

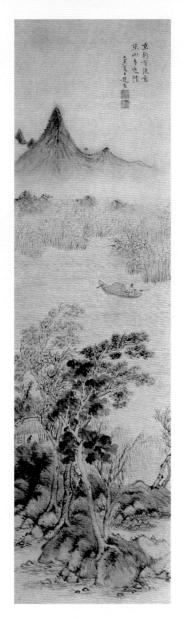

山水图 赵左 立轴 纸本 设色 纵 131.3 厘米 横 38 厘米 北京故宫博物院藏

【作品解读】

【作者简介】

赵左(1573~1644),明代画家。左亦作佐,字文度。华亭(今上海松江)人。 赵左为诸生时,诗文即出众,曾赴北京,以一首秋草诗一鸣惊人,人呼为"赵秋草"。后得顾正谊赏识,让他与宋懋晋向好友宋旭学画,此后画名渐显。山水师法董源,兼学黄公望、倪瓒。画云山以已意出之,有似米(芾)非米之妙。善用干笔焦墨而又长于烘染,后受董其昌的画风影响,形成笔墨灵秀、设色雅致的风格。他与弟子沈士充、朱轩、叶有年、陈廉、李肇亨等构成的艺术群体,被人们称为"苏松派"。论画主张要得所画物象之势,应取势布景交错而不繁乱。因一生穷困,曾为董其昌代笔。所著《大愚庵遗集》已失传,散落的诗文由其子搜辑成一集存世。

传世作品有《秋山幽居图》《溪山无尽图》《长江叠翠图》《富春大岭图》《寒江草阁图》《仿大痴秋山无尽图》《山水卷》等。

山水图(之二) 髡残(石溪) 册页 纸本 水墨 设色 纵 37.5 厘米 横 76.2 厘米 台北故宫博物院藏

髡残 (1612~约1692), 清初画家。僧人。俗姓刘, 字石裕,一字介丘,号白秃、 石道人、残道者、电住道人、 茧(古"天"字)壤残道者, 武陵(今湖南常德)人,居 江宁(今江苏南京)。幼而 失恃。及长, 自剪毛发, 投 龙山三家庵为僧。性耿直, 寡交识。擅画山水, 于元人 画中受王蒙影响较深, 亦受 明代沈周、文徵明、董其昌 等影响。善用秃笔和渴笔, 专长干笔皴擦, 景物茂密, 笔墨苍莽荒率,境界奇辟, 气韵浑厚,自成风格。也作 佛像。书法学颜真卿。与程 青裕并称"二路": 与原济(石 涛) 合称"二石", 为清初 四高僧之一。传世作品有《溪 桥策杖图》《层岩叠壑图》 《苍山结茅图》《长干行脚 图》《云洞流泉图》和《绿 树听䴓图》。

【作品解读】

此幅笔墨苍浑, 气势酷 畅。参天古树屋舍, 气枝 两大茅棚屋舍, 树丛草棚围, 屋水两 府杂树丛草相围, 屋水远相 所逃相对话语。 水远绝相对话语。 水远绝相,水面云天相接, 水面云天石。

弘仁(1610~1664),明 末清初画家。本姓江, 名韬, 字六奇,一作名舫,字鸥盟, 歙县(今属安徽)人。明末 诸生,清顺治四年(1647)从 古航法师为僧, 居建阳报亲 庵, 法名弘仁, 号渐江学人、 渐江僧, 又号无智, 死后人 称梅花古衲。少孤贫, 事母 孝, 佣书养母, 一生未娶。 工画山水,兼工画梅,曾学 画于萧云从, 近黄公望, 而 受倪瓒影响最深。笔墨瘦劲 简洁, 风格冷峭, 常往来于 黄山、雁荡间, 隐居于齐云 山, 多写黄山松石。

【作品解读】

此画以文石、翠竹、秋 桐为题,画面朴素、简洁, 用笔持重稳定,充分体现 弘仁擅用侧锋、枯笔的现 点。寥寥数笔,略略点。梁 便将山石之坚硬冷峭,翠 之疏密清韵以及秋桐的清 之态,表现得淋漓尽致,格 调超凡脱俗。

高桐幽筱图 弘仁(渐江) 立轴 纸本 墨笔 纵 56.9 厘米 横 32.5 厘米 安徽省博物馆藏

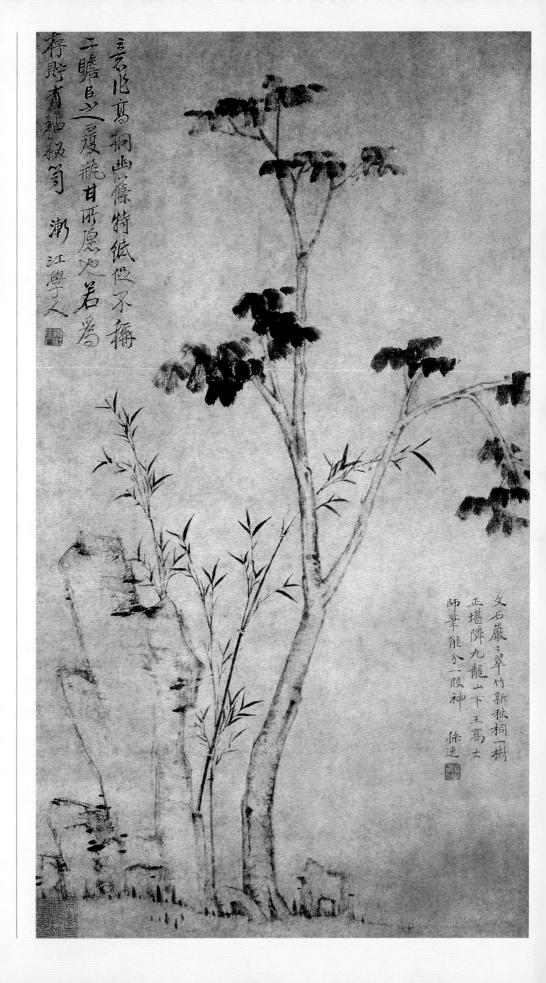

扫一扫 视频教学

【原文】

写意芭蕉, 若以淡 墨, 留叶上一线。

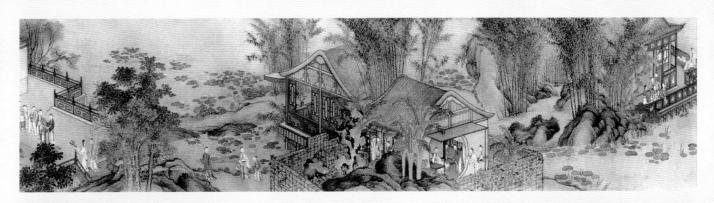

四序图 姚文瀚 长卷 绢本 设色 纵 31.5 厘米 横 318 厘米 北京故宫博物院藏

【作品解读】

此画由芭蕉、睡鹅构成主题,取材虽简单,但画面丰满。虽信手挥洒,然墨绳有则,繁而不乱。睡鹅用笔简练,形态逼真,转颈曲身,嘴插羽内,画出酣睡正浓的神情。 芭蕉泼墨粗写,气韵生动。地面略加点苔,几笔枯草便已意满乾坤。 蕉鹅图 李鱓 纸本 淡设色 纵 94.3 厘米 横 110.1 厘米 上海博物馆藏

【作者简介】

见 229 页。

【札记】		

闵贞(1730~?),字正斋, 江西南昌人,久居武汉。其 画学明代吴伟,白描功力深 厚,擅长写意人物,风格潇 酒活泼,也能画山水、花鸟, 笔墨颇有巨然的风貌,很有 魄力。传世作品有《蕉石图》 《花卉图》等。

【作品解读】

这一幅蕉石图充分利用 了水、墨二者的结合及浸渍 变化,以饱含水分的笔触, 写出山石的隽秀之态及芭蕉 的挺拔之状。洗练简括,却 有神清气爽之感。

蕉石图 闵贞 立轴 纸本 墨笔 尺寸不详 南京博物院藏

【原文】

点花树干法:

甚有分别,桃不可同 于梅杏。梅杏亦不可同于 别树。大都梅条多直而横 劲。杏则古人有仅画树椿 点者。桃者宜繁枝耳。

【导读】

点花画法一般表现 春天景象,"访梅""桃 花源""千树万树梨花 开""杏花开尽却春寒" 等都是点花的题材。根据 整体风格的不同,画枝 干花头的手法不同, 近景 画的具体,远景较概括, 有的则通篇写意,有的花 繁,有的花疏。点花色彩 也要根据画面和材料具 体调整,颜色不可过重, 饱和度不宜过高, 要给晕 染留有空间, 花头不可过 密,要营造密、多的效果, 真的画密了就不透了,就 死板了, 其他要点与远树 要领同。

游春图(局部) 展子虔长卷 绢本 设色 纵 43 厘米 横 80.5 厘米 北京故宫博物院藏

【作品解读】

这是现存我国著名画家作品中最古的一幅,也是卷轴山水画最早的杰作。此图描绘了江南二月桃杏争艳时人们春游情景。全画以自然景色为主,放目远眺:青山耸峙,江流无际,花团锦簇,湖光山色,水波粼粼,人物、佛寺点缀其间。笔法细劲流利。在设色和用笔上,颇为古意盎然,山峦树石皆空勾无皴,但线条已有轻重、顿挫的变化。以浓烈色彩渲染,烘托出秀美河山的盎然生机。

【作者简介】

展子虔,生卒年不详,北周末隋初画家。渤海(今山东阳信)人。历北齐、北周,入隋任朝散大夫、帐内都督。最擅山水、楼台亭阁。曾在洛阳天女寺、云花寺,长安灵宝寺、崇圣寺等绘制佛教壁画。其画风继承了顾恺之的特点,笔调工整,法度严谨。对隋代绘画的发展起着重大作用,世人誉为"唐画之祖"。

【作品解读】

此册共十四开,分别描绘春、夏、秋、冬四季景色,皆是江南风景。这是其中之一,在表现技法上,受程穆倩的枯笔影响,空灵处得弘仁、倪瓒的萧疏之情,然又自成一格,有独特个性。山石皴法掺入书法笔意,侧锋、逆锋兼用,线条冷峻而不枯槁,浓淡相间,墨色融合一体;山峦丛树间敷以石青、石绿重色,构成冷峻奇峭的风韵和鲜明独特的艺术风貌。

【作者简介】

虚谷(1824~1896),清代画家。俗姓朱,名怀仁。号倦鹤,又号紫阳山民,徽州(今安徽歙县)人。曾为湘军军官,后出家为僧。经常来往于扬州、上海之间。工画花鸟、蔬果,亦善写真。用干笔偏锋,冷峭新奇,别具一格。画松鼠、金鱼,善用破笔,生动超逸。有《虚谷和尚诗禄》传世。

【札记】

山水图 虚谷 册页 纸本 设色 纵 18.9 厘米 横 25.4 厘米 上海博物馆藏

桃源问津图(局部) 文徵明 长卷 纸本 设色 纵 23 厘米 横 578.3 厘米 辽宁省博物馆藏

【作者简介】

见 223 页。

【作品解读】

此图为《桃源问津图》长卷中的一部分,全图远山冈峦,叠翠连绵,溪水横流,树木葱郁。屋舍村宇,掩映其间,有老者山道边策杖观瀑沉思,有妇人携幼拄杖于院篱门口问路。屋内四男子席地而坐,饮酒高谈。一派文人心中所向往的世外桃源的景象。线条粗细旋转富于变化,墨色浓淡干湿,层次丰富。

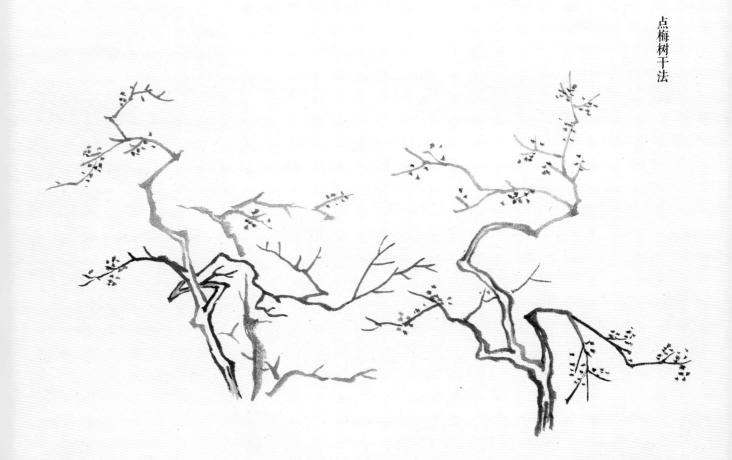

十万图之万横香雪 任熊 册 纸本 设色 纵 26.3 厘米 横 20.5 厘米 北京故宫博物院藏

见 140 页。

【作品解读】

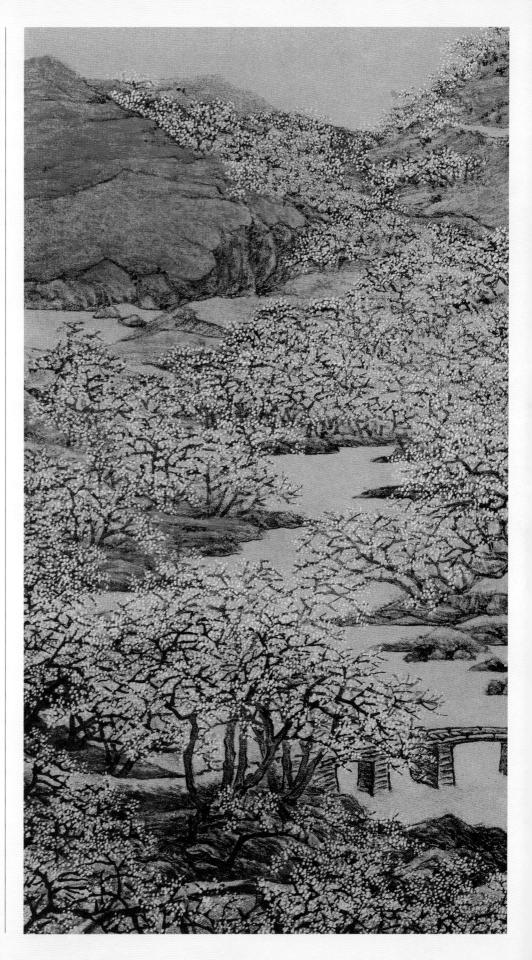

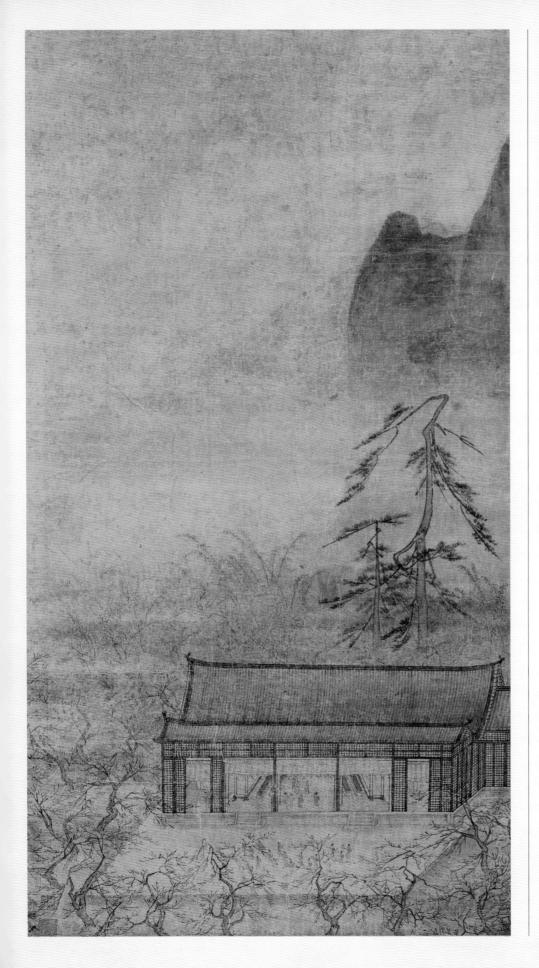

宋高宗御制西宫宴图 马远 纸本 墨笔 纵 173.5 厘米 横 70.8 厘米

林和靖图 马远 纸本 墨笔 纵 24.5 厘米 横 38.6 厘米 东京国立博物馆藏

【札记】				
Name and the second	SAMUAN AND AND AND AND AND AND AND AND AND A			

【导读】

此页的图示和下页图示均与倪瓒画竹法不符,倪瓒小竹如《秋亭嘉树图》草亭右侧小竹,似树非树似竹非竹,其用意是不破坏画面的整体风格,用以破为立的原则,不允许规律性强的笔意出现。

【原文】

画小竹法

云林于石根树底,辄作幽篁柔筱,夕阳晼晚 于茅屋花箔间,真簌簌有声,望而知为幽人行径。 要具梳风扫月清逸之致,不可庞杂,阻塞清气。 画有三种,宜视树石之体而粗细配用之。

见170页。

【作品解读】

此画描绘秋山嘉树,沙碛孤亭。山石用折带皴,横笔点苔。画树取疏松之态,笔简意赅。风格天真幽淡,意境荒寒。自题"七月六日……写秋亭嘉树图并诗以赠"。

春柯筠石图(局部) 倪瓒 纸本 墨笔 纵 85 厘米 横 38 厘米

紫芝山房图 倪瓒 纸本 墨笔 纵 80 厘米 横 34 厘米 台北故宫博物院藏

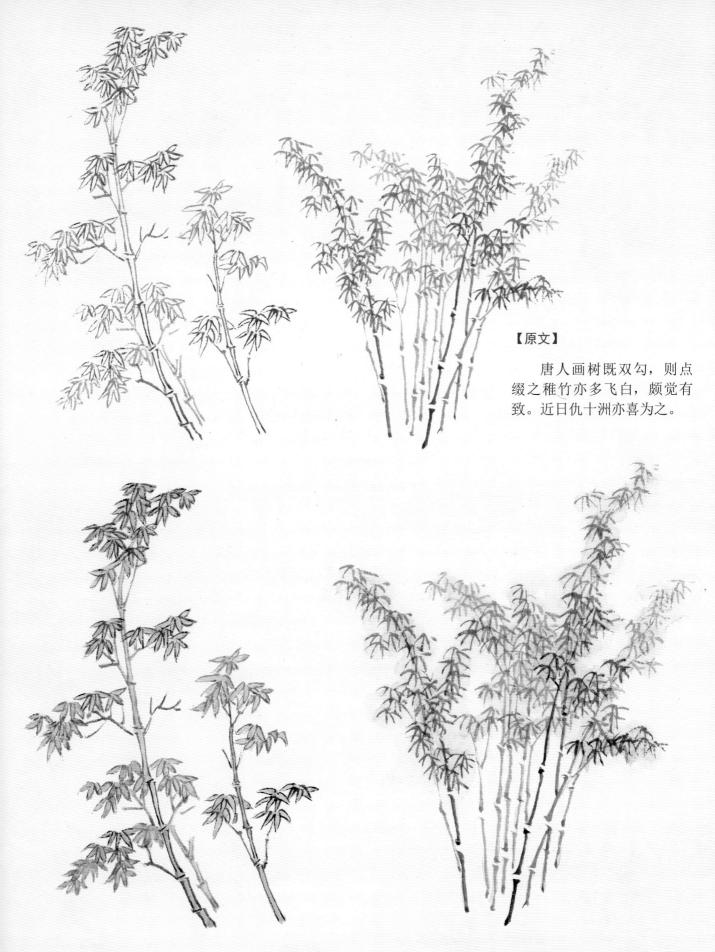

江山秋色图(局部) 赵伯驹(传) 长卷 绢本 设色 北京故宫博物院藏

【导读】

《江山秋色图》是宋代院体青绿山水的代表作,也是我临摹古画耗时最长,耗费精力最大的一幅作品。分段临摹,边学习边理解,画也画完了,有些问题也清楚了,只临摹了一遍,虽有遗憾也,却也难免。这幅画是史诗般的长卷,内容繁复,精心临摹才会发现很多平时看画遗漏的很多细节。这幅画无论是否为赵伯驹所画,都是旷世经典,我为作者高超的绘画造诣所臣服,图中所展现的各种景物,山法、树法、水法、建筑、桥梁、人物、车马、渔猎可谓无所不精。山石法虽然是青绿,但是不同于一般手法,其山石结构、气韵、细节处理非常丰富细腻,学习后会在山水构图和山石变化结构方面受益匪浅。此图除了不能体现皴法和树叶法以外,简直就是一部山水画的经典教材。我认为其综合价值高于王希孟的《千里江山图》。学习此图对提高学画者的综合素养会有极大的帮助。

临赵伯驹《江山秋色》(局部)

山晴水明图 蒲华 立轴 纸本 淡设色 纵 144 厘米 横 77.5 厘米 江苏省美术馆藏

蒲华 (1832 ~ 1911), 清 末画家。原名成,字作英, 号种竹道人、胥山野史,浙 江嘉兴人。工书画,善山水、 花卉、墨竹。与虚谷、吴昌 硕、任伯年合称"海派四杰"。 传世作品有《竹菊石图》《倚 篷人影出菰芦图》《荷花图》 《桐荫高士图》。

【作品解读】

【原文】

画葭菼法:

【导读】

葭菼者芦与荻,均为 水生植物,这里泛指山水 画里的水草、芦苇等。

江行初雪图 赵斡设色 纵 25.9 厘米 横 376.5 厘米 北京故宫博物院藏

【作品解读】

此图为赵斡仅有的传世作品。表现朔风凛冽、雪花飘飘的冬日江岸,渔夫们冒着严寒张网捕鱼的情景,全卷布置以芦苇、寒树、坡岸、板桥,渔民活动其间,或撑舟,或撒网,或于芦棚中避寒,或在船上炊食,江岸有骑驴之行旅,寒冷畏缩之状极为生动感人。画中树石笔法劲健,水纹用笔尖利,天空以粉弹出飞舞的雪花,技巧十分娴熟。是一幅流传有序地中国绘画珍品。

【作者简介】

赵斡,生卒年不详,五代南唐画家。江宁(今江苏南京)人。南唐后主李煜时为画院学生。善画山水、林木,长于构图布局,所画皆为江南风景,多作楼观、舟船、水村、 渔市、花竹,具有田野情趣。所作江行图,深得浩渺之意,见之使人如身临其境。

赵孟頫(1254~1322),南宋末至元初书法家、画家、诗人。字子昂,号松雪道人,又号水晶宫道人、鸥波,中年曾署孟俯。浙江吴兴(今浙江湖州)人。宋太祖赵匡胤十一世孙、秦王赵德芳嫡派子孙。与唐代颜真卿、柳公权、欧阳询并称为楷书四大家。他在绘画上被称为"元人冠冕",开创了元代新画风;他还精通音乐,善鉴定古器物。

【作品解读】

此卷画山东济南东北华不注山和鹊山一带的秋景。图中平川洲渚,江树芦荻,渔舟出没,房舍隐现。绿荫丛中,两山突起,山势峻峭,遥遥相对。画家用写意笔法画出山石树木,脱去精勾密皴之习,然而参以董源笔意,树干只作简略的双钩,树叶用墨点草草而成。山峦用细密柔和的皴线画出山体的凹凸层次,然后用淡彩、水墨浑染,使之显得湿润融合,草木华滋。可见作者笔法灵活,画风苍秀简逸,富有创新之意。

鹊华秋色图 赵孟頫 长卷 纸本 设色 纵 28.4 厘米 横 93.2 厘米 台北故宫博物院藏

芦花寒雁图 吴镇 立轴 绢本 墨笔 纵 83.3 厘米 横 27.8 厘米 北京故宫博物院藏

见 123 页。

【作品解读】

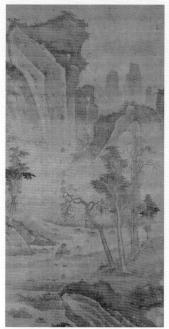

山水图 蒋嵩 绢本 淡设色 纵 171.5 厘米 横 87 厘米 台北故宫博物院藏

蒋嵩, 生卒年不详, 明 代画家。字三松, 江宁(今 江苏南京)人。善画山水, 宗吴伟, 为浙派名家之一。

洞山渡水图 马远 水墨 淡设色 纵 77.6 厘米 横 33 厘米 东京国立博物馆藏

洞庭渔隐图(局部) 吴镇 立轴 纸本 墨笔 纵 146.4 厘米 横 58.6 厘米 台北故宫博物院藏

渔舟读书图 蒋嵩 立轴 绢本 纵 17I 厘米 横 107.5 厘米 北京故宫博物院藏

【作品解读】

【札记】

此图为蒋嵩的粗笔水墨山水画。画家用简练概括的手法,兼泼墨写意法,用笔劲健粗放,墨气淋漓,但境界幽远,显示了作者个人的独特风格。表现远近溪山、轻舟横渡的旷野之景。在画法风格上,继承南宋马远、夏圭的传统而有变化,运用粗犷方阔的大斧劈皴。

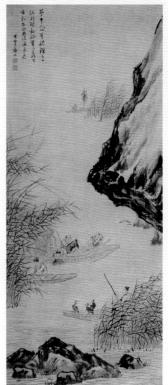

海家图 谢彬 立轴 纸本 设色 纵 168.1 厘米 横 73 厘米 上海博物馆藏

【作品解读】

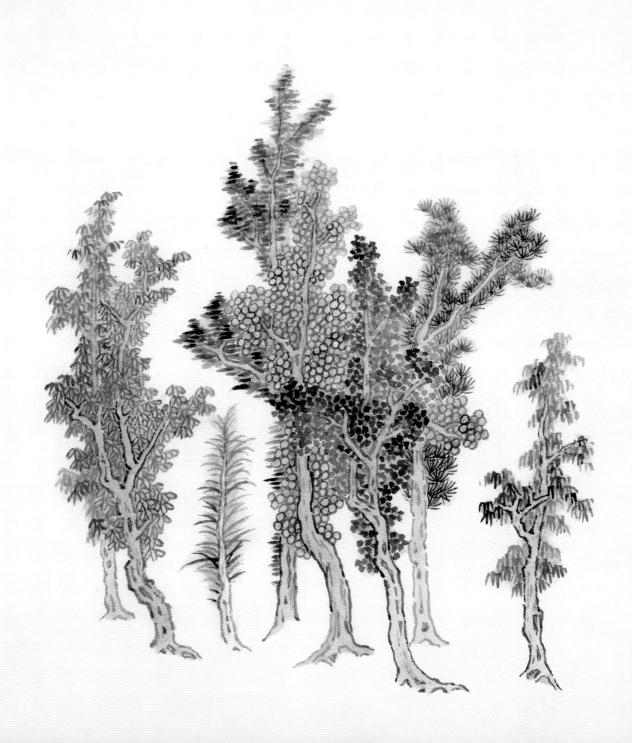

【导读】

在《芥子园画传》第一集原著中,对山水章法问题贯穿始终,均有介绍和论述,但都隐含和附属于画论、树木、山石、皴法等内容之中。原著这一部分的题目是"模仿各家画谱",即:模仿诸家方册式(康熙版),(模仿)诸家横长各式,(模仿)诸家官纨式,(模仿)诸家折扇式。"巢勋版"于"模仿各家画谱"之后,又增添"增广名家画谱"部分,在"康熙版"基础上增加了55幅图谱。原著各家画谱和增广名家画谱一方面是绘画原作的替代,另一方面也是直观的章法范例。

为了更好地帮助读者提高学习和鉴赏能力,本书将两章画谱内容合并,直接采用古代绘画图示,名为"古今诸名人图画"。选图的原则是尽量不与本书前面的图示重复,尽量多介绍前文未提及的古代名家名画。以绘画作者(后世临摹者依原作作者年代)年代排序自然展开。并挑选部分古代绘画作品,加入山水章法内容进行简单分析。分析的形制(装裱形制)包括:立轴(包括条幅)、横幅(即横披)、册页(包括斗方)、手卷(包括横卷、长卷)、扇面(纨扇、折扇)。说明的内容包括"全局章法"和"局部章法"。全局章法主要介绍:纵立式、横展式、倾斜式、聚集式、分散式、分段式、偏隅式、呼应式、迂回式。局部章法主要介绍:铺排法、叠架法、穿插法、开合法、间隔法、顾盼法、活眼法、勾股法。

清秦祖永《桐阴画决》云:"章法之要,宁空毋实,章法位置总要灵气往来,不可窒塞。大约左虚右实,右虚左实,布景一定之法;至变化错综,各随人心得耳。"秦祖永第一句点出章法贵在空灵。第二句先道出了章法运用的基本辩证关系,即虚实;后道出实践中的状况,面对错综复杂的变化,画家们"各随人心",每个人修为、性格、年龄的不同,所抒发情感的不同,所总结验证的章法各自不同。"哀乐各随人心兮有变则通"出自《胡笳十八拍》,是说不同的人、不同的情绪和心理活动都能通过音乐表现出来,此句用于绘画和章法也非常恰当。

全局章法各式,是对全局特征、构图等大势的基本判定和总体的最终趋势,就一幅作品来说也会同时符合几种全局章法程式,章法问题本身就很复杂,其多样性是不能用我们总结的法、式来充分说明的,学习时要结合实践,不能拘泥于理论。局部章法各法更是变化无穷,可在画面中同时运用和反复出现。所以章法的归纳只是方便读者理解,希望能举一反三、拓展思路,在实践中学以致用,逐渐了解章法的奥妙。

全局章法:

1. 纵立式

直立取势中正上纵为主

2. 横展式

平展取势左右舒展为主

3. 倾斜式

倾斜取势斜行舒缓, 画面主体元素多居中, 其 他元素依附主体, 起呼应、辅助作用, 其画面整体 之势往往呈现从容宽舒之貌, 抒发纡徐委婉之情。

4. 聚集式

画面茂盛集聚,各局部气势较均等,互相联系紧密,具备葱郁繁茂的特点。

5. 分散式

散布有序,空灵明朗。以虚作实,以分而聚。 疏落点缀,慵懒安逸。

6. 分段式

纵分乾坤,横分左右,将画面以纵横之势分为几段,取清新舒朗之意境。

7. 偏隅式

"马一角、夏半边",偏安一隅者是也。

8. 呼应式

主体分处两边,其势相望、相对、相应,共同烘托出画面主题。

9. 迂回式

取蜿蜒曲折之势,或明或暗,或虚或实,意在贯通龙蛇,跃然画外。

洛神赋图 顾恺之 长卷 绢木 设色 纵 27.1 厘米 横 572.8 厘米 北京故宫博物院藏

【作者简介】

见3页。

【作品解读】

见3页。

【导读】

此画为手卷。以平远法为主。全局主要章法横展式。局部章法以勾股法最为突出。如果运用三角形的几何形状,可以将画面的构成分割成无穷小量,继而会得出无穷大的变量。章法勾股法可普遍用于对画面的分析、构思。章法勾股法并不是严格的数学定理,也非清人描述西洋绘画中几何、焦点透视的"勾股法"。但是在画面的构成、分割中,数学勾股法与"黄金分割"(比值为1:0.618)和"黄金比例"(比值为1.618:1)都有直接或间接的联系。专家分析,勾股法早在南北朝时期顾恺之《洛神赋图》的章法中已经有了运用,后代著名的有元钱选、吴镇、赵原,明姚绶、董其昌、丁云鹏,清原济、弘仁、朱耷等。

【注释】

秦祖永(1825~1884),清末著名画家、美术理论家。字逸芬,又字撷芬,号桐阴、桐阴生、楞烟、邻烟、邻烟外史等,江苏金匮(今无锡)人。道光三十年(1850)拔贡,曾于河南开封为官,后任广东碧甲场盐大使。工诗、善书画,精古文辞,潜心于"六法"。山水以王时敏为宗而神理并化。补图小品,逸笔点缀,颇尽妙谛,尽擅胜场。秦祖永乃继汤贻汾、戴熙之后,晚清"娄东画派"代表人物。富收藏,精鉴赏,尤精画论,文笔隽秀。著有《桐阴论画》《桐阴画诀》,辑有《画学心印》等。《桐阴画诀》对文人画创作阐述十分详尽,《桐阴论画》以逸、神、妙、能四品评议画家之法,并列小传,所论多有创见,对明清绘画研究具有重要价值,今人对秦祖永著述的研究颇丰。

游春图 展子虔 长卷 绢本 设色 纵 43 厘米 横 80.5 厘米 北京故宫博物院藏

【作者简介】

见 289 页。

【作品解读】

见 289 页。

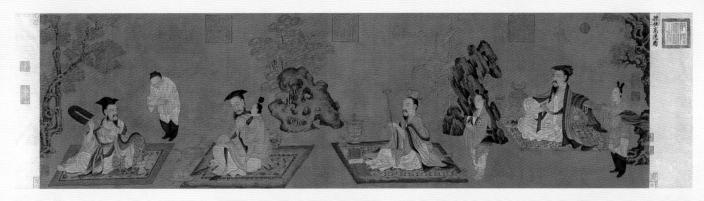

高逸图 孙位 残卷 绢本 设色 纵 45.2 厘米 横 168.7 厘米 上海博物馆藏

【作者简介】

【作品解读】

此图为《竹林七贤图》 残卷。图中所剩四贤, 四贤 的面容、体态、表情各不相 同,并以侍童、器皿作补充, 丰富其个性特征。人物着重 眼神刻画,得顾恺之"传神 阿堵"之妙。画中山石用细 紧柔劲的线条勾出轮廓, 然 后渲染墨色, 完密地皴擦出 山石的质感。画树木是用有 变化的线条勾出轮廓, 然后 用笔按结构皴擦。几株树各 有不同的画法。兼有张僧繇 "骨法奇伟"的特点。画风 在六朝的基础上更趋工致精 巧,开启了五代画法的先路, 是书画中的瑰宝。

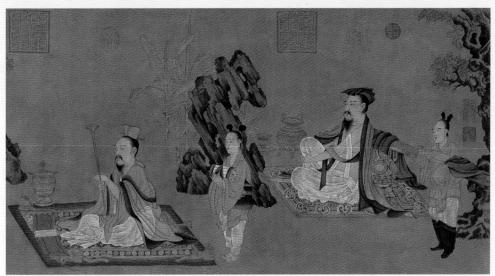

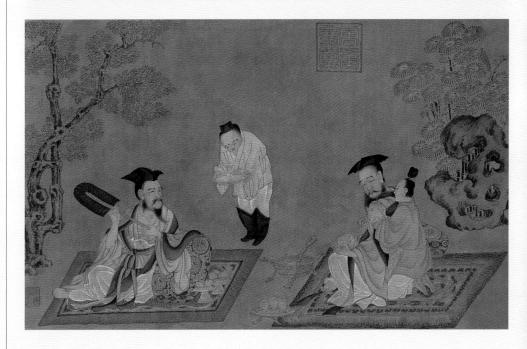

卫贤,生卒年不详,五代南唐画家。长安(今陕西西安)人。仕后主时为内供奉。初师尹继昭,后宗吴体(道子)。善界画,既能"折算无差",又无庸俗匠气,被称为唐以来第一能手。以楼观、殿宇、人物及山村、盘车、水磨见胜于当时。传世作品有《高士图》《闸口盘车图》。

【作品解读】

此图又名《梁伯鸾图》,描绘的是汉代隐士梁鸿和其妻孟光"相敬如宾,举案齐眉"的故事。整幅以人物活动为中心,下部竹树相杂,溪水环绕;上部则远山巨峰,平远山岭。画中梁鸿端坐榻前,正潜心宫学问;而孟光则恭敬地双足跪地,举着盘盏,递向案上。作者巧妙构思,将盘盏作黑红两色,置于孟光常额和梁鸿桌案之间,十分醒目,恰是道出了"举案齐眉"的典故。全幅结构繁复,但景物设置都错落有致,独具匠心,处处都与表现主题高人逸士有机相连而浑然一体。

【导读】

此画为立轴。以高远法为主。全局主要章法纵立式。局部章法以穿插法、开合法为特点。

最前景树木与其后庭院篱墙和立石被溪水所隔开,而景物前后掩映重叠,此局部视觉上实为深远法,也充分体现了作者在章法上对穿插法、开合法的运用。画面中段房屋后的山涧,和右上露出的水域既是穿插、开合,也是顾盼法的使用,使源流通畅,亦与前溪共同达到呼应之势。此画人物较大,山石景物皆围绕其生发收拾,是主题,也是画眼,但从山水画的角度不必以活眼法论。

高士图 卫贤 立轴 绢本 设色 纵 134.5 厘米 横 52.5 厘米 北京故宫博物院藏

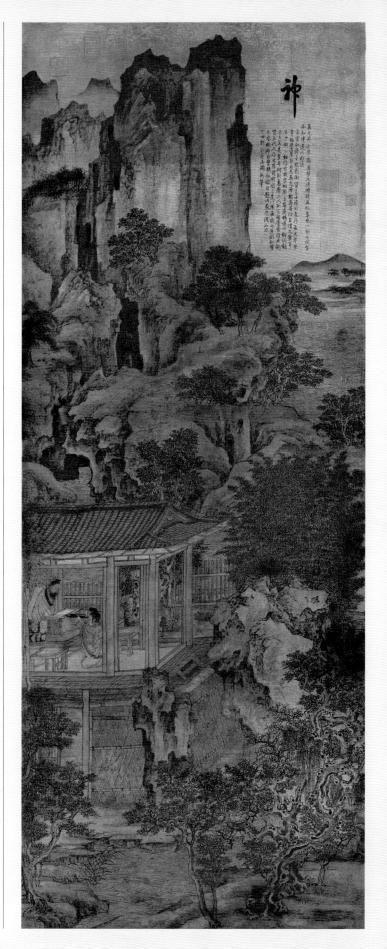

阆苑女仙图 阮郜 长卷 绢本 设色 纵 42.7 厘米 横 177.2 厘米 北京故宫博物院藏

阮郜, 生卒年不详, 五代画家。《佩文斋书画谱》列吴越存疑。官太庙斋郎。工画人物, 尤擅仕女, 凡纤称淑婉之瑶池阆苑之趣, 萃于毫端。其《阆苑女仙图》为传世真迹。

【作品解读】

茫茫大海中一片宁静的仙岛。水天浩瀚,波浪环抱,礁岸崎岖,松柏挺立,竹林间白云缭绕,岸边珊瑚琅歼。全卷背景大致分为仙岛礁岸,群仙聚会和大海三部分。作者笔下的女仙、女侍体态比较纤弱,衣纹比较圆软,一反唐代周昉时代之半肥与方硬,行笔尚有唐人之凝重,但爽利不及。画竹用勾勒,树用勾勒、短皴、加染,画石用勾勒、晕淡,较少用皴,以免豪壮之气。画水精细勾出波纹和浪花,以及流动、起伏、冲撞、回转等动态。充分显示了画家对生活美好的渴望。

【作品解读】

此图所绘的是冬日雪后,林木间群鸦翔集鸣噪的景象,在山水画中寓有深意。元 代赵孟頫谓此图"林深雪积,寒气逼人,群乌翔集,有饥冻哀鸣之态,亦可谓能矣", 对其构思及与表现技巧甚为推崇。此图描绘甚精致,鉴赏家认为是南宋初年画院中的 作品。

【导读】

此画为手卷。以深远法为主。全局主要章法横展式。局部章法以铺排法、顾盼法为特点。

寒鸦图 李成 手卷 纸本 淡设色 纵 21.7 厘米 横 117.2 厘米 辽宁省博物馆藏

溪山春晓图 惠崇 长卷 绢本 纵 24.5 厘米 横 185.5 厘米 北京故宫博物院藏

【导读】

此 画 为 手 卷。 以深远法为主。全局主要章法横展式。局部章法以间隔法、顾盼法、穿插法为特点。

【作者简介】

惠崇 (965~1017), 画家、诗人。福建建阳人, 北宋僧人, 擅诗、画。作为诗人, 他专精五律, 多写自然小景, 忌用典、尚白描, 力求精工莹洁, 颇为欧阳修等大家称道; 作为画家, 他"工画鹅雁鹭鸶, 尤工小景, 善为寒汀远渚、潇洒虚旷之象, 人所难到也"(北宋郭若虚语)。苏轼为惠崇画作《春江晚景》的题诗: "竹外桃花三两枝, 春江水暖鸭先知", 名传千古。

【作品解读】

此图描写的是江南平远景色。卷首是山溪,水中有四舟。水中各种水禽甚多。对岸柳树、桃树及杂树、水边丛草,远山数重。画的左半偏中部分伸出一个山冈、渚滩,卷末是从山中流出的溪水,溪水之左又是城坡。山坡上都长满了绿柳红桃和各类杂树,一片江南春色。此画山石用墨较浓,画树特别精致,杂树用笔点簇而成,柳树以方直线条勾出老干,然后丝出柳枝条,最后再染汁绿色。桃花用红白二色点出,至今犹艳。

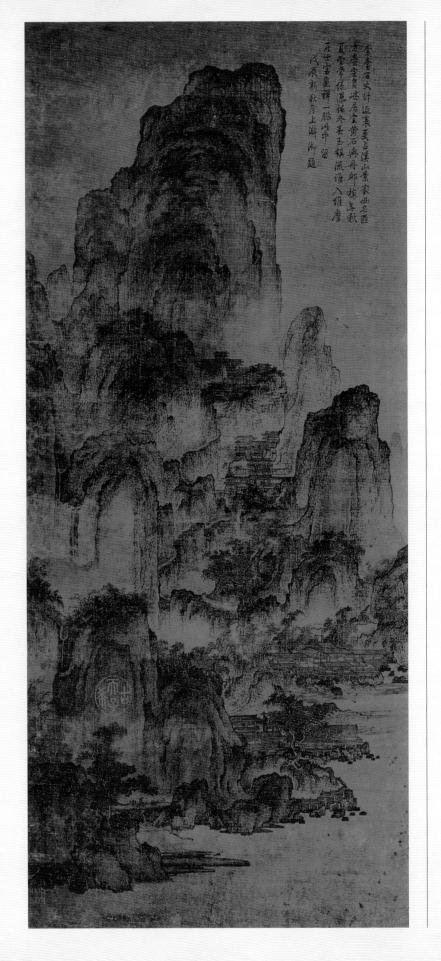

燕文贵(约967~1044), 北宋画家。吴兴(今浙江湖 州)人。擅山水人物,原隶 军籍,太宗时来都城开封在 市街画画,待诏高益见其技 艺不凡而向皇帝推荐进入翰 林图画院。

【作品解读】

图中层岩雄踞, 山势叠 起, 楼观错列, 杂树映掩, 主峰高耸, 气象严峻。山石 轮廓用粗壮浓黑线条,方曲 有力, 皴笔则为大小不一的 短钉头, 先淡墨多皴, 后深 墨疏皴,偶尔参以短条子皴, 兼有擦笔, 以表现山石坚硬 的凹凸, 画家貌取山的形体 和厚重接近于范宽, 但却把 范宽谨严紧密的笔法变得相 当舒宽。画树趋于简率, 具 有一种率真自然的情态,加 上画家的界面楼台, 并不呆 板, 自构一格, 被人誉为"燕 家景"。

【导读】

此画为立轴。以高远 法为主。全局主要章法纵 立式。学者可以注意局部 章法勾股法的特征,其上 下两端水天之际三处处 域,各自形成的三角形貌 尤为显著。

溪山楼观图 燕文贵 立轴 绢本 墨笔 纵 103.9 厘米 横 47.4 厘米 台北故宫博物院藏

许道宁,北宋画家。生期 卒年不详,活跃于。长本年化(约970~1052)。多写此安分人。多写大大安大大安大大。多写大大东海浦等,并点缀行旅、快,《新水水,并点缀行旅、快,《《秋水水》《《秋山萧寺图》传世。

【作品解读】

【导读】

此画为立轴。以高远 法为主。全局主要章法纵 立式,亦可见迂回式。局 部章法以顾盼、开合、穿 插为特点。前景树木与中 景树木穿插顾盼, 中景左 右两山脉对称蜿蜒, 从两 侧包裹主山。主山两峰, 主峰直立略偏左,与左侧 远山遥相呼应呈顾盼之 势。主峰右侧次峰瘦劲, 高于主峰,强调高耸之 势。右侧最前景向左上直 至通达天际之水、坡等虚 处, 迂回山石主体之间, 如玉柱盘龙, 使直立主峰 静中有动。

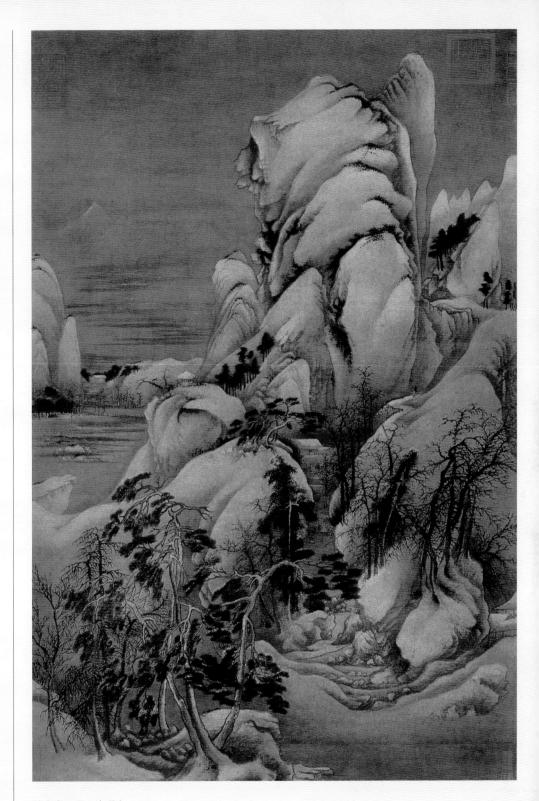

关山密雪图 许道宁 立轴 绢本 设色 纵 121.3 厘米 横 81.3 厘米 台北故宫博物院藏

梁师闵,生卒年不详,北宋后期画家。字建德,开封人。贵胄出身,官至 左武大夫、忠州刺史等职,以画花竹翎 毛湖天小景著称于世。

【作品解读】

湖岸汀渚,枯木棘竹,气象萧疏, 江天寥廓,鸳鸯游宿其中,境界静谧清 幽。卷尾有作者自署"芦汀密雪,臣梁 师闵画"款一行。画卷有宋徽宗书"梁 师闵芦汀密雪"七字题签。 芦汀密雪图 梁师闵 长卷 绢本 设色 纵 26.5 厘米 横 145.8 厘米 北京故宫博物院藏

【作品解读】

【导读】

此画为立轴。以高远 法为主。全局主要章法纵 立式。学者可以注意局部 章法勾股法的特征,其上 下两端水天之际三处区 域,各自形成的三角形貌 尤为显著。

山水图 李公年 立轴 绢本 淡设色 纵 130 厘米 横 48.4 厘米 (美)普林斯顿大学美术馆藏

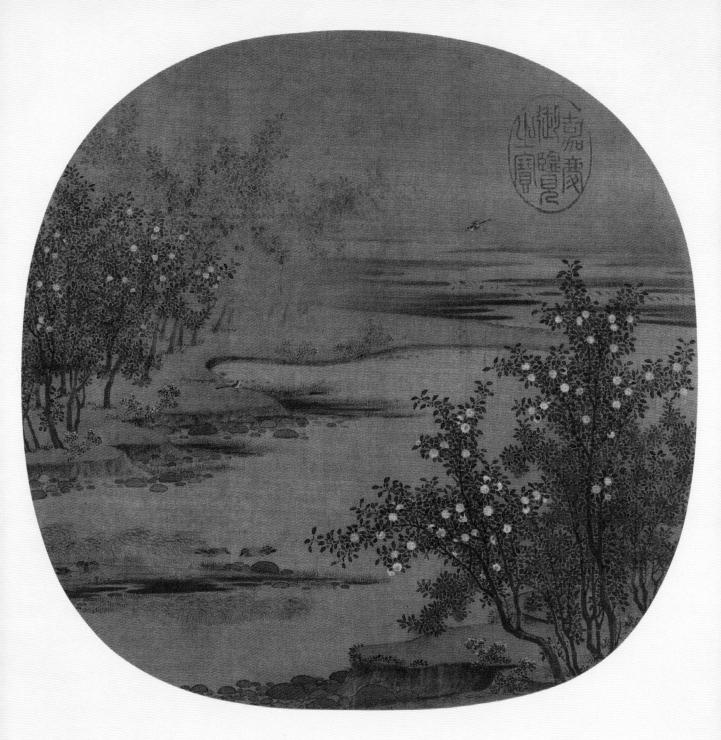

此图绘江湖平远小景,湖庄临岸,垂柳拂溪,堤坡绿树成荫,境界幽美恬静。幽静的环境,郁葱的山川,清润的气息。用笔质朴,墨色融和,形成自然、朴实、细谨的格调,充分反映画家表现客观美景的心态。

【导读】

此画为纨扇扇面。以深远法为主。全局主要章法呼应式。局部章法以铺排法、顾盼法为特点。

橙黄橘绿图 赵令穰 团扇 绢本 设色 纵 24.1 厘米 横 24.9 厘米 台北故宫博物院藏

【作者简介】

见 209 页。

江山秋色图 赵伯驹(传) 横卷 绢本 设色 纵 56.6 厘米 横 323.2 厘米 北京故宫博物院藏

见 301 页。

【作品解读】

此图为高头大卷青绿山水巨作。卷中山重水复,间以竹林乔木,楼观屋宇,山庄茅舍,及骡纲行旅等人物活动,画风精密不苟,设色艳丽和谐,章法严谨,造型准确生动,更多地体现出宫廷画院艺术特色。

【导读】

此画为横卷。以高远法、深远法为主。全局章法可以笼统归为横展式,但 以我之见此图全局章法皆备,局部章法俱全。若精临此画,除部分具体技法之 外的章法问题都能会有较大提高。古人讲卧游之趣,有《江山秋色图》足以。

王希孟,生卒年不详,北宋末年画家。原为画学生徒,后被召入禁中文书库,得徽宗亲自指授,画艺大进,惜英年早逝。其生平画史失载,《千里江山图》是他唯一的传世作品。

【作品解读】

此图为高头大卷,长达三丈,画中景物丰富,布置严整有序,青山冉冉,碧水澄鲜,寺观村舍,桥亭舟楫,历历俱备,刻画精微自然,毫无繁冗琐碎之感。全幅以大青绿设色,山石间用墨色皴染,天水亦用色彩表现。无款,卷后有蔡京跋文云:"政和三年闰四月一日赐。希孟年十八岁,昔在画学为生徒,召入禁中文书库,数以画献,未甚工。上知其性可教,遂诲谕之,亲授其法,不逾半岁,乃以此图进上,嘉之,因以赐臣。京谓天下士在作之而已。"是有关王希孟的唯一资料。

千里江山图 王希孟 长卷 绢本 人青绿 纵 51.5 厘米 横 1191.5 厘米 北京故宫博物院藏

此图以俯视的角度写华 灯初上时分豪门达官酒宴的 情景, 但作者的兴趣并不是 放在细写堂内宴席与众宾客 的活动上, 他的独特构思在 于成功表现外部环境上, 描 写烘托出室内的豪华与欢乐 气氛。图中表现松树很具特 色, 用笔瘦硬如屈铁, 枝条 长而斜向出,所以有"拖枝 马远"之称。画山从不作全 景式图, 常取一角或一峰给 予突出的描写。这是马远在 继承前人山水画传统的基础 上有所突破, 是他对山水画 形式美感探索的可喜成就。

【导读】

此 画 为 立 轴。 以 平 远法为主。全局主要章法 偏隅式。局部章法以叠架 法、勾股法为特点。

【作者简介】

见 161 页。

华灯侍宴图 马远 立轴 绢本 淡设色 纵 125.6 厘米 横 46.7 厘米 台北故宫博物院藏

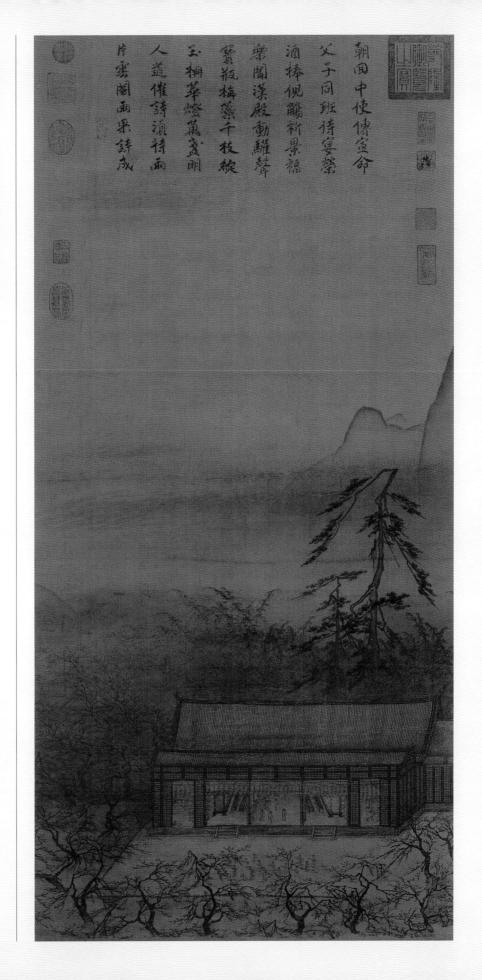

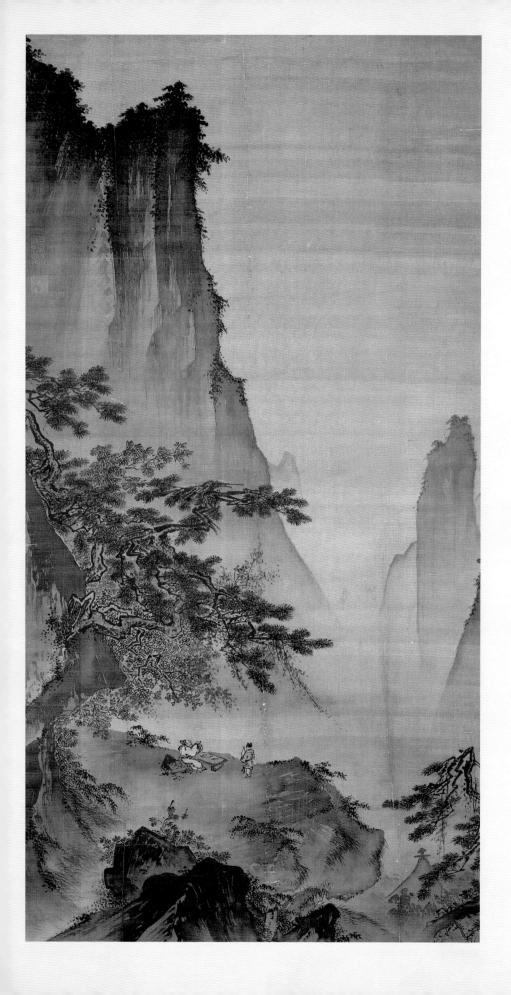

【导读】

此画为立轴。以深远法为主。全局主要章法 偏隅式。局部章法以顾盼 法、勾股法、间隔法为特 点。

对月图 马远 立轴 绢本 淡设色 纵 149.7 厘米 横 78.2 厘米 台北故宫博物院藏

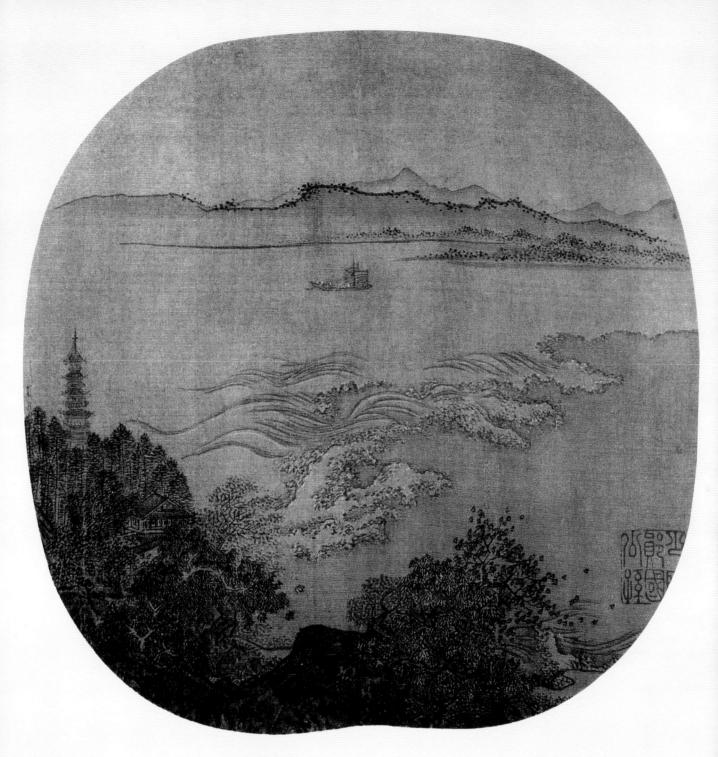

钱塘秋潮图 夏圭 纨扇 绢本 设色 纵 25.2 厘米 横 25.6 厘米 苏州市博物馆藏

【作者简介】

见 203 页。

【作品解读】

此图绘钱塘江秋潮初至时翻滚奔腾的景象。整幅画面色彩鲜丽。远处峰岫,黛青隐隐,近景崖石,杂树交织,中间则白浪滔滔,气势磅礴。图中的树、石、浪潮全用中锋勾勒,跳跃有力,且富节奏感,是马夏画派的典型面目。

【导读】

此画为纨扇扇面。以平远法为主。全局主要章法偏隅式。局部章法以间隔法、顾盼法、勾股法为特点。

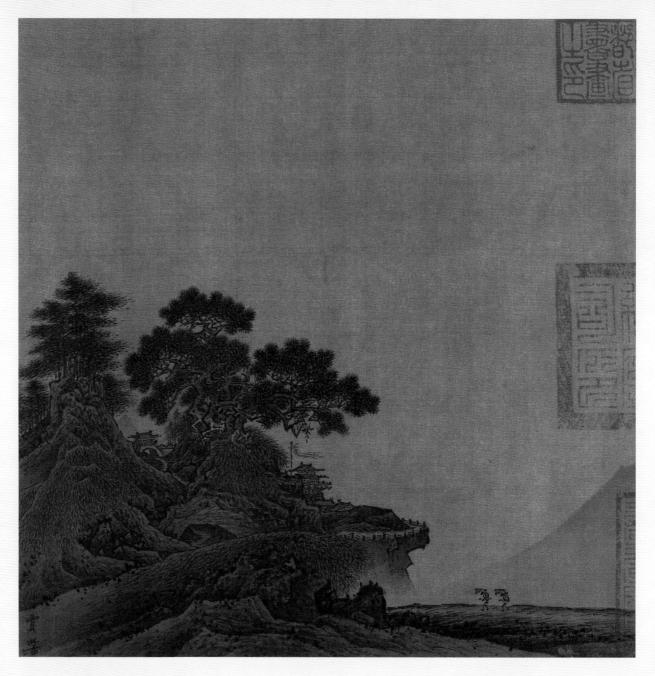

图中夜幕将降,夕辉犹存,上半部完全空白,构图学马远"一角"的形式。山石皴法,杂用短钉头,长括铁、小斧劈诸皴法,由于夕照偏西,山体黝黑,石块画得岐蹭坚凝。山端耸有几棵罗汉青松和一批古杉,石骨披满劲硬的山草,通幅上色,染以汁绿,山石的中央一段用赫石水亮出,遂觉森严气氛中有了点媚柔态,这是作者创作部署独具匠心处。

【作者简介】

贾师古,生卒年不详,南宋画家。汴(今河南开封)人,善画道释人物,师法李公麟。高宗绍兴时为画院祗候。白描人物,颇得闲逸自在之状。尝作《归去来图》,有所谓"一笔法",甚古雅。梁楷为其高足,名过其师。传世作品有《岩关古寺图》等。

岩关古寺图 贾师古册页 绢本 浅设色 纵 40 厘米 横 40 厘米台北故宫博物院藏

【导读】

此画为册页斗方。以 深远法为主。全局主要章 法偏隅式。局部章法以叠 架法、勾股法、活眼法为 特点。

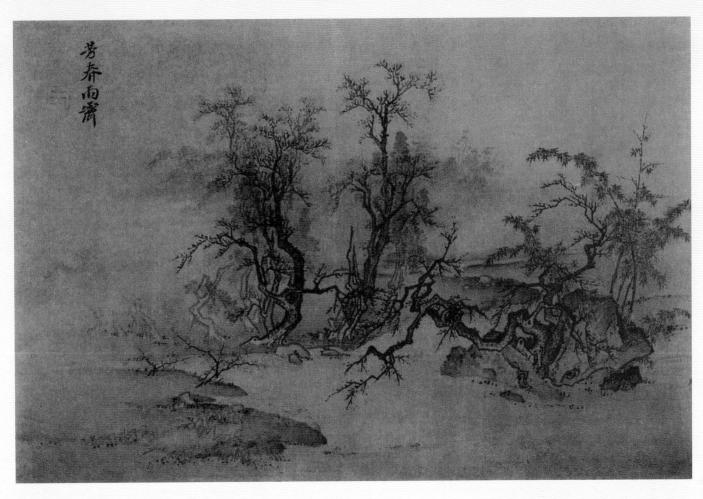

芳春雨霁图 马麟 轴 绢本 浅设色 纵 27.5 厘米 横 41.6 厘米 台北故宫博物院藏

【作品解读】

此图描绘荒野平溪, 窠石疏林。枝上嫩叶初露, 春意浓郁。远方烟霭出没, 隐约可见。 画中怪石用山斧劈皴, 老树用严谨的双钩填墨法, 树叶用淡褐色点染。全图用笔瘦硬 劲峭, 构图简括, 画风学马远而又有自己的创新, 为马麟山水画佳作。

【札记】			
	7		

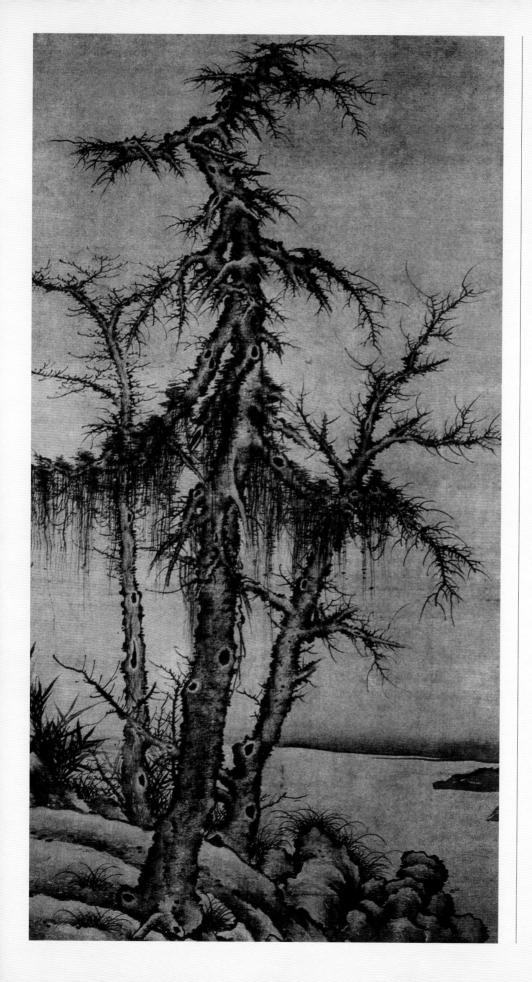

李衍 (1245~1320), 元 初画家。字仲宾, 号息斋道 人, 蓟丘(今北京)人。在 太常寺作小吏, 官至吏部尚 书、集贤殿大学士。擅画墨 竹,初学王庭筠,后师法文 同、李颇。曾深入东南一带 竹乡, 观察各种竹子的形色 神态, 画竹更工。间作勾勒 青绿设色竹,亦写古木松石。 享有盛名。由于过分重视写 实,高克恭评为"似而不神"。 尝奉诏画宫殿、寺院壁, 有 "上当天意、宠誉赫奕"之 称。传世作品有《双钩竹图》 《修篁树石图》《墨竹图》。

【作品解读】

枯木竹石图 李衍 立轴 绢本 水墨 纵 160.1 厘米 横 85.8 厘米 (美) 印第安纳波利斯艺术博物馆藏

见 306 页。

【作品解读】

【导读】

松荫会琴图 赵孟頫 立轴 绢本 设色 纵 136.5 厘米 横 61 厘米 (美) 私人藏

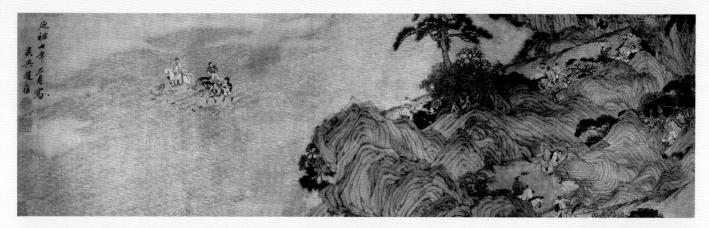

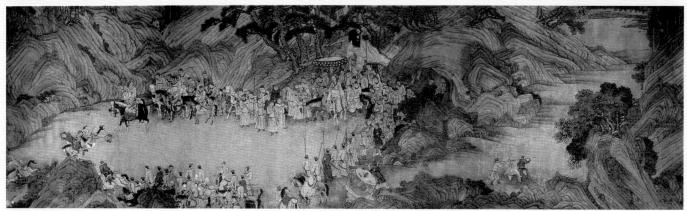

此图以高丽(朝鲜)国诞生之神话为画题。传说河伯之女生卵得子,名朱蒙,猿臂善射,随王出猎,箭无虚发,为王所嫉而欲杀之。蒙乘马遁去,水族助其渡河。此长卷分为三部。中部为盆地,王者与随从多着白袍,马络红缨,依苍松翠石,或骑或立。造型威武雄壮,色彩明艳动人。右部为幽静的山路,仆役抬朱蒙所射猎物。左部绘朱蒙策马渡河,回望河岸。岸边追兵望洋兴叹,无功而返。画家集工笔人物、鞍马、青绿山水于一图,功力不逊于其父赵孟頫。拖尾有明代著名文学家袁宏道长跋。

狩猎人物图(局部) 赵雍 卷 绢本 设色 纵 39 厘米 横尺寸不详 (美)圣路易斯美术馆藏

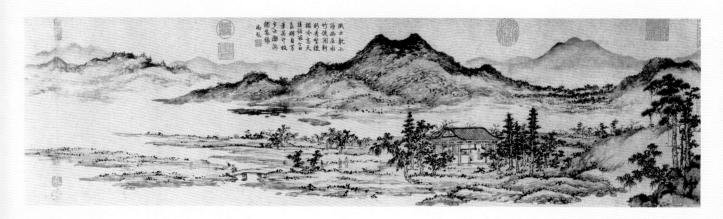

【作品解读】

图绘秀野轩之景色。远山映带,山峦起伏连绵,气势高旷;山溪之滨,滩渚疏林,有屋宇一座,室内主客二人对坐,是为秀野轩。用笔疏秀,墨色苍润清逸,设色淡雅,为朱德润传世名作。图后自题秀野轩长跋,末署款"至正二十四年四月十日,睢阳山人时年七十有一,朱德润画并记"。

秀野轩图 朱德润 长卷 纸本 设色 纵 28.3 厘米 横 210 厘米 北京故宫博物院藏

【作品解读】

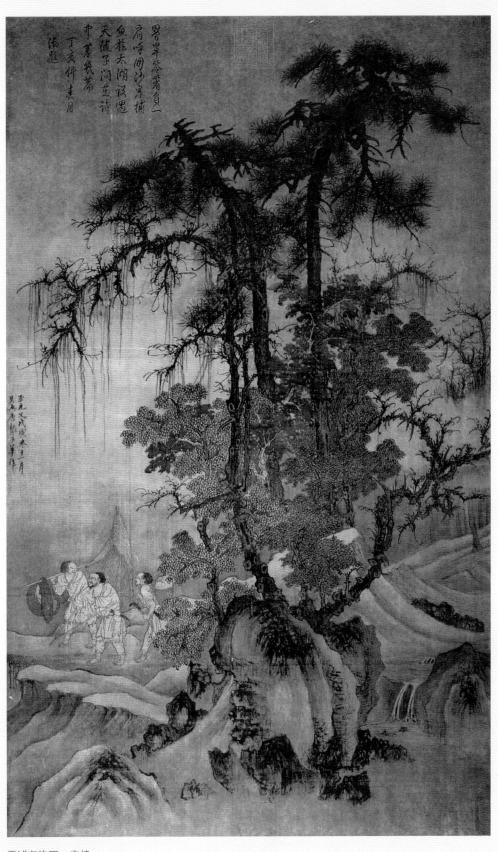

電浦归渔图 唐棣 立轴 绢本 设色 纵 144 厘米 横 89.7 厘米 台北故宫博物院藏

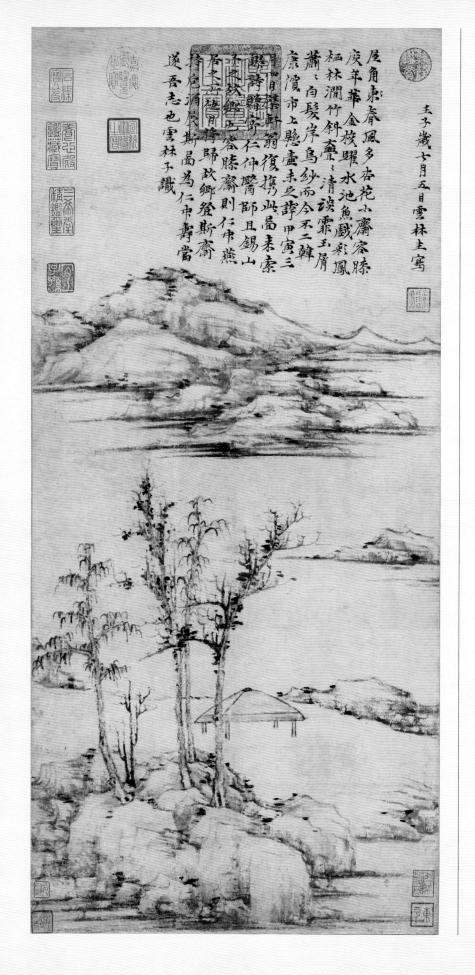

见170页。

【导读】

此画为立轴。以高远法为主。全局主要章法分散式。局部章法以间隔法、开合法、叠架法、顾盼法为特点。

容膝斋图 倪瓒 立轴 纸本 水墨 纵 74.4 厘米 横 35.5 厘米 台北故宫博物院藏

方从义(约1302~1393), 元末四家。上清官道士。 无隅,号方壶、不芒道 金门羽客、鬼谷本正人, 金门羽客、鬼谷本正处, (今属江西)人。奉至致、道意境苍茫,颇得董源、巨然、 是画云社墨戏,董源、巨就、 意境苍茫,颇得董源、遗高古然、 在"元"外,并工品有图》 《本名。能诗、《世氏琼 、《本》《《十年日本》《《一年日本》《《一年日》《《十年日》》《《中日·京》《《十年日本》》《《一年日本》》《《云山深处图》等。

【作品解读】

此图表现福建武夷山胜 景。奇峰突起,山下层林断 岸,溪涧幽深,一叶轻舟漂 流游览。

【导读】

此画为立轴。以高远 法为主。全局主要章法纵 立式。学者可以注意局其 章法勾股法的特征,其 下两端水天之际三处处 域,各自形成的三角形貌 尤为显著。

武夷放棹图 方从义立轴 纸本 墨笔 纵 74.4 厘米 横 27.8 厘米 北京故宫博物院藏

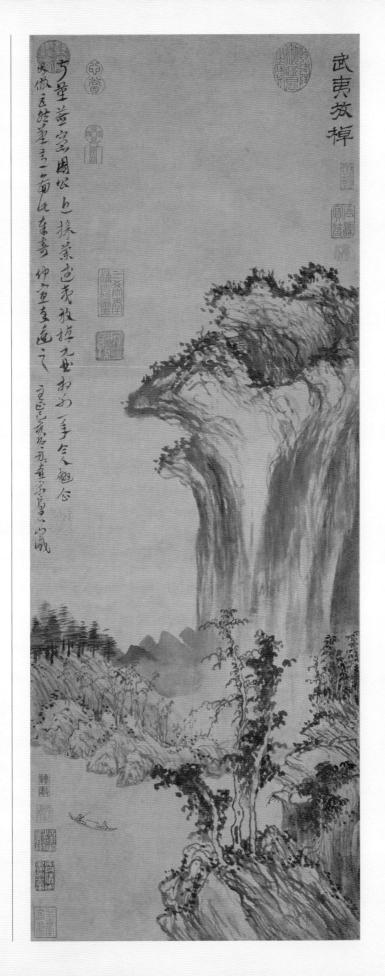

【作品解读】

【导读】

吴淞春水图 张中 立轴 纸本 墨笔 纵 82.8 厘米 横 32 厘米 上海博物馆藏

【作品解读】

溪山水阁、草木繁茂, 溪水潺流。画家以侧锋勾皴 山石,用笔疏率苍筒,画法 近《陆羽烹茶图》,而较《合 溪草堂图》纵逸,此图为赵 原晚年的作品。

【导读】

溪亭秋色图 赵原 立轴 纸本 墨笔 纵 61.4 厘米 横 26 厘米 台北故宫博物院藏

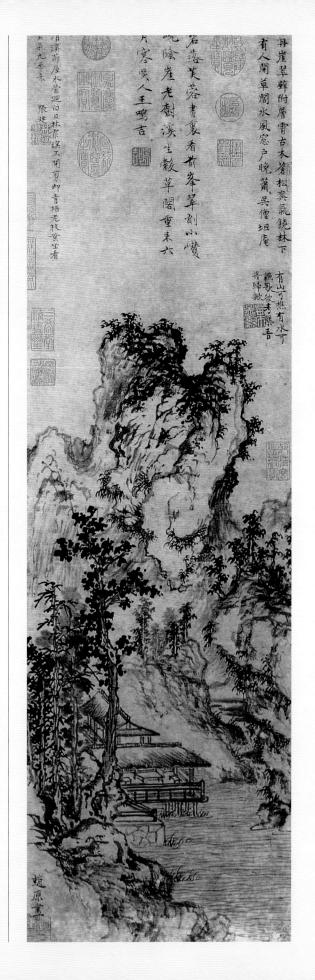

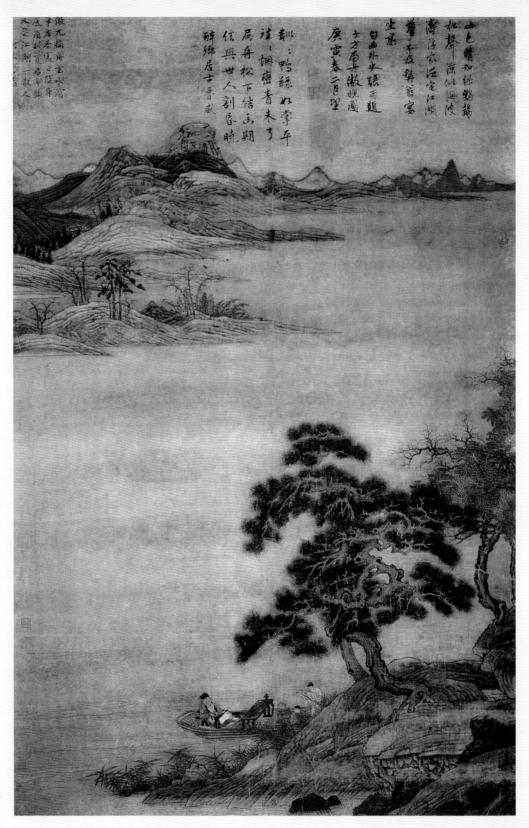

扁舟傲睨图 佚名 立轴 绢本 设色 纵 166 厘米 横 111.9 厘米 辽宁省博物馆藏

【导读】

此画为立轴。以平远法为主。全 局主要章法分散式。局部章法以间隔 法、顾盼法为特点。

【作品解读】

远山青峰叠嶂,古寺掩映,近岸陂陀老松,水边泊一扁舟。舟船之上置一长方矮几,一位白髯老翁左手抚琴,右手轻摇羽扇,背倚书卷。舟前一人执棹而立,一童子弓腰烹茶。构图简洁,意境深远,写实而生动。图上方有元张雨、张翥、鲁葳三人题跋。

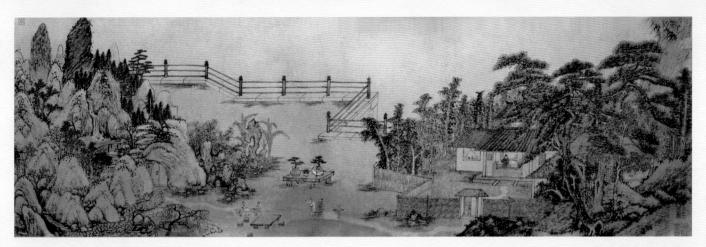

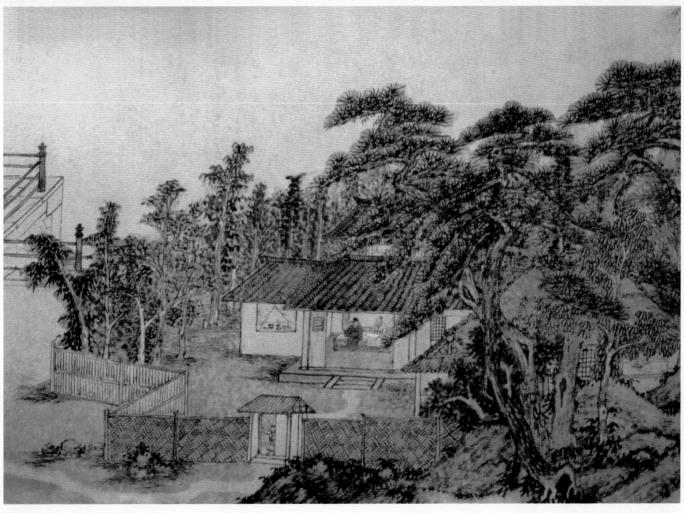

友松图 杜琼 长卷 纸本 设色 纵 29.1 厘米 横 92.3 厘米 北京故宫博物院藏 【作者简介】 见 278 页。 【作品解读】 见 278 页。

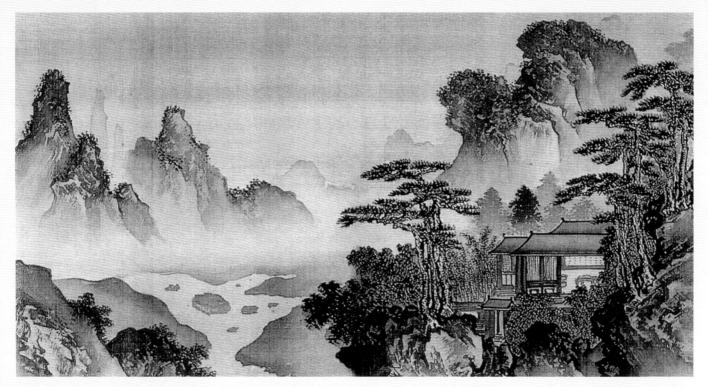

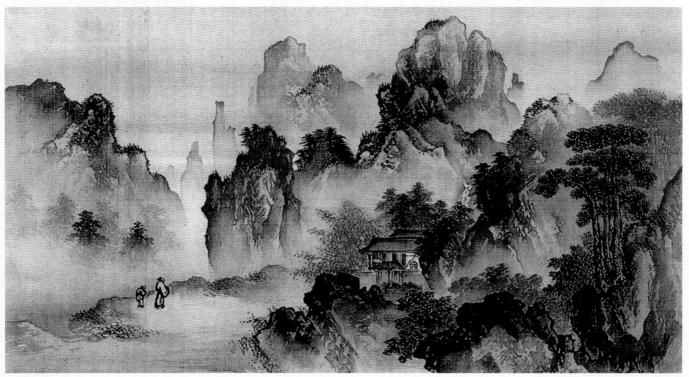

此图写灵阳山明水秀之景。屋宇以 界画法为之。峦头则以斧劈皴皴擦,继 以淡墨接染,渐次虚淡,至山脚恍若云 雾弥漫。画面具空明朗润之境。

【作者简介】

夏芷,生卒年不详,明代画家。字廷芳,钱塘(今浙江杭州)人。画师戴进,致力甚勤。善山水人物诸体,笔力直逼乃师。传世作品有《归去来兮图》。

灵阳十景图(之一、之二) 夏芷 册页 绢本 水墨 淡设色 各纵 27.5 厘米 横 54 厘米 (日)私人藏

见 207 页。

【作品解读】

云际停舟图 沈周 立轴 绢本 设色 纵 249.2 厘米 横 94.2 厘米 上海博物馆藏

周臣,生卒年不详,明 代画家。字舜卿,号东村, 吴(今江苏苏州)人。能诗, 擅画山水,师陈暹,上溯南 宋诸家,其取法李唐、刘松 年仿马远、夏圭,与戴进并 驱。

【作品解读】

春山游骑图 周臣 立轴 绢本 淡设色 纵 185.1 厘米 横 64 厘米 北京故宫博物院藏

《事茗图》描写友人的山居生活。景物开阔,意境清幽,表现了文人隐士的生活情趣。画面结构严谨,人物、山水用笔工细,树石画法学郭熙,兼融以元人的笔墨,画风清劲秀雅,代表了唐寅独特的艺术风格。

【导读】

此画为手卷。以深远法为主。全局主要章法呼应式。局部章法以开合法、间隔法、顾盼法为特点。前景左右两侧山石两厢呼应,衬托出朦胧的后景,远山瀑布隐约可见,有重山密林忽显洞天之妙。

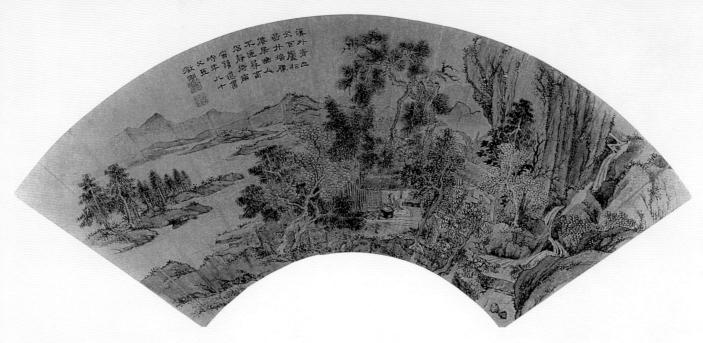

图中远山隐约,连绵起伏;悬崖巨壁,苍松古树,洲渚汀际,杂树成林,茂密葱郁。房屋掩于树间,一老者凝神窗外,涧泉蜿蜒,下泻入溪。格调高雅,稳重而文静,虽有"元四家"及董、米根底,却自具风貌。

【导读】 【作者简介】

此画为折扇扇面。以深远法为主。全局主要章法聚集式。局部章法以铺排法、活眼法为特点。全画景物以人物建筑为中心聚拢,林木茂密生机盎然,右侧溪瀑为画面增加了动感,也为画面过于紧密而做调节。此画人物为画眼,溪瀑为活眼,远近树木、山石铺排有序、张弛有度。

见 223 页。

山水图 文徵明

扇面 纸本 设色

台北故宫博物院藏

纵 16.1 厘米 横 46.7 厘米

【札记】			

桃源问津图 文徵明 长卷 纸本 设色 纵 23 厘米 横 578.3 厘米 辽宁省博物馆藏 【作品解读】 见 223 页。

此图册共十页, 所绘人物、仕女, 多属传统题材。每幅撷取典型情节, 缜密巧思, 形象表达题意。画面工笔重彩, 在绚丽中呈现出精细、粗劲、 灿烂、清雅等变化。《南华秋水》, 是根据《庄子·秋水篇》用形象 的表现手法来阐明抽象的哲理。

人物故事图(之南华秋水) 仇英 册页 绢本 设色 纵 41.1 厘米 横 33.8 厘米 北京故宫博物院藏

见 274 页。

【作品解读】

桃源仙境图 仇英 立轴 绢本 设色 纵 175 厘米 横 66.7 厘米 天津艺术博物馆藏

此图平远法构图,写山水相环,河水泛波,迂回曲折;山峦夹秀,峰回路转;苍松古柏,垂柳偃梅,城郭屋舍,各具神态;人物的刻画尤为精致,院内嬉戏的孩童,桥上曳杖的老者,柳下憩息的行者,道上策马的旅人等,描写生动,充满生活气息,该图用笔细秀潇洒,设色清丽。是仇英的精心之作。

归汾图 仇英 长卷 绢本 设色 纵 26.8 厘米 横 124 厘米 北京故宫博物院藏

【札记】

仿米山水图 陈淳 长卷 纸本 水墨 纵 14.8 厘米 横 247.2 厘米 北京故宫博物院藏

【作者简介】

陈淳(1483~1544),明代画家。字道复,后改字复甫,号白阳山人,长洲(今江苏苏州)人。天资秀发,下笔超异,凡经学、古文、诗词、书法,靡不精研通晓。尝从文徵明学书画。画擅长写意花卉,尤妙写生,亦画山水,对后世水墨、写意画有很大影响。与大画家徐渭一起,被后人合誉为"青藤白阳"。

【作品解读】

杜陵诗意图(之一) 谢时臣 册页 绢本 设色 纵 22.2 厘米 横 18.5 厘米 北京故宫博物院藏

【作品解读】

《杜陵诗意图》共八页,画杜甫诗意。此选其中四图写"华馆春风起,高城烟雾开"之景。画家悉心体会巧思妙构,情景交融。

【导读】

此画为册页。以深远法为主。全局主要章法呼应式。局部章法以间隔法、顾盼法、开合法、铺排法、活眼法为特点。小桥右下较深的两块小石,就是活眼。接近正方的画面以及圆形画面外形对称,所以构图都具有难度,所以画家多选较满的构图或者较空灵的构图,一般不采用折中的形式。故此图虽小却章法特点复杂,除了上述,还能注意到左右山石和上下天水呼应之下产生的四种三角形态将全画分割,所以章法于画中无处不有,勾股法于章法中亦随处产生。

【作者简介】

谢时臣(1487~1567),明代画家。字思忠,号樗仙,吴(江苏苏州)人。能诗,善画。山水法沈周,得其意而稍变。势豪放,设色浅淡,人物点缀,冲和潇洒。多做长卷巨幛。

杜陵诗意图(之二) 谢时臣 册页 绢本 设色 纵 22.2 厘米 横 18.5 厘米 北京故宫博物院藏

【导读】

此图绘"栈悬斜避石,桥断复寻溪"之景。以深远法为主。全局主要章法分段式。局部章法以间隔法、顾盼法、开合法、铺排法、活眼法为特点。此图断桥为画眼,人物是活眼。

【作品解读】

此图写"竹深留客处,荷净纳凉时"之景。

杜陵诗意图(之三) 谢时臣 册页 绢本 设色 纵 22.2 厘米 横 18.5 厘米 北京故宫博物院藏

杜陵诗意图(之四) 谢时臣 册页 绢本 设色 纵 22.2 厘米 横 18.5 厘米 北京故宫博物院藏

【作品解读】

此画表现"雪里江船渡,风前径竹斜"之景。

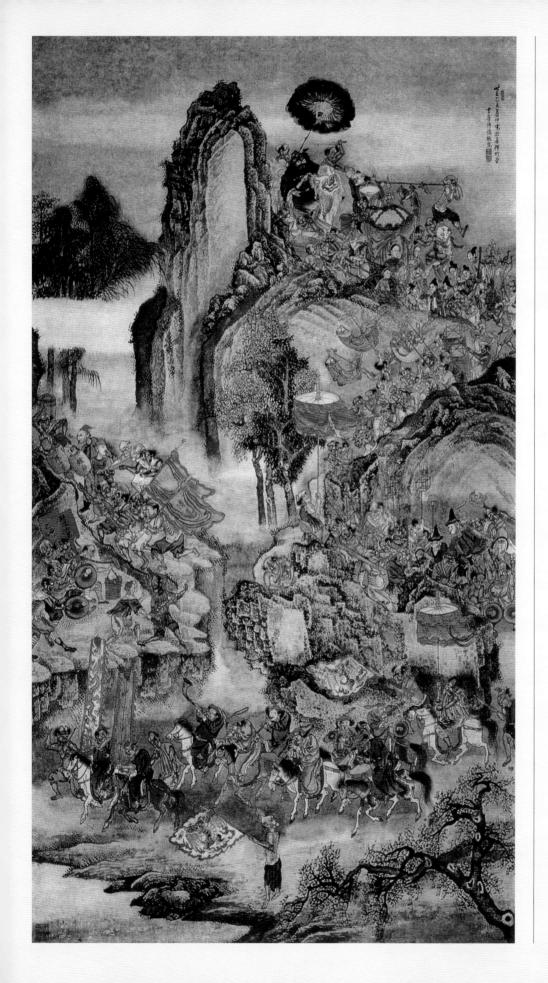

许俊,生卒年不详,明 代画家。金陵(今南京)人。 善画道释人物。

【作品解读】

钟馗嫁妹图 许俊 立轴 纸本 设色 尺寸不详 (日)私人藏

【作品解读】

《幽居乐事图》册,共 十页,画小村幽居行乐情景。 全册笔墨疏简清逸,线条劲 挺,构图多样,有马、夏笔 超。每幅皆有浓郁的乡村生 意。每临龄中有动,意趣 生,属画家晚年的代表作。

【导读】

陆治《幽居乐事图》 为册页(横幅),所选则 幅图主要章法都是倾到 式。《渔父图》以平远斜 为主。全局主要章法倾斜 式。局部章法以间隔法、 顾盼法、活眼法为特点。

幽居乐事图(部分) 陆治 册页 绢本 设色 纵 29.2 厘米 横 51.7 厘米 北京故宫博物院藏

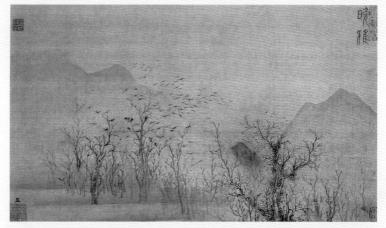

《晚雅》

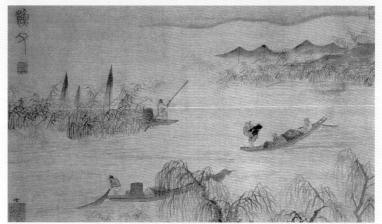

《渔父》

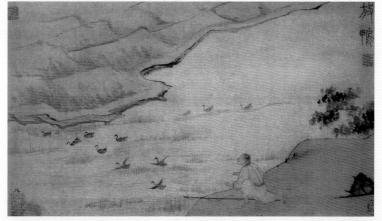

《放鸭》

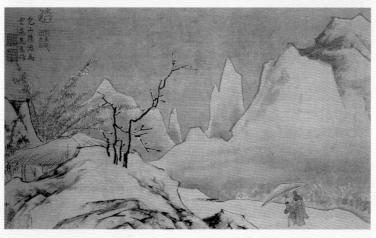

《踏雪》

【导读】

此画为册页(斗方)。以深远法为主。全局主要章法呼应式。 局部章法以间隔法、顾盼法、铺排法、活眼法为特点。意境空灵, 舟楫人物为画眼。

【作品解读】

此图为陆治的传世佳作,画江水一泓,三面山峦环抱,山村汀渚,花树缤纷。山下屋舍亭台,小桥横卧。一叶轻舟,划橹前行,静中有动。图中山石用秃笔勾轮廓,千笔皴擦,浓墨点苔。树木用细笔勾皴,浓淡相间,错落有致。全画用笔方峭,设色雅淡。

花溪渔隐图 陆治 册页 绢本 设色 纵 31.5 厘米 横 29.8 厘米 北京故宫博物院藏

见 137 页。

【作品解读】

图中远山耸立,林木吐翠; 近树村于石岩之之上,林木吐生 想,近树村下二高士临水。树下二高十临水。树图斜伸,险中得稳。空旷水面,远对是沙水面,远对是淡水面水墨苍润,设色淡丽,境界清旷,景色宜人。

设色山水图 文嘉 立轴 纸本 设色 纵 76.7 厘米 横 31 厘米 辽宁省博物馆藏

群山绕湖,近处矶石突出湖岸,水榭、茅舍掩映于丛林间,有两老者于水榭倚栏谈论,静中见动。对岸重岭叠峦,淡勾浓点,有萧疏之气。用笔粗放豪迈,意境清远。

山水图 (之一) 文嘉 册页 纸本 墨笔 纵 34.5 厘米 横 41.5 厘米 广东省博物馆藏

【札记】	

陈铎,生卒年不详,明 代画家。字大声,号秋碧, 江苏邳县人。活动于正德年 间,以世袭官指挥。工诗文, 以乐府名于世。善画山水, 喜好仿沈周笔意。

【作品解读】

图中山峦层叠,石纹繁 复,树木茂盛,云气缭绕, 涧中溪水之上水阁屋舍掩 藏,内有文士读书正抬头凝 想,溪水波光粼粼,溪岸石 上有两人皆抬首仰望。用笔 浑厚老健,着色淋漓清润。

水阁读书图 陈铎 立轴 纸本 设色 纵 174 厘米 横 76.8 厘米 常熟市博物馆藏

【作品解读】

图中峰峦重叠,山坳间村以高林、瀑布,山麓平临,山麓平临,山麓平临,山麓平临,水水掩映竹、人物活动其阳。水水木桥,人物活动其细致,得空灵感。自题篆书:"流泉依细意自现。

【导读】

晴雪长松图 钱毂 立轴 纸本 设色 纵 271.6 厘米 横 100.3 厘米 北京故宫博物院藏

秋山游览图 文伯仁 长卷 纸本 设色 纵 17.9 厘米 横 156.6 厘米 上海博物馆藏

文伯仁(1502~1575),明代画家。字德承,号五峰、葆生、摄山老农,长洲(今江苏苏州)人。文徵明侄。工画山水,宗王蒙,学"三赵"笔力清劲,岩峦郁茂,布景奇兀,构图有塞实之感。善画人物,亦能诗。

【作品解读】

全卷层峦叠峨,千岩万壑,岗岭蜿蜒,龙脉起伏不断,溪间飞瀑如练,树丛依聚溪畔坡石。江面空旷,波光激荡,舟帆点点,远山朦胧。野色桥边,树石掩映,露出茅屋草亭,人物悠娴。既继承家法,又追宗王蒙,山石多用蜷曲皴笔,有条不紊,理具其中而得质感。整卷布景奇兀,笔力清劲。

此图为文伯仁晚年力作。画中山峦高峻重叠,危崖峭壁间,山径曲折,一瀑下注山前清溪,苍松桧柏隔岸呼应,掩遮草堂。一高士曳杖于桥,环顾四周。深山幽谷,远离尘世。用笔清秀爽利,墨色淡雅苍润。

松风高士图 文伯仁 立轴 纸本 墨笔 纵 98.7 厘米 横 27.6 厘米 辽宁省博物馆藏

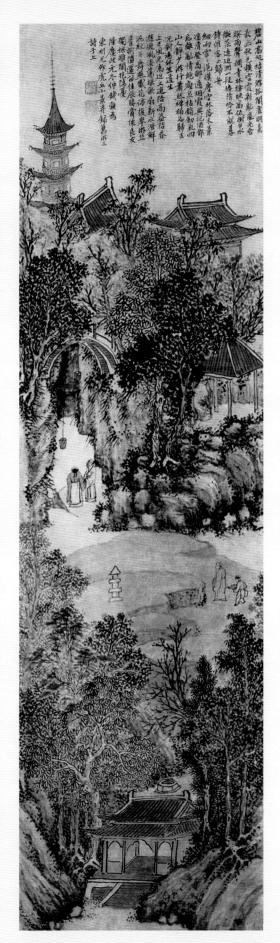

图画苏州虎丘山前景色。虎丘塔云岩寺,掩露于翠丛之中。虽为远景,却很注目。近景树丛山门,以衬远景及塔下剑池。池前石上的人物活动,则见静中有动之趣。整幅构图严谨,笔墨精炼。

【导读】

此画为立轴。以深远法为主。全局主要章法分段式。局部章法以铺排法、呼应法、穿插法为特点。

虎丘前山图 钱毂 立轴 纸本 设色 纵 111.5 厘米 横 31.8 厘米 北京故宫博物院藏

尤求, 生卒年不详, 明 代画家。字子求, 号凤丘, 长洲(今江苏苏州)人, 后 居太仓。工画白描人物, 后 精仕女, 纯出仇氏一派。亦 能山水, 细秀、圆浑兼之。

【作品解读】

人物山水图(之一、之二) 尤求 册页 纸本 设色 墨笔 纵 25.8 厘米 横 21.9 厘米 上海博物馆藏

【札记】